그리다,
너를

일러두기

- 단행본·신문·잡지는『 』, 미술작품·영화·시는「 」, 전시 제목은〈 〉로 묶어 표기했습니다.
- 인명·지명 등의 외래어 표기는 국립국어원 규정을 따르는 것을 원칙으로 하였으나 용례가 굳어진 경우에는 통용되는 표기를 따랐습니다.
- 각 작품의 작품명과 제작연도는 본문에 그림과 함께 표기했으나 제작 방법, 실물 크기, 소정처는 '그림의 안과 밖'에 자세히 기재하였습니다.
- '그림의 안과 밖'에서 ●표시가 있는 그림은 본문에 실린 작품에 대한 설명을 덧붙인 것이고, 아무 표시가 없는 그림은 본문에는 없으나 화가와 모델을 이해하는 데 도움이 되는 작품을 추가로 싣고 설명을 붙인 것입니다.

그리다,
너 를

화가가 사랑한 모델

이주헌 지음

아트북스

들어가며

사람을 그린다는 것은 우주를 그리는 것이다. 사람은 단순한 사물이 아니다. 정신과 영혼을 지닌 광대한 우주다. 사람을 그린다는 것은, 그러므로 하나의 우주를 화포 위에 펼치는 것이다. 이 책은 사람이라는 우주를 그린 화가들과 그 화가들의 우주가 된 사람들에 관한 책이다. 그 가운데서도 '뮤즈'로 불리는, 화가들에게 깊은 영감을 준 모델들에 대한 책이다.

우주의 파노라마가 다채롭듯 화가와 뮤즈 들의 이야기도 다채롭다. 그 이야기를 따라가다 보면 저 하늘의 별자리를 산책하는 것처럼 삶과 예술, 인연이 이룬 아름다운 신화들을 즐겁게 만나볼 수 있다. 사람을 통해 꽃피어나는 예술적 영감의 가장 빛나는 장면들을 감동적으로 만나볼 수 있다.

이 책은 새 책이 아니다. 기존에 출판했던 『화가와 모델』에 내용을 더하고 빼고 새롭게 재구성해 복간한 책이다. 처음 책을 출간할 때 나는 그 집필 배경에 대해 서문에 이렇게 썼다.

4

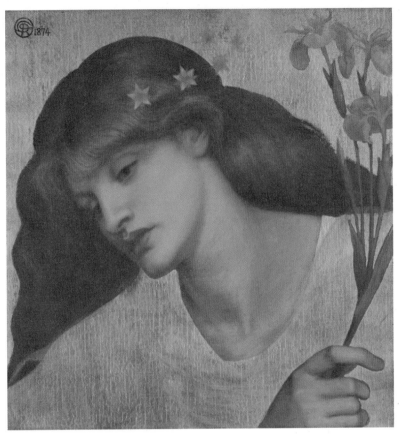

로세티, 「상타 릴리아스」, 캔버스에 유채, 48.3x45.7cm, 1874, 테이트 브리튼, 런던

✤✤ 로세티가 일찍 사별한 아내 엘리자베스 시달(리치)을 생각하며 그린 그림이다. 리치는 로세티의 영원한 뮤즈였다. 이 그림을 위해 포즈를 취해준 사람은 알렉사 와일딩이라는 여인이었다. 현실의 모델을 통해 과거의 모델을 더듬어 그린 독특한 작품이라 하지 않을 수 없다.

서양미술은 그 어느 미술보다 인간 표현을 중시해왔다. 동양에서 문인산수화를 회화의 꽃으로 여겼다면, 서양에서는 역사화와 인물화를 최고의 회화 장르로 생각했다. 인간과 인간의 드라마를 어떻

게 표현할 것이냐 하는 것이 서양미술의 최대 관심사였다. 모델을 앞에 두고 그리는 관습은 이런 전통에 힘입어 오랜 세월 굳건히 유지되고 발전해왔다. 화가와 그림 사이에는 모델이라는 결정적으로 중요한 창조의 '도우미'가 존재했던 것이다.

그러나 직접적인 감상과 감동의 원천으로서의 그림과 천재로서의 화가는 미술사적으로 중요하게 인정되고 평가되어왔지만, 모델은 그 실제적인 기능과 역할에 비해 미미한 평가와 조명을 받아왔다. 그저 화가와 작품 사이의 어디쯤 존재하는 소품 정도로 여겨졌다고나 할까. 하지만 모델은 단순히 그림에 형상을 빌려주는 존재만은 아니다. 물론 그림을 처음 배울 무렵 미술학도들은 모델의 외적인 형상을 따라 그리기에도 급급하다. 그러나 시간이 갈수록 화가들은 자신이 그리는 대상이 단순한 사물이 아니라 의식과 영혼을 지닌 존재라는 사실을 절감하게 되고, 그 의식과 영혼을 표현한다는 것이 실로 엄청난 도전이라는 사실을 깨닫게 된다.

예술 행위라는 것은 그 위대한 창조 활동을 통해 결국 인간의 본질을 들여다보려는 노력이다. 그렇다면 모델을 통해 예술에 접근하는 것 역시 그만큼 살 냄새나는 미술 감상, 곧 인간 읽기의 기회를 가지려는 노력이라 하겠다. 화가와 모델에 관해 쓴 이 책이 예술이 지닌 그런 '인간성'을 드러내는데 조금이나마 도움이 되기를 기대해 본다.

그 기대는 지금도 변함이 없다. 미술 감상은 무엇보다 인간 읽기다. 우리는 인간을 이해하고 나 자신을 이해하기 위해 미술작품을 본다. 인간을

이해하고 나 자신을 이해할 수 있다면 그 자체로 우주를 이해한 것 아니겠는가.

조형 양식을 구별해 보고 사조를 따지고 시각적인 즐거움을 추구하는 것도 중요하겠지만, 우리 자신의 삶과 투쟁을 통찰해볼 수 없다면 그 작품은 우리에게 그다지 큰 의미로 다가올 수 없다. 하늘에서 뚝 떨어진, 인간 냄새라고는 전혀 없는, 절대적인 예술작품은 존재하지 않는다. 예술작품의 아름다움은 그 작품과 어우러진 인간 존재를 통해 드러난다. 그가 그림의 주인공이든 배경에 머무는 주변 인물이든 심지어 작품을 제작한 작가이든 말이다.

설령 아무런 인간의 자취가 보이지 않는 듯한 작품이라 하더라도 미술가나 제작 과정에 관여한 사람들에 대해 조금이라도 알게 되면 우리는 보다 확대된 연상과 통찰로 인해, 작품 속에 내재된 보다 풍부한 의미를 캘 수 있다. 이 책은 그런 인간 이해를 통한 미술 이해가 얼마나 중요한지 이야기하려는 책이다. 나 역시 자료를 찾고 글을 쓰면서 그런 생각에 더욱 확신을 갖게 되었다. 다만 그 초점을 뮤즈로서의 모델들에 맞췄다. 이전 책에는 화가에게 중요한 모델이기는 하지만, 뮤즈가 아닌, 혹은 뮤즈라고 부르기 어려운 사람들에 대한 장도 여럿 있었다. 이 책에서는 그 부분을 과감히 생략했다. 대신 뮤즈라고 불릴 수 있는 모델들에게만 집중했고 그 내용을 더 보충했다. 그렇게 이 책은 새 책으로 거듭났다.

새로이 책을 복간하려니 20세기 미국 추상표현주의의 대가 잭슨 폴록이 한 말이 떠오른다. 그는 "그림은 그 나름의 삶이 있다"라고 말했다. 화가가 어떻게 의도하고 표현하든 그림은 그림 자체의 숙명에 따라 자신의 존재를

드러낸다는 것이다. 이와 유사한 말로 "나는 한 번도 애초에 내가 구상한 대로 그림을 완성해본 적이 없다"라던 피카소의 말도 떠오른다. 미술가들이 나름의 영감을 받아 작품을 시작하지만, 그 끝은 항상 계획한 대로 마무리되지 않는다. 의식으로 모든 것을 통제해서 완성한 사물은 기능물이지 예술작품이 아니다. 예술작품은 창조적 의식이 생의 변천과 같은 굴곡진 변화를 겪으며 하나의 운명처럼 만들어지는 것이다. 그리고 그것이 사람들에게 수용되고 감상되는 과정도 삶의 드라마 같은 변화를 겪는다. 카라바조나 페르메이르의 작품이 오랫동안 잊혔다가 재발견되어 오늘날 극찬의 대상이 되고 있는 것이 그 대표적인 사례다. 오늘 영광의 자리에 오른 작품이 내일 망각의 늪으로 빠져드는가 하면 어제까지도 생소했던 작품이 오늘 누구나 알아야 할 작품으로 똬리를 틀곤 한다.

책도 그림같이 그 나름의 삶이 있는 것 같다. 이 책처럼 한 번 절판되었다가 어떤 계기로 다시 빛을 보게 될 때 특히 그런 느낌을 받는다. 저자인 나 자신도 예측하지 못했던 길로 이 책은 자신의 운명을 개척해온 것이다.

『화가와 모델』이 처음 출간된 것은 2003년의 일이다. 예담 출판사에서 책 세상에 상재했고 관심 있는 독자들로부터 따뜻한 사랑을 받았다. 소임을 다한 책은 2014년에 절판되었다. 그런데 우연한 계기로 포털 사이트 네이버로부터 연재 의뢰를 받게 되었고, 원래의 책 원고에 새롭게 내용을 보강하고 다수의 도판을 추가하여 한 주에 한 편씩 글을 싣게 되었다. 이에 대한 독자들의 반응은 애초 내가 예상했던 것보다 컸다. 이에 고무되어 나는 결국 네이버캐스트 연재물을 토대로 책을 새로이 출간하기로 마음먹었고, 고맙게도 아트북스에서 기꺼이 그 부담을 져주었다. 앞에서도 언급했듯 그 과정에서 이전 책에 있던 장들이 여럿 빠졌다. 그 대신 '화가와 뮤즈'라는, 보

다 성격이 명확한 카테고리로 보듬고 윤기를 더했다. 그렇게 이 책은 다시 책 세상에 나왔다. 모쪼록 이 책이 개척하는 새로운 운명에 행운이 가득하기를, 그리고 부디 미술에 대한 독자 여러분의 호감을 조금이라도 더 키울 수 있기만을 바랄 뿐이다.

끝으로 이 자리를 빌려 이 책이 나오기까지 도움을 주신 분들께 고마움을 표하고 싶다. 이 책이 새로운 살과 뼈로 거듭나도록 기회를 제공해준 네이버캐스트팀의 함성민 부장, 재출간 제의를 흔쾌히 받아준 아트북스의 손희경 편집장, 그리고 열과 성을 다하여 아름다운 책으로 완성해준 임윤정 편집자께 깊이 감사드린다. 그동안 아트북스에서 발간한 내 책을 저자인 나보다 더 정성 들여 만들어준 손희경 편집장이 이번에는 직접 손을 보지 못했다. 워낙 열심히 일을 해온 탓인지 건강에 무리가 와서 잠시 휴식을 취하고 있다. 빨리 쾌차하기만을 바란다.

2015. 10. 10
바우재에서
이주헌

9

2장 베아트리체의 언덕에서

1장

이브의
정원에서

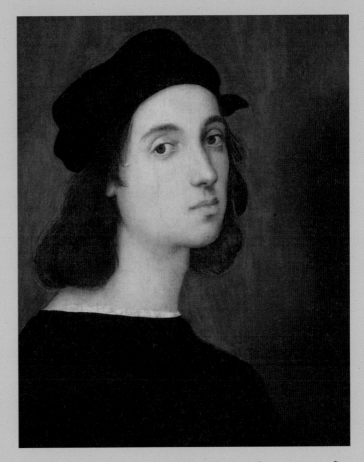

라파엘로의
마돈나가 된
제빵사의 딸

라파엘로 ㅣ 마르게리타

라파엘로, 「자화상」, 1506

널리 알려져 있듯 르네상스 시대의 대가 라파엘로는 성모마리아를 잘 그린 화가로 유명하다. 그의 손을 거쳐 나온 성모마리아는 순결하고 청순한 인상에, 자애로운 어머니의 모습과 그리운 연인의 모습을 동시에 지니고 있다. 이성에 막 눈뜰 무렵 남자아이들이 어여쁜 동네 누나에게 막연한 호감을 갖듯 라파엘로의 마리아는 그런 사춘기적 그리움의 연장선상에서 영원한 구원의 여인으로 승화되어 우리에게 다가온다. 뒤이어 그려질 수많은 아름다운 마리아의 뿌리가 된 라파엘로의 마리아. 라파엘로가 이처럼 미술사상 '가장 매력적인 마리아'를 그릴 수 있었던 배경에는 그의 모델 마르게리타가 있었다.

라파엘로의 정부가 된 제빵사의 딸

여기 그림 한 점이 있다. 반라의 여인을 그린 그림이다. 여인은 수줍은 듯

손을 가슴께로 올렸다. 그러나 그 손으로 가슴을 다 가리지는 않았다. 이로 인해 오히려 도드라져 보이는 양쪽의 젖가슴. 마치 탐스러운 과일을 추슬러 안듯 손으로 젖가슴을 떠받치고 있다. 그 손에 딸려온 천은 가슴 아래쪽의 배를 가리고 있지만, 투명한 천이어서 배꼽이 그대로 비친다. 허리 아래는 두툼한 천을 둘렀는데, 왼손을 다리 사이에 가져감으로써 전형적인 '정숙한 비너스(베누스 푸디카)'의 자세를 만들고 있다. 스스로가 고결한 여인임을 애써 강조하려는 것이다.

이렇게 관능과 정숙의 대위법적 긴장이 펼쳐지는 가운데 여인의 눈은 관자를 향하고 있다. 살짝 미소를 띤 채. 이 여인이 우리를 유혹하려고 그렇게 바라본다고 생각한다면 그것은 오해다. 그녀의 다정한 시선과 미소는 우리가 아니라, 화가를 향한 것이다. 결코 양립할 수 없을 것 같은 관능과 정숙의 조화가 여인에게서 엿보이는 것은 이처럼 그녀가 오로지 자신의 남자만을 의식하고 있기 때문이다. 그러니까 이 그림에는 "나를 품어 안아 주세요, 나는 오로지 당신만을 사랑합니다" 하는 메시지가 담겨 있는 것이다. 그림의 여인은 라파엘로의 정부 마르게리타 루티Margherita Luti, 1495년경~?로 추정된다. 후대 사람들이 「라 포르나리나」라는 제목을 붙인 이 그림의 화가는 '당연히' 라파엘로다.

마르게리타는 로마의 산타 도로테아에서 제빵사 프란체스코 루티의 딸로 태어났다. 그녀가 '라 포르나리나(제빵사의 딸)'라는 별명으로 불린 것은 물론 아버지의 직업 때문이었다. 라파엘로가 로마에서 일한 12년 동안 함께한 정부가 바로 마르게리타라고 전해온다. 이는 미술사에서 오랫동안 큰 의심 없이 믿겨온 사실이지만, 그 관계를 명확하게 확인해줄 직접적이고 구체적인 증거는 없다. 그럼에도 마르게리타와 라파엘로의 사랑은 화가와 모

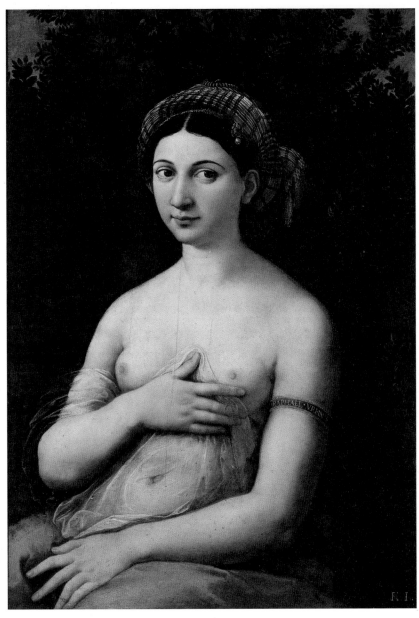

라파엘로,
「라 포르나리나」,
1520

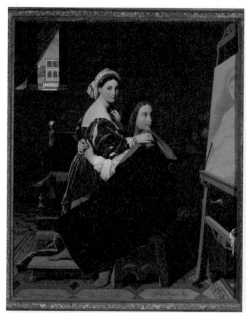

위 왼쪽 ✻ 앵그르, 「라파엘로와 포르나리나」, 1814년경

위 오른쪽 ✻ 체사레 무시니, 「라파엘로와 라 포르나리나」, 1837

아래 ✻ 터너, 「바티칸에서 바라본 로마─포르나리나를 동반한 라파엘로가 외랑을 장식할 그림을 준비하는 모습」, 1820

델 사이의 가장 아름다운 사랑의 하나로 미술사의 이 골짜기 저 언덕에서 칭송되어왔고, 마침내 앵그르나 터너, 피카소 같은 후대의 화가가 그들의 상상에 실어 그 사랑의 이미지를 그림으로 기록했다.

사랑의 과로로 세상을 떠난 라파엘로

전하는 바에 따르면 라파엘로는 성적 욕구가 매우 강했다고 한다. 16세기 이탈리아의 화가이자 건축가인 바사리Giorgio Vasari, 1511~74는 그의 『르네상스 예술가 열전』에서 라파엘로가 여인들과 사랑놀이를 과도하게 즐기는 습관이 있었다고 썼다. 어느 날 여느 때보다도 더 무절제하게 사랑놀이를 펼친 라파엘로는 끝내 펄펄 끓는 몸을 이끌고 집으로 왔다(『라파엘로의 생애』 (1790)를 쓴 코몰리는 이때 관계를 가진 파트너가 마르게리타였다고 주장한다). 다급히 불려온 의사는 과도한 애정행각을 모르고 그의 몸을 식히기 위해 우선 피부터 빼는 부주의한 처치를 했다. '노총각' 라파엘로가 '사랑으로 인한 과로'를 고백하지 않았기 때문에 의사로서는 그 사실을 알 수 없었던 것이다. 이로 인해 라파엘로의 건강은 급속히 악화되었고 결국 실신 상태에 이르렀다. 다시는 몸이 회복되지 못할 것이라는 사실을 안 라파엘로는 유언을 남기고 죄를 회개한 후 영원한 휴식을 맞았다. 자신의 생일이기도 한 부활절 전 성금요일에 그는 그렇게 세상을 떠났다.

이처럼 '사랑을 사랑한' 예술가였는데도 라파엘로는 끝내 결혼을 하지 않았다. 그러므로 마르게리타와의 관계는 결국 '부적절한 관계'로 남을 수밖에 없었다. 라파엘로의 임종 의식을 치를 때 그녀가 그의 침상 곁에 있지 못하고 밖으로 '내쫓긴' 것도 그들의 관계가 법적으로나 도덕적으로 정당하게 인정될 수 없었기 때문이었다. 임종 자리에서 라파엘로는 "훌륭한 기독

교도답게"정부를 둔 데 대해 신께 회개했다.

라파엘로는 왜 마르게리타와 결혼하지 않았을까? 그녀와 결혼해서 합법적이고도 안정적인 가정을 꾸릴 수는 없었을까? 아마도 라파엘로는 그녀와의 결혼을 한 번쯤 생각해봤을지도 모른다. 그러나 그녀가 제빵사의 딸인 데서 알 수 있듯 두 사람의 신분 차이는 쉽게 넘어설 수 없는 것이었던 듯하다. 라파엘로는 말년에 교황청의 건축과 회화, 장식 등 거의 모든 미술 분야에 대한 감독 책임을 맡고 있었다. 교황 레오 10세가 추기경 직위를 주는 것까지 심각하게 검토할 정도로 그의 지위는 대단했다. 그런 그로서는 마르게리타 같은 여인과 공식적으로 결혼하기 쉽지 않았을 것이다.

게다가 라파엘로는 정략적인 이유로 다른 여인과 약혼해야 했다. 라파엘로를 좋아했던 추기경 비비에나가 자기 조카딸과의 결혼을 주선했고, 이를 거절할 수 없었던 라파엘로는 결국 그녀와 약혼을 했다. 그러나 끝내 결혼식을 미루다가 미혼인 채로 세상을 떠났다. 마르게리타 때문에 파혼을 하는 것은 그의 사회활동에 심각한 타격을 줄 수 있었으므로 그가 택할 수 있는 미봉책은 그저 결혼을 미루는 것이었을 게다.

영면을 앞둔 라파엘로는 사랑하는 정부의 장래를 매우 염려했다고 한다. 그래서 그는 유언을 통해 그녀가 품위를 지키며 살기에 충분한 돈을 남겨주었다. 그런데, 어찌된 일인지 마르게리타는 그 해(1520년) 여름 '타락하고 참회하는 여인들의 거처'인 로마 트라스테베레의 산타폴로니아 집회소에 입소한 것으로 되어 있다. 마르게리타에게 뭔가 불행한 일이 일어났던 것 같다. 이곳의 기록에는 마르게리타가 '과부'라고 기재되어 있었다고 한다.

앵그르, 「라파엘로와 비비에나 추기경 조카딸의 약혼」, 1813~14

사랑의 진실로 그린 성모마리아

바사리가 일렀듯 성적 욕구가 강했던 라파엘로는 여러 여성과 관계를 가졌을 것으로 추정된다. 그러면서도 라파엘로는 12년 동안 마르게리타와 변함없이 긴밀한 관계를 유지했다고 한다. 마르게리타는 분명 그에게 최고의 사랑이었던 것 같다. 그렇다 하더라도 사랑놀이에 바빴던 화가가 정부를 모델로 해서 그토록 많은 성모마리아 상을 그렸다는 게 경건한 신앙인에게는 어느 정도 불편한 혹은 불쾌한 감정을 줄 수도 있다. 그러나 라파엘로의 「라 포르나리나」를 보노라면 그런 창작이 이해가 안 될 것도 없다. 이 그림

에서는 진정 사랑하는 이들만이 가질 수 있는 서로에 대한 애틋한 정과 친밀감이 넘쳐흐른다. 남들이야 정부 관계다, 떳떳하지 못하다, 수군댔을지 모르지만, 두 사람이 서로에게 한없이 진실했던 것만큼은 분명해 보인다. 이렇게 서로의 영혼을 들여다볼 수 있고, 또 영혼이 서로를 향해 진실로 투명하게 열려 있다면, 그 영혼들은 마리아의 모델과 또 마리아를 그리는 화가로서 나름의 정당성을 갖고 있는 게 아닐까.

마르게리타를 향한 라파엘로의 따뜻한 시선은 그의 「시스틴의 마돈나」에도 그대로 녹아들어 있다. 귀엽기 그지없는 아기 천사와 성인에게 둘러싸여 아들 예수와 함께 현현한 인류의 어머니 성모마리아. 관자를 향한 그녀의 눈길은 「라 포르나리나」에 비해 좀 더 기품이 있고 거룩해 보이나, 인간적인 따뜻함만큼은 큰 차이가 없어 보인다. 그 사랑과 관용이 한 사람을 향한 것이냐, 전 인류를 향한 것이냐의 차이가 있을 뿐, 사랑이란 애당초 차별을 모르는 고귀한 가치다. 최소한 라파엘로에게는 그랬다.

누가 이처럼 모든 이를 향해 열려 있는 따뜻한 마리아의 품에 안기기를 거부할까. 마르게리타를 만나기 이전에 라파엘로가 그린 마돈나들(피렌체에 머물던 시절 많이 그려졌다 해서 흔히 '피렌체 마돈나'라고 불린다)은 매우 따사롭고 명상적이고 우아하기는 하지만, '마르게리타의 마돈나'들이 보여주는 뜨거운 사랑과 적극적인 관용은 찾아보기 어렵다. 마르게리타는 분명 라파엘로로 하여금 성모마리아의 이미지에 인간의 뜨거운 피를 더하게 했다.

봄빛처럼 그윽한 눈길을 보내주는 「의자의 마돈나」

이 그림 외에 라파엘로가 마르게리타를 모델로 그린 것으로 추정되는 성

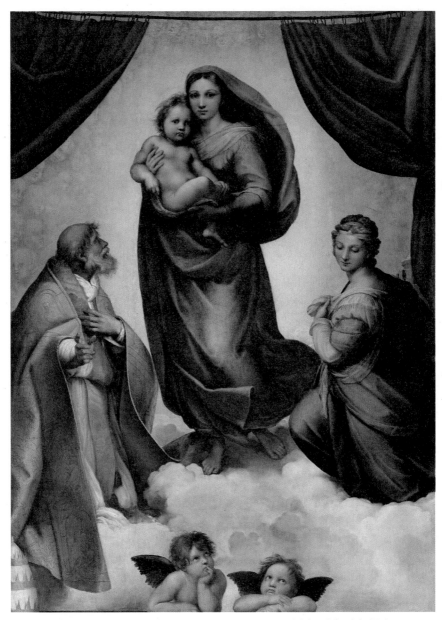

라파엘로, 「시스틴의 마돈나」, 1513~14

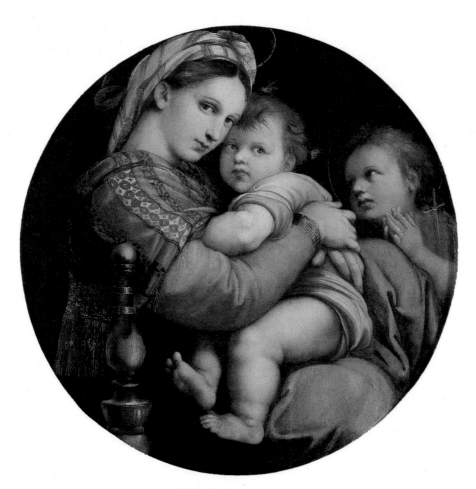

라파엘로, 「의자의 마돈나」, 1516

모상과 성녀상으로는 「폴리뇨의 마돈나」(1511~12), 「리넨 창의 마돈나」(1513~14), 「의자의 마돈나」(1514), 「물고기의 마돈나」(1514), 「성 체칠리아의 황홀경」(1514), 「베일의 마돈나」(1514~16), 「대공의 마돈나」(1518~19) 등이 있다. 이 가운데 「시스틴의 마돈나」만큼 대중적으로 널리 사랑을 받아온 걸작이 「의자의 마돈나」다. 「의자의 마돈나」는 화폭이 원형인 독특한 형태의 그림인데, 이 그림이 세상에 알려진 뒤 무수한 복제품이 제작되었고 또 나폴레옹의 이탈리아 원정 당시 그의 징발위원회가 루브르 박물관으로 가져갈 피렌체의 미술품 중 첫 번째 대상으로 꼽았을 만큼 오랫동안 많은 이들에게 대단한 찬탄을 받았다.

「라 포르나리나」에서와 마찬가지로 모델이 터번을 쓴 것이 마르게리타의 인상을 강하게 풍기는데, 정작 마리아가 마르게리타임을 확신할 수 있는 가장 뚜렷한 증거는 터번보다 예의 그 그윽한 눈길이다. 봄빛처럼 우리의 마음까지 환하게 비추는 그 눈빛. 라파엘로가 이 사랑의 눈길을 알지 못했고 또 표현할 수 없었다면, 아마도 그의 예술이 지금처럼 지극한 사랑을 받지는 못했을 것이다.

라파엘로

Raffaello Sanzio da Urbino, 1483~1520

레오나르도 다 빈치, 미켈란젤로와 더불어 르네상스 3대 대가 가운데 한 사람인 라파엘로는 아름다운 성모상과 바티칸 건축물을 장식한 장려한 벽화들로 유명하다. 우르비노 출신인 그는 역시 화가인 아버지 조반니 산티에게서 처음 그림을 배웠고, 인문주의 철학도 접했다. 당대의 주요 문화도시 가운데 하나였던 우르비노의 특성으로 인해 일찍부터 많은 문화적, 예술적 자극을 받았다. 거장 페루지노에게서 그림을 배웠으며, 스무 살이 되기도 전에 화명을 떨쳐 조숙한 천재의 면모를 보였다. 피렌체에 가서는 레오나르도 다 빈치와 미켈란젤로의 영향을 많이 받았으나, 갈수록 뚜렷해지는 특유의 둥글고 상냥한 얼굴과 단순하면서도 고요한 분위기의 표현에서 알 수 있듯 오히려 나름의 개성을 확고히 했다. 그런 탓에 라파엘로의 그림에서는 레오나르도와 미켈란젤로가 공유하는 다소 어둡고 강렬한 내적 긴장 같은 것이 별로 느껴지지 않는다. 그의 그림은 밝고 편안하며 좀 더 개방적이다.

교황 율리우스 2세의 부름을 받고 로마로 간 라파엘로는 스탄차 세냐투라, 스탄차 델리 오도로 벽화와 같은 중요한 미술사적 걸작들을 남겼으며, 역사화의 중요한 전범이 된 시스티나 예배당의 태피스트리 연작을 제작했다. 그는 잘생긴데다 인간적인 매력이 있어 주위에 늘 사람들이 들끓었다고 한다. 그런 매력에 뛰어난 예술적 재능이 더해짐으로써 당대의 사람들은 그를 '화가들의 왕자'라고 불렀다.

줄리오 로마노 Giulio Romano, 1492 혹은 1499~1546의 작품으로 여겨졌으나, 지금은 다시 라파엘로의 작품으로 인정되고 있다. 부분적으로 로마노의 필적이 보이는 이유는 라파엘로의 사후 줄리오 로마노가 이 그림을 팔 때 가필했기 때문으로 보인다.

라파엘로, 「라 포르나리나」, 캔버스에 유채, 85×60cm, 1520, 바르베리니 궁, 로마

왼쪽 팔 상박에 팔찌 같은 리본을 둘렀다. 자세히 보면 RAPHAEL이라는 글자가 보인다. 또 왼손 약지에 반지를 꼈다(이 반지는 21세기 초 복원 과정에서 드러났다). 한마디로 라파엘로의 여인이라는 의미다. 이런 표현으로 보면 두 사람은 정식으로 결혼을 안 했다뿐이지 사실상 사실혼 관계였던 것 같다. 그런 점에서는 이 그림을 '혼인 초상 marriage portrait'이라고 불러도 무방할 듯하다.

한때 이 그림은 라파엘로가 아니라 그의 제자

앵그르, 「라파엘로와 포르나리나」, 캔버스에 유채, 66×54.6cm, 1814년경, 포그 미술관, 케임브리지

라파엘로가 마르게리타를 모델로 「라파엘로와 포르나리나」를 그리다가 잠시 쉬는 틈

을 타 그녀를 끌어안고 있다. 사랑하는 연인들이 거리낌 없이 친밀감을 나누는 모습이다. 신고전주의자 앵그르답게 깔끔하고 정돈된 표현이 인상적이다. 1813년 마들렌 샤펠과 결혼한 앵그르가 자신의 사랑을 라파엘로의 사랑에 비유하고 싶었던 듯하다. 그림에서 라파엘로의 이젤 위에 있는 화포는 아직 스케치 상태의 「라 포르나리나」이고, 그 화포에 반쯤 가려진, 벽에 기대어 있는 그림은 「의자의 마돈나」다. 라파엘로의 얼굴은 그의 자화상에서 따와 그린 것이다.

1812년 앵그르는 바사리의 글에 감명을 받아 라파엘로의 생애 연작을 그리기로 마음먹었는데, 이 주제와, 라파엘로와 비비에나 추기경 조카딸의 약혼 주제만 그리고 더 진전시키지 못했다. 앵그르는 이후에도 라파엘로와 포르나리나 주제를 더 그려 모두 다섯 점의 작품을 남겼다.

취하고 있다. 옷을 벗는 중인 것 같은데, 이를 위해 라파엘로의 무릎에 손을 얹은 데서 두 사람이 단순한 화가와 모델 사이가 아니라 매우 가까운 연인임을 알 수 있다. 오른편 뒤쪽으로 라파엘로의 대표작 가운데 하나인 「시스틴의 마돈나」가 보인다.

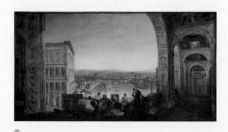

터너, 「바티칸에서 바라본 로마—포르나리나를 동반한 라파엘로가 외랑을 장식할 그림을 준비하는 모습」, 캔버스에 유채, 177.2×335.3cm, 1820년경, 테이트 브리튼, 런던

영국의 낭만주의 화가 터너는 풍경을 즐겨 그린 화가이므로 이 그림에서도 로마의 풍경을 조망하는 데 일차적인 관심을 쏟고 있다. 터너가 그린 로마는 무엇보다 역사의 숨결이 느껴지는 고색창연한 도시다. 부제에 등장하는 라파엘로와 포르나리나는 전경에 자그맣게 그려져 있다. 포르나리나를 모델로 해서 그린 「의자의 마돈나」 곁에 포르나리나가 앉아 있고, 라파엘로는 지금 공간과 그림의 관계를 따지며 깊은 숙고에 잠겨 있다. 비록 매우 작게 그려져 있지만, 두 사람은 무엇을 하든 함께 있어야만 행복한 커플 같다. 역사의 유장한 흐

체사레 무시니, 「라파엘로와 라 포르나리나」, 캔버스에 유채, 184.5×248cm, 1837, 브레라 미술 아카데미, 밀라노

라파엘로의 화실에서 마르게리타가 포즈를

름에 개인의 일상은 소소한 포말 같은 것일지 몰라도 그것에 울고 웃는 게 인간이다. 터너의 그림은 그 유장한 흐름과 소소한 애환을 함께 느끼게 해준다.

엘로의 자화상으로 알려졌던 「빈도 알토비치의 초상」에서 왔고, 비비에나 추기경의 얼굴 또한 「비비에나 추기경의 초상」을 보고 그렸다. 둘 다 라파엘로의 그림이다. 앵그르가 그만큼 고증에 신경을 쓴 것이다.

앵그르, 「라파엘로와 비비에나 추기경 조카딸의 약혼」, 캔버스에 종이를 얹은 뒤 유채, 59.1×46.5cm, 1813~14, 월터스 미술관, 볼티모어

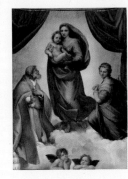

라파엘로, 「시스틴의 마돈나」, 캔버스에 유채, 265×196cm, 1513~14, 드레스덴 회화 갤러리

극작가이기도 했던 베르나르도 도비치(비비에나)는 후에 교황 레오 10세가 되는 조반니 데이 메디치의 지도교사였다. 메디치 가문이 어려울 때도 적극 지지했던 그는 조반니가 교황이 되면서 추기경에 봉직되었다. 레오 10세의 두터운 신임으로 교황의 회계책임자가 되는 등 한동안 막중한 임무를 수행했다. 비비에나 추기경은 라파엘로를 일찍부터 잘 알았고 그를 좋아해 자신의 조카딸 마리아와 결혼시키려 했다. 하지만 라파엘로가 차일피일 미뤄 끝내 그 뜻을 이루지 못했다.

앵그르는, 추기경이 라파엘로의 손을 잡아끌며 자랑스럽게 자신의 조카딸을 소개하는 장면을 묘사했다. 라파엘로의 얼굴은 한때 라파

그림의 마리아는 지금 구세주를 따뜻이 품어 안는 한편 그의 자세를 앞으로 틀어 자랑스럽게 세상에 내보이고 있다. 그림 왼편, 그러니까 마리아 오른편의 성인은 교황 식스투스 2세다. 그림 오른편, 그러니까 마리아의 왼편의 성녀는 바르바라다. 두 순교자 가운데 후자는 피아첸차 시의 수호성인이고, 전자는 피아첸차의 도미니크 수도원의 수호성인이다.

이 그림은 피아첸차의 산 시스토 성당의 봉헌에 맞춰 제작된 것으로 교황 율리우스 2세가 주문했다. 동정녀의 애조 띤 얼굴이 마르게리타 특유의 수줍어하는 듯한 표정에 실려 매우 생동감 있게 표현되었다.

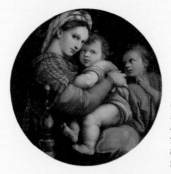

라파엘로, 「의자의 마돈나」, 나무에 유채, 지름 71cm, 1516, 갈레리아 팔라티나, 피렌체

성모가 터번을 쓰고 오리엔트풍의 스카프를 한 게 이국적인 느낌을 준다. 당시 이탈리아가 지중해를 중심으로 활발한 교역 활동을 벌였던 것을 생각하면 이런 이국적인 패션이 시대상을 반영한 것임을 알 수 있다. 그렇게 시대의 호흡이 스며들어 라파엘로의 성모는 관자에게 더욱 친근하고 편안하게 다가오는 듯하다. 푸른색의 낙낙한 외투(혹은 베일)를 무릎 위에 걸친 것도 성모를 매우 인간적으로 만든다. 이는 '하늘의 여왕'을 상징하는 푸른색 외투가 이렇게 아기용 타월로 활용되는 경우는 흔치 않기 때문이다. 외투 아래 성모의 옷은 전형적으로 그녀의 사랑을 나타내는 붉은 색을 띠고 있다.

라파엘로, 「갈라테이아의 승리」, 프레스코, 295×224cm, 1513, 빌라 파르네시나, 로마

마돈나나 성인이 아니라 신화 속의 주인공으로 그려진 마르게리타의 모습이다. 갈라테이아는 오비디우스의 『변신 이야기』에 나오는 바다의 요정으로, 외눈박이 괴물인 폴리페모스에게 구애를 받았다. 갈라테이아는 폴리페모스를 끔찍이 싫어하고 아키스라는 젊은이를 사랑했는데 결국 아키스가 질투에 사로잡힌 폴리페모스에게 죽는 불행을 당했다. 갈라테이아는 폴리페모스의 구애를 피해 그가 쫓아올 수 없는 바다로 달아나곤 했는데, 그림은 바로 그 내용을 그린 것이다. 바다의 요정인 그녀가 출현하자 트리톤 등 바다의 피조물들과 큐

피드들이 그녀를 에워싸고 보호하는 한편 그녀의 아름다움을 칭송하고 있다.

이 그림은 보티첼리의 「비너스의 탄생」 「프리마베라」와 더불어 고대의 정신과 이상을 상기시키는 성기 르네상스의 위대한 접근으로 평가받는다. 이 작품 이후 더 많은 화가들이 휴머니즘적 가치를 지향하는 신화 소재에 좀 더 적극적으로 뛰어들었다. 여체의 우아하고도 자연스러운 제스처가 매우 잘 포착된 그림으로도 이름이 높다.

인'이란 뜻으로, 이 여인 또한 마르게리타를 모델로 그린 것으로 보인다. 「라 포르나리나」와는 얼굴이 조금 달라 보이지만, 얼굴 윤곽과 이목구비가 전체적으로 유사하고 무엇보다 다정다감한 표정이 상통한다. 모델을 마르게리타라고 보게 되는 또 다른 중요한 이유는 머리에 단 진주 장식이다. 두 사람 모두 머리의 같은 자리에 같은 진주로 장식했다. 진주는 라틴어로 마르가리타(이탈리아어로 마르게리타)다.

라파엘로, 「라 돈나 벨라타」, 캔버스에 유채, 82×61cm, 1516년경, 갈레리아 팔라티나, 피렌체

라파엘로, 「물고기의 마돈나」, 보드에 유채, 113×83cm, 1512~14, 프라도 미술관, 마드리드

'라 돈나 벨라타La Donna Velata'는 '베일을 쓴 여

성모마리아가 아기 예수를 안고 옥좌에 앉아 있고 그 좌우로 라파엘 대천사와 토비아, 성

히에로니무스가 자리해 있다. 토비아는 구약성서 제2경전(외경)『토비트서』에 나오는 인물로, 티그리스 강에서 잡은 물고기를 들고 있다. 토비아는 이 물고기의 담즙으로 눈이 먼 아버지의 시력을 회복시킨다. 그를 보호하고 인도하는 라파엘 천사가 지금 그를 성모마리아에게로 이끌고 있다.『토비트서』가 가톨릭교회에서 정경正經으로 인정받은 역사적 사실을 기리는 그림으로 보이는데, 이는 성서를 라틴어로 번역한 성 히에로니무스가 함께 그려져 있는 데서 확인할 수 있다. 성모마리아로 그려진 마르게리타가 그윽한 눈길로 토비아를 바라보고 있다.

절정의 예술을
꽃피운 젊고
아름다운 아내

루벤스 ㅣ 엘렌 푸르망

루벤스, 「자화상」, 1623

사람들은 흔히 화가들이 제멋대로이고 괴짜이며 가정에 충실하지 않은 존재라고 말한다. 그러나 모든 화가가 그런 것은 아니다. 평범한 행복을 좇고 아내와 자식들에게 충실한 화가도 적지 않다. 17세기 플랑드르의 대가 페테르 파울 루벤스는 대표적인 '바른생활 화가'였다.

　　루벤스는 평생 두 명의 부인을 두었다. 1626년에 사별한 이사벨라 브란트Isabella Brant, 1591~1626와 1630년에 재혼한 엘렌 푸르망Hélène Fourment, 1614~73이 그 두 사람이다. 루벤스는 두 여인을 지극히 사랑했다. 이사벨라가 죽었을 때 그의 상실감은 이루 말할 수 없었다. 엘렌에게 베푼 정 또한 더할 나위 없이 없이 따사로웠다. 두 사람 모두 루벤스를 위해 여러 차례 포즈를 취해주었는데, 특히 엘렌의 모습을 그린 그림들이 널리 알려져 있다.

「모피」는 엘렌에 대한 루벤스의 애정을 선명히 느낄 수 있는 걸작이다. 그림에서 엘렌은 벌거벗은 채 모피를 대충 두르고 있다. 밤공기가 쌀쌀한 어느 날, 이제 막 목욕을 하려고 옷을 벗은 것 같기도 하고, 목욕을 마친 뒤 체온을 보존하려고 서둘러 두른 것 같기도 하다. 어쨌든 사적이고 은밀한 정서가 진하게 느껴지는 작품이다. 루벤스가 죽는 날까지 이 그림을 팔지 않고 자신의 수중에 두었다는 기록에서 이 그림이 갖는 의미를 충분히 이해할 수 있다.

프락시텔레스풍, 「카피톨리누스의 비너스」,
기원전 1세기

엘렌의 둥그스름한 얼굴과 큰 눈은 겁이 많으면서도 다정한 그녀의 성격을 전해준다. 큰 체구와 풍성한 살집은 삶에 대한 그녀의 낙천적인 태도를 느끼게 한다. 오늘날의 기준으로는 그녀가 그리 미인으로 보이지 않을지 모르지만, 당시에는 이처럼 풍만한 체구를 가진 여성이 인기가 있었다. 특히 루벤스는 이전부터 이런 여인을 미인상으로 즐겨 그렸다.

그림을 가만히 보면 엘렌은 지금 '베누스 푸디카(정숙한 비너스)'의 자세를 취하고 있다. 양손으로 앞가슴과 국부를 살짝 가린 이 자세는 고대부터 전해 내려온 비너스 고유의 자세다. 그러니까 화가는 지금 자신의 아내가 또 하나의 비너스라고 당당히 선언하고 있는 것이다. 예쁘고 사랑스럽다 못해 절세의 미인이라고 토로하고 있는 것이다. 우리나라였다면 화가가 '팔불출'이라는 소리를 들었을 것이다.

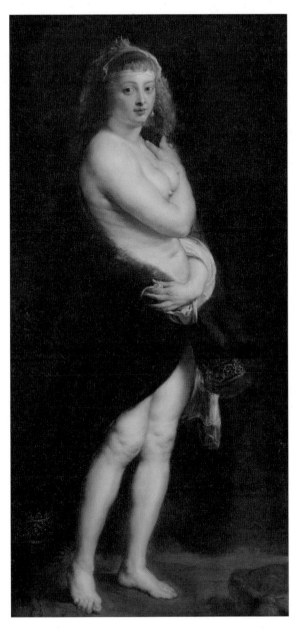

루벤스, 「모피」, 1636～38년경

루벤스와 엘렌의 나이 차는 무려 37세였다고 한다. 결혼할 무렵 루벤스는 쉰세 살이었고, 엘렌은 겨우 열여섯 살이었다. 그러니 이 어리고 앳된 아내가 루벤스에게 미의 여신같이 느껴졌다 해서 그를 타박할 일은 아니다. 물론 그렇다고 그가 엘렌과 결혼한 것이 꼭 그녀가 어리고 미인이었기 때문만은 아니다. 재혼 무렵 그가 염두에 둔 것은 무엇보다 행복하고 단란한 가정이었고, 그는 이 아가씨를 통해 그런 가정을 이뤄갈 수 있으리라 확신했다. 한 지인에게 보낸 편지에서 루벤스는 당시 자신의 속마음을 다음과 같이 토로했다.

> 비록 중산계층 출신이지만 좋은 가정의 아가씨를 아내로 맞았습니다. 모든 사람이 귀족 가문 출신과 결혼하라고 나를 설득하려 했지만 말입니다. 나는 귀족사회의 널리 알려진 그 부정적 자질이 두려웠습니다. 특히 여성들에게 두드러진 자만심 말이지요. 그래서 나는 내가 붓을 드는 것을 결코 부끄러워하지 않을 여인을 아내로 맞기로 했습니다.

루벤스는 망명 정객의 아들로 태어났다. 비록 아버지를 일찍 여의었지만, 어머니의 남다른 교육열과 미술에 대한 타고난 재능으로 마침내 당대 최고의 화가 가운데 한 사람으로 우뚝 섰다. 호방하면서도 사근사근한 성격과 고전에 대한 교양, 그리고 어학 실력까지 두루 갖춘 그는 유럽의 왕가 사이에서 늘 환대받는 손님이었다. 여러 궁정과 가까운 관계로 지냈기에 외교관으로서도 중요한 역할을 했다(루벤스는 영국에서는 찰스 1세에게, 스페

인에서는 펠리페 4세에게 기사 작위를 받았다).

이처럼 대단한 명성과 부를 쌓은 그가 재혼을 결심하니 주위에서는 당연히 귀족 출신의 여인과 결혼해야 마땅하다고 생각했다. 하지만 루벤스의 생각은 달랐다. 화가로서 또 외교관으로서, 유럽 여러 나라의 궁정과 세도가의 집을 무수히 드나들면서 그는 귀족사회의 이기심과 허영심을 충분히 보았다. 그런 그로서는 평범한 아내와 시골에서 평화롭고 단란하게 살기를 바랐다. 그가 보기에 태피스트리 상인 다니엘 푸르망의 착한 막내딸 엘렌이 여러모로 적격이었다. 그녀와 결혼한 뒤 루벤스는 자신이 원했던 대로 안트베르펜 교외의 조용한 전원 헷 스테인으로 내려가 살았다.

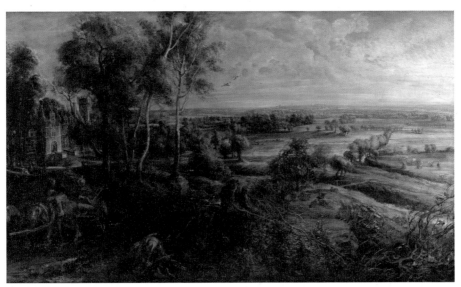

루벤스, 「이른 아침 헷 스테인의 전경」, 1636년경

이때부터 작고하기까지 10년 동안 루벤스는 전원에 주로 머물며 활발한 창
작의 시기를 보냈다. 물론 이 기간 동안 엘렌은 그를 위해 빈번히 모델을 서
주었고, 다작하는 화가 루벤스의 아내답게 '다산의 재능'을 보여주어 슬하
에 다섯 명의 자녀를 두었다.

엘렌이 결혼 후 첫 모델을 선 것으로 추정되는 그림이 「웨딩드레스를 입
은 엘렌 푸르망」(1630~31년경)이다.

예의 둥근 얼굴과 큰 눈망울, 작지만 반듯한 코가 특유의 부드러운 인상
을 전해준다. 매우 호사스러운 옷과 장식으로 치장했으나, 그 풋풋한 얼굴
에 아직 앳된 10대의 순진함이 그대로 묻어 있다. 세밀하게 공들여 수를 놓
은 드레스, 갖가지 보석 장식과 꽃 장식, 그리고 럭셔리한 커튼과 카펫이 엘
렌의 순수한 아름다움 덕분에 그 화려함을 더욱 강렬하게 발산하고 있다.
널리 알려져 있듯 루벤스는 찬란하고 드라마틱한 바로크 회화의 길을 개척
한 대가다. 그 루벤스의 붓에 엘렌이 지금 새로운 정열과 에너지를 더해주
고 있는 것이다.

이 어린 신부 앞에서 감격한 사람은 루벤스만이 아니었던 것 같다. 그들
의 결혼식에 축사를 한 얀 카스파르 헤바르츠는 엘렌을 트로이 전쟁의 빌
미가 된 그리스 신화 속의 절세 미인 헬레네에 비유하며(엘렌이란 이름 자
체가 헬레네에게서 온 것이다), 고대 그리스의 화가 제욱시스가 헬레네를 그
리기 위해 다섯 명의 처녀를 동원해 그들의 아름다운 부위만을 땄다는 전
설을 상기시켰다. 어쨌든 이 젊고 아름다운 아내는 분명 루벤스에게 인생의
새로운 전기를 가져다준 것이 분명했다. 루벤스의 예술은 '회춘'했고, 이 시
기 그의 그림들에서는 평화와 관능이 부드럽게 물결치는 모습을 자주 엿볼

루벤스, 「웨딩드레스를 입은 엘렌 푸르망」, 1630〜31년경

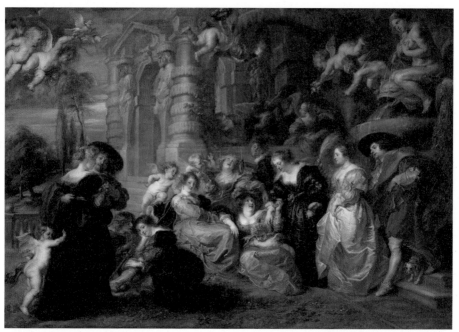

루벤스, 「사랑의 정원」, 1630～32년경

수 있다.

　프라도 미술관에 소장된 「사랑의 정원」은 그 평화와 관능의 물결로 충만한 대표적인 그림이다. 주제의 해석에 있어, 플랑드르의 가든파티 풍습을 그린 것이라느니, 사랑에 대한 신플라톤주의적 알레고리를 표현한 것이라느니 미술사가들 사이에서 의견이 분분하지만, 어쨌든 사랑의 기쁨을 그린 그림이라는 사실과, 화가 자신의 행복한 결혼을 투사한 그림이라는 사실만큼은 분명해 보인다.

　궁정의 한 귀퉁이로 보이는 정원에는 지금 사랑에 빠진 연인들과 사랑의 행복에 도취되어 있는 여인들이 어우러져 있다. 그림 한가운데쯤에서 약

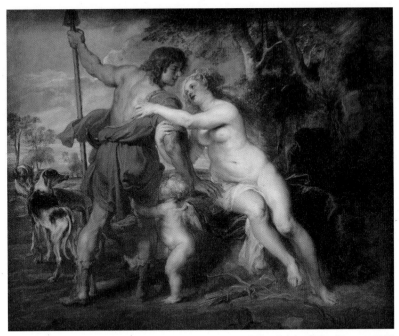

루벤스, 「비너스와 아도니스」, 1635년경

간 왼쪽, 관객을 정면으로 응시한 채 앉아 있는 여인이 엘렌이라는 주장도
있고, 그림에 나오는 여인들이 대부분 엘렌을 모델로 그린 것이라는 주장도
있다. 전자의 경우 여인의 의연한 자세와 귀여운 큐피드들이 그 뒤에 둘러
서 있는 모습에서 그녀가 이 정원의 진정한 주인, 곧 엘렌임을 알 수 있다고
본다. 후자의 경우 그림의 여러 여인에게서 엘렌의 인상을 두루 엿볼 수 있
기에 어느 한 여인만을 콕 집어 엘렌이라고 하기 어렵다고 본다. 어쨌거나
이 그림은 엘렌과의 결혼이 루벤스에게 가져다준 기쁨을 생생히 전해준다.
특히 그림 오른쪽 상단의 비너스 조각상은 이 모든 사랑과 기쁨의 주재자
로서 엘렌의 존재를 상징하는 이미지다. 비너스의 젖가슴은 분수 기능을 하

는데, 그 물은 다름 아닌 사랑의 젖과 꿀이다. 날아다니는 그녀의 아들, 장난꾸러기 큐피드들을 통해 더욱 선명히 느낄 수 있지만, 비너스가 주재하는 이 그림에는 그 어떤 고통도 저주도 없다. 오로지 사랑의 기쁨만이 있을 뿐이다. 그것이 바로 엘렌이 이 동산에 가져온 축복이다.

아내에 대한 루벤스의 믿음과 사랑은 그로 하여금 시간이 흐를수록 더욱 빈번히 작품에 엘렌을 그려 넣게 만들었다. 아내가 자신에게 시집온 그 나이에 순교를 당한 성녀 카테리나를 그릴 때도 엘렌을 모델로 했고, 출산의 수호성인인 성 마르가리타를 그릴 때도 엘렌을 모델로 삼았다. 청순하고 순결한 10대의 나이에 시집온 아내에게서 동정녀와 같은 성녀의 이미지가 떠올랐던 듯하고, 다섯 아이를 낳고 기른 바지런한 아내의 모습에서 출산의 수호성녀 이미지가 떠올랐던 것 같다. 이런 기독교 주제뿐 아니라 신화 주제의 그림을 그릴 때도 종종 엘렌을 모델로 세웠다.

두 아내 모두 영원한 구원의 여인

말년을 엘렌과의 사랑에 폭 빠져 지냈지만 루벤스는 사별한 첫 아내 이사벨라를 결코 잊고 살지 않았다. 그가 죽기 직전에 그린 「미의 세 여신」을 보면, 뒤돌아선 여인을 중심으로 왼쪽에 이사벨라, 오른쪽에 엘렌을 함께 그려 넣음으로써 두 여인에 대한 자신의 영원한 사랑을 표현했다. 루벤스의 아내들은 그렇게 화포를 넘어 화가 자신의 영혼 속에 영원히 각인된, 세상에서 가장 아름다운 모델들이었다. 루벤스는 엘렌과의 사이에서 낳은 셋째 딸의 이름을 이사벨라-엘렌이라 지어 두 여인을 함께 기리기도 했다.

1640년 루벤스가 사망하자 엘렌 푸르망은 남편의 재산 중 절반을 상속받았다. 그녀는 자신에게 주어진 그림의 대부분을 남편 사후 몇 년이 안 되

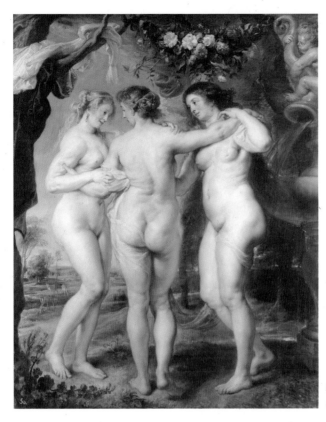

루벤스, 「미의 세 여
신」, 1638~40년경

어 처분했는데, 남편과 살던 때의 생활수준을 유지하느라 그랬는지, 루벤스
가 그렇게 하도록 유언장에 요청해서 그랬는지 그 이유는 확실히 알 수 없
다. 루벤스와 사별한 후 엘렌은 훗날 베르헤이크 백작이 되는 안 밥티스트
판 브라우호번과 1645년 재혼했다. 슬하에 다섯 자녀를 더 둔 그녀는 1673년
안트베르펜 근교에서 사망했다.

루벤스

Peter Paul Rubens, 1577~1640

루벤스는 17세기 유럽 바로크 회화의 역동적인 힘과 충일한 생명감을 가장 선명히 드러내 보인 거장이다. 그의 형태는 용틀임하는 듯 격정적이고 색채는 감각적이며 화사하다. 당시 플랑드르 지방의 섬세하고 사실적인 화풍과 이탈리아 르네상스의 고전적인 전통을 잘 융합해 매우 개성적이면서도 인상적인 화풍을 창안했다. 우아한 풍경화와 활기 넘치는 초상화 수작도 많이 남겼지만, 무엇보다 종교 주제와 신화 주제의 대형 걸작들로 일세를 풍미했다.

1600년 이탈리아로 가서 티치아노와 카라치, 카라바조 등 매너리즘과 바로크 대가들의 작품을 보며 후일의 다이내믹한 화풍의 토대를 마련했다. 1603년 만토바의 곤차가 공작을 위해 처음으로 외교 활동을 시작한 뒤 1630년 영국과 스페인 간의 평화조약 체결에 핵심적인 역할을 하는 등 중요한 외교적 업적을 남기기도 했다. 유럽의 주요 왕가와 귀족들이 루벤스의 고객이 되자 미술가들이 그의 예술의 비밀을 배우고자 작업실에 몰려들었으며, 이로 인해 많은 모작과 방작이 생산됐다. 루벤스는 그렇게 생산된 작품들에 부분적인 수정을 가해 자신의 작품으로 시장에 내놓기도 했다. 와토(바토), 들라크루아 등 색채를 중시하는 후대 화가들에게 지대한 영향을 미쳤다.

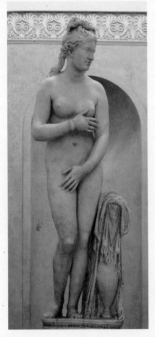

프락시텔레스풍, 「카피톨리누스의 비너스」, 대리석, 193cm, 기원전 1세기, 카피톨리노 미술관, 로마

비너스가 살짝 몸을 웅크린 채 두 손으로 가슴과 국부를 가리고 있다. 목욕을 하기 위해 취한 자세다. 루벤스의 「모피」에서 보았듯 이 자세가 바로 '베누스 푸디카(정숙한 비너스)' 자세다.

베누스 푸디카 자세의 원조는 「크니도스의 아프로디테(비너스)」로 여겨진다. 「크니도스의 아프로디테」는 기원전 4세기 아테네의 조각가 프락시텔레스가 만든 누드 조각으로, 여신의 전신을 누드로 표현한 그리스 최초의 예배상이다. 그러나 「크니도스의 아프로디테」는 가슴을 개방하고 한 손으로 국부만을 가린 「카피톨리누스의 비너스」의 자세와 차이가 있다. 기원전 3세기~2세기 무렵 프락시텔레스풍이지만 프락시텔레스의 조각과는 달리 두 손으로 가슴과 국부를 가리는 비너스 조각이 나오기 시작했고, 이를 모방한 후대의 모각 가운데 하나가 「카피톨리누스의 비너스」다.

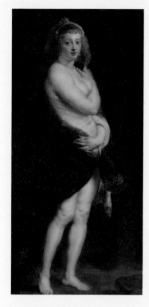

루벤스, 「모피」, 나무에 유채, 175.9×83cm, 1636~38, 빈 미술사 박물관

이 작품은 루벤스 사후 엘렌에게 주어졌다. 엘렌은 유산으로 상속받은 다른 작품들은 내다 팔면서도 이 작품은 죽을 때까지 지니고 있었다. 두 부부의 사랑과 추억이 진하게 어린 작품임을 알 수 있다. 전체적으로는 단순한 여인 입상이지만, 조형적인 면에서 대립적인 구성과 조화가 돋보이는 작품이다. 어두운 배경과 모피가 밝고 풍성한 엘렌의 몸을 화사한 꽃처럼 부각하는 가운데 바닥의 빨간 천이 얼굴의 홍조와 공명해 그림에 생기를 더한다. 붉은 입술 또한 그 울림을 증폭시킨다. 볼수록 아내에 대한 화가의 애정이 느껴지는 그림이다.

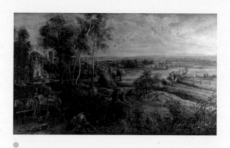

루벤스, 「이른 아침 헷 스텐인의 전경」, 캔버스에 유채, 131.2×229.2cm, 1636년경, 내셔널 갤러리, 런던

루벤스가 1635년에 구입한 자신의 정원을 그린 그림이다. 왼편으로 그의 성관이 보이고, 지평선 오른쪽에서 동이 터온다. 그러니까 그림은 동북쪽을 바라보며 그린 풍경이라 하겠다. 멋진 성관과 너른 정원의 모습에서 말년의 루벤스가 경제적으로 얼마나 풍요로웠는지 알 수 있다. 화면 앞쪽의, 수레를 타고 시장으로 가는 사람들과 새를 잡으려고 몸을 숙인 사냥꾼에게서 평화로운 농촌의 일상을 엿볼 수 있다. 루벤스는 이 무렵 통풍으로 고생을 해서 수전증이 있었는데, 그로 인해 다소 흔들린 붓질이 오히려 그림에 깊이감과 울림을 더해준다. 이곳에서의 삶에 대해 루벤스는 이렇게 말했다.

"이제 하느님의 은총으로, 아내와 아이들과 더불어 고즈넉한 삶을 살고 있다. 그 어떤 세속의 허세도 없이 평화롭게 살고 있다."

엘렌과 보낸 말년의 행복감이 시나브로 풍겨나오는 그림이다.

루벤스, 「웨딩드레스를 입은 엘렌 푸르망」, 나무에 유채, 163.5×136.9cm, 1630~31년경, 알테 피나코테크, 뮌헨

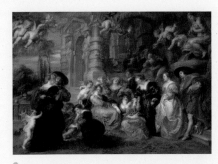

루벤스, 「사랑의 정원」, 캔버스에 유채, 198×283cm, 1630~32년경, 프라도 미술관, 마드리드

이 작품은 원래 이렇게 전신을 다 드러내는 큰 초상화로 계획되지 않았다. 무릎 정도까지 드러내는, 훨씬 작은 초상화였으나 루벤스는 작업 중에 전신 초상으로 확대하기로 마음먹고 그림을 확장했다. 즉흥적인 판단을 중시했던 루벤스는 종종 이렇게 그림 크기를 바꾸곤 했다. 그만큼 신부의 모습이 여유롭고 당당하게 묘사되었다. 신부의 표정에서 아직 어리지만 미래에 대한 확신과 남편에 대한 믿음이 굳게 자리해 있음을 엿볼 수 있다. 아마도 그 당당한 표정을 보고 루벤스는 그림을 확장해야겠다는 판단을 했는지 모른다.

그림의 옷이 진짜 웨딩드레스인지는 확실하지 않다. 어쨌거나 신부를 화려하게 드러내고 싶었던 루벤스의 속내가 이처럼 최신 유행의 값비싼 옷을 그리게 했다. 엘렌의 머리에 꽂은 꽃은 오렌지 꽃인데, 정조와 사랑, 다산을 상징한다.

사랑, 특히 결혼이라는 울타리가 보호해주는 사랑의 아름다움을 그린 대표적인 걸작이다. 비너스 상 옆에 보이는 공작은 헤라 여신의 신조神鳥다. 헤라 여신은 부부의 사랑과 가정의 평화와 안정을 지켜주는 신이므로, 공작의 이미지는 그림 속 연인들의 결혼을 헤라가 보호한다는 약속의 의미를 담고 있다. 왼편 상단의, 쌍으로 나는 비둘기는 비너스 여신의 신조다. 쌍으로 그려진 비둘기 또한 호혜적인 사랑의 기쁨을 나타낸다.

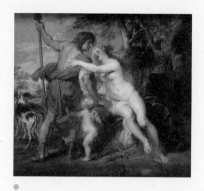

루벤스, 「비너스와 아도니스」, 캔버스에 유채, 197.4×242.8cm, 1635년경, 메트로폴리탄 미술관, 뉴욕

자신의 건강과 안위를 염려하는 엘렌의 눈빛을 무시로 보았을 것이다. 비너스의 얼굴에 그 표정이 반영되었음이 분명해 보인다.

엘렌은 이 그림뿐 아니라 「파리스의 심판」 (1635~38년경)에서도 비너스로 그려졌다. 「모피」에서 베누스 푸디카 자세로 그녀를 그린 것도 그렇고, 이렇듯 직접적으로 비너스로 그린 것도 그렇고 루벤스가 엘렌을 얼마나 어여쁜 존재로 봤는지 알 수 있게 해주는 대목이다.

「비너스와 아도니스」는 연인의 이별을 주제로 한 그림이다. 신화에 따르면, 어느 날 불길한 예감이 든 비너스가 연인 아도니스에게 사냥을 나가지 말도록 말렸다고 한다. 하지만 이를 무시하고 사냥을 나간 아도니스는 커다란 멧돼지에 받혀 죽는다. 소식을 들은 비너스가 부리나케 달려가 아도니스의 주검을 껴안고 울었는데, 이 포즈가 훗날 「피에타」 주제의 조형적 원조가 되었다. 이때 아도니스가 흘린 피에서 피어난 꽃이 아네모네라고 한다.

루벤스의 그림에서 아도니스를 말리는 비너스의 모습이 무척 애처롭다. 루벤스는 나이 든

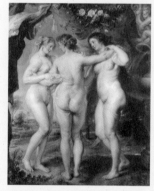

루벤스, 「미의 세 여신」, 나무에 유채, 221×181cm, 1638~40년경, 프라도 미술관, 마드리드

이 작품은 1966년에 도난 당한 적이 있다. 당시에는 영국 덜위치 미술관에서 전시되고 있었는데, 앰뷸런스 운전기사 마이클 홀이 훔쳐 달아났다가 며칠 뒤 체포되면서 회수되었다. 회수 이후 원 소장처인 프라도 미술관으로 돌아가 그곳에서 관객을 맞이하고 있다.

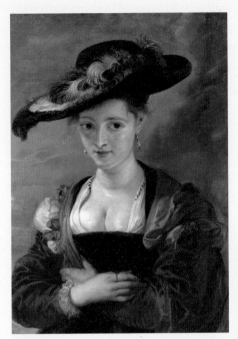

는 남자와 재혼해 성이 룬덴으로 바뀌었다. 손가락에 낀 반지가 이 그림이 결혼 초상임을 시사한다. 새색시의 설레는 마음과 기대가 수줍은 표정과 다소곳한 시선, 발그스레한 뺨에서 은은히 풍겨 나온다. 배경에 먹구름이 물러가면서 푸른 하늘이 드러나도록 한 것도 새로운 삶에 대한 그녀의 기대를 반영하는 것이라 하겠다. 하지만 안타깝게도 수산나는 1628년 29세의 이른 나이에 세상을 떠났다.

루벤스, 「수산나 룬덴의 초상」, 캔버스에 유채, 79×54cm, 1622∼25, 내셔널 갤러리, 런던

루벤스 전문가들은 그림의 모델이 된 여성을 엘렌 푸르망의 언니 수산나 푸르망으로 추정한다. 그러니까 이 그림은 그가 자신의 처형을 그린 것이라 할 수 있는데, 루벤스는 1630년에 결혼했으니, 아직 사돈 관계가 되기 전이다. 큰 눈과 정감 어린 얼굴에서 두 자매가 많이 닮았음을 알 수 있다. 또 자매의 선한 표정에서 푸르망 집안이 안정되고 화목한 가정임을 알 수 있다.

수산나는 18세에 결혼했으나 곧 남편과 사별했다. 이 그림을 그릴 무렵 아르놀트 룬덴이라

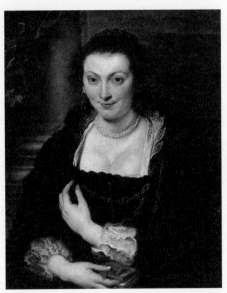

루벤스, 「이사벨라 브란트의 초상」, 나무에 유채, 86×62cm, 1625년경, 우피치 갤러리, 피렌체

루벤스의 첫 번째 부인인 이사벨라는 시청 서기의 딸이었다. 이사벨라에 대한 루벤스의

지극한 사랑은 그녀 사후 그가 쓴 한 편지에 잘 나타나 있다. 루벤스는 그녀가 "변덕스럽지도 않고 어떤 여성적인 약점도 없으며 항상 선하고 정직했다"라며 비록 망각이 자신의 고통을 덜어주기를 바라지만 자신이 살아 있는 한, 결코 그 상실감을 해소할 길은 없을 것이라고 토로했다.

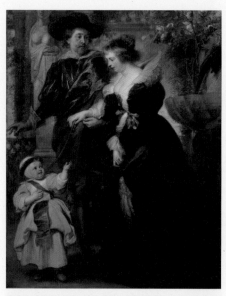

루벤스, 「화가와 그의 아내 엘렌, 아들 프란스」, 나무에 유채, 203.8×158.1cm, 1635년경, 메트로폴리탄 박물관, 뉴욕

✾✾ 정원을 거니는 화가와 엘렌, 그리고 다섯 자녀 중 둘째인 아들 프란스(프란시스쿠스)의 모습을 그린 그림이다. 사내아이 등 뒤로 줄이 달려 있고 그 줄을 엘렌이 쥐고 있다. 천방지축

뛰어노는 아이를 보호하기 위한 것이다. 남편인 루벤스와 아들 프란스 모두 엘렌을 바라보고 있다. 또 루벤스의 손은 엘렌의 손을 부축하고 있고 프란스의 손은 엘렌에게 경모의 제스처로 뻗어 있다. 부자가 엘렌에게 경의를 표하는 모습을 이렇게 표현했다. 그러므로 이 그림은 엘렌에 대한 오마주로 그린 것이라 할 수 있다.

배경의 샘과 여상주(카리아티드 caryatid)는 다산의 상징으로, 이 또한 어머니로서 엘렌의 덕을 칭송하기 위한 것이다.

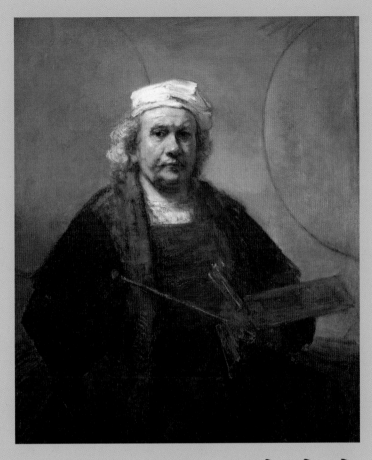

진실한
반려의 표상

렘브란트 ┃ 헨드리키어 스토펄스

빛의 마술사로 불리는 렘브란트. 렘브란트 역시 우리처럼 결점이 많고, 삶의 우여곡절에 쓰러지고 흔들리기도 한 나약한 인간이었다. 그러나 그의 예술은 존재의 본질에 대한 깊은 통찰로 충만하다. 그 통찰의 차원은 거의 '우주적인 것'이다. 그 우주와 만난 20대의 빈센트 반 고흐는 "내가 만약 렘브란트의 「유대인 신부」 앞에서 빵 한 조각만 먹으며 2주일간 계속 앉아 있을 수 있다면 내 인생에서 10년도 기꺼이 내놓을 것"이라고 고백했다.

그림 한 점을 보기 위해서 10년의 목숨도 내놓을 수 있다는 고백은 단순한 감격과 감동의 차원을 훌쩍 뛰어넘는 것이다. 그렇게 렘브란트의 작품은 삶과 존재의 진실에 이르는 분명한 통찰의 길을 열어준다. 그 통찰을 표현하기 위해 렘브란트 또한 마음과 뜻이 통하는 모델이 필요했다.

벌거벗은 여인이 다소곳이 앉아 있다. 그녀의 시선은 아래를 향하고 있지만, 특별한 대상이 있는 것은 아니다. 그녀의 눈동자는 초점을 잃었다. 그 눈동자가 그녀의 허물어져가는 의식을 전해준다. 그 마음을 아는지 모르는지 늙은 하녀는 그녀의 발을 닦아주기에 여념이 없다. 지금 외로움과 두려움은 오직 그녀만의 것이다. 아무도 고통을 나누어 가질 수 없다. 온통 어두운 배경 속에서 외롭게 드러나는 그녀의 나신이 이를 대변해준다.

이 그림은 렘브란트가 그의 정부 헨드리키어를 모델로 그린 「밧세바」다. 밧세바는 이스라엘 왕 다윗의 처이자 솔로몬의 어머니다. 그러나 밧세바는 그리 축복할 만한 과정을 거쳐 그 지위에 오르지 않았다. 아니, 오히려 저주받은 운명 탓에 그리 되었다.

성경에 보면 밧세바는 다윗의 군인 우리아의 아내였다. 어느 날 밤 그녀가 목욕을 하고 있을 때에 다윗은 우연히 그 모습을 지켜보게 되었다. 그녀의 아름다움에 반한 다윗은 신하를 보내 그녀를 궁으로 불러들여 정을 통했다. 그림은 지금 목욕을 하다 말고 왕의 편지를 받은 밧세바를 그린 것이다. 이 얼마나 황당한 일인가! 왕이 자신의 벌거벗은 모습을 보았고 연모하게 되었으니 냉큼 그 처소로 들어오라는 전갈. 밧세바는 장차 자신과 남편, 그리고 주위 사람들에게 어떤 운명이 닥칠지 몰라 거의 공황 상태에 빠진 표정이다. 빛과 그림자의 드라마틱한 대조와 망연자실한 표정이 그녀가 얼마나 놀랐는지를 생생히 드러낸다. 심리 표현의 대가다운 붓놀림이 아닐 수 없다.

성경에 의하면 이 불륜으로 밧세바는 아기를 배게 된다. 그러자 다윗은 전선에 나가 있던 우리아를 불러들여 밧세바와 잠자리를 하게 함으로써 이

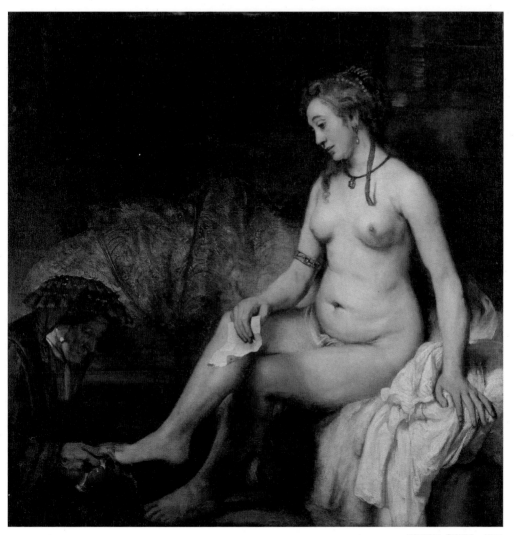

렘브란트, 「밧세바」, 1654

위기를 넘기려고 한다. 하지만 우직하고 충성스러운 우리아는 고생하는 전우들을 생각해 집으로 가지 않고 대궐 문간에서 새우잠을 청했다. 그 이야기를 들은 다윗은 매우 사악한 결정을 내리고 만다. 전선의 사령관에게 위험한 전투 대형을 짜도록 지시해 우리아를 비정하게 제거해버린 것이다. 밧세바가 두려워한 대로 다윗은 이렇듯 '부적절한 관계'를 가리기 위해 '부적절한 행동'까지 서슴지 않았다.

가사 도우미에서 실질적인 배우자로

이 그림을 그릴 당시 렘브란트 또한 '부적절한 관계'가 야기한 문제로 심사

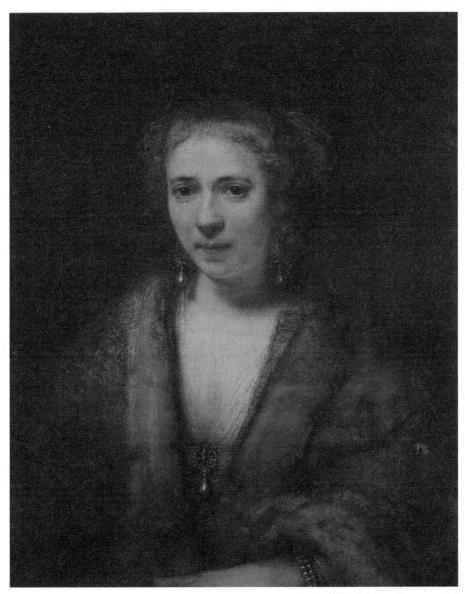

렘브란트, 「헨드리키어 스토펄스」, 1650년대

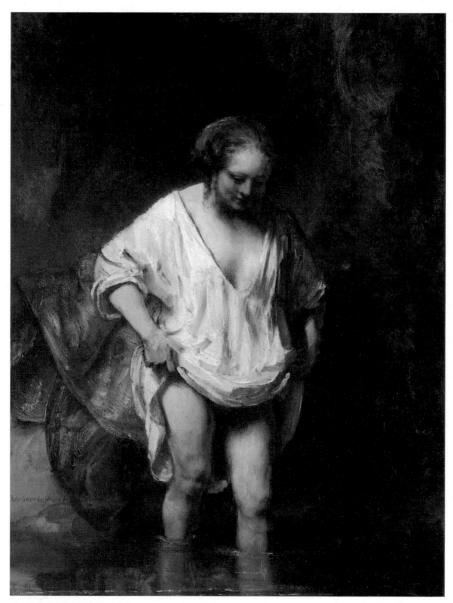

렘브란트, 「내에서 목욕하는 여자」, 1654

가 꽤 복잡했다. 다윗과 밧세바의 경우와는 성격이 전혀 다르지만, 모델 헨드리키어 스토펠스Hendrickje Stoffels, 1626~63와 자신의 관계가 세인들의 눈에 '부적절한' 것으로 비쳤기 때문이다. 렘브란트가 「밧세바」를 그린 해, 헨드리키어는 네덜란드 개혁교회 종교재판소에서 파문에 가까운 중징계를 당했다. "화가 렘브란트와 간통을 해" 종교적으로, 윤리적으로 심각한 문제를 야기했기 때문이라는 것이었다.

헨드리키어가 렘브란트와 인연을 맺은 것은 그의 집에 가정부로 들어가면서부터다. 1647년 스물한 살의 나이에 브레데포르트에서 암스테르담에 온 헨드리키어는 이듬해 렘브란트의 집에 가사 도우미로 고용되었다. 1642년 부인 사스키아와 사별한 뒤 헤이르티어 디르크스라는 여인과 동거하던 렘브란트는 이때부터 재판소의 호출을 받는 일이 잦아졌다. 헨드리키어가 들어온 후 렘브란트와 사이가 틀어진 헤이르티어가 우리 식으로 표현하자면 '혼인빙자간음죄'로 소송을 건 것이다. 헤이르티어도 애초에 렘브란트의 아들을 돌보는 유모로 그의 집에 들어와 있었다. 법원은 '혼인빙자간음', 즉 '약혼 불이행' 혐의를 인정하지 않았으나, 렘브란트가 그녀에게 매년 200길더의 연금을 줄 것을 명령함으로써 실질적인 책임을 지도록 했다.

이 재판에서 렘브란트를 대리해 계속 법정에 출두한 사람이 헨드리키어였다. 사안이 사안인 만큼 그녀의 법정 출석은 사실 좋지 않은 소문을 불러올 수도 있었다. 그럼에도 이를 무릅쓸 만큼 헨드리키어와 렘브란트는 서로 밀접한 관계가 되어 있었다. 1654년 헨드리키어는 렘브란트에게 귀여운 딸 코르넬리아를 낳아줌으로써 실질적인 배우자로서 지위를 확고히 했다. 코르넬리아라는 이름은 렘브란트가 자신의 어머니 이름에서 딴 것이다.

렘브란트는 헤이르티어를 모델로 한 그림은 거의 그리지 않았으나 헨드리키어를 성서나 신화를 주제로 한 그림의 주요 모델로 즐겨 동원했다. 심지어 1663년 그녀가 죽은 뒤에도 렘브란트는 그녀를 모델로 한 그림을 그렸다. 헨드리키어에 대한 렘브란트의 애정이 얼마나 컸는지를 알 수 있게 해주는 부분이다. 일반인의 궁금증을 자아내는 것은, 그렇다면 둘이 결혼해버리지 왜 그렇게 정부 사이로 남아 교회 재판까지 받고 세인들의 비난에 휩싸이게 되었느냐 하는 것이다. 문제는 유산 때문이었다. 렘브란트가 자신과 결혼하겠다고 약속해놓고는 이를 어겼다고 소송을 건 헤이르티어와도 동일한 문제로 애당초 혼인은 불가능했다.

렘브란트의 처 사스키아는 결혼지참금으로 4만 길더를 가져올 정도로 부유한 집안 출신이었다. 이 결혼으로 렘브란트의 사회적 지위가 올라갔다고 할 만큼 처가의 위세는 대단했다. 사스키아가 죽었을 때 렘브란트의 재산이 4만750길더쯤이었으니 사스키아가 넘겨준 몫이 만만치 않았다고 하겠다. 사스키아는 렘브란트에게 유산을 물려주면서 만약 렘브란트가 재혼한다면 그중 상당한 양을 두 사람 사이의 아들 티투스에게 즉각 넘겨주어야 한다고 못박았다. 워낙 낭비벽이 심했던 렘브란트는 이 조건이 두려워 도저히 재혼할 엄두를 낼 수 없었다. 헨드리키어가 이 사실을 이해하고 그저 렘브란트의 정부로 남는 데 만족했다는 것이 렘브란트에게는 적지 않은 도움이 되었다. 비록 그로 인해 헨드리키어가 교회 재판소에서 시달림을 받아야 했지만 말이다.

두 사람 사이의 사실혼 관계에 대해 교회가 본격적으로 문제를 삼은 것은 1654년의 일이다. 딸 코르넬리아를 임신함으로써 자연히 두 사람의 관

계가 세상에 알려지게 된 것이다. 헨드리키어는 교회 재판소에 세 번이나 불려갔으며, 참회 명령과 성찬예식 무기한 참석 금지, 기타 도덕적, 사회적 매장을 감수해야 하는 징계를 받았다. (흥미로운 점은 1661년 헨드리키어가 유언장을 작성할 당시 이 유언장에는 그녀가 렘브란트의 부인, 배우자로 기재되어 있다는 사실이다. 죽음을 앞둔 그녀에게 당국이 인정상 그런 기재를 허락한 것인지, 렘브란트가 더 이상 재산 문제로 두려워할 일이 없게 되어 뒤늦게 혼인 신고를 한 것인지는 분명하지 않다. 하지만 렘브란트가 재혼했다는 기록은 어디에도 없다.)

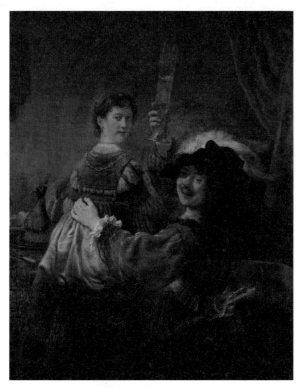

렘브란트, 「탕자 이야기의 한 장면으로 그려진 렘브란트와 사스키아」, 1637년경

이렇듯 다사다난했던 1654년, 「밧세바」를 그리면서 렘브란트는 자신 때문에 고생한 헨드리키어의 처지를 되돌아보지 않을 수 없었을 것이다. 밧세바의 슬픈 얼굴은 꼭 상상으로 그려낸 표정만은 아니었다. 교회의 가혹한 징계에도 무슨 일이 있었느냐는 듯 꿋꿋이 렘브란트의 곁을 지킨 헨드리키어였지만, 그 속이 얼마나 시커멓게 타들어갔을까. 밧세바의 무척이나 미묘한 표정은 헨드리키어의 진심을 잘 반영하고 있다.

죽는 날까지 렘브란트를 사랑하고 보호한 여인

헨드리키어가 이렇게 애정을 갖고 노력했음에도 경제 사정 악화와 렘브란트의 낭비벽, 잘못된 투자는 끝내 그를 파산에 이르게 했다. 모든 재산은 경매 처분되어 1658년 렘브란트는 완전히 알거지가 되었다. 그는 파산으로 큰 경제적 타격을 받았지만, 헨드리키어와 렘브란트의 아들 티투스는 이제 법적 무능력자가 된 렘브란트를 부양하는 일에 적극 나섰다. 상황이 이렇게 급전직하 했음에도 끝내 사랑을 버리지 않은 헨드리키어, 진정한 '동반자'의 표상이 아닐 수 없다. 그러므로 헨드리키어 사후 제작된 렘브란트의 그림에서 우울한 분위기가 더욱 두드러지게 나타나는 것은 불가피한 일이었다. 1669년 10월 8일 렘브란트는 베스테르케르크 묘지의 헨드리키어와 티투스 옆자리에 묻힘으로써 비로소 그 말년의 비극에 종지부를 찍을 수 있었다.

1664~65년 렘브란트는 사별한 헨드리키어를 작품 「주노」의 모델로 삼았다. 로마 신화의 주노 여신은 그리스 신화의 헤라 여신에 해당하는 신으로 널리 알려져 있듯 결혼과 가정의 수호자다. 위풍당당한 모습으로 그려진 주노 여신. 어두운 배경에서 단단한 부조처럼 떠올라 있다. 그 누구도 범접

할 수 없는 힘과 권능을 지닌 여신을 보노라면 어떤 시험과 재난이 닥쳐와
도 끝내 가정을 지키는 진정한 현모양처의 모습이 바로 이런 게 아닐까 하
는 생각이 든다. 서양미술사상 가장 이상적인 사후 초상posthumous portrait(모
델이 죽고 나서 그리는 초상)의 하나로 꼽히는 이 작품은, 헨드리키어에 대
한 렘브란트의 속 깊은 사랑과 감사의 마음을 담고 있다. 비록 법적 부부 사
이는 아니었지만, 그런 세속의 조건을 넘어 렘브란트는 그녀를 모든 결혼의
진정한 수호자로 우뚝 세우고 싶었던 것 같다. 영원한 반려에게 바치는 아
름다운 헌사가 아닐 수 없다.

렘브란트

Rembrandt Harmensz. van Rijn, 1606~69

"이런 그림(렘브란트의 「유대인 신부」)을 그리기 위해서는 몇 번이고 죽어야 한다." _들라크루아
"렘브란트는 최고의 마술사다." _반 고흐

하늘에서 떨어진 빛과 땅에서 솟아난 어두움의 길항, 풍성한 톤과 색채의 축제, 그 위를
내달리는 거친 붓놀림, 그리고 그 가운데서 살아 꿈틀대는 생명의 힘. 이것이 후대의 많
은 거장들이 두고두고 렘브란트를 격찬한 이유다. 그는 진정 서양미술사상 가장 뛰어난
'빛과 영혼의 마술사'라고 하겠다.

렘브란트는 레이던에서 부유한 제분업자의 아들로 태어났다. 레이던의 화가 야코프 판
스바넨뷔르흐에게 배운 뒤 암스테르담으로 가, 피터르 라스트만에게서 배웠다. 당시 네덜
란드에는 이탈리아에서 공부하고 돌아온 화가들이 적지 않았는데, 렘브란트는 이들에게서
명암법의 대가 카라바조의 기법을 전수받아 '유학파'들도 구현해낼 수 없었던 탁월한 빛의
효과를 창출했다. 1632년 암스테르담 의사조합에서 「툴프 박사의 해부학 강의」를 위촉
받아 큰 성공을 거둔 이후 10여 년간 암스테르담 최고의 초상화가로서 부와 명예를 누
렸다. 그러나 이에 만족하지 않고 인간의 내면세계와 영혼의 빛과 그림자를 탐구하기 시
작하면서 일반인들의 환호에서 멀어졌다. 그 고비가 된 걸작이 유명한 「야경」(1642)이다.

렘브란트는 100여 점에 이르는 많은 자화상을 남겼으며, 유화뿐 아니라 판화 장르에서
도 위대한 성취를 보였다. "에칭의 모든 기술은 렘브란트가 완성했다"라는 말이 있을 정
도로 판화만으로도 서양미술사상 최고의 화가 가운데 한 사람으로 꼽힌다. 다룬 장르도
다양해서 종교, 신화, 초상 주제뿐 아니라, 풍경, 풍속, 정물 등 거의 다루지 않은 장르가
없을 정도다. 17세기가 낳은 최고의 회화적 천재로 평가된다.

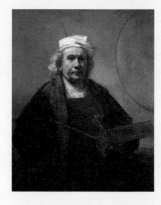

렘브란트, 「두 개의 원이 있는 자화상」, 캔버스에 유채, 114.3×94cm, 1659~60, 켄우드하우스, 런던

렘브란트는 자화상을 유별나게 많이 그린 화가다. 렘브란트가 평생 그린 자화상은 유화, 판화, 드로잉을 합쳐 모두 100여 점에 이른다. 갖가지 복장에 다양한 상황을 연출해 표현한 그의 자화상들을 보노라면 한 사람 안에도 백 가지 얼굴이 들어 있구나 하는 생각을 하게 된다. 더불어 사람의 일생이라는 게 얼마나 변화무쌍하고 굴곡진 것인가 하는 생각도 든다. 그림처럼 그의 인생도 갖가지 빛과 그림자로 파란만장했다.

이 그림은 렘브란트가 말년의 어려운 시절에 그린 것이나 매우 당당한 모습이 인상적이다. 배경에 원(혹은 반원)이 그려져 있는데, 이는 유명한 조토의 에피소드를 생각나게 한다. 조토를 만난 교황이 화가로서의 재능을 보여달라고 하자 조토가 아무런 도구의 도움 없이 단숨에 완벽한 원을 그렸다고 한다. 고대 그리스의 화가 아펠레스도 유사한 전설을 갖고 있다. 그런 측면에서 보면 렘브란트가 화가로서 자신의 천부적 재능을 과시한 것이라고 할 수 있다. 그러나 렘브란트가 배경에 원을 넣은 이유는 아직 명확히 밝혀지지 않았다. 아리스토텔레스는 원과 구를 세상에서 가장 조화롭고 완벽한 도형이라 했는데, 이와 관련이 있을 수도 있다.

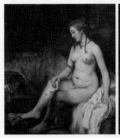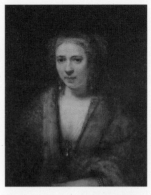

다윗 왕을 한눈에 사로잡을 정도로 미인이
었기에 밧세바는 많은 화가들의 상상력을 자
극했다. 렘브란트와 동시대의 화가인 드로스
트 역시 인상적인 밧세바 그림을 남겼다. 성적
매력으로 왕을 사로잡은 여인답게 드로스트도
그녀를 누드로 그렸다. 렘브란트의 제자였던
드로스트는 역사와 종교를 주제로 한 초상화
를 주로 그렸는데, 25세의 이른 나이에 요절해
전하는 그림이 많지 않다. 렘브란트의 제자답
게 빛과 그림자의 뚜렷한 대비가 특징이다.

다사다난했던 삶을 산 밧세바는 다윗과의 사
이에 낳은 첫 아들을 신의 벌로 잃지만, 두 번째
낳은 아들 솔로몬이 다윗의 왕위를 이음으로써
왕의 어머니가 된다.

헨드리키어의 성격과 마음씨가 그대로 드러
나는 초상화다. 살짝 찌푸린 듯한 미간과 눈
위에 덮인 그림자에서 그녀의 평탄하지만은
않은 삶을 엿볼 수 있다. 일종의 체념 같은 것
이 드러난다고 할까. 그러나 둥그스름한 얼굴,
특히 원만하게 돌아가는 턱 선이 그녀의 따뜻
한 마음씨를 여실히 드러내 보이고, 크고 선한
눈, 불그스레한 뺨이 다감한 성품을 전해준다.
그녀는 분명 착하고 푸근한 여인이었을 것이
다. 어려움 속에서도 가족을 따사롭게 품어
안는 훌륭한 모성을 지녔던 여인임에 틀림없
다. 전처 소생인 티투스와도 사이가 좋았다고
한다.

이 그림은 성경이나 신화 속의 인물로 치장한,
무거운 주제의 그림이 아니어서 헨드리키어에
대한 화가의 좀 더 솔직하고 애틋한 감정이 느
껴진다. 부부만의 친근감이 따뜻하게 솟아오
르는 그림이다.

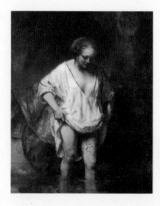

렘브란트, 「내에서 목욕하는 여자」, 나무에 유채, 62×47cm, 1654, 내셔널 갤러리, 런던

렘브란트, 「탕자 이야기의 한 장면으로 그려진 렘브란트와 사스키아」, 캔버스에 유채, 161×131cm, 1637년경, 고전회화미술관, 드레스덴

렘브란트의 작품들 가운데 대중의 사랑을 가장 많이 받는 작품의 하나다. 여인이 목욕하려는 자세가 아주 격이 없다. 렘브란트는 헨드리키어가 자신 앞에서 스스럼없이 목욕하는 모습을 무수히 봤을 것이고, 그 경험에 기초해 이렇듯 친밀한 목욕 장면을 표현했다. 언뜻 보기에는 헨드리키어의 사생활을 그대로 형상화한 그림 같지만, 실제로는 성경 이야기, 혹은 신화를 주제로 그리려 한 그림이다. 여인 뒤편의 고급스럽고 예스러운 옷이 이를 말해준다. 밧세바나 겁탈 위기에 놓였던 수산나, 혹은 사냥의 여신 디아나(아르테미스)가 화가가 그리려던 대상인 듯하다. 그림의 크기로 보아서는 같은 주제의 보다 더 큰 그림을 위한 습작으로 그린 것 같기도 한데, 그만큼 대범하게 휙휙 내두른 터치가 19세기 인상파 못지않게 현대적이다. '캐주얼'한 느낌을 주는, 당시로서는 드물게 현대적인 감각을 구사한 작품이다.

렘브란트가 비록 부유한 제분업자의 아들로 태어났고 화가로서도 성공했지만, 당시 네덜란드 사회의 기준으로 볼 때 그는 사스키아의 결혼 상대로 모자랐다. 최고 법률가이자 시장 출신 아버지를 둔 사스키아는 상류층에 속했다. 하지만 두 사람의 결혼은 신속하게 진행되었는데, 이는 사스키아가 주도권을 쥐고 강력하게 밀어붙였기 때문이었다. 바로 그 사실에서 사스키아가 렘브란트를 얼마나 사랑했는지, 또 그녀가 얼마나 강하고 독립적인 여성이었는지 알 수 있다.

이 그림은 성경에 나오는 탕자가 선술집에서 허랑방탕하게 노는 장면을 그린 것이다. 술과 여자에 빠져 있는 모습인데, 렘브란트는 자신을 탕자로, 사스키아를 술집 여자로 그렸다. 탕자의 일탈에 빗대 결혼 초기의 사랑과 열정을 넘치는 에너지로 표현했다. 그림에서 렘브란트는 들떠 있는 데 비해 사스키아는 차분하다. 그녀의 '내공'을 느낄 수 있다. 이렇게 사랑했

던 두 사람이지만, 사스키아가 29세의 나이로 삶을 마감함으로써 '잔치'는 일찍 끝났다. 안타까운 것은, 말년에 경제적으로 너무 곤궁해진 나머지 렘브란트가 그녀가 묻힌 땅까지 팔았다는 사실이다.

느껴지는 것은 그런 이유에서다. 왼손 부분은 거친 붓 자국으로만 처리되어 있는데, 단단하게 완성된 다른 부분들은 이런 초벌 위에 자꾸 붓질을 반복한 결과다.

렘브란트, 「주노」, 캔버스에 유채, 127×107.3cm, 1664~65, 아몬드 하머 컬렉션, 로스앤젤레스

렘브란트의 전기를 쓴 18세기의 화가이자 작가 하우브라켄은 렘브란트의 그림에 대해 다음과 같이 평했다.
"초상화가 하도 두껍게 칠해졌기 때문에 인물의 코를 잡아 그림을 들어 올릴 수 있을 정도였고, 귀금속이나 진주목걸이, 혹은 터번은 새겨 넣은 것으로 여겨질 정도였다. 바로 이런 작업방식 덕분에 그의 그림은 멀리서 봤을 때 매우 강한 인상을 줄 수 있었다."
「루크레티아의 자살」과 마찬가지로 헨드리키어의 사후에 그려진 이 그림 역시 예의 두텁고 거친 표현이 두드러진다. 부조적인 부피감이

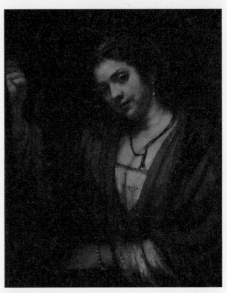

렘브란트, 「창가의 여인」, 캔버스에 유채, 86×65cm, 1656~57년경, 게멜데갈레리, 베를린

1656년 렘브란트의 재산은 경매에 붙여지기 시작했다. 이렇게 시작된 파산 절차는 2년여에 걸쳐 진행되었다. 그는 심지어 징역형을 받을 위기에 몰리기도 했다. 헨드리키어는 그 2년 전 렘브란트와의 '부적절한 관계'로 교회에서 사회적 매장 선고를 받은데다 경제적 위기에까지 몰리게 되자 매우 불안하고 고통스러웠을 것

이다. 이 초상화는 바로 그 암흑 같은 시기에 그
린 그림이다. 역시 특유의 명암 대비를 강조했
으나 어둠이 훨씬 압도적이다. 두 사람의 현실
을 그대로 보여주는 것 같다. 헨드리키어의 표
정에도 좌절감이 어려 있다. 하지만 헨드리키어
는 똑순이였다. 렘브란트의 형편이 어려워지자
티투스와 힘을 합쳐 아트숍을 내고는 렘브란트
의 그림을 파는 화상으로 나섰다. 채권자들에게
서 렘브란트의 수입을 지키기 위해 렘브란트
를 고용인으로 만들었다. 형식적이지만 과거
렘브란트가 고용한 가사 도우미가 이제는 렘
브란트를 직원으로 고용한 업주가 된 것이다.
헨드리키어는 37세라는 이른 나이에 세상을
떠났다. 1663년 암스테르담에는 전염병이 돌
아 많은 사람이 사망했는데, 헨드리키어 역시
그 해 갑자기 세상을 떠나 전염병에 걸려 죽
은 게 아닐까 추정된다. 우리나라 법의학자 문
국진 박사는 「밧세바」에 그려진 헨드리키어의
가슴에 유방암의 징후가 보인다며 유방암으로
죽었을 가능성을 제기하기도 했다.

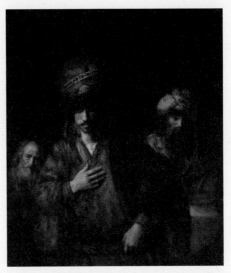

렘브란트, 「다윗과 우리아」, 캔버스에 유채, 127×116cm, 1665, 예르미
타시 박물관, 상트페테르부르크

우리아가 끝내 집으로 가지 않고 대궐 문간
에서 잠을 자며 전우애와 강직한 충성심을 보
이자 다윗 왕은 하는 수 없이 그를 전장으로
돌려보낸다. 성경은 이 장면을 이렇게 기록하
고 있다.

"다윗이 우리아에게 이르되 오늘도 여기 있으
라. 내일은 내가 너를 보내리라. 우리아가 그날
에 예루살렘에 머무니라. 이튿날 다윗이 그를
불러서 그로 그 앞에서 먹고 마시고 취하게 하
니 저녁 때에 그가 나가서 그의 주의 부하들과
더불어 침상에 눕고 그의 집으로 내려가지 아
니하니라. 아침이 되매 다윗이 편지를 써서 우
리아의 손에 들려 요압에게 보내니 그 편지에
써서 이르기를 너희가 우리아를 맹렬한 싸움

에 앞세워 두고 너희는 뒤로 물러가서 그로 맞아 죽게 하라 하였더라. 요압이 그 성을 살펴용사들이 있는 것을 아는 그곳에 우리아를 두니 그 성 사람들이 나와서 요압과 더불어 싸울 때에 다윗의 부하 중 몇 사람이 엎드러지고 헷사람 우리아도 죽으니라."(사무엘하 11장 12~17절)
렘브란트는 밧세바 주제와 함께 이 주제를 그리며 선하지만 그로 인해 죽음을 맞게 된 충신과 욕망에 눈이 어두워 그런 신하를 저승으로 보내려는 사악한 권력자를 극적인 대비로 보여주고 있다. 그만큼 명암의 충돌이 강렬하다. 자기를 죽이라는 명령을 담은 편지를 가슴에 간직하고 떠나는 군인은 우직하다 못해 경건해 보이기까지 한다. 계면쩍은 듯 시선을 다른데로 돌리는 낯 두꺼운 왕과 그 모든 속사정을 알고 근심스러운 표정을 짓는 신하가 돌아오지 못할 길을 떠나는 우리아를 침묵 속에 배웅하고 있다.

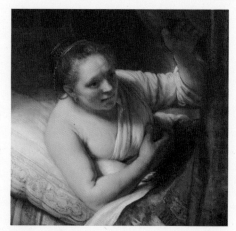

렘브란트, 「침대의 여인」, 캔버스에 유채, 81.1×67.8cm, 1645, 스코틀랜드 내셔널 갤러리, 에든버러

침대의 여인은 토비아를 기다리는 사라로 보인다. 사라는 성경 제2경전(외경), 『토비트서』에 나오는 인물로, 일곱 번 결혼했으나 악마의 저주로 첫날밤마다 남편이 죽은 여인이다. 토비아가 라파엘 천사의 권고에 따라 그녀와 결혼할 때 물고기의 간과 심장을 태워 악마를 쫓아버림으로써, 더 이상 그런 비운을 겪지 않게 된다. 렘브란트는 지금 침대에서 새 남편을 맞으며 두려움 속에서 어딘가를 응시하는 사라를 그렸다.

그림의 모델이 누구인지는 명확하지 않다. 헤이르티어라는 주장도 있고 헨드리키어라는 주장도 있다. 헨드리키어를 그다지 닮은 것 같지는 않다. 렘브란트에게 버림받았다는 점에서 헤이르티어는 비운의 여인이었다고 할 수 있다. 그러나 그녀가 생애 내내 불행하게 된 것

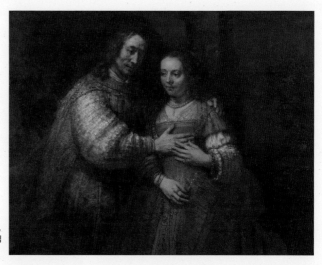

렘브란트, 「유대인 신부」, 캔버스에 유채,
121.5×166.5cm, 1667년경, 암스테르담 국립
미술관

은 남자의 배신뿐 아니라 그녀의 불같은 성격 탓도 있다. 그녀는 렘브란트에게 계속 더 많은 돈을 요구했고, 공갈 협박을 하기까지 했다. 참다못한 렘브란트는 당국에 그녀의 투옥을 청원했고, 그녀는 여성방직소라고 불리는 교도소에 갇히게 되었다. 12년 형을 선고받았으나 친구의 도움으로 5년 복역 끝에 출소한 그녀는 렘브란트의 비방과 무고로 억울하게 갇혀 있었다며 소장을 썼다. 렘브란트도 맞소송을 했다. 질긴 악연이었다. 그러나 렘브란트의 파산 절차가 시작된 1656년, 그녀는 불과 마흔 언저리의 나이에 세상을 떠났다.

그림의 구성은 간단하다. 남편과 아내가 서로 다정히 서서 은근한 사랑을 주고받고 있다. 배경은 어둡고 조명은 두 부부에게만 간소하게 비친다. 그리 복잡한 연출의 흔적도 보이지 않고 어려운 기교도 동원되지 않았다. 다만 부인의 어깨에 손을 얹고 살짝 끌어안는 남편과, 부끄러워하면서도 은근하게 다가가는 신부의 모습이 부부의 아름다운 정을 잔잔한 감동으로 전해준다.

이 그림의 등장인물이 누구인지는 분명하지 않다. 렘브란트의 아들 티투스와 며느리라는 설도 있고, 시인 미겔 데 바리오스와 그의 부인이라는 설도 있다. 성경상의 등장인물인 아브라함과 사라 혹은 보아스와 룻이 거론되기도 한다. 그러나 가장 강력한 설은 이삭과 리브가(레베카)라는 주장이다. 렘브란트가 이삭과

리브가를 소재로 유사한 드로잉을 그린 적이 있기 때문이다.

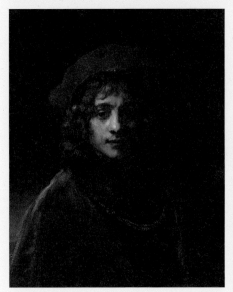

렘브란트, 「화가의 아들 티투스」, 캔버스에 유채, 69×57cm, 1657년경, 미술사 박물관, 빈

티투스는 렘브란트와 사스키아가 낳은 네 명의 자식 가운데 살아남은 유일한 혈육이다. 하지만 건강이 그다지 좋지는 못해 그 또한 27세의 젊은 나이에 세상을 떠났다. 아버지가 파산한 뒤 계모인 헨드리키어와 아트숍을 차리고 아버지의 그림을 파는 데 열성적으로 나섰다. 화가의 아들로서 그 또한 어릴 적부터 그림 그리는 법을 배운 것으로 추정된다. 렘브란트가 파산했을 때 차압 목록에 티투스의 그림이 몇

점 있었다는 기록에서 이를 알 수 있다.

렘브란트는 티투스의 어린 시절부터 그를 모델로 여러 점의 유화와 드로잉, 판화를 그렸다. 종이를 앞에 두고 골똘히 생각에 잠겨 있거나 열심히 독서를 하는 모습, 베레모를 쓴 모습 등을 주로 그렸다. 이 그림이 그려진 시기는 렘브란트가 파산을 하고 티투스가 아트숍을 차려 그림 판매에 나선 무렵이다.

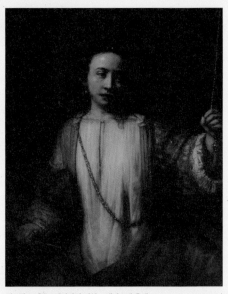

렘브란트, 「루크레티아의 자살」, 캔버스에 유채, 105.1×92.3cm, 1666년경, 미니애폴리스 인스티튜트 오브 아트

루크레티아는 고대 로마의 귀족 여성으로, 당시 왕인 타르키니우스의 아들 섹스투스에게 겁탈을 당하자 아버지와 남편에게 이 사실을

알리고 자살했다. 본의와는 상관없는 일이었지만, 어쨌든 자신과 가문의 명예를 지키기 위해서는 그 길밖에 없다고 생각했다. 이 충격적인 사건에 분노한 로마인들은 폭압적인 타르키니우스 왕가를 몰아내고 로마 공화국을 건설했다. 루크레티아는 그 순결한 뜻과 행동으로 공화정을 촉발한 영웅이 되었다.

「루크레티아의 자살」은 헨드리키어의 사후, 그녀를 모델로 해서 그린 그림으로 추정된다. 슬픈 표정의 루크레티아가 칼로 자신의 가슴을 찌른 뒤 피를 흘리고 있다. 주제상 그림의 주인공이 슬픈 모습을 한 것은 당연하지만, 그 표정에는 렘브란트 자신을 두고 먼저 간 반려에 대한 원망이나 그리움 같은 것이 담겨 있는 듯하다. 혹 꿈에 이런 장면을 보고 그녀에게 가지말라고 간절하게 외친 것은 아닐지, 늙고 외로웠을 렘브란트에 대한 동정심을 불러일으키는 그림이다.

친구의
아내를
사랑했네

밀레이 I 에피 그레이

밀레이, 「자화상」, 1881

영국 여왕 빅토리아는 자신의 초상화가로 당대 최고의 화가 가운데 한 사람인 존 에버렛 밀레이가 천거되자 퇴짜를 놓았다. 밀레이 앞에서 포즈를 취하고 싶지 않다는 것이었다. 왜 여왕은 이 정상의 화가를 배척했을까?

그것은 밀레이가 그림을 그리던 중 유부녀인 모델을 유혹해 자신의 부인으로 삼았다는 소문 때문이었다. 빅토리아 여왕은 밀레이라는 화가의 도덕성에 강한 의구심을 가졌던 것이다. 설마 밀레이가 여왕인 자신마저 유혹하리라 생각한 것은 아니었겠지만, 어쨌든 여왕은 국가 최고 지도자로서 이런 세평에 무심할 수 없었다.

남의 아내를 훔쳐 온 화가

모델로 세웠던 유부녀를 아내로 삼았다고 하니 밀레이라는 화가가 꽤나 바람둥이처럼 보일지 모르겠다. 하지만 사정을 듣고 보면 밀레이가 바람둥이

여서가 아님을 알 수 있다. 운명이라면 운명이랄 수밖에 없는 사연이 두 사람 사이에 있었던 것이다.

먼저 밀레이가 그린 그 운명의 여인을 보자. 그림은 시인 존 키츠의 「성 아그네스의 전야」(1820)를 소재로 했다. 키츠의 초기 시 가운데 걸작으로 평가되는 「성 아그네스의 전야」는, 젊은 연인이 벌인 열정적인 사랑의 도피에 대한 묘사로 유명한 시다. 밀레이는 시의 내용을 참조하면서도 사랑하는 여인을 모델로 세운 만큼 자신의 취향대로 주인공의 이미지를 완성했다. 그런 까닭에 시의 배경이 14세기인데도 주인공에게서는 19세기 화가 밀레이의 미적 이상이 그대로 드러난다.

주인공은 지금 어두운 방에서 조용히 옷고름을 풀고 있다. 화려하고 근사한 방이지만, 창으로 들어오는 달빛이나 여인의 표정이 애잔하고 적막한 느낌을 준다. 적막하다고는 하나 이 방에는 지금 그녀 혼자만 있는 것은 아니다. 그녀의 연인이 장롱에서 은밀히 그녀를 바라보고 있다. 화가는 관자로 하여금 바로 그의 시선으로 그림 속의 여주인공을 주시하게 한다.

여인은 벌써 겉옷을 벗었다. 풀썩 주저앉은 그 겉옷은 그녀의 무릎께에 걸쳐져 있다. 머리 끈도 풀려 삼단 같은 머리가 어깨까지 흘러내렸다. 이제 손은 보디스에 가 있다. 그녀는 이처럼 자신의 체온을 지켜주던 꺼풀들을 하나씩 벗어버리고 있다. 그럴수록 그녀의 몸을 더욱 뚜렷이 비추는 달빛은 여신을 지키는 님프처럼 은밀하고도 부드럽다. 달님도 사랑할 수밖에 없는 여인, 님프들도 탐낼 수밖에 없는 여인, 바로 그런 비밀스럽고도 아리따운 여인이 그림 속의 주인공이다.

바로 이 주인공을 위한 모델로 화가는 자신의 사랑하는 여인을 세웠고, 그녀의 아름다움을 영원한 이상으로 기리려 했다. 물론 작품의 완성도를 높

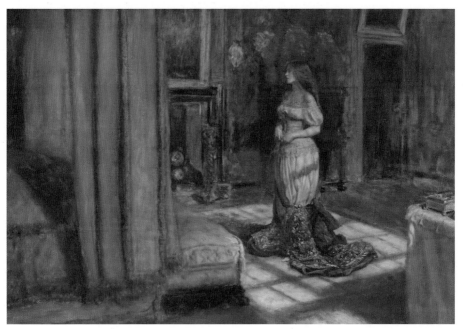

밀레이, 「성 아그네스의 전야」, 1862~63

이기 위해 마무리 포즈는 직업 모델을 고용해 취하게 했다지만, 어쨌든 그림 속의 여인은 화가의 살뜰한 사랑을 충만히 받고 있는 이가 틀림없다. 남의 아내를 '훔쳐 왔다'는 일부의 비난을 잠재우기 위해서라도 화가는 그녀를 향한 자신의 순수한 사랑을 표현하지 않을 수 없었을 것이다.

이 여인, 그러니까 이제는 밀레이의 아내가 된 이 여인의 이름은 에피다. 그녀의 처녀 시절 이름은 에피 그레이Euphemia(Effie) Chalmers Gray, 1828~97. 1848년 에피 러스킨이 되었다가 1855년에는 에피 밀레이가 되었다.

영국 사회를 흔든 '넌섹스 스캔들'

법률가이자 투자가인 조지 그레이 부부의 맏딸로 태어난 에피는 성격이 명랑하고 사교적인데다가 외모마저 아름다워서 주변 사람들에게 늘 인기가 있었다. 그녀가 얼마나 매력적이었는지는 일찍부터 주변에 구애하는 남자들이 줄을 섰고, 심지어 그들 사이에 결투가 벌어져 한 사람이 죽는 일까지 벌어졌다는 일화에서도 알 수 있다.

그런 그녀가 수줍음을 잘 타고 내성적이었던 비평가 존 러스킨과 결혼한 것은 의외였다. 이들의 결합은 자그마한 충격에도 깨지기 쉬운, 점도가 크게 떨어지는 것이었다. 에피가 어릴 적부터 두 집안이 서로 잘 알았기 때문에 러스킨의 주도로 결혼이 이뤄졌다고 하지만, 사실 에피는 존 러스킨에게 남자로서 그다지 매력을 느끼지 못했다.

부부 사이는 갈수록 뒤틀려 결국 혼인무효로 이어졌고, 그 속사정이 외부에 알려지면서 당시 영국 사회에서 큰 스캔들이 되었다. 흔한 섹스 스캔들이 아니라 '넌섹스 스캔들non-sex scandal'이었다. 사람들은 두 남녀가 6년여의 결혼 생활 동안 단 한 차례도 육체적인 관계를 갖지 않았다는 데 놀랐

다. 그리고 섹스를 거부한 사람이 아내인 에피가 아니라 남편인 러스킨이라
는 데 더욱 놀랐다. 그 이유가 사람들을 혼란스럽게 했다.

러스킨은 애초에 아이 갖는 것이 싫고, 에피의 아름다움을 지키고 싶었
기 때문이라고 변명했으나, 나중에는 첫날밤 에피의 몸을 보고는 자신이 상
상하던 여성의 몸과 달라 역겨움을 느꼈기 때문이라고 고백했다. 에피가 아
버지에게 편지로 토로한 이 내용은 많은 호사가들의 입방아에 올랐다. 다른

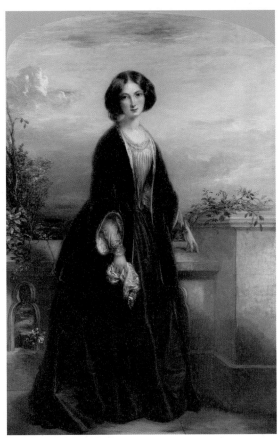

토머스 리치몬드, 「에피 그레
이」, 1851

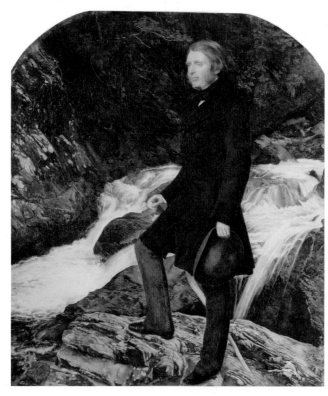

밀레이, 「존 러스 킨」, 1853~54

이들과 다를 것 없는 젊은 여인의 몸에서 도대체 무얼 보고 러스킨이 그렇게 역겨움을 느꼈을까 따지다가 체모가 원인이었다는 주장도 나오고 생리혈이 문제였다는 주장도 나왔다. 러스킨이 체모가 없는 고전 조각과 회화를 보며 여성의 이미지를 그려오다가 에피의 체모를 보고는 심각한 혐오감을 느꼈다는 주장은, 가십거리로야 딱 좋은 이야기지만 수긍하기가 쉽지는 않은 이야기다. 어쨌거나 많은 호기심을 자아낸 두 남녀의 이별은 걷잡을 수 없는 추문이 되어 세인의 입에 오르내렸다. 그러나 진정한 결별의 이유는

아직까지 확실히 밝혀진 게 없다. 러스킨은 이 문제에 대해 죽을 때까지 입을 굳게 다물었다.

아직 결별하기 전인 1853년, 에피는 부부 사이의 문제를 러스킨의 친구이자 당시 자신을 모델로 그림을 그리던 밀레이에게 말했다. 이야기를 듣고 밀레이는 엄청난 충격을 받았다. 물론 이런 이야기를 나누게 되기까지 두 사람 사이에는 두터운 신뢰가 쌓여야 했다. 그 믿음은 무엇보다 에피가 모델을 서고 밀레이가 그림을 그리는 동안 자연스레 피어났다.

이 무렵 에피가 밀레이의 그림을 위해 모델을 서게 된 것은 아이러니하게도 남편인 러스킨과 밀레이의 남다른 우정 때문이었다. 밀레이는 라파엘전파 화가였는데, 당시 라파엘전파는 비밀결사 형식으로 활동하며 기존의 주류 화단에 도전해 기성 미술가들에게 엄청난 비난을 받고 있었다. 이때 이들을 위해 날카로운 필봉을 휘두르며 적극 변호에 나선 이가 러스킨이었다. 이에 고마움을 느낀 밀레이는 그를 자신의 집으로 초대했고, 또 답방을 하게 되면서 러스킨 부부와 인간적으로 친밀해졌다. 러스킨은 심지어 자신의 가족 여행에 밀레이를 초대하기까지 했는데, 이때 밀레이가 스코틀랜드의 계곡을 배경으로 그린 러스킨의 멋진 초상화가 지금까지 남아 있다. 이 여행에서 밀레이는 에피에게 그림을 가르쳐주기도 하고 친해진 김에 모델을 서달라는 요청을 하기도 했다. 에피가 모델을 서준 것이 얼마나 기뻤는지 밀레이는 친구 홀먼 헌트에게 다음과 같은 편지를 보냈다.

오늘 러스킨 부인을 그렸네. 그녀는 지금까지 이 세상에 태어난 피조물 가운데 가장 아름다운 존재이지.

남자의 멋을 느끼게 한 밀레이

밀레이는 에피의 우아함을 의식해 그녀를 '백작 부인'이라고 불렀다. 에피는 밀레이의 이름 '존'이 남편과 같았기에 그를 '에버렛'이라고 불러 구별했다.

이렇게 서로 허물없는 사이가 되어가자 에피는 자꾸만 그에게 빨려드는 자신을 발견했다. 그것은 밀레이도 마찬가지여서 갈수록 그녀에 대한 연정이 피어오르는 것을 어찌할 수 없었다. 에피의 입장에서는 특히 밀레이가 남을 즐겁게 해주는 사람이라는 점, 또 활달한 만능 스포츠맨이라는 점에서 러스킨과 극명하게 대비되는 '남자의 멋'을 보았다. 그를 위해 모델을 서고 있노라면, 러스킨과의 관계로 인한 긴장과 고통이 누그러지는 것도 그녀로서는 크게 위로가 되는 일이었다.

에피는 자신의 남모를 비밀을 밀레이에게 자연스레 이야기하게 되었고, 서로를 향한 둘의 애정은 확고해졌다. 그 무렵 딸의 기이한 결혼 생활에 대해 알게 된 부모가 그녀를 친정으로 호출하기에 이르자, 친정으로 돌아간 에피는(이 날은 러스킨과의 결혼 6주년이 되는 날이었다) 결혼반지와 집 열쇠를 러스킨에게 돌려보내는 한편 교회 법정에 혼인무효 소송을 냈다. 소송을 접수한 법정은 1854년 그녀의 뜻을 받아들여 두 사람의 결혼을 무효화했다. 당시 이 소송 사건은 막 터진 크림 전쟁 관련 뉴스마저 덮을 정도로 큰 스캔들이었다고 한다. 그 무렵 영국에서는 이혼이 성사되는 경우가 1년에 평균 네 건 정도로 드물었는데, 비록 이혼이 아니라 혼인무효 케이스지만, 그 전말이 워낙 기이해 사람들에게 두고두고 회자되는 결별 스토리가 되었다.

에피와 헤어진 러스킨은 어떻게 해서든지 전처와 친구의 결혼만큼은 막으려고 밀레이에게 "우정은 변치 말자"라고 호소했다고 한다. 그러나 이 호

왼쪽 ✽ 밀레이, 「첫 번째 설교를 듣던 날」, 1863
오른쪽 ✽ 밀레이, 「두 번째 설교를 듣는 날」, 1864

밀레이, 「1746년의 방면 명령」, 1852~53

소를 뒤로하고 밀레이는 끝내 에피와 결혼했다. 러스킨에게는 큰 좌절이었 겠으나, 두 사람은 보란 듯이 슬하에 4남 4녀를 두고 40년간 해로했다. 첫 결혼에서 첫날밤도 치르지 못했던 에피에게는 이런 다복함이 영광의 면류 관 같았을 것이다.

적극적인 근대 여성의 스스로를 위한 '방면 명령'

흥미로운 사실 하나는, 에피가 밀레이를 위해 처음 모델을 서준 그림의 제목 이 이미 두 사람의 미래를 예견하고 있었다는 점이다. 「1746년의 방면 명령」 이 바로 그 작품이다. 이 작품은 18세기 중반 반란에 가담한 한 스코틀랜드 병사가 방면 명령을 받고 옥에서 풀려나 자신의 아내에게 인계되는 그림이 다. 에피는 여기서 아이를 안고 남편을 맞는 헌신적인 아내의 모습으로 그 려졌다. 전하는 바에 따르면, 그림 속의 여인은 남편을 구출해내기 위해 권 력자에게 이른바 '성 상납'까지 했다고 한다.

현실에서 에피는 이 스코틀랜드 병사 부부처럼 고통스러운 상황에 맞서 반란을 일으켰고 마침내 그 오랜 고통에서 방면되었다. 모델을 서고 있을 당시 이미 그런 결의를 한 듯 그림 속의 에피는 매우 결연하고 단호한 표정 이다. 적극적으로 자신의 삶을 개척하는, 전형적인 근대의 여성상이 느껴지 는 이미지다.

밀레이

Sir John Everett Millais, 1829~96

밀레이는 1829년 사우샘프턴에서 장교의 아들로 태어났다. 어릴 때부터 재능이 출중해 찬사를 들었다. 왕립 미술 아카데미의 원장은 그의 그림을 보고 "아이가 이렇게 그릴 수 없다"라며 믿지 않아 어린 밀레이는 그 앞에서 직접 그림을 그려 보여야 했다. 아홉 살 때 영국 미술협회에서 은메달을 받았으며, 열한 살 때 왕립 아카데미학교 역사상 최연소로 입학해 평생 '그 꼬마the Child'란 별명을 들으며 살았다. 아카데미 재학 시절에는 아카데미의 모든 상을 다 휩쓸었다. 자연히 그는 또래와 어울려 놀기보다는 자신의 재능에 몰입해 누구보다 세련된 감수성과 심미안을 길렀다.

청년 밀레이는 라파엘전파Pre-Raphaelites 활동을 통해 두각을 나타냈다. 밀레이가 로세티, 홀먼 헌트, 울너 등 다른 여섯 명의 젊은 영국 미술가들과 결성한 라파엘전파는 일종의 낭만주의 미술 유파로서, 이들은 당대의 영국 미술, 나아가 라파엘로 이후의 서양 미술 전체가 지나치게 형식적이고 과장되며, 예술의 요체인 상상력을 포기한 '화석화된 미술'이라고 생각했다. 이처럼 상투화된 전통을 극복하고 좀 더 순수하면서도 진솔한 미술, 좀 더 심오하면서도 도덕적인 미술을 추구하기 위해 그들은 비밀결사 형태의 단체를 결성했다. 라파엘전파라는 독특한 이름을 택한 것은 르네상스 시대의 대가 라파엘로 이전의 미술을 모범으로 삼아 순수한 예술을 추구하겠다는 뜻을 담은 것이다. 짧은 세월 동안만 함께 활동했으나 이들은 이후 영국 미술가들에게 매우 큰 영향을 미쳤다.

젊은 날 아카데미즘에 대한 비판의 몸짓을 보였음에도 결국 그는 당대 최고의 아카데미 화가가 됐다. 일찍부터 연마한 고도의 테크닉과 기량이 그의 길을 아카데미즘 쪽으로 이끌었다. 그의 그림은 시간이 갈수록 주제 면에서 대중성이 강해졌고, 스타일 측면에서 다채로워졌다. 1885년 준남작이 되었으며, 1896년 왕립 미술 아카데미 원장으로 선출되었다. 테니슨의 시를 위한 삽화를 제작하는 등 일러스트레이션 분야에서도 일가를 이뤘다.

밀레이, 「성 아그네스의 전야」, 캔버스에 유채, 118.1×154.9cm, 1862~63, 개인 소장

성 아그네스는 처녀들의 수호성인으로, 4세기경 순교했다. 성 아그네스의 축일은 1월 21일이니 그 전야인 이 날은 20일이다. 성 아그네스의 전야에는 처녀가 특별한 의식을 행하면 꿈에 장래의 남편을 볼 수 있다는 미신이 있었다. 그 의식이란 저녁을 먹지 않고 침실로 가서 완전히 발가벗은 다음 침대에 눕는 것으로 시작된다. 손은 베개 밑으로 넣고 눈은 하늘을 향해야 하며 절대 뒤돌아보면 안 된다. 그러면 예정된 남편이 꿈에 나타나 키스를 하

고 그와 즐거운 축제의 시간을 누리게 된다는 것이다.

밀레이는 달빛이 충만한, 추운 겨울밤에 이 그림을 그렸다. 1월에 있는 성 아그네스 전야의 분위기를 제대로 표현하기 위해서였다. 손이 곱아 그림 그리는 데 애를 먹었다고 하니, 모델을 선 에피는 더욱 힘들었을 것이다.

그럼에도 부부의 뜨거운 애정 덕이었는지 불과 닷새 반 만에 작품을 완성했다. 온갖 의혹의 시선을 받으며 결혼한 커플로서 화가는 에피를 그 누구라도 사랑하지 않을 수 없는 여인으로 그리고 싶었을 것이다. 그러나 이 작품이 공개되었을 때 비평가들의 평가는 별로 좋지 않았다. "여자가 앙상해 보인다"느니 "석쇠(창에 달빛이 비쳐 바닥에 생긴 창살 그림자)에 갇힌 보기 역겨운 여자"라느니 말들이 많았다. 하지만 훗날 이 그림을 구입한 발 프린셉이라는 화가는 "이 작품이야말로 진정한 '화가의 그림'이다"라고 격찬했다.

토머스 리치몬드, 「에피 그레이」, 보드에 유채, 81×53cm, 1851, 국립 초상 화미술관, 런던

밀레이,「존 러스킨」, 캔버스에 유채, 78.7×68cm, 1853〜54, 개인 소장

젊은 날의 에피가 얼마나 예뻤는지 잘 보여주는 초상화다. 1851년에 완성되었으니 아직 러스킨과 헤어지기 전이다. 에피는 이 그림을 보고 자신이 인형처럼 그려졌다고 말했다고 한다.

에피의 이야기를 토대로 에마 톰슨이 제작한 영화 「에피 그레이」(2014)에서는 다코타 패닝이 에피 역을 맡았는데, 이 초상화의 얼굴 인상을 참고하지 않았을까 싶다.

에피와 러스킨, 밀레이의 이야기는 워낙 큰 대중적 관심을 끌어 이후 연극과 소설, 오페라, 영화 등 다양한 장르의 소재로 여러 차례 다뤄졌다.

바위의 어두운 색과 러스킨의 검정 코트가 깊이감을 만들면서 잘 어울린다. 지적이지만 폐쇄적이고도 내향적인 비평가의 고독한 시선이 인상적인 그림이다.

밀레이는, 러스킨이 식물과 지질학에 대한 관심이 크다는 점을 고려해 계곡을 배경으로 이 초상화를 그렸다. 하지만 이 그림을 완성하는 데 어려움이 많았다고 한다. 기록에는 표현상의 여러 문제 때문에 작업의 진행에 지장이 있었다고 하지만, 에피와의 관계가 진전됨에 따라 화가에게 심리적인 부담감이 커졌기 때문이 아닐까?

이 그림을 그릴 당시 에피와 밀레이는 서로에게 깊이 빠져들고 있었고, 결국 이 작품이 완성된 해 러스킨과 에피의 결혼은 무효화되었다. 에피와 밀레이가 결혼한 것은 그 이듬해의 일이다.

러스킨이 에피와 헤어진 이후에도 그 어느 누구와 성적인 관계를 가졌다는 기록이 없는데

다 그가 늘 소녀들에게 관심이 많았다는 점에서 그를 소아성애자로 보는 시각도 있다. 그러나 러스킨의 성적 취향과 관련해 아직 분명하게 밝혀진 게 없다.

왼쪽 ː 밀레이, 「첫 번째 설교를 듣던 날」, 캔버스에 유채,
92.7×72.4cm, 1863, 길드홀 아트 갤러리, 런던

오른쪽 ː 밀레이, 「두 번째 설교를 듣는 날」, 캔버스에 유채,
91.4×71.1cm, 1864, 길드홀 아트 갤러리, 런던

자애롭고 따뜻한 가장으로서 밀레이의 행복감을 엿볼 수 있는 그림이다. 이 연작에 등장하는 아이는 밀레이와 에피의 딸 에피다. 이때 에피의 나이는 다섯 살. 어머니의 이름을 고스란히 물려받은 이 예쁜 아이는 에피로 하여금 현모양처로서 자부심을 갖는 데 한몫했을 것이다.

첫 그림은 화가의 딸 에피가 처음으로 교회에 가 설교를 듣는 모습을 그린 것이다. 초롱초롱한 눈망울이 말해주듯 아이는 지금 잔뜩 긴장하고 있다. 옷도 잘 차려입었겠다, 난생처음 어른들 틈에서 설교를 듣자니 이만저만 신경이

쓰이는 게 아니다. 목사님 말씀이야 어차피 알아들을 수 없는 것. 하지만 '품위'만은 지켜야 할 것 아닌가. 아이의 그런 의지가 깜찍하고 귀엽기 그지없다. 이 그림이 발표됐을 때 대중에게 큰 인기몰이를 한 것도 무리가 아니다.

두 번째 그림은 첫 번째 그림의 인기 덕분에 일종의 속편으로 제작된 작품이다. 두 번째로 설교를 듣는 아이는 이제 완전히 곯아떨어졌다. 첫 설교 때와 같은 긴장은 더 이상 없다. 설교는 설교대로 못 알아듣겠고, 앉아 있기에는 왜 이리 지루한지, 아이는 긴장의 끈을 완전히 놓아버렸다. 아이와 관련된 일상의 표정을 그럴 수 없이 생생하게 표현한 그림이다. 왕립 아카데미 전시에서 이 그림을 본 캔터베리 대주교는 연회 축사에서 다음과 같은 말을 남겼다고 한다.

"나는 아주 유익한 교훈 하나를 배웠습니다. 여기 작은 숙녀 한 분이 계신데……, 아주 조용하고 우아하게 주무시는 그 모습에서 긴 설교가 얼마나 악한 것인지, 그리고 사람을 졸게 만드는 강연이 얼마나 해로운지 우리에게 분명하게 경고하고 있다는 것입니다."

밀레이, 「1746년의 방면 명령」, 캔버스에 유채, 102.9×73.7cm, 1852~53, 테이트 브리튼, 런던

왕립 아카데미 전시에 선보인 이 작품은 당시 남편을 위해 성 상납을 한 여인을 주제로 했다는 사실과 섬세한 사실 묘사에 깨끗하면서도 화사한 색채 구사가 돋보여 큰 반향을 일으켰다. 심지어 경찰이 전시장 내 질서를 다잡아야 할 정도였다고 한다. 성모마리아처럼 그려진 여인은 맨발로 순결을 상징하고 베일처럼 두른 푸른 천으로 하늘의 거룩함을 나타내고 있다. 에피가 러스킨과 헤어질 당시 비록 주변 사람들은 대부분 그녀를 옹호했지만, 당시의 엄격한 사회 윤리는 추문이 있는 이혼녀에게 사회 활동을 용납하지 않았다(물론 에피는 혼인이 무효가 되어 공식적으로는 이혼녀가 아니었지만 결과는 마찬가지였다). 그런 까닭에 에피는 빅토리아 여왕이 왕림하는 어떤 행사에도 참석할 수 없었는데, 밀레이의 사회적 명성과 부가 쌓일수록 이는 큰 고통이었다. 심지어 딸들의 첫 사교 무도회 날에도 에피는 집에 머물러 있어야 했다. 곤혹스럽게도 아버지인 밀레이가 그날

샤프롱 노릇을 했다고 한다.

이런 족쇄가 풀린 것은 밀레이가 죽음을 앞두고 있을 무렵이었다. 빅토리아 여왕이 시종을 보내 도와줄 일이 없는지 물었을 때 밀레이는 석판에 "여왕 폐하께서 제 아내를 만나주시기를 간청합니다"라고 썼다고 한다. 여왕이 이를 허락함으로써 에피는 비로소 윈저 궁의 여왕을 알현할 수 있었는데, 이미 건강이 상하고 눈은 거의 안 보일 무렵이었다. 에피에게는 자그마치 40년 만의 '해금'이었던 것이다.

밀레이, 「평화가 오다」, 캔버스에 유채, 120×91cm, 1856, 미니애폴리스 인스티튜트 오브 아츠, 미니애폴리스

에피가 밀레이와 재혼한 뒤 얼마 되지 않아

그린 그림이다. 전장에서 부상을 입고 돌아온 장교가 가족과 함께 종전 소식을 접하는 장면이 주제다. 그의 손에는 『더 타임스』지가 들려 있는데, 거기에는 크림 전쟁이 끝났음을 알리는 뉴스가 인쇄되어 있다. 그림 왼편의 아이가 장난감 노아의 방주에서 비둘기를 꺼내 아빠 앞에 든 것은 평화가 도래했음을 상징한다. 오른쪽의 아이는 아빠가 무공으로 얻은 훈장을 들고 있고, 엄마의 무릎 위에는 역시 노아의 방주에서 꺼내 온 장난감 사자와 닭, 칠면조, 곰이 놓여 있다. 이들은 각각 참전국인 영국과 프랑스, 오스만제국, 러시아를 상징한다. 엄마의 붉은 옷은 전장에서 흘린 군인들의 피를 연상시킨다.

바로 이 엄마로, 그러니까 장교의 아내로 그려진 이가 에피다. 장교와 에피의 자세는 매우 친밀한 느낌을 준다. 이 연출에는 신혼부부로서 밀레이와 에피의 서로에 대한 감정이 그대로 녹아들어 있다. 작품이 발표되자 영국 화단에서는 찬사를 보내는 쪽과 비판하는 쪽으로 평가가 극심하게 갈렸는데, 전처 에피가 모델임을 누구보다 잘 알았던 러스킨이 미술비평가로서 이 그림을 극찬한 것은 공과 사를 철저히 구분하는 그의 학자다운 태도를 잘 보여주는 것이다.

죽음도
갈라놓지 못한
불멸의 여인

티소 | 캐슬린 뉴턴

제임스 티소, 「자화상」, 1865년경

아름답고 화창한 봄날이다. 어머니와 아이들이 벤치에 앉아 신선한 공기를 즐기고 있다. 아버지의 모습은 보이지 않지만, 아무런 걱정도 근심도 없어 보이는 이들의 표정에서 행복은 영원히 이 가족 곁을 떠나지 않을 것 같다. 누구나 꿈꿔 볼 만한, 평화롭고 아름다운 가족의 모습이다.

이렇듯 사랑스럽기 그지없는 그림이지만, 그러나 제임스 티소의 「공원 벤치」는 겉으로 드러난 대로 평화와 행복만을 담고 있는 작품은 아니다. 슬픔과 고통 또한 깊이 간직한 그림이다. 그 슬픔과 고통의 주인공은 이 그림의 모델인 캐슬린 뉴턴Kathleen Newton, 처녀 시절 이름 Kathleen Irene Ashburn Kelly, 1854~82과 이 그림을 그린 제임스 티소 두 사람이다.

화가의 앞길에 먹구름을 드리운 사랑

제임스 티소는 영국을 사랑해 19세기 말 한동안 영국에서 활동했던 프랑스

티소, 「공원 벤치」, 1882년경

화가다. 그가 영국을 얼마나 좋아했는지는 영국에서 본격적으로 활동하기
이전에 자크 조제프라는 자신의 프랑스식 이름을 제임스로 바꿔 부른 데서
쉽게 알 수 있다. 프로이센-프랑스 전쟁과 파리코뮌의 역사적 격동에 치여
1871년 런던으로 이주한 티소는 비슷한 시기에 런던에 와 있던 모네, 피사
로가 곧 파리로 되돌아간 것과 달리 런던을 무대로 활발한 작품 활동을 펼
쳤다. 그의 예술이 영국에서 얼마나 대단한 환영을 받았는지는 그가 1872년
한 해, 그림을 팔아 번 돈이 9만4,515프랑이라는 데서 잘 나타난다. 이는
상류층에서나 가능한 수입이었다.

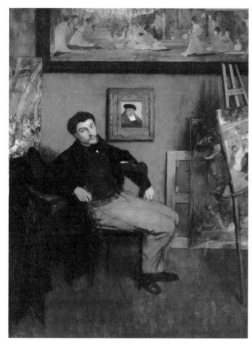

드가, 「제임스 티소의 초상」,
1867~68년경

　이처럼 런던에서 성공적인 기반을 다져가던 티소에게 캐슬린 뉴턴이라
는 운명적인 여인이 다가온 것은 1876년의 일이었다. 캐슬린이 1882년 폐
결핵으로 죽기까지 불과 6년여의 사랑이었지만, 그녀와의 뜨거웠던 사랑은
티소에게 영원히 잊을 수 없는 그리움과 추억을 남겨주었다.

　캐슬린과 티소가 어떻게 만나게 됐는지는 구체적으로 알려진 바가 없다.
당시 캐슬린이 거주하던 언니 부부의 집이 세인트존스 우드에 있어 근방의
그로브 엔드 로드에 살던 티소와 이웃으로 자연스럽게 알게 된 것처럼 보
인다. 서로에게 깊은 호감을 느꼈던 티소와 캐슬린. 그러나 두 사람이 사랑

하는 사이일 뿐 아니라 곧 동거에 들어갔다는 사실이 알려지면서 티소의 앞
길에는 먹구름이 드리워졌다. 그에게 초상화를 그리고 싶어했던 사교계 사람
들이 그를 피했을 뿐 아니라, 중요한 모임에 가도 '환영받지 못한 손님'이
되었다. 그 자신이 매우 사교적인 사람이었는데도 왕립 아카데미의 연례 전
시에 1881년까지 출품을 포기할 만큼 당시 티소가 느꼈던 '왕따'의 충격은
컸다.

　　사람들이 이런 반응을 보인 것은 "티소가 사생아를 둘이나 낳은, 젊은 바
람둥이 이혼녀와 거리낌 없이 연애를 하는데다 뻔뻔스럽게 그녀를 모델로
그림을 그려, 보는 이를 낯부끄럽게 하기 때문"이었다. 물론 당시 정부를 둔
영국 화가들이 없지는 않았다. 그러나 이들처럼 함께 사는 경우는 극히 드
물었고, 티소가 캐슬린을 그리듯 그렇게 노골적으로 수많은 그림에 등장시
키는 경우는 찾기 어려웠다. 당시 영국 사회의 도덕률로는 두 사람은 '죄악
속에서 사는 인생'이었다. 부도덕한 이혼녀와 놀아나면서 그녀를 요조숙녀
처럼 그리는 티소는 진정 '목불인견'의 예술가였다.

어린 나이에 이혼녀가 되다

캐슬린이 이처럼 세간에서 지탄의 대상이 된 것은 어찌 보면 중매로 그녀
를 결혼시키려 한 아버지의 잘못 때문이었다. 아일랜드 출신의 육군 장교
로서 영국 동인도회사에서 일하고 있던 그녀의 아버지 찰스 켈리는 본토의
수도원에서 학교 교육을 마친 캐슬린을 당시 인도 행정청의 외과의사 아이
작 뉴턴과 결혼시키려고 인도로 불러들였다. 불과 열일곱 살의 사춘기 소녀
가 엄격한 수도원 학교에서 해방되어 한 번도 본 적이 없는 남자와 결혼하
려고 홀로 배를 타는 것은 오늘날에도 그리 권할 바가 못 되는 일일 것이다.

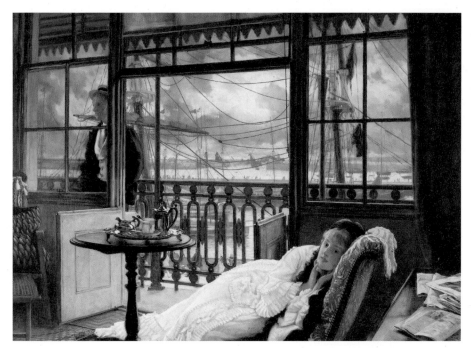

캐슬린은 항해 도중 팰리저 선장으로 알려진 남자와 선상의 로맨스를 가졌다. 이 짧은 연애가 그녀의 몸에 아기를 잉태시켰다. 인도에 도착한 뒤 아이작 뉴턴과 결혼식을 올린 캐슬린은 곧 남편에게 진실을 고백했다. 아이작은 상당한 충격을 받았고 캐슬린을 결코 용서하려고 하지 않았다. 이혼 절차가 개시되어, 1871년 12월 20일 이혼 가판결이 나왔고, 1872년 7월 22일 이혼 확정 판결이 떨어졌다.

상처만을 안고 영국으로 돌아온 캐슬린은 이혼 가판결이 나온 날, 런던에서 팰리저의 딸 뮤리엘 메리 바이올렛을 낳았다. 캐슬린은 팰리저가 어떤

남자인지 끝까지 함구했기 때문에 뮤리엘은 평생 자신의 아버지에 대한 정확한 정보를 얻을 수 없었다고 한다.

이후 언니 부부의 집에서 생활하던 캐슬린은 4년 뒤 다시 아들 세실 조지를 낳았는데, 이 해가 티소와 캐슬린의 첫 만남이 확인되는 1876년이다. 이로 인해 세실의 아버지가 티소일 것이라는 주장이 제기되었지만, 이를 믿지 않는 학자들이 많다. 티소가 유언장 어디에도 세실에게 실질적인 유산을 남기지 않았기 때문이다. 이 아이 역시 자신의 아버지가 누군지 명확하게 들은 적이 없었다. 어쨌든 캐슬린은 전 남편의 성을 따 아이에게 세실 조지

왼쪽 ː 티소, 「미인」, 1880
오른쪽 ː 티소, 「겨울 산책」, 1878년경

뉴턴이라는 이름을 지어주었다.

티소의 가장 행복했던 시절

티소와 깊은 사랑에 빠진 캐슬린은 곧 언니의 집에서 티소의 집으로 거처를 옮겼다. 아이들은 언니가 주로 맡아 돌봐주었던 것 같다. 아이들은 티소의 집을 제집처럼 드나들었다. 주위의 시선이야 어떻든 티소는 이렇게 새로 꾸린 가정을 통해 큰 행복감을 맛보았다. 창작의욕도 샘솟아 캐슬린을 모델로 한 그림을 다수 제작했다. 102쪽의 「공원 벤치」에는 바로 그 행복과 기쁨의 표정이 역력하다.

그러나 캐슬린은 결코 이런 일상의 행복을 오래 누리게끔 운명 지워진

티소, 「요양」, 1876년경

여자가 아니었다. 두 사람 사이의 사랑이 깊어질수록 캐슬린의 몸에서는 폐병 징후가 뚜렷이 나타났다. 결국 캐슬린은 1882년 불과 스물여덟의 나이로 세상을 떠났다. 주위의 비난은 아랑곳하지 않고 오로지 사랑으로 이 모든 어려움을 이기려 했던 티소는 캐슬린의 죽음 앞에서 인생의 모든 목표가 무너지는 듯한 충격을 받았다. 남 이야기하기 좋아하는 세상은 캐슬린이 아파 드러눕자 "티소가 그녀를 포로로 잡아 집에 가두고 문을 잠가뒀다"라는 가십을 만들어내는가 하면, 그녀가 죽은 뒤에는 "티소가 친구에게 보내려던 편지가 캐슬린에게 잘못 배달되었는데, 거기에 캐슬린에 대한 티소의 환멸이 적혀 있어 자살해버렸다"라는 소문을 퍼뜨리기도 했다. 티소는 두 사람이 살던 집을 동료 화가인 앨머 태디머에게 팔아버렸다. 지난날의 추억이 고통스럽고 주위의 시선이 부담스러워 더 이상 그 집에서 살 수 없었던 것이다. 심지어 그는 파리로 간 뒤 다시는 런던으로 돌아오지 않았다.

「공원 벤치」는 캐슬린이 죽기 전에 구상한 것이지만, 작품은 그녀의 사후 티소가 파리로 돌아간 뒤 완성됐다. 그가 이 그림을 그리는 동안 옛 행복을 그리워하며 얼마나 눈물을 적셨을지 눈에 선하다. 그림을 완성한 후 그는 이 작품을 전시에는 내놓으면서도 결코 팔지 않았다고 한다. 그의 40년 여생 동안 늘 곁에 두고 그리운 추억으로 바라보았던 작품인 것이다.

그림 속에서 건강한 시절의 캐슬린이 따뜻한 미소를 머금은 채 아들 세실의 손을 살포시 잡고 있다. 뮤리엘은 엄마의 등에 기대 그 푸근한 사랑을 넉넉하게 즐기고 있다. 두 아이는 비록 자신들의 생부를 제대로 모르지만 어머니의 사랑만으로도 충분히 행복해하고 있다. 사랑은 양보다 질이 중요하다는 사실을 은근히 상기시키는 듯한 그림이다. 오른쪽 벤치 등받이에 얼굴을 묻은 수줍은 소녀는 캐슬린의 조카, 즉 언니의 딸 릴리안이다. 티소를

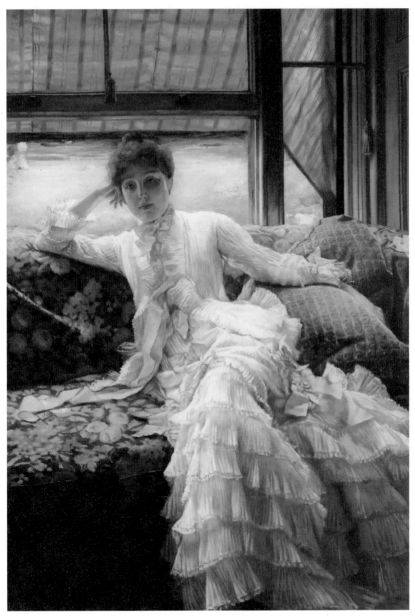

티소, 「7월(해변)」, 1878년경

왼쪽 ※ 티소, 「10월」, 1877
오른쪽 ※ 티소, 「자화상」, 1898년경

바라보는 이 아이의 눈빛도 따뜻한 신뢰로 충만하다. 티소는 캐슬린이 그녀에게 쏟아진 세상의 비난과 오해를 다 잊고 저승에서만큼은 이 그림에서처럼 늘 행복하고 평화롭게 지내기를 소망했을 것이다.

늙어서도 잊지 못한 여인

물론 티소는 캐슬린 이후 다른 여성들을 모델로 그림도 그리고 결혼을 생각할 정도로 깊은 관계를 맺기도 했다. 하지만 캐슬린과 같은 그리움과 간절함으로 그를 사로잡은 여성은 없었다. 캐슬린이 그의 삶에서 차지한 비중은 그녀가 죽었음에도 그가 꾸준히 그녀를 모델로 삼아 그림을 그리고, 심지어 강신술 모임에까지 참석해 그녀를 만나려 한 데서 그 정도를 짐작할 수 있다.

기록에 따르면 1885년 티소는 윌리엄 에글린턴이라는 강신술사가 이끄는 모임에 참석해 캐슬린의 혼백을 만났다고 한다. '어니스트'라고 불리는 영혼의 인도자가 캐슬린의 영혼을 티소 앞으로 이끌었으며, 그의 도움으로 티소와 캐슬린이 몇 차례 키스도 나누고 악수를 했다는 것이다. 분명 에글린턴이라는 강신술사는 사기꾼에 가까운 사람이었을 것이다. 하지만 티소에게는 이 날의 경험이 살 떨리는 진실이었다. 그로 인해 티소는 「영매의 환영」이라는 그림을 그리기까지 했는데, 현재 이 그림은 망실되고 없다. 캐슬린이 티소에게 어떤 의미를 지닌 모델이었는지 잘 말해주는 눈물겨운 에피소드다.

티소

James Tissot, 1836~1902

티소는 곧잘 동료 화가 앨머 태디머와 비교된다. 1879년의 한 전시 리뷰는 "티소는 오로지 한 사람만을 경쟁자로 두고 있으니 그가 앨머 태디머다"라고 전한다. 두 사람은 여러 가지 면에서 닮았다. 같은 해인 1836년에 태어났고(티소는 프랑스 낭트에서, 태디머는 네덜란드 드론레이프에서 태어났다), 파리에서 그림 공부를 했다. 프로이센-프랑스 전쟁 직후인 1871년 런던으로 건너온 두 사람은, 이곳을 무대로 본격적인 작품 활동을 펼쳐 당대 최고의 명성과 부를 얻었다. 영국인 화가들로서는 크게 부럽고 시기심이 날 만한, 대단한 성취였다. 두 사람은 역사화에서 시작해 영국 사교계 사람들의 우아한 일상을 밝고 화사한 색채와 사진처럼 정교한 묘사로 표현한 점에 있어서도 공통점을 갖는다. '지나치게' 아름다운 그림을 그려 미술사적으로는 오히려 부정적인 평가를 받기도 하나, 이들의 탁월한 테크닉과 완벽한 묘사력은 두고두고 찬사를 받았다.

티소의 아버지는 이탈리아 혈통을 이어받은 성공한 포목상이었고 어머니는 이모와 함께 모자를 만들었다. 이 같은 가정환경과 항구 도시인 낭트의 아름다운 바다 풍경 덕분에 훗날 그는 하이패션과 바다를 그림의 중요한 소재로 삼았다.

어린 시절 보수적인 종교 교육을 받은 티소는 열아홉 살에 파리로 가 미술을 공부하기 시작했다. 1859년 살롱전에 작품이 걸린 이후 빠른 속도로 파리 화단에서 인기를 얻었으나 프로이센-프랑스 전쟁이 일어나 이에 참전하고 파리코뮌에 가담한 뒤에는 그 후유증을 피해 1871년 런던으로 이주해버렸다. 연인 캐슬린이 죽기까지 10여 년의 런던 생활은 그에게 예술가로서 중요한 성취와 성공을 이루는 기간이었다. 이 성취를 뒤로하고 다시 돌아온 파리에서 그는 예전의 인기를 되찾기 위해 부단히 노력했으나 뜻한 만큼 성공을 거두지는 못했다. 1885년 강신술을 통한 신비주의 체험을 한 이후 티소는 예수 그리스도의 생애를 그리기로 굳게 결심한다. 이에 따라 팔레스타인 지방을 여러 차례 여행했으며, 성경을 소재로 한 350여 점의 수채화를 그리기도 했다.

용해 자살했다. 비극은 빨리 끝낼수록 좋다는
생각에서 결행한 일이었지만, 티소는 그 아픔
을 평생 잊지 못했다.

티소, 「공원 벤치」, 캔버스에 유채, 99.1×142.3cm, 1882년경, 개인 소장

티소와 캐슬린은 이처럼 아이들을 데리고 공
원에 나가 단란한 한때를 보내는 것을 좋아했
다. 당시 찍은 사진에도 이와 유사한 장면들이
있다. 그림에서처럼 캐슬린의 아이들뿐 아니
라 릴리언도 함께 한 사진이다.

이렇듯 단란했지만, 캐슬린의 병세가 악화될
수록 티소의 불안감도 커졌다. 지독한 병마에
시달리는 데 지친데다 그런 자신의 모습을 보
며 티소가 거의 제정신이 아닐 정도로 슬퍼하
고 괴로워하자 캐슬린은 아편틴크를 과다 복

드가, 「제임스 티소
의 초상」, 캔버스에 유
채, 151.4×112cm,
1867~68년경, 메트
로폴리탄 박물관, 뉴욕

티소는 드가와 파리에서 만났다. 티소는
1850년대 말 고향 낭트에서 파리로 와 앵그르
의 제자인 라모트에게 그림을 배웠는데, 드가
역시 라모트의 제자였다. 두 사람은 곧 '절친'
이 되었다. 드가가 이 그림을 그리던 1860년대

중반, 티소는 파리 화단에서 각광을 받으며 빠른 속도로 출세가도를 달리고 있었다. 1870년대에 들어 드가는 인상파 그룹에 티소를 끌어들이려 했다. 그러나 티소는 인상파 전시 참여를 거부했다. 그는 혼자 활동하는 것을 더 선호했다. 하지만 티소는 드가를 비롯한 인상파 화가들과 계속 친분을 유지했으며, 그림에 드러난 것처럼 일본미술이나 당대 시민들의 풍속에 대한 관심을 공유했다.

내기 위한 수단으로 그려지지 않았다. 창밖에서 침울한 표정으로 실내를 바라보는 남자의 모습이 시사하듯 폭풍우는 연인 사이에 종종 찾아오는 갈등을 상징한다. 그러니까 지금 그림 속의 두 남녀는 무슨 일 때문인지는 몰라도 서로 틀어진 사이인 것이다. 물론 '지나가는 폭풍우'이므로 갈등은 그리 오래가지 않을 것이다. 이 그림을 그리며 티소는 모델 캐슬린에게 흠뻑 빠진 듯하다. 사생아를 낳은 여인이라고 주위에서 손가락질해도 티소가 보기에 그녀는 청순하고 아리땁기만 하다.

티소, 「지나가는 폭풍우」, 캔버스에 유채, 76.2×101.6cm, 1876년경, 비버브룩 아트 갤러리, 뉴 브런즈윅

캐슬린을 모델로 그린 첫 번째 그림이다. 의자에 살포시 기댄 하얀 드레스의 캐슬린이 청순한 아름다움을 자랑한다. 제목처럼 배경의 바다에는 폭풍우가 몰려오는 듯한 인상이다. 구름은 잔뜩 찌푸렸고 바람에 돛대의 줄들이 출렁인다.

이 그림에서 폭풍우는 단지 자연 현상을 나타

왼쪽 : 티소, 「미인」, 캔버스에 유채, 58.4×45.7cm, 1880, 개인 소장

오른쪽 : 티소, 「겨울 산책」, 캔버스에 유채, 79×37cm, 1878년경, 개인 소장

이 그림들은 모두 캐슬린의 미모에 주목해 그려진 초상화다. 캐슬린은 「지나가는 폭풍우」

나 「돌아온 탕자」처럼 특정한 주제를 위한 모
델로도 자주 그려졌지만, 있는 모습 그대로를
담은 초상화로도 빈번히 그려졌다. 티소가 캐
슬린을 모델로 워낙 많은 그림을 그려서 그 두
가지를 일일이 다 구분하는 것은 쉽지 않다.
그만큼 티소는 캐슬린에게 집착했다. 캐슬린
과의 관계로 인해 사회생활에 어려움이 있었
지만, 그럴수록 그는 오히려 캐슬린, 아이들과
함께 자신들의 세계를 성채처럼 지키려 했다.
「미인」은 제목 그대로 아름다운 미인으로 그
린 캐슬린의 모습이다. 꽃밭을 배경으로 붉은
옷을 입은 캐슬린이 한 송이 풍성한 꽃 같다.
「겨울 산책」은 매우 세련된 초상화다. 흰 눈과
모델의 검은 모피 숄이 흑백의 콘트라스트를
이루는 가운데 이 무채색과, 모델이 쓴 모자와
입술의 붉은색이 강렬하게 대비된다. '주홍 글
씨'가 새겨진 캐슬린의 쓸쓸한 내면이 아련히
느껴지는 작품이다.
1870년대 말과 1880년대 초에 캐슬린을 모델
로 그린 그림 가운데 의자나 해먹에 앉아 있는
이미지가 많아지거나 슬픔과 무상無常의 정조
가 짙은 그림이 늘어난 것은 모두 그녀의 병과
관련이 있다. 캐슬린의 병세가 심해지면서 티
소의 그림에도 그 징후가 그대로 드러났다.

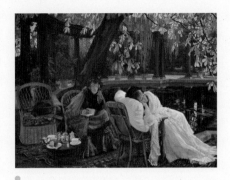

티소, 「요양」, 캔버스에 유채, 76.7×99.2cm, 1876년경, 셰필드 미술관

티소의 런던 집 정원을 무대로 삼아 그린 그
림이다. 그림은 정원의 일부만 보여주지만, 티
소가 영국에서 얼마나 크게 성공했는가를 선
명히 드러낸다. 티소로서는 멋진 정원이 딸린
이 크고 아름다운 집에 가장 필요했던 안주인
이 들어와 매우 행복했을 것이다. 언니에게 얹
혀살다 이렇듯 근사한 둥지에서 사랑하는 이
와 새 삶을 시작하게 된 캐슬린 역시 참 행복
했을 것이다. 안타까운 것은 그 행복이 오래갈
수 없었다는 점이다.

그림의 모델이 누구인가는 정확히 확인되지
않는다. 캐슬린이라는 주장도 있고, 직업 모델
이라는 주장도 있다. 하지만 캐슬린의 운명을
암시하듯 그림은 병으로 고생하는 젊은 여인
을 주제로 하고 있다. 이 그림은 티소가 캐슬
린을 만난 해에 그려졌다. 그러니 캐슬린의 상
태가 아직 이렇지는 않았을 때다. 그러나 화가
가 이런 주제를 그림으로써 왠지 하나의 예언
이 되어버린 듯한 작품이다.

그림을 좀 더 살펴보면, 병든 여인의 어머니로 보이는 할머니는 책을 들었고 곁에는 다과상이 놓여 있다. 하지만 그녀는 그 모든 것에 관심이 없고 오로지 딸의 건강만 살핀다. 딸은 병약한 자신의 모습이 미안한지 어머니에게서 등을 돌려 다른 곳을 보고 있다. 둘 사이에 대화는 없어도 마음은 오로지 서로를 향해 있다. 이것이 가족 간의 정이다.

광으로 들어오는 빛을 받는 캐슬린은 함초롬하게 피어난 순결한 꽃 같다.

이 순결한 꽃이 시들자 파리로 영영 떠나버린 티소. 그녀가 죽은 지 불과 닷새도 안 되어 그는 황급히 떠나갔다고 한다. 캐슬린이 없는 집에서 티소는 도저히 살 수가 없었다. 그가 황급히 떠난 집에는 화구와 물감들이 널브러져 있었다. 사랑이 스러진 곳에는 그렇게 혼돈만 남았다.

● 티소, 「7월(해변)」, 캔버스에 유채, 86.4×61cm, 1878년경, 개인 소장

● 티소, 「10월」, 캔버스에 유채, 216×108.7cm, 1877, 몬트리올 미술관

┊ 한여름의 더위와 이를 식혀주는 바닷가의 시원한 바람이 동시에 느껴지는 그림이다. 캐슬린이 「지나가는 폭풍우」에서 입었던 옷과 유사한 옷을 입고 창가의 소파에 앉아 있다. 창의 형태로 보아 장소도 동일한 곳임에 틀림없다. 뒤로 보이는 잔잔한 바다와 뭉게구름, 무엇보다 흰 등대가 평화로운 인상을 전해준다. 역

┊ 가을의 애상미가 넘치는 풍경 속에서 캐슬린이 낙엽을 밟으며 숲 속의 은밀한 곳으로 걸어가고 있다. 그녀의 비밀스러운 걸음걸이나 뒤돌아보는 표정이 사뭇 유혹적이다. 연인 티소에게 보내는 사랑의 마음이리라. 남자의 모습은 보이지 않는다. 그러나 구성으로 보아 남자

는 여자 바로 뒤를 쫓아가고 있는 듯하다. 그만큼 연인 사이의 심리적인 친밀감이 잘 느껴지는 그림이다. 티소는 이 아일랜드 출신 아가씨를 만난 뒤 프랑스 포목상과 모자 디자이너의 감각을 빌려 그녀의 패션을 확 바꿔놓았다고 한다. 그 때문일까, 이 그림의 캐슬린은 유난히 파리지엔 같은 인상을 준다.

해 출판물이나 영상 등에 광범위하게 사용되었다. 스필버그의 「레이더스」(1981), 스콜세지의 「순수의 시대」(1993) 같은 영화에서 티소의 이미지를 활용하거나 차용한 것을 볼 수 있다.

● 티소, 「자화상」, 비단에 구아슈, 1898년경, 개인 소장

티소, 「굿바이—머지 강에서」, 캔버스에 유채, 83.8×53.3cm, 1881년경, 포브스 매거진 컬렉션, 뉴욕

환갑이 막 지난 62세 때의 자화상이다. 티소는 1885년 가톨릭으로 재개종했고, 이후 성서를 주제로 한 그림에 집중하는 등 영적인 세계를 표현하는 데 관심을 보였다.
그 이미지들은 그의 사후에도 큰 인기를 구가

타국인 영국에서 작가 생활을 하는 티소에게 이민 풍경이나 배를 타고 떠나는 사람들의 모습은 매우 호소력 있는 주제였다. 이 작품

은 막 출항하는 배 위에서 작별을 고하는 사람들을 그린 것이다. 이 배는 아마도 리버풀에서 버큰헤드까지 머지 강을 가로질러 가는 페리선일 것이다. 대부분 뒷모습만 보이는 갑판 위의 여행객들은 배웅 나온 이들에게 손을 흔드나, 부두의 환송객들은 화면 오른쪽이 잘려 있어 보이지 않는다.

페리선 뒤쪽으로 지금 어둡고 육중한 배가 잿빛 하늘과 물을 가르며 지나간다. 대서양을 횡단해 미국이나 캐나다로 가는 배일 것이다. 그 배 위에 점점이 모인 사람들도 지금 손을 흔든다. 영영 영국을 떠나는 이들의 이별은 더욱 안타까울 터이다. 여행의 설렘과 이별의 아픔이 진하게 교차하는 그림이다. 어쩌면 우리의 인생도 이런 설렘과 아픔의 끝없는 론도에 불과한 것이 아닐까. 검은 모자, 검은 드레스에 갈색 코트를 걸친 캐슬린이 하얀 손수건을 흔들며 이별을 슬퍼하고 있다. 얼마 남지 않은 자신의 날을 예감한 것일까. 화가 역시 이 그림으로 그녀와의 작별을 준비했던 것 같다.

연애의
시작부터 죽음의
기록까지

모네 | 카미유 동시외

모네, 「베레모를 쓴 자화상」, 1886

빛과 그림자는 공존한다. 빛이 있어야 그림자가 있고 그림자가 있어야 빛이 있다. 흔히 빛의 화파畵派로 불리는 인상파는 단순히 빛의 표정만 잘 묘사한 게 아니다. 그림자의 인상 또한 훌륭히 담아냈다.

인상파 화가 가운데서도 그 본질에 가장 충실했던 화가가 클로드 모네다. 그의 그림은 미술사상 가장 매혹적인 빛과 그림자의 드라마라 할 수 있다. 모네의 찬란한 빛과 그 빛만큼 뚜렷한 그림자는 인생이 마땅히 받아들이고 감내해야 할 삶의 본질을 잘 보여준다. 삶이란 명암처럼 희로애락이 교차하는 것이다. 모네가 자신의 영원한 모델이자 첫 번째 부인인 카미유 동시외Camille Doncieux, 1847~79와 만나고 헤어진 것도 그 명암의 한 장이었다. 빛과 그림자의 마술사인 그로서는 담담히 받아들일 수밖에 없는 삶의 본질이었다.

모네와 만나기 전 카미유는 직업 모델로 일하고 있었다. 1865년, 그녀가 열여덟 살 때, 그리고 모네가 스물다섯 살 때, 두 사람은 화가와 모델로 만났다. 곧 사랑에 빠진 그들은 함께 살기 시작했다. 1867년 카미유가 큰 아들 장을 임신했다. 두 사람은 결혼하고 싶어했으나 모네의 아버지는 둘의 결혼을 극력 반대했다. 카미유가 모네의 아내가 될 자격을 갖추지 못했다고 본 것이다. 가난한 서민 출신에다 모델이라는 그녀의 배경이 싫었던 것 같다. 하지만 이 무렵 모네가 그녀를 모델로 그린 그림들은 하나같이 화사하고 아름답기 이를 데 없다. 주위의 평가야 어떻든 짝을 만났다는 기쁨에 젊은 예술가의 붓끝은 거칠 것이 없었다.

「정원의 여인들」은 카미유를 향한 화가의 살가운 시선과 빛에 대한 남다른 관심을 동시에 드러내 보인 걸작이다. 높이가 2미터 56센티미터인 이 작품을 야외에서 그리기 위해 모네는 참호까지 팠다고 한다. 그림의 아랫부분을 참호 속에 넣으면 거대한 이젤 없이도 윗부분을 쉽게 그릴 수 있기 때문이었다. 비록 살롱전에 이 작품을 출품했다가 퇴짜를 맞긴 했지만, 이렇게 고생해가며 야외의 빛을 포착하려 노력한 모네는 결국 훗날 인상파의 거두로 우뚝 서게 된다.

이 작품을 위해 카미유 역시 모네 못지않게 고생했다. 그림에서는 네 여인이 제각각 꽃과 풍경에 취해 어우러져 있지만, 이들은 모두 같은 사람, 바로 카미유다. 물론 머리 색을 바꾸는 등 화가는 네 여인을 제각각 다르게 표현했지만, 가만히 보면 그림 속의 네 여인은 비슷한 체격에 비슷한 인상을 준다. 같은 공간에 놓여 있으면서도 서로 교감해 섞이지 않고 왠지 각자의 역할에 몰입해 있는 듯한 느낌을 주는 데서, 우리는 모네가 여러 명의 모델

모네, 「정원의 여인들」, 1866~67년경

을 한꺼번에 모아놓고 그리지 않고 한 사람씩 따로 그렸다는 사실을 알 수 있다. 카미유가 그렇게 1인 4역을 했던 것이다. 어쨌든 결과적으로 아름다운 그림을 생산해내며 두 사람은 서로 호흡이 무척 잘 맞는다고 생각했을 것이다. 이 무렵 깊은 만족감과 성취감 속에서 모네는 한 지인에게 다음과 같은 편지를 보냈다.

"저는 그 어느 때보다 행복합니다. 지금 작업을 많이 하고 있습니다."

파라솔을 든 여인

모네가 미루고 미루던 결혼식을 거행한 것은 1870년의 일이다. 이 해 프랑스-프로이센 전쟁이 발발할 조짐을 보이면서 모네는 징집 대상이 되었는데 (모네는 알제리에서 군복무를 한 뒤 1862년 제대했다), 기혼자의 경우 제일 늦게 소집된다는 사실을 알고는 6월 28일 마침내 미루고 미루던 결혼식을 올렸다. 유명한 사실주의 화가 쿠르베가 증인을 섰다. 결혼식에 카미유의 부모는 참석했지만, 모네의 아버지는 참석하지 않았다. 부부가 된 두 사람은 곧 파리를 떠나 노르망디의 유명한 휴양지 트루빌로 갔다. 신혼여행의 목적도 있었고 징집에 대비한 목적도 있었다.

전쟁이 터지자 모네는 영불해협을 건너 영국으로 건너갔다. 영국으로 가기 전, 르아브르에 계신 병든 아버지를 찾아뵈었는데, 이때 아버지에게 영국 체재에 필요한 경비를 받은 것으로 보인다. 모네가 아버지를 찾아뵐 때 혼자 갔다는 사실, 그래서 막 결혼한 모네 부부가 영국에서 만났다는 사실로 볼 때 아버지는 모네의 결혼을 끝내 인정하기 어려웠던 것 같다.

1871년 프랑스로 돌아온 이후 모네가 그린 카미유의 모습 중 가장 인상적인 것은 「파라솔을 든 여인」이다. 언덕에 올라서서 화가를 내려다보는 카

모네, 「파라솔을 든 여인(카미유와 장)」, 1875

미유의 모습이 마치 선녀 같다. 구름이 끼었지만 청명한 하늘은 빛을 가리기 위해 파라솔을 든 여인의 실루엣과 함께 신선하고도 상쾌한 분위기를 전해준다. 거칠고 빠른 붓놀림은 하늘과 여인, 풀밭을 넘나들며 화면 전체를 휘감아 찰나와 순간의 미학을 이룬다. 사실 이 세상에 찰나가 아닌 것이 어디 있고, 순간이 아닌 것이 어디 있을까? 빛도 찰나고, 인생도 찰나다. 어쩌면 모네는 화가와 모델로서 두 사람의 관계도 찰나로 예감하고 있었는지 모른다. 그때까지 카미유를 모델로 많은 그림을 그렸지만, 왠지 이 그림 속

카미유 동시외의 초상 사진, 1871년

의 카미유는 그의 곁을 금방이라도 떠날 사람같이 보인다. 하나의 환영처럼
대기 속으로 분해되려는 카미유, 그리고 마치 그녀를 송별하듯 고즈넉하게
올려다보는 화가의 시선. 이렇듯 이 그림에서는 예술도 사랑도 자꾸 하나의
순간으로, 찰나로 수렴되고 있다.

한 지붕 두 가족

「파라솔을 든 여인」이 제작된 지 4년이 지나 카미유는 자궁암으로 죽었다.
둘째 아들 미셸을 임신하기 전부터 몸이 좋지 않았던 카미유는 1878년 아
들을 낳은 뒤 계속 병상에서 일어나지 못했다. 1년 뒤인 1879년 9월 4일 모
네가 지켜보는 가운데 그녀는 서른두 살의 나이로 영면했다. 모네는 1873년
경부터 카미유와 사이가 틀어지기 시작해 줄곧 갈등을 겪었는데, 이렇게 중

병에 걸려 죽음에 이른 조강지처를 보면서 나름 죄책감을 느꼈으리라.

사실 「파라솔을 든 여인」을 그리던 해 모네가 다른 여인과 긴밀한 관계에 빠져들었다는 설이 있다. 그 여인의 이름은 알리스 오슈데. 부유한 미술품 수집가인 에르네스트 오슈데의 부인이다. 알리스가 1877년에 낳은 여섯 번째 아이 장 피에르 오슈데는 에르네스트가 아닌 모네의 피를 이어받았을 것으로 여겨지기도 한다. 모네가 이처럼 다른 여인과 가까워져가는 사이에 카미유는 말라가는 식물처럼 이 위대한 예술가의 곁을 떠날 준비를 하고 있었다.

모네와 알리스가 밀접하게 가까워진 데는 1870년대 후반 불어닥친 불경기가 큰 몫을 했다. 가뜩이나 낭비벽이 심했던 에르네스트 오슈데는 이로 인해 파산했다. 에르네스트가 자살을 기도했다가 파리에서 홀로 재기를 도

모하자 이곳저곳을 전전하던 알리스는 아이들을 데리고 모네의 베퇴유 집에 머물게 되었다. 모네의 제안에 따라 두 가정이 한 지붕 아래 살기로 한 것이다. 하지만 남편이 없는 여인이 병든 아내가 있는 남자와 동거하는 상황은 주위의 눈총을 사기 딱 좋은 일이었다. 그런 시선을 애써 무시할 수 있을 만큼 모네와 알리스 사이에는 정서적 유대가 있었을 것이다.

점점 건강을 잃어가던 카미유의 심정은 과연 어땠을까? 당시 모네와 알리스의 실제 관계가 어느 정도였든 여자의 직감으로 카미유는 앞으로 전개될 모든 상황을 예감했으리라. 이런 묘한 상황에서 알리스는 나름대로 정성스럽게 카미유를 간호했고 카미유는 그녀의 친절에 의지했다. 아니 의지할 수밖에 없었다. 끝까지 카미유를 돌봐준 알리스는 그녀의 임종 의식까지도 꼼꼼히 챙겼다. 뭐라 말로 표현할 수 없는 감정적인 교류가 두 여인 사이에 존재했음에 틀림없다. 거기에는 빛도 있었을 것이고 그림자도 있었을 것이다. 카미유가 세상을 떠난 뒤 알리스가 그녀에 대한 질투심으로 집 안에 있던 카미유의 사진과 카미유와 모네가 주고받은 편지 등을 다 없애버린 것은, 그 그림자의 영향이 큰 탓이었다 하겠다. 그래서 지금 남아 있는 카미유의 사진은 알리스의 손길을 피한 단 한 장뿐인데, 바로 1871년 모네 가족이 영국에 갔다가 네덜란드를 거쳐 돌아올 때 찍은 사진이다.

캔버스의 빛으로 피어나 마음의 그림자로 지다

모네에게 카미유의 죽음은 엄청난 슬픔이었다. 그러나 그는 조강지처의 죽음 앞에서도 타고난 예술가였다. 「영면하는 카미유 모네」를 보면, 죽은 부인까지 모델로 삼는 그의 태도가 무서울 정도다. 훗날 프랑스 총리가 되는 친구 클레망소에게 보낸 편지에서 모네는 이렇게 썼다.

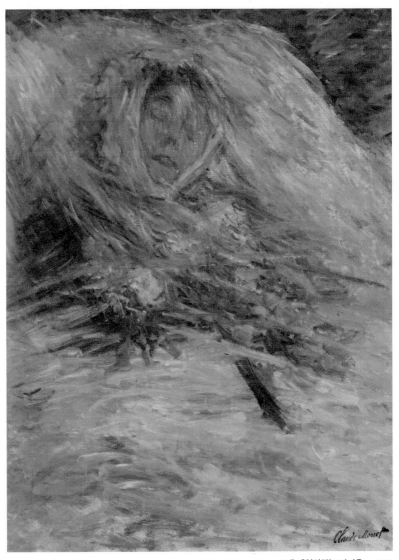

모네, 「영면하는 카미유」, 1879

왼쪽 ✲ 모네, 「붉은 케이프─모네 부인」, 1873년경
오른쪽 ✲ 모네, 「일본 여인(기모노를 입은 카미유)」, 1875~76

"내게는 너무도 소중했던 여인이 죽음을 기다리고 있고, 이제 죽음이 찾아왔네. 그 순간 나는 너무나 놀라고 말았지. 시시각각 짙어지는 색채의 변화를 본능적으로 추적하는 나 자신을 발견했던 거야."

　이렇게 부인의 주검 앞에서도 색채의 변화, 곧 빛과 그림자의 변화를 추적했던 모네는 카미유와 사별한 후 인물화에 대한 관심이 점차 줄어들고 풍경화를 더욱 많이 그리게 된다. 알리스와는 1892년 결혼식을 올렸지만 (1891년에 에르네스트 오슈데가 세상을 떠나자 이듬해 두 사람은 결혼식을 올

렸다), 그녀는 카미유에 비하면 그림으로 많이 그려지지는 않았다. 반면 알리스의 딸들은 곧잘 모델로 동원되곤 했다. 모네는 이 의붓딸들을 매우 사랑했고 아이들과 함께 야외에 나가 그림 그리기를 좋아했다. 하지만 모네의 그림에서 딸들은 인물로서 개성을 드러내기보다 풍경의 한 부분으로 동화될 따름이다. 그런 점에서 모네에게는 카미유만이 진정한 모델이었다. 그녀는 그의 그림에 영원한 빛으로 그려졌고, 또 그렇게 그의 마음에 영원한 그림자로 남았다.

모네

Claude Monet, 1840~1926

"내 영혼을 울리고 내 삶의 방향을 결정지은 두 가지 큰 사건이 있다. 하나는 모스크바에서 열린 인상파전에서 모네의 「노적가리」를 본 것이고, 다른 하나는 바그너의 연주 무대였다."_바실리 칸딘스키

모네의 예술에는 삶을 움직이고 기쁨과 행복을 가져다주는 힘이 있다. 모네는 그 긍정적인 힘을 빛과 그림자의 드라마를 통해 얻었다. 그가 1874년에 선보인 「인상, 해돋이」는 이 위대한 드라마의 출발점이자 인상파라는 유파의 이름을 낳게 한 동기였다. '인상파'라는 이름은 당시 르 루아라는 비평가가 모네와 동료 화가들을, 모네의 작품 이름에 빗대 경멸적으로 부른 데서 비롯된 것이다. 그러나 오늘날 이 이름은 가장 아름다운 빛과 대기의 향연을 연상시킨다.

모네는 파리에서 태어나 북부의 항구 도시 르아브르에서 교육을 받았다. 어릴 적 바다에서 자란 경험 덕분에 빛에 대한 남다른 감각을 키울 수 있었다. 파리의 아틀리에 쉬스와 글레르 문하에서 공부한 뒤 용킨트, 부댕과 함께 옹플뢰르에서 풍경화를 그렸다. 이 무렵부터 대기의 효과를 의식적으로 표현했는데, 세잔은 점차 풍부해져가는 그의 톤 변화에 대해 "모네는 하나의 눈이다, 그러나 얼마나 대단한 눈인가" 하고 감탄했다. 1860년대 후반에는 르누아르와 함께 작업을 하면서 최초의 인상파 회화를 생산해내기 시작했다. 여덟 번 열린 인상파전 가운데 모두 다섯 번 참가했으나, 그때마다 대중의 몰이해로 고생을 했다. 인상파 운동이 약화돼가도 모네는 빛과 자연의 변화를 드러내는 데 여전히 헌신했다. 1880년대에 이르러서는 가장 많은 작품들을 생산했으나 경제적 어려움은 계속됐다. 로댕과의 합동전으로 큰 성공을 거둔 1889년 이후부터 비로소 이런 문제들이 해결됐다. 1883년 지베르니에 정착한 이후 평생 그곳에서 살았다. 지베르니의 연못과 정원에서 착상을 얻어 제작한 '수련' 연작은 자연에 대한 우주적인 시선을 보여준 위대한 걸작으로 평가받는다. 이 연작은 훗날 미국 추상표현주의를 예감케 한 작품으로도 평가된다. "죽음보다 어두움이 더 두렵다"라던 그는 그러나 끝내 장님이 되어 죽었다.

모네, 「정원의 여인들」, 캔버스에 유채, 256×208cm, 1866~67년경, 오르세 미술관, 파리

젊은 날 카미유의 풋풋한 인상이 아름다운 작품이다. 인상파의 적극적인 옹호자였던 소설가 에밀 졸라는 이 작품을 보고 이렇게 적었다.

"밝은 여름옷을 입은 여인들이 정원 산책로를 거닐며 꽃을 꺾고, 여인들의 흰 치마폭 위로 내려쬐는 햇살은 화사함을 더해준다. 나무 한 그루에서 퍼져 나온 옅은 빛깔의 그림자가 마치 널찍한 회색 모포처럼 오솔길과 여인들의 옷자락에 스며들어 있다. 이보다 더 기막힌 효과가 있을까?"

빛의 사도가 그 대장정의 첫걸음을 떼는 모습을 졸라는 이와 같은 감격으로 지켜보았다. 하지만 카미유에 대한 지극한 사랑과 그로 인한 행복, 그리고 자신의 예술에 대한 뚜렷한 확신과는 별개로 당시 모네의 경제적 형편은 매우 곤궁했다. 모네는 아들 장의 대부이기도 한 친구 바지유에게 이런 편지를 띄웠다.

"통통하고 예쁜 사내 녀석이 귀여워 죽겠네. 하지만 먹을 것도 없이 지내는 애 엄마를 생각하면 가슴이 미어터진다네."

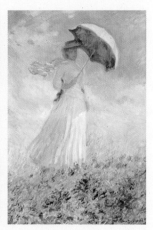

왼쪽 : 모네, 「파라솔을 든 여인(카미유와 장)」, 캔버스에 유채, 100×81cm, 1875, 내셔널 갤러리, 워싱턴
가운데 : 모네, 「야외의 여인 습작—왼쪽을 바라보는 파라솔을 든 여인」, 캔버스에 템페라, 131×88cm, 1886, 오르세 미술관, 파리
오른쪽 : 모네, 「야외에서 그린 인물—오른쪽으로 몸을 돌린 파라솔을 든 여인」, 캔버스에 유채, 131×88cm, 1886, 오르세 미술관, 파리

「파라솔을 든 여인」을 그린 지 11년 뒤인 1886년, 모네는 유사한 그림을 두 점 더 그린다. 예전 그림처럼 파라솔을 든 여인이 언덕 위에서 화사한 햇빛을 받고 있는 그림들이다. 두 작품 다 모델은 알리스의 맏딸 쉬잔이 섰다. 쉬잔의 모습을 화폭에 옮기며 모네는 죽은 카미유의 옛 모습을 아프게 떠올렸을 것이다. 신화에서 오르페우스가 죽은 처 에우리디케를 지하세계에서 불러내리던 것처럼 모네는 그림으로 카미유의 영혼을 불러내리는 것 같다.

비록 사별했지만 한 번 맺은 부부의 연은 쉽게 삭지 않는 법이다. 더구나 모네는 카미유를 모델로 그릴 때 직업 모델들을 그릴 때와는 달리 부부이자 영원한 친구로서 그녀에 대한 신뢰감과 친밀감을 바탕에 깔고 그렸다. 이 부분은 카미유 외에 그 누구도 줄 수 없는 것이었다. 물론 쉬잔은 모네가 무척 사랑한 의붓딸로서 카미유와는 또 다른 차원에서 친밀감을 제공했을 것이다. 그런 친밀감이 있었기에 모네 또한 이 주제를 다시 그려볼 생각을 하지 않았을까.

이 주제가 환영을 불러오는 듯한 느낌이 얼마나 강렬했는지 소설가이자 미술 비평가인 옥타브 미르보는 이런 평을 덧붙였다.

"햇살이 내려쬐는 작은 언덕 위에서 여인이 가볍게 사뿐사뿐 걸어간다. 세련되게 차려입은 여인에게서는 불쑥 허공에서 나타난 환영 같은 매력이 느껴진다."

모네, 「정원의 알리스 오슈데」, 캔버스에 유채, 81×65cm, 1881, 개인 소장

모네, 「영면하는 카미유」, 캔버스에 유채, 90×68cm, 1879, 오르세 미술관, 파리

알리스가 정원에 앉아 뜨개질을 하고 있다. 이 그림이 그려질 당시 알리스의 나이는 서른일곱 살이었다. 매우 평화롭고 한가한 일상의 정경을 그린 그림이다. 햇빛은 왼쪽에서 오른쪽으로 비치고 이를 받는 나무와 꽃이 화사하다. 나무와 꽃, 그리고 알리스를 품어 안는 울타리는 가정의 안정적인 울타리를 연상시킨다. 비록 조강지처를 잃었지만, 모네에게 알리스는 가정의 울타리를 새로이 제공해준 고마운 여인이었다. 그런 점에서 이 그림은 든든한 아내요, 어머니의 이미지로 그려진 인상이 짙다.

알리스는 카미유의 빈자리를 잘 메워주었지만, 집 안에서 카미유의 존재를 지우기 위해 집요하게 노력했다. 죽은 이에게 계속 질투심을 느꼈던 것이다. 이는 무엇을 말하는 것일까? 카미유에 대한 모네의 사랑이 그 어떤 것으로도 넘어설 수 없는 영원한 사랑이라는 사실을 본능적으로 알았기 때문이 아니었을까?

카미유가 모네의 영원한 모델이라는 사실은 이렇게 주검이 되어서조차 남편의 모델이 된 데서 잘 나타난다. 카미유의 주검은 무게조차 없는 것 같다. 그녀가 얼마나 힘들고 고통스러운 말년을 보냈는지는 주검의 그 '가뿐함'이 웅변적으로 증언한다. 그녀에게 죽음은 진정한 평화요 휴식이었던 것이다. 망자의 이 평화를 보면서 모네는 한편으로는 아내의 고통이 끝난 데 대해 안도감을 느꼈을 것이고, 다른 한편으로는 지아비로서 그 고통의 세월 동안 그녀를 제대로 이해하고 지켜주지 못한 것에 대한 죄책감이 일었을 것이다. 이제 그가 아내에게 해줄 수 있는 것은 이처럼 그녀의 마지막 모습을 그려주는 것뿐이었다. 그날 그는 한 지인에게 다음과 같은 편지를 썼다.

"불쌍한 제 아내가 오늘 아침 세상을 떠났습니다. …… 한 가지 부탁을 드려야겠습니다. 돈을 동봉할 터이니 전에 우리가 몽 드 피에테에 저

당 잡힌 메달을 되찾아주십시오. 그 메달은 카미유가 지녔던 유일한 기념품으로, 그녀가 영원히 우리 곁을 떠나기 전에 목에 걸어주고 싶습니다."

모네, 「붉은 케이프―모네 부인」, 캔버스에 유채, 100.2×80cm, 1873년경, 클리블랜드 미술관

모네와 카미유, 두 사람의 정서적인 갈등이 배면에 깔려 있는 그림이다. 그 갈등은 표현의 대비를 통해 나타난다. 모네가 있는 실내는 다소 어둡고 카미유가 있는 문밖은 환하게 빛이 내리쬔다. 실내에는 원색이 아무것도 없지만, 바깥은 수풀의 녹색과 카미유가 입은 망토의 붉은색이 찬란하다. 카미유는 빠른 걸음으로 창 앞을 지나가고 있고, 화가는 멈추어 선 자세로 시선을 고정하고 있다. 무언가 두 사람이 서로 어긋나고 있는 듯한 인상을 주는 그림이다. 이 그림을 그릴 무렵, 결혼 생활에 대한 모네의 불만은 커져갔다고 한다. 카미유의 병도

이 무렵부터 자라나기 시작했다. 텅 빈 듯 보이는 실내는 그래서 더 우울하다. 서로 사랑함에도 왜 이처럼 어긋나기만 하는 것일까? 분명한 것은 카미유도 모네에게 시선을 던지고 있고 모네도 그녀에게 시선을 던지고 있다는 것이다. 서로에 대한 그리움을 담은 채 말이다. 그러나 두 사람은 지금 서로에게 침묵하고 있다. 1926년 죽을 때까지 모네는 이 그림을 팔지 않고 자신만의 소유로 간직했다고 한다. 카미유에 대한 모네의 깊은 사랑을 느낄 수 있는 일화다.

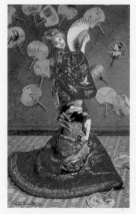

모네, 「일본 여인(기모노를 입은 카미유)」, 캔버스에 유채, 231.6×142.3cm, 1875~76, 보스턴 미술관

「붉은 케이프―모네 부인」을 그릴 무렵부터 이울기 시작한 부부 사이에도 불구하고 두 사람은 화가와 모델로서 계속 협업했다. 카미유의 밝고 환한 얼굴과 춤추는 듯한 자세, 붉은색의 기모노, 일본 부채가 그림에 활기를 불어

넣는다. 두 사람 사이의 갈등이나 빠듯한 경제
사정 등 화가와 모델이 맞닥뜨리고 있던 현실
의 어려움은 감춰져 있다.

이 그림은 철저히 시장을 겨냥한 것이었다. 그
는 인상파 스타일의 거친 풍경화보다 이런 화
려하고 인습적인 인물화가 보수적인 컬렉터들
에게 잘 먹히리라고 보았고, 그의 예상대로 이
그림은 경매에서 2,010프랑에 낙찰되었다. 그
러나 모네는 훗날 자신이 돈을 위해 타협한
데 대해 스스로 자책하곤 했다.

이 그림에는 인상파 화가들 사이에서 일었던
자포니슴(일본 바람)의 영향이 드러나 보인다.
모네는 일본 목판화를 수집하고 말년에 정원
을 일본풍으로 가꿀 정도로 일본 미술에 깊
이 심취했다. 특히 일본미술의 화사한 색채와
평면적인 구성을 좋아했다. 한 평자는 그래서
"지베르니(말년의 모네가 지낸 아틀리에)의 모네는
항상 어느 정도 일본 속에서 살았다"라고 말
했다.

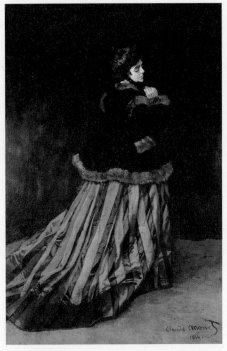

모네, 「카미유(초록 드레스의 여인)」, 캔버스에 유채, 231×151cm, 1866,
브레멘 쿤스트할레

모네가 카미유를 만난 이듬해에 그린 그림이
다. 카미유는 리옹에서 상인의 딸로 태어났다.
그녀는 가족이 파리로 이사했다가 바티뇰에
정착하게 되면서 10대 때부터 화가들의 모델
을 서게 되었다. 당시 바티뇰에는 화가들의 작
업실이 많았다. 모네는 작업실을 나눠 쓰던 동
료화가 바지유의 소개로 카미유를 알게 되었
는데, 모네는 그녀의 매혹적인 눈에 특히 반했
다고 한다.

카미유에게 검은 줄무늬가 있는 초록 드레스

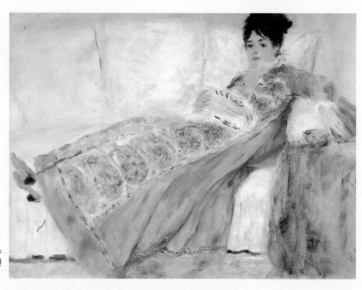

르누아르, 「모네 부인」, 캔버스
에 유채, 54×72cm, 1872, 굴벤
키안 미술관

를 입혀 그린 이 작품은, 살롱전에 출품되어 비평가들과 관객들에게 꽤 좋은 반응을 얻었다. 그런 만큼 젊은 화가 모네에게는 이름을 알릴 좋은 계기가 되어준 그림이다. 당시 무명화가의 그림 값치고는 고가인 800프랑에 팔려 재정적으로 쪼들리던 이 연인에게 큰 기쁨을 주었다. 빛과 대기의 표현에 집중하는 인상파의 특징은 아직 그다지 드러나 있지 않지만, 세련된 대상 묘사와 감각적인 색 처리에서 화가의 탁월한 기량을 엿볼 수 있다. 카미유는 모네뿐 아니라 르누아르, 마네를 위해서도 모델을 서주었다.

르누아르의 붓으로 표현된 카미유의 모습이다. 흰색 소파에 묻힌, 푸른 드레스를 입은 카미유가 신문을 읽다가 스치듯 화가를 바라보는 장면이다. 그 캐주얼하고 편안한 동작을 르누아르 특유의 자유롭고 활달한 터치로 생동감 있게 표현했다.

이 무렵 모네 가족은 아르장퇴유에 살았는데, 친구 르누아르가 모네의 집에 자주 머물다 가곤 했다. 모네와 르누아르는 나란히 이젤을 펼쳐놓고 주변 풍경을 그릴 때가 많았다. 부지런했던 르누아르는 그 와중에 이렇듯 모네의 부인까지 화폭에 담았다.

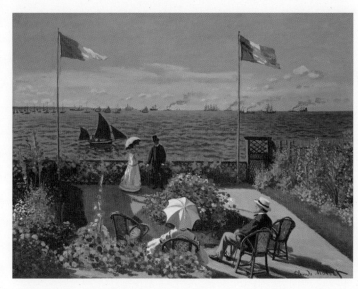

모네, 「생타드레스의 테라스(생타드레스의 정원)」, 캔버스에 유채, 98.1×129.9cm, 1867, 메트로폴리탄 박물관, 뉴욕

모네가 생타드레스에 있는 고모댁에 방문했을 때 그린 그림이다. 당시 카미유는 임신을 한 상태였는데, 아버지와 고모가 결혼을 격렬히 반대하니 모네로서는 상당히 난감한 입장이었다. 결혼하겠다고 계속 고집을 피우다가는 자칫 집에서 보내 오는 생활비마저 끊길 판이었다. 그래서 모네는 홀로 아버지와 고모를 찾아가 더 이상 카미유와는 관계를 유지하지 않는 척했다. 그러는 사이에 카미유가 파리에서 장을 낳았고, 이를 보러 며칠 파리를 다녀간 것 빼고는 모네는 여름과 가을 내내 생타드레스에 머물렀다.

그림은 생타드레스의 어느 정원에서 바라본 해변 풍경을 그린 것이다. 수평선 쪽으로 옹플뢰르가 아련하고 배들이 점점이 떠 있다. 화사한 빛을 받는 정원에 네 사람이 앉아 있거나 서 있는데, 앉아 있는 신사는 모네의 아버지 클로드 아돌프이고, 그 왼편에 등을 보인 여인이 고모 소피로 보인다. 서 있는 여인은 모네의 고종사촌 잔 마르게리트, 그 옆의 남자는 고모부일 것으로 추정된다.

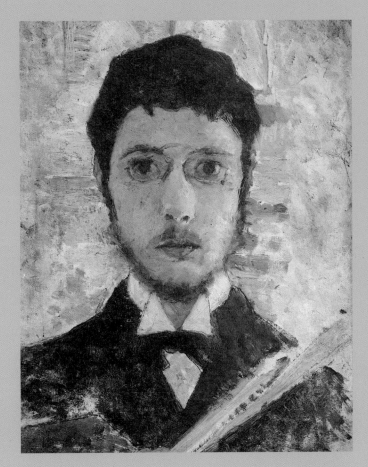

스스로
새장 속으로
날아든 여인

보나르 | 마르트

보나르, 「자화상」, 1889년경

스스로 새장 속에 갇히기를 원한 한 마리의 새가 있었다. 새장의 주인은 그 새가 무척 마음에 들어 자기 새장에 거할 동안 그 새에게 모든 정성을 쏟겠다고 약속했다. 그렇게 새장을 차지한 새는 새장 문이 열려 있어도 결코 나가려 하지 않았고, 그런 새를 깊이 사랑하게 된 새장의 주인은 그 새를 바라보는 것을 평생의 낙으로 삼았다. 세월이 흘러 그 새가 죽어버리자 더 이상 지저귀는 소리를 들을 수 없게 된 주인은 여생을 채울 수 없는 슬픔 속에서 보냈다.

색채의 마술사 피에르 보나르와 그의 영원한 뮤즈 마르트Marthe, 1869~1942. 두 사람의 관계는 앞서 언급한 새장 주인과 새의 관계를 떠올리게 한다. 보나르가 마르트를 처음 만난 것은 1893년. 보나르의 나이 26세, 마르트의 나이 24세 때였다. 그러나 그때 마르트는 자신의 나이가 열여섯 살이라고 보나르에게 말했다. 그녀는 자신에 대한 진실을 늘 감추는 습관이

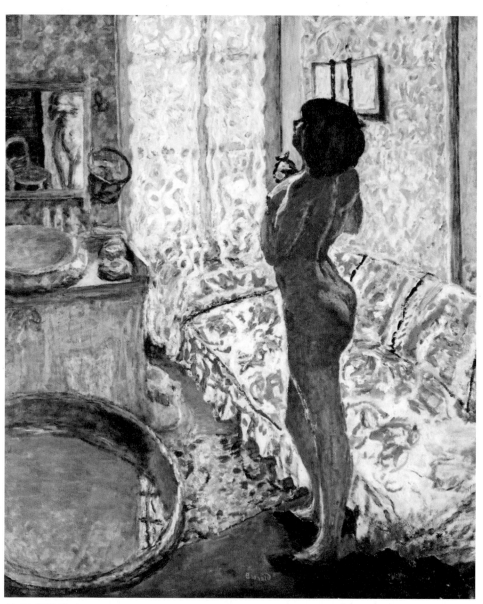

보나르, 「빛을 받는 누드」, 1908

있었고, 평생 자신이 꾸민 상상의 세계 속에 깊이 침잠해 살았다.

우연히 날아든 한 마리 새

전하는 바에 따르면, 보나르는 파리의 오스망 거리를 지나가다가 마르트를
만났다고 한다. 그녀가 파리의 한 기차역에서 내릴 때 우연히 마주쳤다는
이야기도 있다. 어느 곳에서 만났든 한마디로 길을 가다가 운명적으로 만나
게 되었다는 것인데, 보는 순간 보나르는 단박에 그녀에게 끌렸다. 그녀에
게서 그림으로 꼭 그려보고 싶은 독특한 개성과 매력을 느꼈던 것이다. 물
론 그 안에는 이성으로서 느낀 매력도 자리했을 것이다. 화가에게는 간혹
이런 순간이 있다. 그림으로 그리면 무척 아름다울 것 같은 조형적인 매력
과 이성으로서의 매력을 동시에 발견하고는 상대에게 넋을 잃고 빠져드는
순간 말이다. 이때 화가를 사로잡는 것은 하얀 목의 피부 톤과 짙은 머리색
의 조화일 수도 있고, 이마에서 코로, 나아가 입술을 거쳐 턱으로 이어지는
얼굴선일 수도 있다. 아니면 허리에서 엉덩이로 이어지는 보디라인과 거기
에 절묘하게 어우러진 볼륨일 수도 있다.

당시 마르트는 장례용 조화를 만드는 가게에서 일하고 있었다고 한다. 그
전에는 침모 일을 하거나 사환 일을 했다고 하니 출신 배경이 그리 좋지는
않았던 것 같다. 그럼에도 그녀는 본 이름인 마리아 부르쟁 대신 마르트 드
멜리니 Marthe de Méligny라는 예명을 짓고 이를 즐겨 사용했다. 당시 파리의
화류계 여성들이나 신분상승을 꿈꾸는 노동자 계층의 여성들이 이처럼 '드
de'가 들어가는 귀족풍의 이름을 지어 자신들의 사회적 지위가 올라간 듯
행동하곤 했는데, 마르트의 작명도 이런 시대적 풍조와 밀접한 관련이 있었
던 것이다.

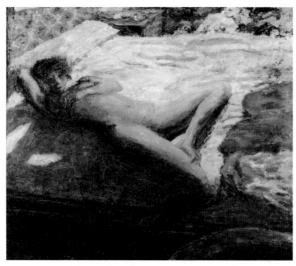

이처럼 신분과 나이를 감추려 한 데서 알 수 있듯 마르트는 일찍부터 자신에 대한 진실을 숨기고 환상의 세계로 숨어드는 걸 좋아했다. 그러나 그녀의 이런 태도는 다른 사람을 속이거나 골탕 먹이려는 의도에서 나온 것은 결코 아니었다. 있는 그대로의 현실과 맞부딪치기에는 자아가 너무 왜소하고 연약하다고 느꼈기 때문에 그녀는 이런 '작은 거짓'으로라도 스스로를 보호할 필요가 있었다. 그런 그녀의 모습은 다른 이들에게 한 마리의 작고 불쌍한 새처럼 보였다.

> 그녀는 한 마리 새 같았다. 놀란 듯한 표정, 물에 몸을 담그기를 좋아하는 취향, 날개가 달린 것처럼 사뿐사뿐한 거동…….

보나르의 친구 타데 나탕송이 기록한 대로 마르트는 진실로 튼튼한 새장

이 필요한 작은 날짐승이었다. 보나르는 그녀가 절실히 필요로 하는 그 새 장을 평생 그녀에게 제공했다.

400점 가까운 작품의 모델이 되어준 여인

보나르는 모델로서 마르트가 무척 마음에 들었다. 늘 가까이 두고 그녀를 그렸으며, 나아가 연인이 되어 도타운 사랑을 나눴다. 하지만 그는 오랫동안 그녀를 자신의 공식적인 반려로 삼지는 않았다. 두 사람이 결혼식을 올린 것이 1925년의 일이니, 무려 32년간 예술을 위해 함께 살고 일하면서도 합법적인 부부의 연을 맺지 않았던 것이다. 그 바탕에는 무엇보다 그녀의 출신 성분을 이유로 보나르 가족과 친구들 사이에 거부감을 보이는 이들이 적잖았기 때문이다.

모네를 비롯해 근대의 여러 화가들에게서 나타나는 이런 갈등은, 일정한 교육 과정을 거쳐야 하는 화가는 아무래도 중산층 출신이 많은 반면, 타인에게 벌거벗은 몸을 내보이는 여성 모델은 기층 서민 출신이 많았던 탓이 크다. 오랜 세월 작품을 같이 제작하다 보면 신분을 초월해 서로에 대한 신뢰와 애정이 쌓이지만, 예술가의 가족이나 친구들은 사회의 고정관념에서 쉽게 벗어나지 못하니 일단 동거부터 하다가 기회가 허락할 때 법적인 관계를 맺게 되는 것이다.

보나르가 후년에 마르트와 정식으로 결혼한 것도 이런 관례에서 크게 벗어나지 않는다. 보나르는 무엇보다 그녀의 헌신이 고마웠다. 그동안 자신의 예술이 이뤄낸 풍성한 성취 앞에서 화가는 마르트의 공을 어떻게든 인정해 주고 싶었다. 그녀의 사회적 지위가 자신의 그것에 비해 많이 떨어지는 것이었을지 몰라도, 또 그녀가 일반적인 아내의 역할에는 젬병이었을지 몰라

보나르, 「남과 여」, 1900

도, 마르트는 자신과 함께 매력적인 작품들을 낳은 아내요, 어머니였다. 그는 혼인이라는 절차를 통해 이를 공식화하기를 원했다. 한 미술사가의 집계에 따르면 마르트의 이미지가 등장하는 보나르의 그림이 무려 384점에 이른다고 한다. 보나르의 저 아름답고 관능적인 예술은 결코 보나르 혼자의 힘만으로 이뤄낸 것이 아니다.

물론 그렇게 마르트를 자신의 합법적인 아내로 인정했지만, 보나르는 이를 주변에 널리 알리지는 않았다. 주위의 시선이 여전히 곱지 않았기에 굳이 자극하고 싶지 않았던 것 같다.

목욕에 탐닉한 결벽증 환자

보나르의 작품에서 마르트의 이미지를 가장 잘 대표하는 장면은 그녀가 목욕하는 모습을 그린 것이다. 보나르가 '앵티미스트'란 별명을 얻은 것도 바로 마르트의 남다른 목욕 취미 등 그녀의 사생활을 매우 사랑하고 즐겨 표현했기 때문이다. 마르트는 심신증을 비롯해 피해망상, 강박증, 신경쇠약 따위의 정신적 질환을 앓았다고 하는데, 그녀가 목욕을 즐겨한 것도 결벽증과 관련이 있는 것이었다(이런 정신적인 결함 또한 보나르가 그녀와 법적으로 부부가 되는 데 오랜 시간이 걸린 이유가 되었을 것이다).

그녀가 목욕하는 모습을 본 한 친지는 다음과 같이 토로한 바 있다.

마르트는 섬세하고도 감각적인 손길로 몇 시간이고 계속해서 비누 거품을 바르고, 몸을 문지르고, 마사지를 해야 직성이 풀렸다. …… 그녀가 원한 유일한 사치는 수돗물이 콸콸 나오는 욕실이었다.

마르트가 그렇게도 원했던, 수돗물이 나오는 욕실은 두 사람이 베르농 근처에 마 룰로트라는 새집을 얻었을 때 비로소 갖춰졌다. 20세기 초까지도 독립된 욕실을 두기란 웬만큼 넉넉한 프랑스 가정이 아니면 쉽지 않은 일이었다. 이후 이 욕실은 이 집의 '성소聖所'가 되었고, 보나르는 이 성소에서 벌어지는 '정결 의식'을 그림의 핵심적인 주제로 삼았다.

「욕조 속의 누드」는 보나르가 마지막으로 그린 마르트의 이미지다. 마르트는 욕조 속에 편안히 누워 한가한 시간을 즐기고 있다. 영원히 욕조에서 나오지 않을 것 같은 모습에서 그녀가 평소 얼마나 목욕하는 시간을 소중히 여겼을지 상상이 가고도 남는다. 화려한 욕실의 색조는 그런 그녀에 대한 보나르의 찬미가다. 물속으로 풀어진 그녀의 몸은 보석보다 더 영롱하고 그녀에게서 퍼져나가는 광채는 무지개보다 더 찬란하다. 이 무렵 마르트의 욕실은 실제로는 하얀색이었다고 하는데, 화가에게는 이렇듯 무지갯빛으로 비쳤으니 그녀의 존재가 그에게 얼마나 화려한 광원光源이었는지 알 수 있다.

흥미로운 사실은, 평생 마르트의 벗은 몸을 수없이 그렸으면서도 보나르는 결코 그녀의 나이 든 몸을 그린 적이 없다는 것이다. 이 그림에서도 젊은 날의 그 '슬림'한 몸매가 화면을 아름답게 가르고 있다. 이처럼 영원히 변하지 않는 미의 기념비로 남았다는 점에서 마르트는 보나르에게 진실로 운명의 뮤즈였다.

물론 화가에게는 이처럼 마르지 않는 영감의 샘이었다 해도, 보나르의 친구나 친지들에게는 마르트가 아주 골치 아픈 존재였다. 연약하고 신경질적인데다 귀에 거슬리는 목소리를 갖고 있었던 그녀는, 나이가 들수록 심한 편집증 증세를 보였다. 심지어 보나르가 외출해서 친구들을 만나는 것조

차 의심했다. 그들이 "보나르의 비밀을 훔쳐간다"라고 생각했고, 자신은 보
나르를 보호해야 할 의무가 있다고 믿었다. 그래서 보나르는 강아지를 산책
시킨다는 핑계로 집을 나와 동네 카페에서 비밀리에 친구들을 만나곤 했다.
상식적인 눈으로 보면 그런 여성과 오래 산다는 것 자체가 쉽지 않은 일 같
은데, 보나르는 뒤늦게 그녀와 법적으로 혼인까지 하며 평생을 사랑하며 살
았으니 부부의 연이란 세상의 잣대로 판단할 수 없는 것 같다.

보나르, 「렌과 빨간 블라우스를 입은 마르트」, 1928년경

마르트를 위한 온천 여행

보나르는 마르트와 자주 여행을 떠났다. 그녀의 정신적 질환을 조금이나마 완화하기 위한 나름의 배려였다. 특히 목욕을 좋아하는 그녀의 취향에 맞춰 온천을 주된 목적지로 삼았다. 그러나 심신이 쇠약했던 그녀는 결국 보나르보다 일찍 세상을 떠나고 말았다. 사인은 결핵성 후두염이었다.

마르트가 죽자 보나르는 그녀의 침실 문을 잠그고 다시는 열지 않았다고 한다. 이 침실은 마르트 생전 그녀를 소재로 일상 정경을 담으면서도 보나르가 유일하게 그리지 않았던 공간이었다. 그 성소의 주인이 사라졌으니 이제 그 공간을 바라보는 것마저 견디기 힘든 일이 되어버린 것일까. 아끼는 새를 잃은 새장 주인의 심사가 그대로 드러나는 일화가 아닐 수 없다.

보나르

Pierre Bonnard, 1867~1947

보나르는 가장 탁월한 현대의 색채화가 가운데 한 사람이다. 사적인 정서가 지배하는 공간을 찬란한 빛깔로 수놓은 그의 그림은 색채가 얼마나 우리의 마음을 능동적으로 자극하는지 교과서적으로 가르쳐준다. 그래서 평자에 따라서는 그의 빛깔들에서 심지어 향기가 난다고 말하기도 한다. 그는 여인 누드뿐 아니라 빛으로 충만한 거리와 부엌이나 베란다 등 집 안팎의 풍경, 정물과 고양이 등 소박하고 일상적인 주제들을 즐겨 그렸다. 그러나 바로 이런 이유로 재능만큼 미술사에서 실험성을 발휘하지 못한 소극적인 화가로 평가받기도 한다. 하지만 앵티미스트 Intimist (일상생활에서 흔히 대할 수 있는 정경이나 사물을 소재로 하는 화가)적인 그의 작품에서 느껴지는 친밀함은 두고두고 대중의 사랑을 받는 계기가 된다.

학교 성적이 우수했던 보나르는 국방부 관리인 아버지의 권유에 따라 법학을 전공했다. 1888년 잠깐 관청에서 근무하기도 했지만, 어릴 적부터 출중했던 재능을 못 버리고 에콜 데 보자르(1888)와 아카데미 쥘리앙(1889)에서 그림 공부를 했다. 이 무렵 만난 세뤼지에, 발로통, 뷔야르 등과 미술 동인 그룹 나비파를 꾸려나가며 이 그룹의 주도적인 위치에 서게 된다. 나비nabis란 히브리어로 예언자를 뜻하는데, 바로 그 이름에서 시대를 이끌어가겠다는, 혹은 앞서 가겠다는 이들의 지향을 읽을 수 있다. 1891~1900년 활발히 활동한 나비파는 무엇보다 고갱에게서 큰 영향을 받아 평평한 색면 추구에 관심을 기울였다. 이들 화가들은 또 아르누보 미술과 일본 판화의 영향도 적지 않게 받았는데, 그중에서도 보나르가 특히 일본 취향이 강해 '자포나르'라는 별명까지 얻었다.

판화도 많이 제작했지만, 1900년 이후 회화에 더욱 집중한 보나르는 점점 더 색채와 디자인적인 감각의 표현에 치중해 매우 풍부하고도 세련된 효과를 내게 된다. 이들 그림에서 보나르는 관찰을 중시했지만, 그림이 완성돼갈수록 기억과 마음의 빛에 의지해 화면을 무수히 덧칠했다. 말년으로 갈수록 빛에 대한 그의 감각은 더욱 예민해져서 화면은 찬란한 색의 모자이크가 됐다.

보나르, 「빛을 받는 누드」, 캔버스에 유채, 124.5×109cm, 1908, 벨기에 왕립 미술관, 브뤼셀

인상파풍의 감각적인 빛의 표현이 눈길을 끈다. 마치 애무하는 손길처럼 빛이 여인의 몸을 어루만지고 빛을 받는 여인은 충족감에 싸여 있다. 탄력 있는 몸에서 생동감이 느껴지는데, 보나르는 마르트를 그릴 때 이 그림에서처럼 늘 단단하고 봉긋한 가슴, 잘록한 허리, 리드미컬한 곡선을 즐겨 표현했다. 아직 현대식 욕조가 갖춰지지 않은 시절, 방에 넓적하고 둥근 대야를 갖다놓고 몸을 씻었음을 알 수 있다. 마르트는 지금 막 목욕이 끝난 듯 몸에 향수를

뿌리고 있다. 여인의 몸을 감싸 안는 저 빛과 향수는 마르트를 향한 보나르의 세레나데일지 모른다.

보나르, 「나태」, 캔버스에 유채, 92×108cm, 1899, 요제푸비츠 컬렉션, 로잔

마르트를 모델로 그린 초기의 누드화다. 이번에는 마르트가 바로 누워 잠을 자려 한다. 국부가 그대로 다 드러나 매우 선정적이다. 이

작품과 거의 비슷하게 그려진 오르세 미술관 소장품에서는 담배 연기가 여인의 가랑이 사이로 지나가 몽롱한 정서를 한층 더한다. 마르트와의 사적인 친밀감을 극대화해 표현했다는 점에서 다른 누구보다 화가 자신을 위해 그린 그림이다.

마르트는 보나르를 부를 때 약간은 불안한 듯한, 그러면서도 조용하고 부드러운 목소리로 "피에르!" 하고 불렀다고 한다. 반면 보나르는 무뚝뚝하고 가부장적인 목소리로 "마르트!" 하고 불렀다는데, 그런 권위적인 성격이었는데도 그는 그녀의 매력에 쉽게 무너져 내리곤 했다. 이 그림에는 마르트 앞에서는 불가항력적이었던 보나르의 마음이 그대로 드러나 있다.

보나르, 「남과 여」, 캔버스에 유채, 115×72.5cm, 1900, 오르세 미술관, 파리

젊은 날 두 사람이 사랑을 나눈 뒤 각자의 상념 속으로 깊이 빠져드는 모습을 그린 그림이다. 육체에 대한 연인의 탐닉과 그 후의 고독감이 선명히 나타나 있다. 보나르의 그림치고는 다소 무거운 느낌이다.

화면 왼편 침대에 여자가 앉아 있고, 남자는 오른편에 서서 옷가지를 추스르고 있다. 두 사람 사이에 병풍이 가로놓여 있는데, 이는 연인 사이에도 넘지 못할 간극이 있음을 의미하는 듯 보인다. 두 사람이 방금 전까지 뜨거운 사랑을 나눴던 침대에는 지금 햇빛이 밝게 떨어지고 있다. 그러나 햇빛을 받는 여자는 다소 쓸쓸해 보인다. 그림자가 드리운 남자의 육체도 그 나름의 고독을 안고 있다. 고양이를 물끄러미 바라보는 여자는 뭔가 뒤로 물러서, 움츠러드는 듯한 모습이고, 옷을 추스르는 남자는 앞으로 나아가려는 듯한 인상이다. 고독을 대하는 남녀의 차이를 보여주는 것 같다. 혹은 전제적인 힘을 가진 화가와 심리적으로나 물질적으로 그에게 의존적이었던 모델의 상태가 부지불식간 표현된 것은 아닐까? 보나르는 마르트와 살면서도 가끔 다른 여자와 만났지만 끝내 마르트의 자장을 벗어나지 않았고 평생 마르트에게 헌신적이었다. 그렇다 하더라도 남자의 외도를 알아챌 때마다 마르트는 얼마나 화가 나고 불안했을까. 두 사람 사이의 그림자가 느껴지는 듯한 그림이다.

보나르, 「욕조 속의 누드」, 캔버스에 유채, 122×151cm, 1941~46년 경, 카네기 미술관, 피츠버그

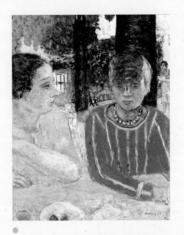

보나르, 「렌과 빨간 블라우스를 입은 마르트」, 캔버스에 유채, 73×57cm, 1928년경, 국립근대미술관(퐁피두센터), 파리

마르트의 몸이 연보랏빛으로 투명하게 빛난다. 연보랏빛은 마르트의 눈동자 색깔이다. 그 '마음의 창'을 온몸으로 확대시킨 듯 그림은 볼수록 신비로운 분위기를 자아낸다. 마르트의 본명(세례명)이 '마리아 부르쟁'이라는 사실은 보나르도 혼인신고를 할 때 비로소 알았다고 한다. 그만큼 마르트는 함께 살면서도 그 실체를 정확히 알 수 없는 하나의 비밀이었다. 보나르가 이 그림의 주조 색을 보랏빛으로 삼은 것은 바로 그 영원한 비밀을 그리고 싶었기 때문이 아닐까.

마르트의 나이 51세 때 그려진 그림이다. 짧은 커트머리를 하고 붉은색 옷을 입은 여인이 마르트다. 그 곁에 자리한 이는 문예지 『르뷔 블랑슈』의 발행인 타데 나탕송의 부인 렌이다. 보나르가 그린 마르트의 초상 가운데 예외적으로 그녀의 얼굴이 또렷이 표현된 작품이다. 렌에 비해 마르트의 시선이 매우 불안정해 보이는데, 이는 나이가 들면서 갈수록 악화된 마르트의 건강 상태를 반영하는 것이다. 심리적으로 늘 불안정하고 피해의식이 있었던 그녀의 영혼을 화가는 있는 그대로 포착했다.

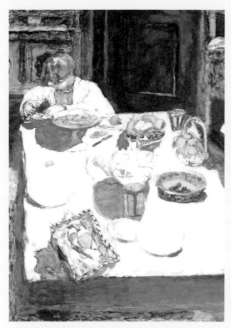

보나르, 「식탁」, 캔버스에 유채, 103×74.5cm, 1925년, 테이트 모던, 런던

위 ∶ 보나르, 마르트의 누드(뒷모습), 1899~1900
아래 ∶ 보나르, 마르트의 누드(옷을 벗는 모습), 1900~01

⁛ 위에서 아래로 쏟아지는 빛을 받아 식탁이 하얗게 빛난다. 그림자는 그만큼 선명한 푸른 빛을 띠었다. 식탁 뒤에 앉아 숟가락으로 무언가를 뜨는 여인이 마르트다. 보나르는 마르트를 수없이 그리면서도 그녀의 얼굴을 또렷이 드러낸 경우가 드물었다. 이 그림에서도 마르트는 고개를 숙인데다 머리카락이 얼굴을 덮어 이목구비가 제대로 드러나지 않았다. 그런 점에서 마르트의 외모보다는 내면을 드러내는 데 더 초점을 맞춘 그림이다. 늘 작은 거짓말로 자신을 감췄던 마르트. 빛을 외면하듯 고개를 돌린 몸짓에서 강한 자기방어의 심리가 읽힌다.

⁛ 보나르는 그림에 쓰기 위해 마르트로 하여금 여러 가지 포즈를 취하게 한 뒤 사진을 찍곤 했다. 그럴 때면 마르트는 한편으로는 다소 곳하면서도 다른 한편으로는 관능적인 자세를 취했다. 사진에 포착된 마르트의 이미지는 보나르에게 지속적인 영감을 주었다.

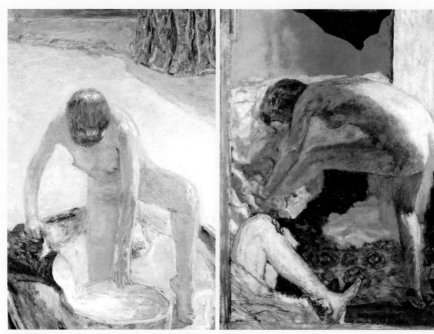

왼쪽 ✽ 보나르, 「웅크린 누드」, 캔버스에 유채, 83×73cm, 1918, 개인 소장
오른쪽 ✽ 보나르, 「푸른빛의 큰 누드」, 캔버스에 유채, 101×73cm, 1924, 개인 소장

　몸을 씻는 모습에는 묘한 아름다움이 있다. 노동자가 마디 굵은 손에 비누를 묻혀 힘차게 얼굴을 씻는 것이나, 아이들이 소매가 젖는 것도 모르고 고양이 세수를 하는 모습은 우리에게 삶의 기념비적인 동작으로 다가온다. 여인들이 몸을 씻는 것 또한 마찬가지다. 어쩌면 그렇게 자신의 몸을 사랑할 수 있는지 신기할 정도로 여인들은 몸과 마음이 하나가 되어 스스로를 쓰다듬고 어루만진다.

　마르트는 아마도 그런 재계齋戒 의식을 누구보다 아름답게 행한 여인이었던 것 같다. 보나르

가 평생 싫증을 내지 않고 이를 관찰하고 표현했으니 말이다. 큰 대야 안에 웅크린 마르트가 작은 대야에 물을 따르고 있다. 불편할 것도 같은데 워낙 익숙한 포즈인 듯 조각처럼 묘사되어 있다. 욕조에서 나와 발을 다듬는 마르트의 자세 역시 깊은 자기 몰입으로 고대의 우아한 조각 같은 인상을 준다. 드가도 여인들이 목욕하는 장면을 보며 인상적인 자세를 즐겨 표현했는데, 보나르의 순간 포착 능력 또한 이에 못지않다고 하겠다.

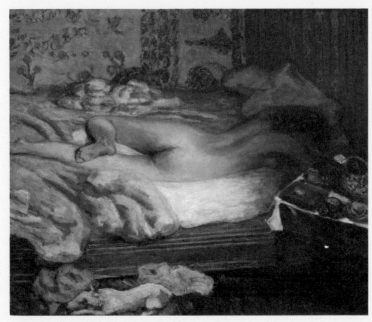

마르트가 엎드려 편안히 낮잠을 자고 있다. 머리와 어깨에는 그림자가 드리우고 허리 아래로는 빛이 비친다. 매끄럽고 유연한 여인의 뒤태가 빛과 그림자의 대비로 더욱 관능적으로 살아난다. 마르트를 그리던 초기, 보나르는 마르트의 성적 매력에 푹 빠져 있었다. 이 무렵 그가 그린 그림들을 보면 마르트의 성적 매력을 강조하거나 사랑을 나누기 전후의 상황 같은 것이 노골적으로 드러나 있다. 그만큼 은밀하고 사적인 감정으로 충만한 그림이다.

신화가
되어버린
치명적인 사랑

모딜리아니 ㅣ 잔 에뷔테른

모딜리아니가 잔 에뷔테른에게 준, 친필 서명이 들어간 사진, 1918

잔 에뷔테른은 부모의 아파트에서 거리를 내려다보았다. 어둠 속에서도 파리의 낭만적인 정취는 여전했지만, 거기서는 이제 아무런 삶의 의미도 느껴지지 않았다. 사랑의 상실에 괴로워하며 평생 지닐 것을 생각하니 그저 아득했다. 지난 3년이 꿈만 같았고 앞으로 펼쳐질 시간들이 악몽처럼 느껴졌다. 사랑의 이름으로 나름대로 애쓰고 노력했지만 낙원은 언제나 그랬듯 저 멀리 있었다. 그렇다고 이대로 웅크리고 앉아 화석이 되고 싶지는 않았다. 저 희미한 연옥에라도 모딜리아니가 있다면 그곳으로 가야 하지 않을까? 그렇게 생각한 그녀는 창턱에 발을 올려놓았다. 그러고는 걸음을 내딛었다. 발아래 그녀를 지지해줄 것은 아무것도 없었다. 그녀는 중력에 몸을 맡겼고 곧 대지를 울리는 둔탁한 소리가 거리로 퍼져나갔다. 그렇게 잔은 짧은 삶을 마감했다. 그녀의 뱃속에 든 8개월 된 아기와 함께.

짧은 사랑, 진한 여운

기다란 인물상으로 유명한 화가 모딜리아니와 그의 아내이자 모델이었던 잔 에뷔테른Jeanne Hébuterne, 1898~1920. 두 사람의 사랑 이야기는 이 세상에서 가장 슬픈 연가戀歌의 하나다. 3년여의 세월 동안 모딜리아니와 잔은 열렬히 사랑했고, 그 사랑에 크게 기뻐하고 아파했다. 그사이에 20여 점에 이르는 잔의 초상화를 함께 만들며 고결한 미적 승화를 이뤄냈다. 병과 알코올중독에 시달리던 모딜리아니의 요절로 그 짧은 사랑은 결국 포연처럼 사라졌다. 그러나 그 사랑의 자취는 우리에게 여전히 진한 잔상으로, 또 여운으로 남아 있다.

유대인의 피를 이은 이탈리아 화가 아메데오 모딜리아니가 상큼하고 아리따운 미술학도 잔 에뷔테른을 처음 만난 것은 1916년 말의 일이다. 당시 잔은 그랑드 쇼미에르에 있는 콜라로시 아카데미에서 그림을 배우고 있었는데, 모딜리아니가 살던 누추한 아틀리에 역시 그랑드 쇼미에르에 자리하고 있었다. 보수적이고 엄격한 가톨릭 가정에서 자란 잔은 자유분방한 학교 친구들 덕에 라 로통드라는 카페에 자주 드나들곤 했다. 보헤미안들로 시끌벅적한 그곳에서 잔은 늘 다소곳한 웃음을 지으며 신비스러운 침묵으로 다른 이들의 말을 경청하기만 했다. 그런 그녀가 모딜리아니의 뜨거운 열정에 사로잡혀 깊은 사랑의 심연으로 빠져든 것은 그저 운명이었다는 말 외에는 달리 표현할 길이 없다. 이 사랑이 부모와 주위의 걱정을 살 일이라는 것은 그 누구보다 그녀 자신이 잘 알았지만 말이다.

백화점의 회계 책임자였던 잔의 아버지는 전통적인 가톨릭 신앙에 기반을 두고 자녀들을 길렀다. 잔과 후일 풍경화가로 활동하게 되는 그녀의 오빠 앙드레는 모두 미술에 재능을 보였는데, 자녀의 재능을 아낀 부모는 가

잔 에뷔테른, 「자화상」, 1916~17

풍이 보수적인 집안이었는데도 잔을 개방적인 미술학교 콜라로시에 보냈다. 19세기 중반 이탈리아 조각가 필리포 콜라로시가 세운 아카데미 '콜라로시'는 보수적이었던 에콜 데 보자르와 달리 여학생을 받아들였다. 잔이 콜라로시에 입학할 수 있었던 것도 이런 학칙 덕이었다. 이곳에서는 여학생들도 남자 누드모델을 그릴 수 있었다. 하지만 이곳에 입학한 것이 훗날 가족의 불행으로 이어질지는 잔의 부모도 전혀 예측하지 못했다.

모딜리아니, 「앉아
있는 잔 에뷔테른」,
1918

고딕풍 외모의 잔 에뷔테른

잔은 '누아 드 코코noix de coco'라는 별명으로 불렸다. 야자나무 열매(코코넛)라는 뜻이다. 모딜리아니의 그림에서 엿볼 수 있듯 그녀의 머리 모양이 코코넛을 닮은데다, 피부마저 코코넛 속살처럼 하얗기 때문이었다. 그녀의 눈동자는 파란색이었고, 머리카락은 적갈색이었다. 조각가 자크 립시츠는 그런 그녀의 모습을 보고 "고딕적인 외모"라고 했다. 고딕 성당이 주는 고고하고 순결한, 또 신비로운 인상을 그녀에게서 느낄 수 있다는 뜻이었다.

「앉아 있는 잔 에뷔테른」은 잔의 그런 고딕적 인상을 잘 전해주는 그림이다. 첨탑을 뾰족이 세운 고딕 교회를 보노라면 왠지 애상미가 느껴진다. 노천명 시인이 시 「사슴」에서 "모가지가 길어서 슬픈 짐승이여"라고 노래한 것도 이런 종류의 연상과 관련이 있을 것이다. 잔의 표정과 자세에서 그런 애상미가 진하게 풍겨 나온다. 특히 그녀의 검은 옷은 다가오는 슬픔을 예고하는 듯하다. 살짝 옆으로 기운 그녀의 머리는 삶에 던지는 하나의 물음표처럼 보인다. 비록 보수적인 가정에서 착하고 얌전하게 자랐으나 나름의 예술적 재능을 타고난 덕에 그녀 역시 내면에서는 이렇듯 삶에 대한 끝없는 질문을 던지고 있었던 것이다. 아마 본인도 몰랐을 것이다. 자신이 그 물음표의 끝을 그렇게 격렬하고 비극적인 자살로 마무리할지는. 지금 그녀의 푸른 눈은 영원으로 통하고 있고, 그녀의 붉은 입술은 뜨거운 사랑을 호소해온다. 늘 말이 없고 내향적이었다고 하나, 모딜리아니뿐 아니라 많은 남자들이 그녀에게 끌린 것은 잔에게 이런 신비한 매력이 있었기 때문이다. 그 신비한 매력 또한 고딕 성당의 그것과 같다 하지 않을 수 없다. 아름다우면서도 홀로, 외로이 서 있는 것은 모두 신비롭게 느껴진다.

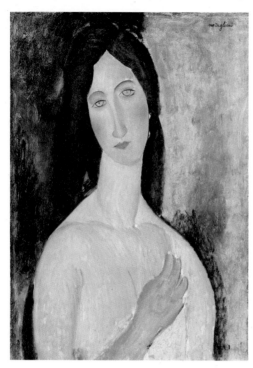

모딜리아니, 「어깨를 드러낸 잔 에뷔테른」, 1919

잔의 초상은 모딜리아니의 러브레터

모딜리아니와 잔은 서로를 알게 된 지 그리 오래되지 않아 신접살림을 차렸다. 당시 잔의 나이는 열아홉 살, 모딜리아니는 서른세 살이었다. 연인에서 부부가 되었으나 말이 부부지 그들의 결혼은 공식적인 것이 아니었다. 처음에는 잔의 부모가 결혼에 반대했고(사실 부모의 입장에서 보면, 어느 누군들 소중하게 기른 딸을 술주정뱅이에다 마약중독자로 소문난 화가, 그것도 건강마저 그다지 좋지 않은 열네 살 연상의 무명화가에게 내주고 싶겠는가), 부모의 마음이 누그러졌을 때는 이탈리아에서 결혼 수속에 필요한 서류가 제때

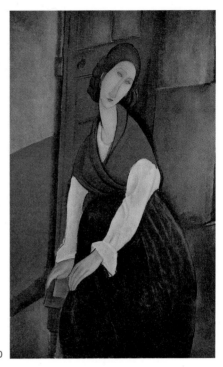

모딜리아니, 「잔 에뷔테른 – 배경에 문이 있는 풍경」, 1919~20

오지 않았다. 그로 인해 이들은 끝내 합법적인 부부가 될 수 없었다.

사실혼 관계에 머물렀지만, 잔은 두 사람의 동거를 그리스도와 교회가 하나 되는 것과 같은 영원한 결합으로 생각했다. 당시 모딜리아니와 잔의 동료 전체를 통틀어 잔과 같은 신앙인은 없었다. 그녀가 살던 몽파르나스(당시 파리의 예술 중심지)는 일탈적이고 퇴폐적인 분위기였지만, 잔은 그 가운데에서도 전통적인 신앙관을 견지한 순수한 영혼의 소유자였다. 그런 그녀로서는 모딜리아니와의 사랑을 거의 종교적인 숙명으로, 순교자의 확신으로 받아들였던 듯하다.

아리땁고 어린 신부를 얻었지만 모딜리아니는 여전히 술을 마시고 대마초를 피웠다. 그러나 그런 가운데서도 이 시기 모딜리아니는 뛰어난 작품을 열정적으로 생산해냈다. 비록 주위의 축복을 받으며 풍족하게 출발한 것은 아니었지만, 지어미가 된 잔은 새로운 희망과 기쁨을 만들기 위해 애를 썼다. 그녀에게는 모딜리아니와 함께한다는 사실 자체가 행복의 이유였다. 때로는 술에 취한 모딜리아니가 그녀의 머리채를 잡아끌어 뤽상부르 공원 문에 박을 정도로 난폭하게 군 적도 있으나, 그것은 심신이 불안정한 모딜리아니가 내면의 불안과 공포를 스스로 억제하지 못해 분출한 것이었다. 이를 충분히 이해할 만큼 그녀는 모딜리아니의 심리를 깊이 꿰고 있었다. 모딜리아니가 자신을 얼마나 사랑하는지 잘 알았고, 그가 얼마나 피폐해 있는지도 잘 알았다. 그런 잔을 보고 주위 사람들은 "천사 같은 잔이 모딜리아니를 구했다"라고 말했다.

하지만 거기까지였다. 끝내 운명의 저주를 극복하고 범인의 행복을 얻는 것은 모딜리아니에게 허락되지 않았다. 모딜리아니는 일찍 죽어야 했다. 그는 신화가 되어야 했다. 예민한 감수성으로 점점 자신에게 다가오는 죽음의 그림자를 느낀 말년의 모딜리아니는 그래서 술과 대마초를 더욱 끊을 수 없었다. 죽음에 대한 공포와 잔을 일찍 떠날지 모른다는 공포가 그를 사로잡았다. 그 짧은 창작의 시간 동안 26점이 넘는 잔의 초상을 그린 것은 그녀와 결코 헤어지고 싶지 않다는 그의 간절한 소망이 반영된 때문이 아닐까. 그래서 비평가 클로드 루아는 잔의 초상들을 "모딜리아니의 러브레터"라고 평한다.

이 작품들에서 모딜리아니는 거의 속삭이듯 말한다. 사랑에 빠진 남

자가 연인의 귀에 밀어를 속삭이듯 그렇게 그림에 속삭이고 있다.

결핵으로 고생하던 모딜리아니는 1920년 1월 24일 뇌막염으로 사망했다. 전하는 바에 따르면, 모딜리아니가 죽기 전, 그의 집에 인기척이 없자 걱정이 된 이웃이 문을 열어보았다고 한다. 그가 본 광경은, 이미 정신이 혼미해진 모딜리아니를 스물한 살짜리 아내가 꽉 껴안고 있는 모습이었다. 그녀는 넋이 나가 있었고 공포에 떠느라 의사를 부를 생각조차 하지 못하고 있었다. 잔은 그 상태에서 모딜리아니의 곁을 떠나려 하지 않았다. 의사가

잔 에뷔테른, 「자살」, 연도 미상

페르라셰즈에 있는 모딜리아니와 잔의 무덤

급히 불려 왔으나 모딜리아니의 상태는 이미 돌이키기 어려웠다. 그렇게 모딜리아니는 꺼져가는 촛불처럼 세상을 떠났다.

"편히 잠들라, 죽은 아이를 요람에 넣어 흔들었을 애처로운 여인이여"
모딜리아니의 장례식은 1920년 1월 27일 치러졌다. 그의 유해는 페르라셰즈 묘지에 묻혔다. 그러나 잔은 장례식에 참석할 수 없었다. 그 전날인 26일, 친정의 아파트 5층에서 뛰어내려 배 속에 있던 둘째 아이와 함께 스스로 세상을 등졌기 때문이다. 잔의 부모는 모딜리아니의 장례식 다음 날 그녀를 페르라셰즈가 아닌, 파리 교외의 바뉴 묘지에 묻었다. 가족의 앙금이 풀려 잔의 유해가 모딜리아니의 묘지에 합장된 것은 그로부터 10년이 지난 뒤의 일이다.

모딜리아니와 잔의 비극적인 죽음은 두 사람의 지인들에게 큰 충격과 고통을 가져다주었다. 그러나 그 슬픔과 고통 속에서도 사람들은 뭔가 한 줄기 여린 빛이 비치는 것을 느꼈다. 모딜리아니가 설령 지옥에 떨어졌다 하더라도 그는 그 빛이 있어 외롭지 않을 것이었다. 그 빛은 바로 잔이라는 존재였다. 잔은 사랑하는 이를 위해 스스로 빛이 되었다. 모딜리아니에게 그녀는 영원한 구원의 여인이었다. 죽음의 나라까지 동행하는.

모딜리아니의 절친한 친구이자 모딜리아니의 전기를 쓴 시인 앙드레 살몽은 잔의 죽음 앞에서 다음과 같이 아픈 마음을 토로했다.

편히 잠들라, 애처로운 잔 에뷔테른이여.

편히 잠들라, 죽은 아이를 요람에 넣어 흔들었을 애처로운 여인이여.

편히 잠들라, 더는 헌신적일 수 없는 여인이여.

생 메다르 교구의 마리아 상과 닮았던 아메데오 모딜리아니의 죽은 아내여.

편히 잠들라, 흙에 덮여가는 그 새하얀 은둔처에서.

모딜리아니

Amedeo Modigliani, 1884~1920

러시아의 시인 일리아 에렌부르그가 모딜리아니에 대해 한 다음과 같은 말은 참으로 인상적이다.

> 이렇게 해서 전설은 생겨났다. 가난하고 몸가짐이 거칠고, 언제나 술에 취해 있는 그림쟁이. 최후의 보헤미안. 술집과 술집 사이를 떠돌며 가끔은 이상한 초상화를 그리고 …… 가난 속에서 죽었고, 죽은 후에 유명해진 사나이. 이 말은 모두 정말이기도 하고, 동시에 거짓말이기도 하다.

예술가에 대한 신화란 종교 속의 신화가 그렇듯이 한편으로는 거짓이고 한편으로는 진실이다. 실제로 많은 과장이 뒤섞여 있지만 그 과장보다 더 큰 열망과 헌신이 그 안에 자리해 있다. 우리가 이런 예술가 전설에서 깊은 감동을 받는 것은 바로 그 순수하고 치열한 인간적 열망과 헌신 때문이다. 모딜리아니는 반 고흐와 더불어 그 열정과 헌신의 화신으로 우리 앞에 우뚝 서 있다. 휴머니즘을 향한 우리의 끝없는 향수와 그리움을 자극하는 예술가인 것이다.

모딜리아니는 이탈리아 리보르노에서 유대계 상인의 아들로 태어났다. 베네치아와 피렌체에서 그림 공부를 한 뒤 1906년 20세기의 다른 많은 재능 있는 예술가들이 그랬듯이 파리로 왔다. 여기서 그는 특별한 그룹이나 사조를 따르지 않았지만, 로트레크와 세잔, 브랑쿠시, 아프리카 조각, 야수파, 입체파 등의 영향을 받았다. 한동안 조각에 흠뻑 빠졌으나 작업 중에 발생하는 먼지 탓에 가뜩이나 병약한 폐가 안 좋아지자, 회화 작업에 조각적 효과를 인상적으로 반영하는 데 관심을 집중했다. 구성의 비대칭성, 길게 늘인 신체, 단순하지만 기념비적인 선의 사용 등은 이런 과정에서 나왔다. 누드와 초상화 작업으로 이 장르의 20세기 미술에 기념비적인 업적을 남겼다.

● 잔 에뷔테른, 「자화상」, 종
이에 유채, 50×33.5cm,
1916~17, 프티 팔레 미
술관, 제네바

잔의 나이 18~19세 무렵에 그린 자화상이다.
드니 등 나비파 화가들에게 영향을 받은 느낌
이 없지 않다. 나이를 감안하면 뛰어난 재능을
엿볼 수 있는 그림이다. 과감함과 단순함이 돋
보이는데, 특히 화면을 적절히 구획하고 색상
을 배치하는 능력이 돋보인다. 계속 작업을 했
다면 꽤 유능한 화가가 되었을 것이다.
잔은 미술 이외에 바이올린을 연주하는 등 음
악도 무척 좋아했다고 한다. 스스로 옷을 지어

입을 정도로 디자인 솜씨도 남달랐다.

● 모딜리아니, 「앉아 있는 잔
에뷔테른」, 캔버스에 유채,
92×60cm, 1918, 개인 소장

잔의 자살은 모딜리아니 신화의 '화룡점정'
역할을 했다. 개인에게는 커다란 비극이 대중
에게는 드라마틱한 신화의 장식물로 기능한다
는 것, 그것은 아이러니가 아닐 수 없다. 오늘
날 잔의 초상을 보는 우리도 그 신화에서 자유
롭게 그녀의 초상을 감상하기란 어렵다. 그림

과 잔이 동시에 보이는 것이다.

그림 속의 잔은 지금 임신해 있다. 첫아이다. 이를 감안하면 이 그림이 1918년 여름이나 가을쯤 남프랑스에서 그려졌음을 알 수 있다. 이해 잔은 니스 여행 중에 첫아이를 낳았다. 부드럽게 배를 싸안은 듯한 손동작이 임신 사실을 시사해주고 있다. 이 무렵 모딜리아니의 다른 그림들이 대체로 단순한 특징을 보여주는 것과는 달리, 이 그림에서는 옷이 다소 복잡하게 표현되어 있다.

모딜리아니, 「어깨를 드러낸 잔 에뷔테른」, 캔버스에 유채, 66×47cm, 1919, 개인 소장

각도는 약간 달라도 오른손을 가슴에 댄 세미 누드 형태의 그림이 라파엘로의 「라 포르나리나」를 떠올리게 한다. 화가가 자신의 사랑을 모델로 해서 그릴 때 갖게 되는 정서적인 친밀감이 잘 나타나 있다. 화사한 살빛과 영롱한 두 눈이 보는 이를 그녀의 공간으로 따뜻하게 초대한다. 모딜리아니가 그린 잔의 초상을 모딜리아니의 러브레터라고 평한 비평가 클로드 루아의 말이 매우 정확한 표현임을 확인하게 된다.

모딜리아니, 「잔 에뷔테른－배경에 문이 있는 풍경」, 캔버스에 유채, 130×81cm, 1919∼20, 개인 소장

잔이 둘째 아기를 뱄을 때의 그림이다. 웬만해서는 배경을 또렷하게 그리지 않는 모딜리아니가 이 그림에서는 방법을 달리했다. 그래서 「어깨를 드러낸 잔 에뷔테른」에 비해 인물이 다소 딱딱하고 힘이 좀 들어간 느낌이다. 남프랑스 여행에서 돌아와 파리의 우중충한 환경에 다시 놓인 탓일까.

남프랑스 여행은 화상 즈보로브스키가 여행을 통해 그림도 팔고 모딜리아니의 병도 호전시키려고 기획했던 것이다. 하지만 여행의 상업적 성과는 그다지 좋지 않았다. 아기까지 뱄으니 모딜리아니에게는 가장으로서 책임감과 의무감이 더 무겁게 다가왔을 것이다. 그림이 다

소 딱딱해 보이지만 잔의 우아한 자세와 명료한 색채의 배분은 이 초상화를 품위 있고 격조 있는 그림으로 만들고 있다.

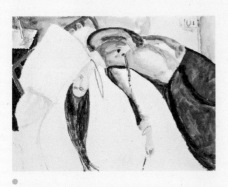

잔 에뷔테른, 「자살」, 종이에 수채, 20.7×27.9cm, 연도 미상, 개인 소장

잔이 자신의 자살을 주제로 그린 수채화다. 섬뜩한 그림이 아닐 수 없다. 잔의 집안과 친분이 있었고 잔을 잘 알았던 문인 스타니슬라스 퓌메는 자살에 대한 잔의 관념에 대해 이렇게 말했다.

"잔은 자살에 대해서도 입에 올렸다. 그녀는 스스로 죽음을 선택하는 어떤 사람에 대해서도 슬퍼하지 않았다. '자살을 선택하는 것은 그만큼 괴로움이 크기 때문일 것'이라고 그녀는 말했다."

이런 그림을 그렸다는 것은 그만큼 큰 고통이 그녀의 내면에 자리하고 있었음을 의미한다. 사랑에 모든 것을 내맡겼으나 그렇다고 사랑이 삶의 모든 문제를 해결해준 것은 아니었다.

첫아이를 배고서야 부모가 처음으로 그녀와 모딜리아니의 동거를 알았으니, 자신이 얼마나 책망받을 행동을 하고 있는 것인가를 스스로 인식하고 있었을 것이다. 어머니가 그나마 해산을 도우며 그녀의 입장을 이해해주기 시작했다 해도 오빠 앙드레와의 관계는 죽을 때까지 회복되지 않았다.

이 그림을 모딜리아니가 죽은 뒤 그리지는 않았을 것이다. 그녀 스스로 넋이 나가 자살을 결행하게 되는 마당에 그림을 그릴 심적인 여유는 없었을 것이다. 그렇다면 아직 모딜리아니는 살아 있었지만 다가오는 불행을 충분히 예감할 수 있던 삶의 종장에 그린 것이라고 추측해볼 수 있다.

페르라셰즈에 있는 모딜리아니와 잔의 무덤

잔의 부모는 바뉴 묘지에 잔을 묻을 때 부고를 내지 않았다. 다만 학창시절 잔과 가까웠던

동창 두 사람, 모딜리아니의 화상인 즈보로브
스키 부부와 다른 두 사람 등 극소수의 사람들
만 장례식에 불렀다. 그러나 그들도 묘지 안으
로는 들어오지 못하게 하여 그들은 잔이 매장
되는 모습을 보지 못했다.

그로부터 10년 뒤 모딜리아니의 형 주세페 에
마누엘레 모딜리아니가 잔의 부모를 찾아와
모딜리아니와 잔의 헌신적인 사랑을 생각해서
라도 두 사람을 합장하게 해달라고 간곡히 요
청했다. 잔의 부모가 이를 승낙해 마침내 두
사람은 다시 하나가 되었다.

모딜리아니와 잔의 딸, 잔 모딜리아니는 모딜
리아니의 누나 마르게리타에게 입양되어 길러
졌으며, 훗날 아버지의 발자취를 연구해 전기
를 펴냈다.

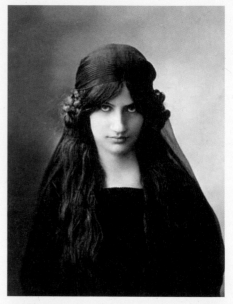

잔 에뷔테른의 초상 사진

잔의 사진을 보노라면 무엇보다 강렬한 시선
이 인상적이다. 자석 같은 흡인력을 느끼게 한
다. 수줍고 차분한 소녀였다고 하지만 내면에
는 뜨거운 에너지가 존재했음이 분명하다.

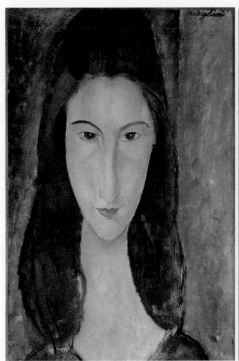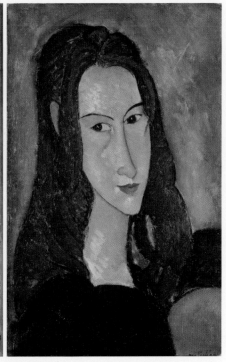

왼쪽 ▪ 모딜리아니, 「소녀의 초상」, 캔버스에 유채, 46×29cm, 1918, 개인 소장
오른쪽 ▪ 모딜리아니, 「소녀의 초상(잔 에뷔테른)」, 캔버스에 유채, 55×38cm, 1919, 개인 소장

고개를 살짝 돌려 바라보는 얼굴과 정면으로 응시하는 얼굴이 한 사람의 것임을 알 수 있다. 머리 스타일이나 얼굴 형태를 보면 둘 다 분명 잔을 모델로 그린 그림이다. 물론 그림 속 검은 눈동자는 잔의 푸른 눈동자와는 다르다. 하지만 그 이유 하나만으로 다른 사람을 그린 그림으로 오해할 수는 없다. 내면의 응축된 에너지를 투사해 바라보는 시선은 사진에서처럼 잔 특유의 시선이기 때문이다. 무슨 이

유에서인지 모딜리아니는 잔의 눈동자 색을 짙게 바꿔 그렸다. 말수가 적고 괴로움이 있어도 꾹 눌러 참는 잔의 내면을 조금이라도 더 깊이 들여다보고 싶었던 것일까.

모딜리아니가 사귄 여성들은 대체로 지성미가 넘치는 이들이었다. 잔 또한 그 점에서는 예외가 아니었다. 문제는 그와 별개로 잔의 나이가 아직 어렸다는 것이다. 때로 이성을 잃을 정도로 강한 성격인데다가 술과 대마에 찌든 모델

리아니를 품고 주변의 비난과 의구심을 견디
며 자신의 자존을 지켜내기에 그녀는 아직 세
상 경험이 적었다. 그녀의 자살은 외로이 버티
고 버티던 자아가 끝내 부러져 생겨난 파열음
같은 것이었다.

타일을 연상시킨다. 목을 길게 그리는 모딜리
아니의 특징이 이 그림에서는 더욱 뚜렷이 나
타나, 마치 백조의 목을 보는 것 같다. 그로 인
해 잔은 현실의 여인이라기보다 미지의 세계
에서 온 여인처럼 보인다.

옆모습을 그리다 보니 아이를 밴 잔의 신체가
더욱 뚜렷이 부각됐다. 팔과 허리 아래의 강렬
한 붉은색이 그 새 생명의 움틈을 전해주는 듯
하다. 하체에서 머리끝까지 점점 가늘어지는
신체의 추상적 왜곡 또한 독특한 리듬을 전해
준다. 잔은 모딜리아니를 위해 모델을 서기 전
까지는 그 누구를 위해서도 모델을 선 적이 없
었다고 한다.

모딜리아니, 「잔 에뷔테른의 프로필」, 캔버스에 유채, 100×65cm, 1918,
개인 소장

프로필profile은 옆모습을 그린 초상화를 말한
다. 옆으로 그려진 잔의 모습이 이국적이다. 뒤
로 뾰족이 뺀 머리가 고대 이집트의 헤어스

2장

베아트리체의 언덕에서

옷 입은 마하,
옷 벗은 공작부인

고야 ǀ 알바 공작부인

빈센테 로페스 이 포르타냐, 「고야의 초상」, 1826

프란시스코 호세 데 고야 이 루시엔테스는 스페인 미술사가 낳은 최고의 거장 가운데 한 사람이다. 그의 작품 가운데 가장 논란이 많았던 작품을 꼽으라면 「옷 벗은 마하」와 「옷 입은 마하」를 들 수 있을 것이다. 마하 Maja는 당시 스페인의 유녀遊女, 혹은 유녀를 흉내 낸 멋쟁이 여성들을 일컫는 말이다. 두 그림은 관능적인 자태도 자태려니와, 똑같은 사람이 한 번은 옷을 벗은 채로, 또 한 번은 옷을 입은 채로 그려져 뭔가 은밀한 사연이 있을 것만 같다. 그런 만큼 이 작품은 오랫동안 미술사학자뿐 아니라, 소설가, 영화제작자 등 많은 사람들의 흥미를 끌었고, 이와 관련된 이야기가 여러 편의 소설과 영화로 만들어졌다.

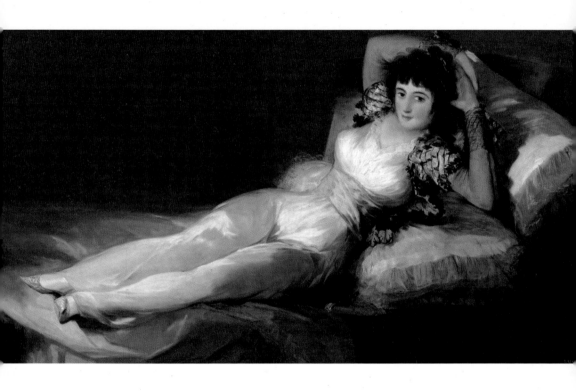

왼쪽 ✳ 고야, 「옷 벗은 마하」, 1800년경
오른쪽 ✳ 고야, 「옷 입은 마하」, 1805년경

마하는 알바 공작부인?

일설에 의하면 '마하' 연작은 고야가 알바 공작부인을 모델로 그린 것이라고 한다. 그런데 공작부인을 누드로 그린 것이 그녀의 남편 귀에도 들어가 이를 감추느라 고야가 부랴부랴 옷 입은 초상을 더해 연작이 되었다고 한다. 분에 못 이겨 자신의 작업실을 찾아온 공작에게 고야가 "헛소문을 들으셨다"라며 「옷 벗은 마하」는 숨기고 「옷 입은 마하」만을 보여주는 상황은 상상만으로도 익살스럽다. 하지만 이 에피소드는 사실과 다르다. 마하 연작이 제작된 시기가 알바 공작이 사망한 시기(1796)보다 뒤인 까닭에, 알바 공작이 그런 소문을 듣고 펄펄 뛸 수는 없었을 터이기 때문이다. 저승에서라면 모를까.

사실 그림의 모델이 알바 공작부인인지도 불확실하다. 우선 여인의 얼굴이 알바 공작부인과는 많이 다르다. 알바 공작부인이 아니라면 과연 그녀는 누구일까? 당시 막강한 권세를 누렸던 재상 고도이의 애첩 페피타 투도라는 설, 혹은 한 수도사의 숨겨놓은 여인이라는 설 등 다양한 주장이 있다. 그러나 진위와 무관하게 가장 인기가 있는 설은 그녀가 알바 공작부인이라는 설이다.

이와 관련해 마하의 모습이 공작부인과 달라 보이는 것은 고야가 이 귀부인의 정체를 감추기 위해 일부러 그렇게 그렸기 때문이라는 주장이 있다. 가장 보수적인 가톨릭 신앙을 갖고 있는 데다 누드화를 엄격히 규제하던 당시 스페인에서, 유명한 귀부인의 누드를 그린다는 것은 상상조차 하기 어려운 일이었다. 그러므로 그녀의 누드를 그리겠다고 마음먹었다면 고야로서는 이런 식으로라도 피해 갈 수밖에 없었을 것이다. 이 추정이 그토록 인기를 끈 것은, 재능은 있지만 고집스럽고 미천한 집안 출신의 화가와 매력

만점인데다 신분도 고고한 귀부인이 서로 사랑에 빠져 이 같은 그림까지 그리게 되었다는 '사실'이 매우 낭만적이고 드라마틱하게 다가오기 때문이다. 둘은 진정으로 사랑을 나눴고 이처럼 은밀하고도 에로틱한 그림을 함께 제작한 것일까? 확실한 문헌적 근거는 없다. 단지 사람들의 기대 섞인 믿음이 있을 뿐이다.

이 그림의 원 소장자였던 재상 마누엘 데 고도이는 누드화 컬렉터였다. 1808년 고도이의 누드화들이 발각되어 종교재판에 회부되면서 화가인 고야도 재판에 불려 나갔다. 고야는 이 누드화를 티치아노의 「금비를 맞는 다나에」와 벨라스케스의 「비너스의 화장」에 따라 그렸다고 해명했다고 한다. 스페인 교회가 누드화에 대해 매우 엄격했지만, 티치아노와 벨라스케스는 교회미술에서 매우 중요한 자리를 차지하는 존경받는 대가였으므로, 두 대

벨라스케스, 「비너스의 화장」, 1647～51년경

가를 따랐다고 한 고야는 처벌받지 않았다.

자유분방하고 인습에 얽매이지 않았던 공작부인

알바 공작부인은 후에스카르 공작 부부의 딸로 태어났다. 아버지를 일곱 살
때 여의어 할아버지 손에 자랐는데, 할아버지가 알바 공작 가문의 12대 상
속자였다. 할아버지가 사망한 뒤 그녀는 제13대 알바 공작부인이 되었고,
사촌이기도 한 남편에게 자연스레 알바 공작이라는 작위가 주어졌다(남
편은 이미 페르난디나 공작 작위를 갖고 있었다).

마리아의 할아버지는 음악과 회화를 좋아했으며, 장 자크 루소의 사상에
심취해 있었다. 자연히 어린 마리아는 예술적이고 지적인 세계에 일찍부터

친숙해질 수 있었다. 이는 그녀가 당시 다른 귀족 집안의 소녀들에 비해 상당히 자유분방하게 성장하게 된 배경이기도 했다. 그녀는 경박하고 변덕스럽게 행동한다고 지탄을 받을 정도로 인습에 얽매이지 않았다. 어쨌든 마리아는 투우사나 농부 등 서민들과도 잘 어울렸으며, 미인인데다 상냥하기까지 해서 주위에서 매력적인 여성이라는 칭송을 받았다.

알바 공작부인과 도금장이 집안 출신의 궁정화가 고야가 만난 것은 1795년경이다. 당시 고야의 나이는 50세, 알바 공작부인의 나이는 33세였다. 그 해 고야는 공작부인의 초상을 처음으로 그리게 되는데, 모델을 선 그녀의 매력에 과연 산전수전 다 겪은 고야가 사춘기 소년처럼 빠져들어 갔을까?

두 사람이 연인 관계로 발전했다면 그 시기는 알바 공작이 사망한 무렵인 1796~97년쯤일 것이다. 이 시기에 고야는 드로잉으로 공작부인을 집중적으로 그렸다. 이 무렵의 드로잉 가운데는 알바 공작부인으로 보이는 검은 머리의 여인이 흑인 아이를 안고 놀거나(알바 공작부인은 아이가 없어 마리아 데 라 루스라는 흑인 소녀를 키웠다고 한다), 스타킹을 말아 올리는 장면, 혹은 머리를 매만지거나 엉덩이가 보이도록 스커트 뒤쪽을 들어 올리는 장면 등이 있다.

과연 두 사람은 어떤 사이였을까? 엉덩이를 다 드러낸, 도발적인 모습을 스케치하도록 허락했다면 분명 보통 사이는 아니었을 것이다. 과연 이 도발적인 드로잉은 진짜 알바 공작부인을 그린 것일까?

알바 공작부인은 유언장에 자기가 죽으면 고야와 그의 아들에게 적은 액수나마 일정한 연금을 주도록 써 넣었고(1년에 3,500레알), 실제 그녀의 사후에 유산이 배분되었는데, 이런 사실도 그녀와 고야 사이의 친밀한 관계를

입증해주는 사례라 하겠다. 그런가 하면 공작부인은 다른 사람 같았으면 무서워서라도 내다버렸을, 악몽에 시달리는 듯한 고야의 섬뜩한 자화상을 죽는 날까지 고이 간직했다.

연정戀情이 담긴 두 점의 아름다운 초상화

설령 두 사람이 사랑하는 사이였다고 해도 남아 있는 자료에 기초해보건대 둘의 관계는 그리 오래가지 못했을 것이다. 1790년대 말에 가면 알바 공

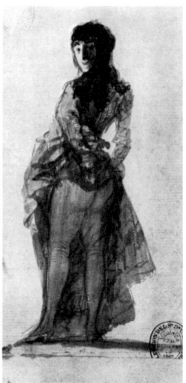

고야, 「알바 공작부인의 앞모습과 뒷모습」, 1796~97

작부인은 어느덧 유명한 바람둥이 재상 마누엘 고도이와 깊은 관계에 들어 간다. 또 1800년경에는 안토니오 코르넬 이 페라스 장군과 사랑을 나눈 것 으로 전해진다. 그녀는 1801~02년쯤 재혼했다고 하는데, 남편이 누구였는 지는 분명하지 않다. 만약 1802년에 재혼했다면 그녀는 새로운 결혼 생활 의 기쁨을 거의 느껴보지도 못했을 것이다. 그 해 불과 마흔의 나이로 사망 했기 때문이다. 병에 걸려 죽었다고도 하고, 왕비 마리아 루이사가 독살했 다고도 하는데, 만약 왕비의 소행이라면 그것은 재상 고도이를 사이에 두고 벌어진 사랑싸움 때문일 것이다. 루이사 왕비는 고도이가 왕실 근위대원 시 절 '새파란 영계'인 그를 애인으로 삼아 한 나라의 재상으로 만든 사람이었 으므로, 제아무리 알바 공작부인이라 하더라도 함부로 자신의 '소유'를 침 범하는 것을 참고 보지는 못했을 것이기 때문이다.

이렇듯 짧은 인연이었지만, 두 사람의 사랑이 사실이라면 고야에게 그 사랑은 더할 수 없이 짜릿한 것이었을 게다. 그토록 아리땁고 지체 높은 여 인과 신분을 초월해 사랑을 나눈다는 것은 웬만한 사회적 인습일랑 과감히 넘나드는 그와 같은 예술가에게도 매우 드물게 허락되는 행운이었을 테니 말이다.

고야가 알바 공작부인을 처음 대면해 그린 1795년도의 초상화에는 연인 을 그리워하는 남자의 설렘 같은 것이 어렴풋이 담겨 있다. 공작부인은 그 림 중앙에서 약간 오른쪽으로 비켜 서 있다. 마치 어여쁜 인형처럼 의식적 인 자세를 연출하고 서 있는 그녀는 많은 사람들에게 관심을 받아온 태가 금방 드러난다. 머리의 리본 장식부터 목걸이, 가슴 장식, 허리띠에 이르기 까지 모든 장식물이 빨간색이다. 비록 인형처럼 굳은 얼굴이지만 그녀 스 스로 지금 자신의 매력에 얼마나 도취되어 있는지, 또 사랑이 듬뿍 담긴

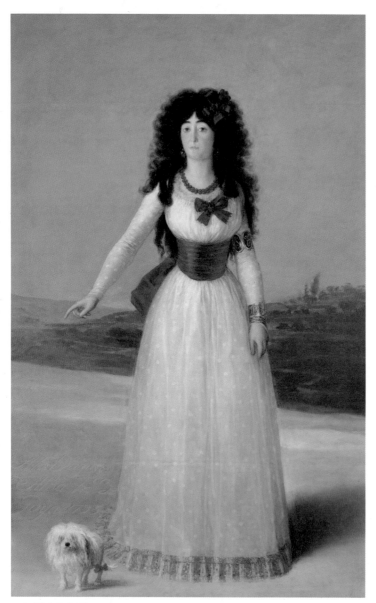

고야, 「알바 공작부인」, 1795

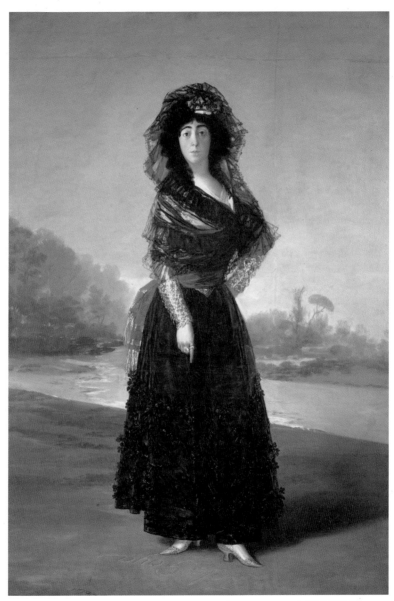

고야, 「알바 공작부인」, 1797

왼쪽 ✱ 알바 공작부인의 1795년 초상화 일부
오랜쪽 ✱ 알바 공작부인의 1797년 초상화 일부

붓질로 그녀를 그린 고야 역시 그 매력에 얼마나 도취되어 있는지, 이 튀는 빨강에서 쉽게 확인할 수 있다. 강아지의 뒷다리에도 빨간 리본이 달려 있는데, 이런 치기가 화가와 모델 사이를 보다 더 가까운 것으로 의식하도록 만든다.

그림의 알바 공작부인은 지금 오른손 검지로 땅을 가리키고 있다. 거기에는 "알바 공작부인에게, 프란시스코 데 고야, 1795"라는 글귀가 쓰여 있다. 물론 의뢰인에게 화가가 바치는 사인 정도로 보아 넘길 수도 있겠지만, 공작부인이 굳이 그 부분을 손가락으로 강조하고 있는 데서 두 사람 사이의 사랑의 묵계 혹은 이에 대한 고야의 기대를 읽을 수 있다. 그는 지금 이

그림뿐 아니라 자신의 모든 것을 그녀에게 바치고 싶은 것이다.

고야가 1797년에 두 번째로 그린 공작부인의 초상화에서는 부인이 오른손에 두 개의 반지를 끼고 있는데, 가운뎃손가락에 낀 반지에 "알바"라는 글자가, 검지에 낀 반지에 "고야"라는 글자가 각각 박혀 있다. 이에 더해 공작부인이 손가락으로 가리키는 바닥 부분에는 "오로지 고야Solo Goya"라는 글귀가 쓰여 있다. 이 중 "오로지"라는 단어는 원작 제작 당시 덧칠이 되어 가려져 있었으나 1950년대 복원 과정에서 덧칠을 벗겨냄으로써 진상을 회복했다. "오로지"라는 글자를 써놓고는 그것을 남이 볼까 덮어버렸을 고야의 모습이 애틋한 느낌을 자아낸다. 알바 공작부인의 진정한 속마음이 어떠했는지 확인할 길은 없지만, 고야는 이 그림에서 그의 영원한 사랑을 고백하고 있는 게 분명하다. 그것은 그저 열렬한 짝사랑에 불과한 것이었을까?

한국의 법의학자가 밝힌 마하의 정체

150여 년 뒤의 에피소드. 1945년 11월 17일 17대 알바 공작(1878~1953)은 13대 알바 공작부인의 묘를 열었다. 지체 높은 공작 가계의 계승자로서 13대 공작부인이 「마하」의 모델이 아님을 입증해 보이고 싶었던 것이다. 고귀한 귀족부인이 '천하게' 누드모델을 설 리가 만무하다고 그는 확신했다. 그러나 검시에 참여한 세 명의 법의학자는 '판단 불가'를 답으로 내놓았다. 비록 얼굴 생김새는 다르지만 두개골의 크기로 미루어 공작부인이 마하의 모델이었을 가능성이 없지는 않다고 판정했다. 공작부인의 무덤까지 파헤친 17대 알바 공작으로서는 화가 나는 결론이 아닐 수 없었다.

위 ❈ 알바 공작부인의 초상(부분)과 알바 공작부인과 마하의 중첩 비교검사 결과
아래 ❈ 페피타 투도의 얼굴(부분)과 페피타와 마하의 중첩 비교검사 결과

하지만 공작은 이제 지하에서라도 더 이상 분을 삭이지 않아도 될 듯하다. 「마하」의 모델이 공작부인이 아닐 가능성이 높다는 법의학적 소견이 나왔기 때문이다. 그런 의견을 낸 법의학자는 우리나라 법의학의 태두 문국진 박사다. 문 박사는 컴퓨터를 동원한 생체정보적 분석 끝에 그림의

모델이 공작부인보다는 고도이의 애첩 페피타 투도에 훨씬 가깝다고 결론
을 내렸다.

고야

Francisco José de Goya y Lucientes, 1746~1828

고야를 떠올리면 봇물같이 터져 흐르는 한 시대의 절규가 들려온다. 고야는 자신의 시대를 참으로 생생한 이미지로 우리에게 남겨준 보기 드문 예술가다. 그는 예술과 현실, 민중을 하나의 몸뚱어리로 빚어 18세기 말~19세기 초 스페인의 격동적인 역사를 생생히 묘사했다. 나폴레옹 군대에 대한 스페인 민중의 투쟁을 그린 「마드리드, 1808년 5월 2일」과 「마드리드, 1808년 5월 3일」(1814년)은 그 시대적 이미지를 영원히 잊을 수 없는 형상으로 우리에게 남긴 그의 대표적인 걸작이다.

고야는 1746년 3월 30일, 사라고사 외곽 푸엔데토도스에서 태어났다. 아버지 호세 고야는 사라고사에서 도금장이 일을 했다. 1760년 호세 루산의 문하에 들어가 그림을 배우기 시작했으나 왕립 아카데미에 연거푸 떨어진 뒤 이탈리아로 가서 견문을 넓혔다. 이탈리아에서 귀향한 후부터는 일이 순조롭게 풀리기 시작해 1784년에는 수석궁정화가가 됐다. 그러나 불행한 일도 있었으니 중병을 앓아 귀머거리가 되고 말았다.

비록 궁정의 녹을 받고 있었지만 고야는 스페인 지도층의 무능과 부패에 상당히 비판적이었다. 당시 스페인은 다른 유럽 국가와 달리 산업혁명과 거리가 멀었다. 정부는 산업의 발달에 관심이 없었고, 토지는 여전히 봉건적인 지주들의 지배하에 있었다. 국민의 대부분을 차지하는 농민은 불과 22퍼센트의 땅만을 소유하고 있었다. 무엇보다 부패한 정부와 보수적인 가톨릭교회가 큰 장애물이었다.

이런 시대적 배경 아래 고야는 '전쟁의 참사' 연작, '카프리초스' 연작 등 시대의 아픔과 고통, 비판적인 정치의식을 담은 판화 연작들을 다수 제작했고, 소위 '검은 그림'이라고 불리는, 인간의 원초적인 죄악성과 영원히 사라지지 않는 어리석음을 주제로 한 그림들을 그렸다. 이 외에도 고야의 작품 대부분에는 그가 생생히 목격한 인간의 고통스러운 실존이 그대로 드러나 있어 19세기의 낭만주의와 사실주의, 20세기의 표현주의 등에 큰 영향을 미쳤다.

위 ː 고야, 「옷 벗은 마하」, 캔버스에 유채, 97×190cm, 1800년경, 프라도 미술관, 마드리드

아래 ː 고야, 「옷 입은 마하」, 캔버스에 유채, 95×190cm, 1805년경, 프라도 미술관, 마드리드

이 두 그림의 원 소장자는 재상이었던 마누엘 데 고도이다. 1800년 「옷 벗은 마하」가 그의 미술품 소장 목록에 처음으로 기록된다. 소문난 난봉꾼이었던 고도이는 방 하나를 따로 떼

어 누드 미술작품들만 모아놓았다고 하는데, 「옷 벗은 마하」는 바로 그 방에 걸려 있던 것이다. 당시 그 방에는 벨라스케스의 유명한 누드화 「비너스의 화장」도 나란히 걸려 있었다고 한다.

고도이는 「옷 벗은 마하」 앞에 「옷 입은 마하」를 걸어놓고 도르래를 이용해 「옷 입은 마하」를 움직임으로써 「옷 벗은 마하」를 감추었다 드러냈다 하며 감상했다고 한다. 별난 취미가 아닐 수 없다.

어쨌든 이 그림들은 1808년 고도이의 실각 이후 그의 다른 예술품들과 함께 폐쇄된 창고에 보관되었다가 1834년 산 페르난도 아카데미에서 「옷 입은 마하」만 세상에 다시 공개되었다. 두 그림이 모두 빛을 본 것은 1900년의 일이다. 1800~08년 재상 고도이의 진열실에서 가끔 방문객을 맞은 이래 근 한 세기만의 일이다. 1901년 이후 두 작품은 프라도 미술관에서 나란히 관객을 맞고 있다.

티치아노, 「금비를 맞는 다나에」, 1553~54년경, 캔버스에 유채, 129×180cm, 프라도 미술관, 마드리드

벨라스케스, 「비너스의 화장」, 캔버스에 유채, 122.5×177cm, 1647~51년경, 내셔널 갤러리, 런던

　티치아노는 이 주제의 작품을 여러 점 그렸다. 신화를 주제로 한 것으로, 그 내용은 이렇다. 어느 날 아르고스의 왕 아크리시오스에게 장차 외손자에게 죽임을 당할 것이라는 신탁이 내려졌다. 이에 놀란 왕은 비극을 피해보고자 딸을 구혼자들의 손길이 닿지 않는 높은 청동탑에 가두었다.
하지만 제우스가 청동탑에 갇힌 어여쁜 다나에를 본 것이 문제였다. 제우스는 금비로 둔갑했다. 제아무리 촘촘한 창살도 빗물이 되어 들어오는 제우스를 막을 수는 없었다. 그렇게 다나에는 아기를 잉태하고 말았다. 그 아기가 바로 영웅 페르세우스다. 티치아노는 그림에서 제우스를 당시 스페인의 왕 펠리페 2세에, 그리고 다나에를 백성에 비유했다. 왕은 이 점이 특히 만족스러웠다. 백성의 동의 여부와 상관없이 어떤 상황에서도 군왕은 절대적인 권력으로 백성을 지배할 수 있다는 것을 의미하는 표현이었기 때문이다.

　벨라스케스가 그린 네 점의 누드화 가운데 지금까지 남아 있는 유일한 작품이자, 현전하는 스페인 화가의 누드화로서는 가장 오래된 작품이다. 누드화에 엄격했던 스페인의 상황을 감안하면 이 그림이 스페인이 아니라 이탈리아에서 그려진 것이라는 사실이 충분히 이해가 간다. 서양미술사에서 누드의 뒷모습이 가장 아름다운 작품의 하나로 꼽힌다.

고야, 「알바 공작부인의 앞모습과 뒷모습」, 종이에 잉크, 1796~97, 마드리드 국립 도서관

고야, 「알바 공작부인」, 캔버스에 유채, 194×130cm, 1795, 마드리드 알바 공작 가 소장

치마를 들어 올려 엉덩이를 드러내 보이는 공작부인의 모습이 매우 익살스럽다. 과연 고야에게 이렇게까지 할 정도로 가까웠을까? 아니면 이는 고야의 판타지에 불과한 것일까? 「마하」 시리즈처럼 점잖은 앞모습과 유혹적인 뒷모습, 두 벌 한 짝으로 그린 것이 눈에 띈다.

고야가 이 그림에서 알바 공작부인을 인형처럼 묘사한 것은 무슨 이유에서일까? 다가가기에는 너무 고귀한 신분인 그녀에게 거리가 느껴져서일까? 아니면 그녀가 자신만의 인형이라는, 혹은 인형이 될 것이라는 의미를 담은 것일까? 어쨌든 인형처럼 표현한 것은 대상에 대한 사랑과 그 사랑이 현실적으로 이뤄지기 어려움을 동시에 의미하는 것이다.

물론 이런 표현은 스타일 측면에서 캐리커처리스트다운 고야의 재능을 드러낸 것이라고 할 수 있다. 한 인간에 대한 느낌을 이렇듯 두드러진 특징 위주로 압축해 시각화함으로써 오늘날 만화가와 일러스트레이터의 선조다운 재능을 잘 보여주고 있다.

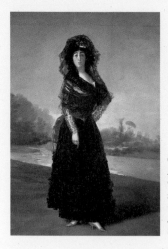

고야, 「알바 공작부인」, 캔버스에 유채, 210.2×149.3, 1797, 히스패닉 소사이어티 오브 아메리카, 뉴욕

위 : 알바 공작부인의 초상(부분)과 알바 공작부인과 마하의 중첩 비교 검사 결과
아래 : 페피타 투도의 얼굴(부분)과 페피타와 마하의 중첩 비교검사 결과

역시 탁월한 캐리커처풍으로 알바 공작부인을 묘사한 그림이다. 어둡지만 화사한 옷을 입은 공작부인은 전작보다 훨씬 강한 인상을 풍긴다. 1796년 남편 알바 공작이 사망한 뒤 스스로를 보다 더 다잡아야 했기 때문일까?

공작과 공작부인은 둘 다 예술을 사랑했으나 그 취향은 사뭇 달랐다고 한다. 공작이 고전음악을 좋아하고(하이든의 열렬한 팬이었다) 조용하고 명상적인 생활을 즐긴 데 반해, 고집스러운 공작부인은 축제를 좋아하고 무슨 일에든 열정적으로 뛰어들었다. 그 강인한 성품이 그대로 드러나는 그림이 아닐 수 없다. 고야는 이 그림을 1812년까지 고이 간직했다. 팔고자 그린 것이 아니었다는 의미인데, 그만큼 사적인 정서가 많이 녹아 있다.

페피타 투도는 아버지를 일찍 여의는 바람에 열여섯 살 때 가족과 함께 고도이의 집에 들어가 살게 되었다. 이때부터 고도이의 연인으로 지냈으나, 왕비의 총애를 받던 고도이가 왕비의 지시에 따라 친촌 백작부인 마리아 테레사와 결혼하게 되면서 정부가 되었다. 마리아 테레사가 죽은 1828년 두 사람은 결혼했다. 이런 관계를 고려할 때 고야가 고도이의 요청으로 페피타의 매력을 표현한 「마하」 연작을 그렸을 가능성이 적지 않다. 본문에서도 언급했듯 법의학자 문국진 박사의 연구 결과 「마하」의 모델이 페피타에 가까운 걸로 나타났다.

문 박사가 사용한 방법은 생체정보적 분석이다. 최근의 컴퓨터 기술로 가능해진 방법이다.

문 박사는 일단 그림으로 그려진 마하와 알바 공작부인, 페피타의 얼굴을 계측해 3차원 영상으로 복원했다. 복원된 얼굴을 모두 정면으로 회전해 얼굴 각도를 동일하게 한 뒤 랜드마크 비교, 얼굴계측지수 비교, 얼굴 인식프로그램 비교, 그리고 최종적으로 중첩비교를 했다. 그 결과 얼굴계측지수 비교와 얼굴 인식프로그램 비교에서 마하와 페피타가 높은 유사도를 보였으며, 중첩비교 결과 마하와 페피타의 얼굴은 대칭적으로 잘 중첩되었다. 반면 마하와 알바 공작부인은 중첩도가 매우 떨어졌다. 마하와 알바 공작부인의 얼굴은 고야가 그린 그림을 토대로 했고, 페피타의 얼굴은 로페스의 그림을 토대로 했는데, 같은 화가가 그린 마하와 알바 공작부인의 그림에서는 중첩도가 떨어지고 서로 다른 화가가 그린 마하와 페피타는 높은 중첩도를 보임에 따라 두 화가가 동일인을 실물로 보고 그렸을 가능성이 높은 것으로 추정된다.

고야, 「머리를 매만지는 알바 공작부인」, 종이에 잉크, 17.1×10.1cm, 1796〜97, 마드리드 국립 도서관

'산루카르 앨범'이라고 불리는 그림첩에 들어 있는 드로잉이다. 모두 18점의 드로잉이 담긴 이 그림첩 가운데에는 알바 공작부인을 그린 것도 몇 점 있다.

산루카르 앨범이라는 이름은 고야가 이 화첩을 안달루시아의 산루카르 데 바라메다에서 그린 데서 연유한다. 1796년 고야는 국왕 부처의 남스페인 행차에 동행했다. 당시 알바 공작

부부도 함께 행차했는데, 여행 중이던 6월 9일 알바 공작이 세비야에서 사망함으로써 알바 공작부인은 산루카르에 있는 자신의 영지로 가 슬픔을 달랬다. 고야도 그녀의 뒤를 따랐는데, 도대체 고야가 무슨 자격으로 미망인 뒤를 따른 것인지는 확인되지 않는다. 어쨌든 고야는 이곳에서 공작부인을 소재로 몇 점의 드로잉을 그렸다. 공작부인이 외간 남자에게 이렇듯 부스스한 머리매무새를 그대로 드러내놓고 그리게 했다면 둘의 친밀도는 더 이상 말할 필요가 없을 정도였을 것이다. 물론 이런 장면은 공작부인 몰래 포착해 그린 것일 수도 있다.

고야, 「마리아 데 라 루스를 안은 알바 공작부인」, 종이에 잉크, 1796~97, 마드리드 국립 도서관

알바 공작부인이 흑인소녀 마리아를 기른 건 분명한 사실로 보인다. 어떤 자료에는 그녀가 마리아를 공식적으로 입양한 것으로 나온다. 자료에 따라서는 입양 연도를 1795년으로 명시한 것도 있다. 하지만 입양한 게 아니라 그저 거둬들여 키운 거라는 주장도 있다. 공작부인이 마리아를 노예 신분에서 해방시켜준 것은 확실한 것 같다. 공작부인은 유서에 고야의 아들에게 유산을 남긴 것처럼 마리아에게도 유산을 남겼다.

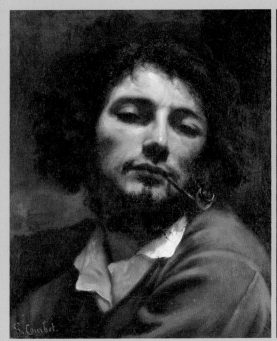

두 화가의
사랑을 받은
여인

쿠르베와 휘슬러 | 조애나 히퍼넌

여기 선배가 있다. 프랑스인인 그는 강인하고 투박한 외모를 지녔다. 그는 농투성이들을 즐겨 그렸고 숲과 나무, 폭포, 바다, 동물, 살집이 있는 여인들을 자주 그렸다. 그의 화포는 물감이 두텁게 발려 있어 마치 돌덩이처럼 그림이 묵직하게 느껴진다. 그의 이름은 귀스타브 쿠르베. 19세기 최고의 사실주의 화가 가운데 한 사람이다.

여기 후배가 있다. 미국인인 그는 외모가 도회적이고 세련됐다. 그는 기품 있는 인물들을 즐겨 그렸고, 안개, 하늘, 물을 자주 그렸다. 그의 그림은 능숙하고 재빠른 붓놀림으로 물감의 물질감이 느껴지지 않을 정도로 매끄럽고 부드럽다. 그의 이름은 제임스 휘슬러. '예술을 위한 예술'을 추구한 예술지상주의자다.

서로 전혀 어울릴 것 같지 않은 두 사람. 그러나 둘은 서로에 대한 신뢰와 우정으로 막역한 사이였다. 쿠르베는 휘슬러의 후견인을 자처했고, 휘슬

러는 쿠르베를 선배로서 매우 존경했다. 하지만 두 사람의 성향 차이는 결국 둘을 갈라놓고 말았다. 그 분열에 애정 문제를 끼워 넣어 한몫한 사람이 있으니 두 사람 모두를 위해 모델을 섰던 아일랜드 출신의 여인 조애나 히퍼넌Joanna Hiffernan, 1843~?이다.

레즈비언 주제도 마다하지 않은 조애나

먼저 쿠르베가 그린 조애나를 보자. 벌거벗은 두 여인이 침대에서 서로 뒤엉켜 있다. 지금 막 잠이 든 두 사람은 사랑의 향기에 취해 있는 듯한 표정이다. 벌거벗은 모습이나 자세, 표정으로 볼 때 두 사람은 레즈비언 커플임에 틀림없다. 전경의 탁자가 동양풍의 칠기라는 점, 그리고 후경의 콘솔과 화병도 값비싼 물건이라는 점에서 두 여인은 지금 꽤 안락한 환경에 둘러싸여 있다. 그 안락함 가운데 동성의 육체를 탐하던 여인들은 지금 시나브로 꿈나라로 향했다.

　이 그림의 제목은 「잠」이다. 동성애를 즐기는 여인들을 소재로 했다는 점에서 대중에 공개할 목적으로 그린 것은 아니라는 사실을 알 수 있다. 당시의 도덕관념으로 볼 때 이런 그림을 일반에 공개한다는 것은 그리 쉬운 일이 아니었다. 쿠르베에게 이 그림을 주문한 이는 파리 주재 오스만 튀르크 제국의 대사 칼릴 베이였다. 베이는 이름난 미식가였으며, 미술작품 수집에 특별한 열의를 가진 사람이었다. 루브르 박물관에 걸려 있는 앵그르의 유명한 누드화 「터키탕」이 그의 수집품이었다는 사실에서 알 수 있듯 베이는 에로틱한 그림들을 좋아했다. 쿠르베는 그런 그의 기호에 맞춰 이 그림을 그렸다.

　그림을 위해 포즈를 취해준 이는 조애나다. 조애나는 당시 휘슬러의 모

델이자 연인이었다. 런던에서 살다가 휘슬러와 함께 파리에 와서 동거하고
있었다. 그녀는 모델 일을 즐겼다. 얼마나 좋아했는지는 휘슬러가 자신을
모델로 해서 그린 「백색 교향악 1번—흰옷을 입은 소녀」가 사회적인 논란
과 시비의 대상이 되었을 때 보인 반응에서 잘 나타난다. 당혹스러워하거나
당사자라는 사실을 숨기려하기보다 오히려 그런 논란의 중심에 서게 된 것
을 기뻐하며 즐기기까지 했던 것이다.

　물론 그렇다고는 해도 쿠르베의 「잠」은 모델을 서기 쉽지 않은 그림이었
다. 레즈비언 주제가 아닌가. 게다가 자신의 연인이 그런 그림의 모델이 되
는 일을 휘슬러가 환영할 리도 없었다. 비록 그녀가 '최고의 창녀 같은 분위

휘슬러, 「백색 교향악 1번—흰 옷을 입은 소
녀」, 1861~62

기'를 지니고 있다고 휘슬러 스스로 언급한 바 있지만, 휘슬러도 조애나를 그렇게까지 에로틱하게 그려본 적이 없었다. 문제는 이 일이 휘슬러가 해외여행을 하느라 집을 비운 사이에 일어났다는 사실이다. 조애나를 워낙 신뢰한 탓에 휘슬러는 그녀가 자신을 대리해 작품을 판매할 수 있도록 법적 권한마저 위임하고 떠났지만, 그 사이에 조애나는 쿠르베의 관능적인 누드모델 제의를 별 고민 없이 덥석 받아들였다. 혼자 지내는 날들이 지루하고 무료해서 그랬는지 그녀는 이 도발적인 '에로티카'를 위해 자신의 벌거벗은 몸을 스스럼없이 보여주었다.

그림에서 검붉은 머리의 앞쪽 여자가 조애나로 보인다. 하지만 작게 그려진 옆얼굴만으로는 정확하게 조애나의 인상착의를 포착해내기 어렵다. 인상 면에서는 금발의 여인에게서도 조애나의 흔적이 어렴풋이 느껴지기 때문이다. 분명한 것은 조애나의 머리카락이 붉은색이었고 그것이 그녀의 '트레이드마크'로 여겨졌다는 사실이다. 그런 면에서 일단 앞의 여인을 조애나라고 보는 것이 옳을 것이다. 어쨌든 그림의 두 여인은 모두 스스로의 아름다움에 도취되어 있고, 이 도발적인 순간을 즐기고 있다. 물론 그것은 본질적으로 칼릴 베이의 환상이 투영된 것이긴 하지만 말이다.

결국 파탄에 이른 조애나와 휘슬러

휘슬러가 여행에서 돌아온 지 오래되지 않아 휘슬러와 조애나의 관계는 급격히 악화된다. 그러다가 그해 말 결국 실질적인 파경을 맞았다. 그 배경에는 「잠」 사건'이 분명 한몫했을 것으로 추측된다. 제아무리 화가라 하더라도 연인이 자신과 아무런 상의 없이 이런 그림의 모델이 되었다는 사실에 불쾌감을 느끼지 않을 리 없었을 터이고, 종내는 쿠르베와 조애나의 관계

위 : 쿠르베, 「세계의 기원」
의 얼굴로 추정되는 그림
(부분), 1865
아래 : 쿠르베, 「세계의 기원」,
1865~66

에 대해 의구심을 갖게 되었을 것이다. 미술사학자 가운데는 「잠」도 「잠」이 지만, 「세계의 기원」이 더 문제가 되었을 것이라고 보는 이도 있다. 「세계의 기원」은 여성의 국부를 클로즈업해 적나라하게 그린 매우 도발적인 그림으로, 이 작품 또한 조애나를 모델로 했다는 것이고, 그걸 알게 된 휘슬러가 격분해 두 사람의 관계가 파탄이 났다는 것이다. (2013년 프랑스의 주간지 『파리 마치』가 쿠르베 전문가 장 자크 페르니에의 주장에 기초해 「세계의 기원」과 이어지는 얼굴 그림이 발견되었다고 보도했다. 이로 인해 이 그림은 다시

쿠르베, 「아름다운 아일랜드 여인, 조」, 1865

한 번 세간의 주목을 받았다.)

조애나에 대한 쿠르베의 마음은 어떤 것이었을까? 쿠르베가 조애나를
모델로 해서 그린 또 다른 작품 「아름다운 아일랜드 여인, 조」가 이에 대한
일말의 판단 근거를 제공해준다. 쿠르베는 이 그림을 비롯해 같은 형식의
조애나 초상화를 모두 네 점 그렸다. 약간의 차이만 있지 대체로 비슷한 그
림들이다. 이 가운데 현재 스톡홀름 미술관에 소장되어 있는 작품은 늘 지
니고 다니며 끝까지 팔기를 거부했다고 하는데, 그만큼 조애나는 그에게 소

중한 여인이었다. 이런 사실로 보아 「잠」을 그릴 무렵 두 사람은 격정적인 사랑에 빠져들었음이 분명하다.

쿠르베는 스스로를 '영웅호색'이라 생각한 사람이다. 그는 많은 여인들과 사랑을 나눴고, 무수한 만남과 헤어짐을 경험했다. 그는 화가가 결혼 생활을 하는 것이 결코 바람직하지 않다고 생각했다. 그러므로 그의 사랑은 늘 제도와 관습의 울타리를 넘어 정념의 물결을 따라 이리저리 흘러 다녔다. 조애나와의 관계도 그런 스쳐 지나가는 물결에 불과한 것이었다고 할 수 있으리라.

하지만 쿠르베가 「아름다운 아일랜드 여인, 조」를 평생 자신만을 위한 그림으로 소중히 남겨두었다는 사실에서 조애나에 대한 그의 마음이 꽤 애틋했음을 알 수 있다. 사실주의자 쿠르베는 사교계 여성들의 우아한 아름다움보다 조애나의 세속적인 아름다움에 훨씬 더 매력을 느꼈다. 그래서 당시로서는 드물게, 머리를 빗는 일상의 이미지에서 여인의 아름다움을 찾았을 것이다. 그림이 일러주듯 그녀의 도발적인 붉은 머리는 쿠르베에게 여성적 매력의 상징으로 남았다.

조애나 덕분에 얻은 휘슬러 필생의 역작

아일랜드에서 태어난 조애나는 아주 어릴 때 부모님을 따라 영국 런던으로 이주했다. 1845~48년 다른 수백만 명의 아일랜드인처럼 혹독한 '감자 기근'을 피해 고향을 등진 것이다. 런던에서 그녀의 아버지 패트릭 히퍼넌은 장식서체를 가르치는 일을 했다. 그 직업적 성격으로 미뤄볼 때 그녀의 집안은 중하층에 속했던 것 같다. 이처럼 넉넉하지 못한 경제 사정으로 조애나는 충분히 교육을 받지 못했다. 하지만 그와 같은 불리한 배경에도 불구

휘슬러, 「백색 교향
악 2번―흰옷을 입
은 소녀」, 1864

하고 워낙 활동적인데다 명민했던 그녀는, 휘슬러의 애인이 된 뒤 사교 모임이나 예술가들의 회합에 적극적으로 동참하여 주위에 자신의 존재를 각인시켰다. 때로는 유달리 튀는 패션으로 주위를 놀라게 하기도 했지만, 어쨌든 그녀의 아름다움과 매력은 예술가들 사이에서도 정평이 나 있었다.

조애나가 휘슬러의 모델이 된 것은 1860년경의 일이다. 연분도 이때부터 싹텄다고 하는데 1862년, 그녀의 나이 열아홉 살 무렵 어머니가 돌아가시자 힘겨운 환경에서 벗어나고자 하는 마음에 아예 휘슬러의 집으로 들어갔다. 조애나를 깊이 사랑한 휘슬러는 그녀와 결혼하고 싶어했다. 하지만 미국에 있는 휘슬러의 가족이 반대했다. 당시만 해도 모델, 특히 누드모델은 일반인들에게 거의 창부처럼 여겨졌다. 조애나가 지인들을 위해서만 모델을 서는 등 나름대로 조신하게 행동했고, 단순히 용모만 예쁜 게 아니라 성격도 좋은 사람이었다지만, 어머니를 비롯한 휘슬러의 식구들은 그녀를 도저히 휘슬러의 짝으로 받아들이기 어려웠다.

두 사람이 연인 관계를 유지한 6년 동안 휘슬러는 조애나를 모델로 여러 점의 중요한 그림을 그렸다. 대표적인 작품이 「백색 교향악 2번—흰옷을 입은 소녀」다. 이 작품은 「회색과 검은색의 편곡—화가의 어머니」와 더불어 가장 널리 알려진, 휘슬러 필생의 역작이다.

그림은 벽난로에 기댄 소녀를 주제로 하고 있다. 벽난로 위에는 거울이 있어 소녀의 반대쪽 얼굴이 비치고 있다. 소녀의 아름다움을 뒷받침해주기 위한 모티프로 벽난로 위의 화병과 오른쪽 아래의 꽃, 그리고 소녀가 들고 있는 부채가 동원되었는데, 모두 일본과 관련된 소재들이다. 미국에서 사관학교인 웨스트포인트를 다녔지만, 파리에 가서 그림 공부를 하다 일본 바람(자포니슴)에 휩쓸린 휘슬러는 이를 런던에 퍼뜨린 주요한 작가였다. 이 그

휘슬러, 「회색과 검은색의 편곡―화가의 어머니」, 1871

림은 그 촉매가 된 작품 가운데 하나다. 그런 만큼 휘슬러는 조애나에게 일부러 동양적인 신비감을 덧씌워 그렸다. 흰옷을 입은 조애나는 다소 슬픈 듯 우아한 표정을 지으며 명상에 잠겨 있다. 영원히 잊을 수 없는 이미지로 여인을 형상화한 이 그림에서 우리는 휘슬러가 조애나를 얼마나 깊이 사랑했는지 간파할 수 있다. 그는 조애나의 영혼까지 투명하게 들여다보고 이를

휘슬러, 「보라와 금색의 광상곡—황금빛 병풍」, 1864

살포시 껴안으려 한 것 같다. 비록 궁극적으로는 엇갈릴 수밖에 없는 운명
이었다고 하더라도 말이다.

휘슬러의 아이를 맡아 길러준 조애나

1866년 중대한 파국을 맞았다고는 하나 휘슬러와 조애나는 한동안 접촉을
유지했던 것 같다. 사실 이 일화가 '「잠」 사건' 이후 도대체 두 사람의 관계
가 진정 어떤 것이었는지 헷갈리게 만드는 부분이다. 헤어져 남이 되었음에
도 휘슬러가 유서에 그녀를 배려하는 내용을 집어넣은 것을 볼 때, 두 사람

은 서로에 대한 애착과 유대를 완전히 끊을 수 없었던 것 같다.

이와 관련해 흥미로운 에피소드가 하나 있다. 1870년 휘슬러와 루이자 핸슨이라는 여인 사이에서 아들 찰스 제임스 휘슬러 핸슨이 태어났다. 기록에 따르면 아이가 열 살이 될 때까지 '조 아줌마(조애나)'가 양육했다고 하는데, 휘슬러와 헤어진 뒤 그가 다른 여자에게서 낳은 아이를 맡아 길렀다는 것은 보통의 애정과 관용이 아니면 할 수 없는 일이다. 이는 휘슬러가 조애나와 어떤 형태로든 연결되어 있었음을 의미한다. 그래서일까, 휘슬러는 그 아이를 일컬어 "조애나에 대한 부정不貞의 열매"라고 말했다고 한다.

조애나가 언제 죽었는지는 알려져 있지 않다. 니스에서 골동품상을 하며 말년을 보냈다는 풍문이 전해져온다. 그때 그녀는 쿠르베의 그림 몇 점도 함께 팔았다고 한다.

쿠르베

Gustave Courbet, 1819~77

쿠르베가 즐겨 그린 소재는 고향인 오르낭의 농부들과 파리의 작업실 주변 일상, 누드, 풍경 및 수렵, 정물 등이다. "나는 천사를 본 적이 없으므로 천사를 그리지 않는다"라는 말을 했던 그는 철저히 일상에서 경험한 소재만을 그렸으며, 붓뿐 아니라 나이프나 스펀지, 심지어 손가락을 사용해 물감을 바를 만큼 회화의 물질성을 중시했다.

고전주의의 이상과 낭만주의의 개인적 환상을 거부한 쿠르베는 이 사실주의를 통해 역사상 최초로 '프롤레타리아의 예술가'가 됨으로써 농민의 화가인 밀레나 일상의 화가인 드가 같은 예술가가 나올 수 있는 길을 예비했다. 또 관습에서 일탈한 독립적인 행동과 아카데미의 훈련을 경멸하는 태도로 이후 파리 아방가르드 예술가들에게 큰 영향을 미쳤다.

휘슬러

James Abbot McNeill Whistler, 1834~1903

멋쟁이이자 재주꾼인 미국인 화가 휘슬러는 69세에 세상을 떠나기까지 불과 15년 동안만 미국에서 살았지만(나머지 기간은 주로 프랑스와 영국에서 보냈다), 죽기 두 달 전에도 미국을 '마이 홈'이라고 할 만큼 미국에 대한 애착이 강했다. 웨스트포인트 생도로서 군에 대한 동경이 강했으나, 화학 성적 부진으로 임관이 난관에 부딪치자 파리로 가 그림 공부를 했다. 파리에서는 초기에 쿠르베의 영향을 많이 받았으며, 곧 이어 일본 미술에 깊이 매료됐다.

미술사적으로 그의 예술의 의의는 무엇보다 대륙의 새로운 흐름을 영국에 잇는 가교 역할을 했다는 것이다. 예술지상주의적인 그의 지향은 일본 미술에 대한 선호와 맞물려 매우 선명하고 정돈된, 나아가 추상적인 조화를 중시하는 작품들을 낳았다. 이 추상적인 조화에 벨라스케스의 영향을 더해 강건한 인상으로 다듬은 작품이 유명한 「화가의 어머니」(1872)이다. 이 작품은 영화 '미스터 빈'에도 소개된 바 있다.

쿠르베, 「잠」, 캔버스에 유채, 135×200cm, 1866, 프티 팔레 미술관, 파리

휘슬러, 「백색 교향악 1번—흰 옷을 입은 소녀」, 캔버스에 유채, 214.6×108cm, 1861~62, 내셔널 갤러리, 워싱턴

화려한 소품은 그림의 고객인 칼릴 베이의 까다롭고 사치스러운 입맛을 충족시켜주기 위한 것이다. 여인들의 잠자는 모습도 따지고 보면 그들을 통제 가능한 소유물로 보려는 관자의 의지를 반영하는 것이다. 그러니까 이 그림은 욕망의 주체로서 컬렉터의 지배력과 힘을 과시하려는 의도를 내포하고 있는 작품인 것이다. 에로티시즘은 그를 위해 마련한 정찬 같은 것이라 하겠다.

1859년 런던에 정착한 이래 휘슬러는 왕립 아카데미 전시에 작품을 출품하며 승승장구하는 듯했다. 하지만 1862년 왕립 아카데미는 그의 작품을 받아들이지 않았다. 그다음 해의 파리 살롱전도 그의 그림에 퇴짜를 놓았다. 이태에 걸쳐 영불해협 양안에서 거부된 비운의 작품이 바로 이 그림이다.

조애나가 모델이 된 이 그림은 하얀 드레스를

입은 소녀가 다소곳이 서 있는, 잔잔한 아름다움을 전해주는 작품이다. 하지만 이 산뜻한 현대적 아름다움이 당시에는 너무도 심심하고 무미건조하게 느껴졌다. 특히 소녀가 풍성한 크리놀린(치마를 불룩하게 만들기 위해 입던 틀) 스커트가 아니라 평평한 스커트를 입고 있는 것이 논란이 되었다. 시대의 풍조와 너무 대비가 되었던 것이다. 한 평자는 "신부가 자신이 처녀성을 잃은 사실을 이제 막 자각한 모습"이라고 비꼬기도 했다.

쿠르베의 「세계의 기원」의 얼굴로 추정되는 그림(부분)

॥ 이 그림이 「세계의 기원」에 이어지는 그림이라면 그동안 「세계의 기원」이 독립된 작품이라고 말해온 오르세 미술관의 설명은 수정되어야 한다. 쿠르베가 머리부터 하체까지 다 그리려 했으나 어떤 사정으로 완성하지 못했고, 결국 부분적으로 따로 프레임된 것이라 하겠다. 2년여에 걸쳐 두 작품을 분석한 전문가들에 따르면, 두 작품의 오리지널 나무 프레임에는 서로 연결되는 홈이 있었고 캔버스 천의 결이 일치했다. 물감 성분을 분석해본 결과 19세기

후반의 물감이라는 사실도 확인되었다.

만약 이 얼굴 그림이 쿠르베의 진본이라면 시가 4,000만 유로(우리 돈 500억 원)이 넘을 것으로 추정된다.

쿠르베, 「세계의 기원」, 캔버스에 유채, 46×55cm, 1865~66, 오르세 미술관 파리

॥ 전통적으로 서양에서는 미술작품으로 누드를 표현하되 체모를 표현하는 것은 피했다. 이는 고대 그리스 이래 르네상스, 바로크, 신고전주의 시대에 이르기까지 오랜 세월 이어온 전통으로, 체모를 표현하면 관능성이 강해지거나 수치심을 일으켜 누드의 미적 수용을 방해한다고 생각했다. 그렇다고 고대와 중세, 근세의 모든 누드에 체모가 아예 표현되지 않은 것은 아니다. 고대 조각에서 남성의 경우 양식화된 체모의 묘사가 곧잘 이루어졌다. 르네상스의 대가 미켈란젤로는 유명한 「다비드」에서 양식화된 형태의 체모

를 표현했다. 그러나 이런 남성의 사례와 달리 여성의 체모를 표현하는 경우는 극히 드물었다. 여성의 체모를 그린 드문 걸작의 하나가 고야의 「옷 벗은 마하」다. 쿠르베의 「세계의 기원」은 단순히 체모뿐 아니라 성기의 모습까지 사실적으로 묘사함으로써 서양 누드 미술의 역사에 큰 전기를 이루었다. 쿠르베 이후, 특히 세기말을 전후해서는 클림트와 실레의 그림이 보여주듯 체모를 묘사하는 게 더 이상 낯선 일이 아니게 되었다.

더 어여쁜 자신의 모습을 간절히 찾듯, 화가는 그림이라는 거울을 들여다보며 그림 속의 여인이 자신과 더 가까워지기를 바랐을 것이다. 그런 점에서 거울은, 나아가 거울로서의 그림은, 우리의 모습뿐 아니라 욕망을 반영하는 도구라 할 수 있다.

조애나는 지금 머리카락을 늘어뜨려 편안히 어루만진다. 이런 순간일수록 여인은 주위에 대한 경계를 풀고 자신을 열어놓는다. 지금 그 사적이고 친밀한 시공간으로 쿠르베는 빠져들고 있다. 이 같은 장면을 그렸다는 것 자체가 두 사람의 친밀도를 선명히 반영한다. 쿠르베가 이 그림을 죽을 때까지 팔지 못한 이유다.

쿠르베, 「아름다운 아일랜드 여인 조」, 캔버스에 유채, 54×65cm, 1865, 스톡홀름 국립미술관

휘슬러, 「백색 교향악 2번—흰옷을 입은 소녀」, 캔버스에 유채, 76.5×51.1cm, 1864, 테이트 갤러리, 런던

거울을 바라보는 여인의 모습에서 은은한 향기가 풍겨 나오는 듯하다. 여인은 거울에 비친 자신의 이미지에 깊이 몰입해 있다. 여인이 거울 속의 자신을 살피듯 화가도 그렇게 여인을 살폈을 것이다. 여인이 거울을 바라보며 보다

이 그림에서 조애나는 벽난로 위에 받친 왼손에 반지를 끼고 있다. 「백색 교향악 1번—흰옷을 입은 소녀」가 결혼식 운운하는 비판을

듣자 "손가락에 반지도 안 꼈는데 웬 결혼식?" 하는 심사에서 그려 넣은 것 같다. 흰 드레스를 입은 채 거울을 바라보는 조애나의 모습이 서서 조용히 흔들리는 촛불 같다. 촛불처럼 우리를 깊은 명상으로 초대한다. 화병과 부채에서 일본 미술에 심취한 휘슬러의 면모를 엿볼 수 있다. 조애나를 그릴 때 쿠르베가 그녀의 세속적인 아름다움을 노골적으로 표현하길 즐겼다면, 휘슬러는 일본미술의 영향 아래 좀 더 탐미적으로 표현하길 즐겼다. 쿠르베는 휘슬러를 "내 제자"라고 칭하곤 했다지만, 이 그림은 이제 휘슬러가 쿠르베의 영향에서 완전히 벗어나 자신만의 조형세계를 구축했음을 보여준다.

그만큼 많은 사람들에게 강렬한 인상을 남긴 걸작이다. 화가는 색조와 구성에 초점을 맞춰 작업을 했지만, 많은 관객이 그림에서 본 것은 고결한 어머니상이었다. 화가가 추상적 가치를 추구한 그림에서 관객들이 본 것은 구상적인 의미였다. 그런 점에서 그림이 화가의 손을 떠나면, 관객의 눈에서 재창조되는 것이라는 사실을 확인하게 한다.

휘슬러, 「보라와 금색의 광상곡—황금빛 병풍」, 나무에 유채, 50×68.5cm, 1864, 프리어 미술관, 워싱턴

휘슬러, 「회색과 검은색의 편곡—화가의 어머니」, 캔버스에 유채, 144.3×162.5cm, 1871, 오르세 미술관, 파리

'미국의 아이콘'으로 불리기도 하고, '빅토리아 시대의 모나리자'로 불리기도 한 그림이다.

기모노를 입고 일본 판화 우키요에를 들여다보는 여인을 그린 그림이다. 거기에 황금빛 병풍을 배경에 두르니 일본 냄새가 물씬하다. 영국에서는 아직 우키요에가 뭔지도 모를 때 휘슬러는 이 그림을 발표했다. 휘슬러가 일본 미술에 얼마나 큰 영향을 받았고 또 이를 어떻게 나름의 형식으로 소화하려 했는지 알려주는 그림이다. 그림의 분위기에 맞춰 모델을 다소

휘슬러, 「청색과 은색의 하모니―트루
빌」, 49.5×75.5cm, 1865, 이사벨라
스튜어트 가드너 미술관, 보스턴

동양적으로 표현했으나 모델은 다름 아닌 조
애나였다.

1903년 휘슬러가 세상을 떠났을 때 장례식장
에 조애나가 왔다고 한다. 두 사람이 결별한
지 한 세대도 넘는 시간이 흐른 시점이었다.
조애나는 휘슬러의 관 곁을 떠나지 못하고 한
시간이 넘도록 묵묵히 서 있었다고 한다. 오랜
세월이 지나도 사라지지 않은 자신의 감정을
담아 마지막 인사를 한 것이다. 그때 그녀의
머리는 예전처럼 풍성했으나 은빛 머리카락이
줄무늬처럼 붉은 머리를 덮었다고 한다.

쿠르베가 「잠」을 그리기 1년 전, 휘슬러가 그
린 쿠르베의 모습이다. 보다 더 엄밀히 말하면,
쿠르베의 모습이라기보다는 쿠르베가 점경으
로 들어가 있는 광활한 해변 풍경이다. 비록
작게 그려져 있지만, 너른 바다를 바라보는 쿠
르베의 이상과 포부가 저 바다만큼 넓게 느껴
진다. 그는 세계와 자연을 통찰하는 위대한 예
술가인 것이다. 이런 형식의 묘사를 보노라면
휘슬러가 쿠르베를 얼마나 존경했는지 잘 알
수 있다. 그러나 이 그림을 그린 1년 뒤 조애나
를 사이에 두고 두 사람은 갈등하게 되고 성격
차가 더해져 결국 크게 충돌하고 만다.

그림은 그런 갈등과 관계없이, 어쩌면 우리네
인생사라는 게 저 바다의 포말 같은 것일지 모
른다고 이야기하는 것 같다. 그런 달관이랄까
초연함이랄까, 아련하고 부드러운 정서가 엷
은 색조에 실려 봄바람처럼 다가오는 작품이다.

휘슬러, 「와핑」, 캔버스에 유채,
71.1×101.6cm, 1860~64, 내
셔널 갤러리, 워싱턴

조애나를 처음 만난 1860년에 착수한 그림이
다. 1864년까지 계속 손을 봤으니 휘슬러로서
는 꽤 오래 매달린 그림이라 하겠다. 이 그림
을 그리면서 둘의 사랑도 농익어갔을 것이다.
그러나 이 그림에는 휘슬러 특유의 우아한 느
낌이나 아련한 느낌이 아직 없다. 그런 조형이
본격적으로 시작되는 해는 1865년이다. 앞서
소개한 「청색과 은색의 하모니—트루빌」에서
그 본격적인 변화 양상을 볼 수 있다.

그런 까닭에 이 그림에는 아직 선배 쿠르베에
게 받은 사실주의의 영향이 더 뚜렷하게 남아
있다. 일단 주제 자체가 매우 사실주의적이다.
와핑은 런던 템스 강변의 선착장 지구로, 배경
이 된 장소는 엔젤 여인숙 앞의 바다다. 난간
바깥으로 정박해 있는 배들과 돛이 어지럽게
이어져 있다. 이곳에서 한 여인과 두 남자가 서
로 이야기를 나누고 있다. 여인은 창부처럼 보
이고, 나머지 두 남자는 그녀와 몸값을 흥정하
는 것 같다. 이는 이 여인숙 바의 일상적인 풍
경이다.

이런 '저속함'을 무척이나 마음에 들게 표현했
다고 생각한 나머지 휘슬러는 친구 팡탱 라투
르에게 편지를 써서 "쉬, 쿠르베에게는 이 그
림에 대해 말하지 말아야 하네"라고 했다. 쿠
르베가 보면 이 주제가 너무나 탐이 나 가로챌
것이라고 생각했던 것이다. 하지만 결국 쿠르
베가 가로챈 것은 주제가 아니라 그의 연인이
었다. 휘슬러는 무엇을 더 걱정해야 할지 정확
히 몰랐던 것이다. 원래 조애나의 가슴을 거의
다 노출시켜 표현했으나 영국 관람자의 보수
성을 생각해 지금과 같이 수정했다고 한다.

치명적인
사랑

로세티 ǀ 제인 모리스

윌리엄 홀먼 헌트, 「스물두 살의 단테 가브리엘 로세티의 초상」, 1882～1883

영국의 낭만주의 화가이자 시인인 단테 가브리엘 로세티는 미술과 문학을 넘나든 뛰어난 천재성으로도 유명하지만, '치명적인 사랑'의 행로와 그 행로에서 만난 모델들과의 특별한 관계로도 유명한 화가다.

로세티의 아내 엘리자베스 시달은 그에게 구원의 여인 같은 모델이었으나, 시달이 약물 과다복용으로 자살한 데서 알 수 있듯 둘 사이에는 사랑과 배신, 갈등의 복잡한 드라마가 존재했다. 시달이 자살한 날 로세티는 파니라는 여인과 함께 있었다고 하는데, 매춘부 출신의 이 여인을 로세티 가족들은 혐오했지만 로세티는 오랫동안 그녀에게 애정을 쏟았고 경제적 지원을 했다. 로세티는 그녀 또한 열심히 화폭에 담았다.

로세티는 심지어 절친한 친구 부인과도 '부적절한 관계'를 맺고 그림에 모델로 등장시켰다. 유명한 시인이자 공예가, 현대 디자인의 선각자인 윌리엄 모리스의 아내 제인 모리스Jane Morris, 1839~1924가 바로 그 여인이다. 친

 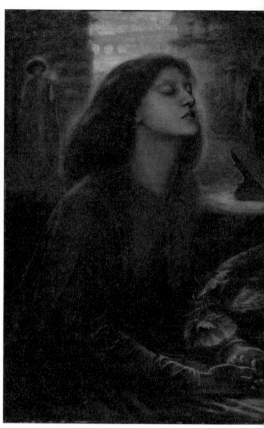

왼쪽 ∗ 엘리자베스 시달의 초상 사진, 1860년경
오른쪽 ∗ 로세티, 「베아타 베아트릭스」, 1872

구의 속을 뒤집어 놓았으면서도 로세티는 "사랑은 어쩔 수 없는 것"이라는 식이었다. 그는 어쩌면 이처럼 '이기적인 사랑의 에너지'로 남다른 예술의 꽃을 피울 수 있었는지 모른다.

그 무엇으로도 저지할 수 없는 사랑의 여신

「아스타르테 시리아카 Astarte Syriaca」는 로세티가 제인 모리스를 모델로 해서 그린 여러 점의 그림 가운데 하나다. 아스타르테는 고대 근동 지방의 여신이다. 사랑과 전쟁의 신인 이 여신은, "솔로몬이 시돈 사람의 여신 아스다롯(아스타르테의 유대식 이름)과 암몬 사람의 우상 밀곰을 따라가서 주 앞에서 악행을 하였다"(열왕기상 11:5~6)라는 성경 기록에도 나오듯 고대 지중해 일대에서 막강한 영향력을 행사했던 여신이다. 그리스 신화의 아프로디테와 아르테미스, 헤라 여신이 종종 이 여신과 동일시되었을 정도로 지중해 여신상의 원형적인 성격을 지닌 여신이다. 신화와 전설, 종교, 사랑과 예술을 한데 버무리는 데 능한 로세티에게 이 여신은 그만큼 매력적인 존재로 다가왔다. 로세티는 이 여신의 모델로 주저 없이 제인 모리스를 선택했다.

그림에서 아스타르테 여신은 매우 고혹적인 눈길로 관객을 바라본다. 큰 키에 늘씬한 몸매, 시원시원한 골격이 이 '이교도 여신'의 관능과 매력을 생생히 전해준다. 이런 특징은 제인의 특징을 그대로 옮긴 것이다. 제인 역시 요즘으로 치자면 '보이시'한 매력이 가미된, 개성적인 미인이었다.

하지만 빅토리아 여왕 시대에는 복숭아처럼 작고 어여쁜, 또 크림같이 달콤한 여인을 미인으로 쳤기에 그녀의 아름다움은 관객에게 때로 '투박하고 부담스러운' 것으로 다가왔다. 그래서 화가들은 이를 상쇄하기 위해 그녀에게 곧잘 나른하고도 우울한 분위기를 덧씌우곤 했다. 이 그림에서도 그

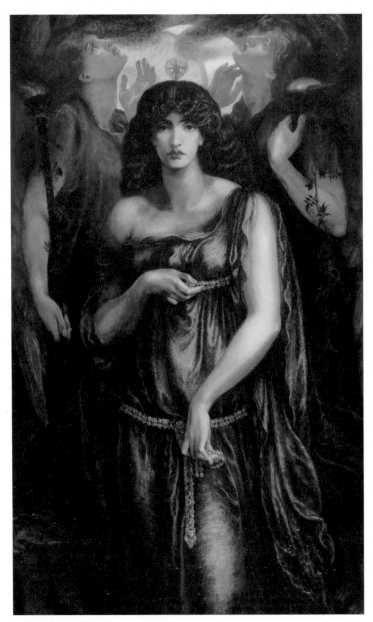

로세티, 「아스타르테 시리아카」, 1875~77

런 뉘앙스가 어느 정도 느껴진다. 어쨌든 당시의 미적 기준에서는 다소 벗어났지만, 눈에 띄게 아름다웠던 것만큼은 분명하다. 그런 그녀에 대해『더 타임스』는 부고기사에서 다음과 같이 표현했다.

> 자신의 의지와 관계없이 그녀는 아름다움으로 유명해졌다. 드문 아름다움이요, 돋보이는 아름다움이었다. …… 모든 사람이 그녀의 덩어리진 검은머리와 아름다운 손, 그리고 회색 눈동자를 알고 있다. 거기에는 매우 독특하고 압도적인 아름다움이 있었다.

그림 속의 아스타르테는 가슴 아래와 허리에 두른 띠를 두 손으로 만지고 있다. 자세히 보면 그 금속 띠는 장미와 석류 문양으로 장식되어 있다. 장미와 석류는 대표적인 기독교 도상으로서 그리스도의 수난the Passion과 부활을 상징한다. 이를 이 여신의 지배 영역인 사랑에 근거해 해석한다면, 사랑의 열정passion과 영원히 되살아나는 사랑의 속성쯤으로 이해할 수 있겠다. 여신 뒤의 두 수행원도 결코 꺼지지 않을 횃불을 들고 이 사랑의 여신을 찬미한다. 이런 이미지들을 통해, 솔로몬이 이 여신을 좇아 야훼 신 앞에서 악행을 행하기를 마다하지 않은 것처럼, 로세티 역시 모든 것을 그녀에게 다 바칠 각오가 되어 있음을 느낄 수 있다. 그 무엇으로도 저지할 수 없는 사랑의 여신, 그런 마력적인 존재로 로세티는 제인을 그린 것이다.

사랑을 빼고 모든 것을 손에 쥐다

제인은 1839년 마구간지기였던 아버지 로버트 버든과 세탁부였던 어머니 앤 메이지 사이에서 셋째로 태어났다. 빈곤 속에서 성장한 그녀는 열일곱

제인 모리스의 초상 사진, 1865년

살 때 우연히 라파엘전파 화가들과 만나게 되어 모델을 서줄 것을 요청 받는다. 제인은 로세티, 번 존스 같은 라파엘전파 화가들뿐 아니라 이들과 친했던 윌리엄 모리스William Morris, 1834~96를 위해서도 모델을 섰다. 미술공예운동의 주도자로 유명한 윌리엄 모리스는 당시 건축에 대한 흥미를 잃고 로세티의 권유로 그림을 그리기 시작했는데, 제인을 본 순간 사랑에 빠졌다. 이로 인해 제인은 모델 일을 그만두고 1859년 윌리엄 모리스와 결혼한다.

옥스퍼드 대학을 졸업한 윌리엄 모리스는 제인과는 반대로 런던의 부유한 집안 출신이었다. 디자이너, 공예가, 시인, 사회주의 개혁가로서 19세기 영국이 배출한 가장 중요한 문화유산의 하나라고 불리게 될 인물이니 제인으로서는 신데렐라의 꿈을 이룬 격이었다. 제인이 그와 결혼하지 않았다면

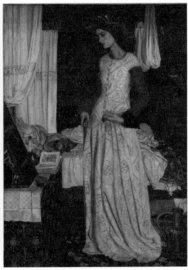

왼쪽 ✱ 윌리엄 모리스의 초상 사진, 1887
오른쪽 ✱ 모리스, 「아름다운 이졸데」, 1858

아마도 어느 귀족집이나 부잣집에서 하녀로 일하고 있었을 것이다. 문제는 제인이 평생 모리스를 사랑한 적이 없다는 사실이다. 그녀는 아마도 지긋지긋한 가난과 계층적 굴레에서 벗어나기 위해 모리스의 청혼을 받아들인 듯하다.

약혼 뒤 제인은 상류층 부인이 되기 위한 교양과 매너 수업에 매진했다. 머리가 비상했던 제인은 이 과정에서 탁월한 능력을 보여주었다. 그녀는 자신을 거의 재창조했다. 얼마나 책을 열심히 읽고 공부했는지 곧 프랑스어와 이탈리아어에 능숙해졌다. 피아노 연주에도 발군의 실력을 보였고, "여왕 같다"라는 소리를 들을 만큼 우아한 귀부인의 자질을 갖추었다.

그녀의 품격에 반한 버넌 리가 그녀를 모델로 『미스 브라운』(1884)을 썼고, 『미스 브라운』에 나온 캐릭터에 영감을 받아 버나드 쇼가 희곡 『피그말

리온』(1914)을 썼으며, 이에 기초해 뮤지컬과 영화 「마이 페어 레이디」가 나오게 되었으니, 그녀는 한 시대의 아이콘 같은 존재였다고 해도 과언이 아니다.

모리스와 결혼한 뒤 제인은 뛰어난 바느질 솜씨와 예술적 재능을 바탕으로 남편이 운영하던 모리스 상회의 여러 수예, 장식 사업에 기여하는 한편, 주문들을 직접 관리, 감독하는 일에 나서기도 했다. 그사이 딸 둘을 얻어 이제 외적으로 볼 때 행복한 삶의 조건을 다 갖춘 듯했다. 그러나 결정적으로 사랑이 문제였다. 남편을 진정으로 사랑한 적이 없으니 모리스와의 사이가 그리 원만할 수 없었다. 부부간의 정서적인 결합이 끝내 성공적으로 이뤄지지 못했던 것이다. 1868년 그 빈틈을 비집고 들어온 사람이 바로 로세티였다.

암운이 드리우기 시작한 사랑

로세티는 제인을 처음 보았을 때부터 그녀의 외모에 반했다. 늘 변함없는 그녀의 예찬자로 남아 있다가 그녀가 친구 모리스와 갈등을 겪고 있다는 사실을 알고는 자신의 연정을 드러내기 시작했다. 이때부터 제인이 로세티의 그림에 자주 등장하게 된 것은 자연스러운 일이었다. 시인이기도 했던 로세티는 이 무렵, 그녀를 찬미하는 소네트를 집중적으로 쓰고 이를 다른 시들과 묶어 출판했다.

두 사람 사이의 관계가 이렇듯 심상치 않다는 사실을 안 라파엘전파 화가들과 지인들은 술렁거렸다. 하지만 표면적으로는 아무런 갈등도 없는 듯 당사자 모두 예의를 차렸다. 윌리엄 모리스는 속으로야 불편했지만 지식인다운 자제력과 관용으로 상황을 관망하며 현실을 있는 그대로 수용했다. 그

는 로세티와 공동으로 켐스코트 영지를 임차해 쓰는 데 동의했고, 거기에서 제인과 두 딸이 여름철을 보내도록 했다. 공동 임차인으로서 로세티는 그곳에서 자연스레 제인과 만날 수 있었고, 자신의 뮤즈를 공개적으로 찬미하며 형상화하는 시간들을 보낼 수 있었다. 그러나 이런 부적절한 관계가 영원히 지속될 수는 없었다.

1872년 로세티는 심한 신경쇠약에 시달리게 된다. 10년 전 자신과의 불화 끝에 사별한 아내 엘리자베스 시달에 대한 죄책감이 이 무렵 더욱 커진 탓이었다. 1869년 로세티는 시집을 펴내기 위해 한 친구에게 아내의 관에 함께 묻어두었던 원고를 꺼내달라고 부탁한 적이 있다. 놀랍게도 시신은 생전 모습 그대로였으며, 머리카락이 자라 온몸을 뒤덮고 있는 까닭에 원고를 꺼내기 위해 그 머리카락을 잘라야 했다. 이 이야기를 전해들은 로세티는 가뜩이나 심하던 불면증 증세가 갈수록 악화돼 1872년에는 결국 극심한 신경쇠약에 빠지게 된 것이다. 제인은 그런 그를 극진히 간호했다. 뭔가 자신들의 사랑에 암운이 드리워지는 것을 느끼면서 말이다.

이때 로세티가 제인을 모델로 그린 그림이 유명한 「페르세포네」다. 세로로 긴 그림 속에서 모델은 지금 깊은 생각에 잠겨 있다. 그녀는 무엇 때문에 이처럼 사유의 심연 속으로 가라앉고 있는 것일까? 널리 알려져 있듯 페르세포네는 지하 세계의 왕 하데스가 강제로 납치해 자신의 부인으로 삼은 여인이다. 어머니 데메테르가 제우스에게 탄원한 덕분에 어머니와 다시 재회하게 됐으나, 지상에 오르기 전 지하 세계의 석류 씨 몇 알을 무심코 먹은 바람에 다시 매년 일정 기간을 하데스와 살아야 하는 운명에 빠졌다. 그림 속의 페르세포네가 왼손에 바로 그 석류를 쥐고 있다(오른손이 왼손을 제지하고 있으나 때는 이미 늦었다). 무심코 한 자신의 행위가 인생의 행로를 이

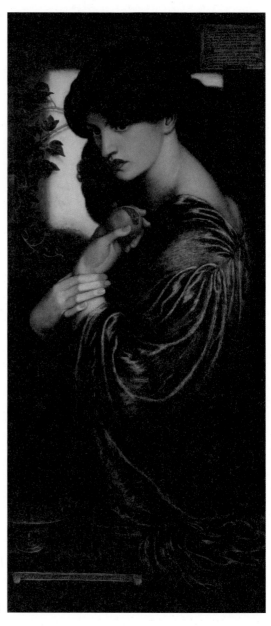

로세티, 「페르세포네」, 1874

처럼 뒤죽박죽으로 바꿔놓을 줄은 페르세포네도 알지 못했다. 로세티는 자신과 남편 사이에서 깊은 혼란에 빠져든 제인의 운명을 페르세포네의 그것에 비춰보고 싶었던 것일까?

죽음만이 정리할 수 있었던, 질긴 인연의 끈

1876년 이후 제인과 로세티의 만남은 현저히 줄어든다. 불안에 시달리던 로세티가 마취성이 강한 최면제에 빠져 헤어날 줄 모르자 그 사실을 알게 된 제인이 로세티와 거리를 두게 된 것이다. 그에 더해 제인의 큰딸 제니가 간질 증세를 보여 제인은 지속적인 간호를 위해 딸에게 집중한다. 1880년 에는 남편과의 관계도 부분적으로나마 회복이 되어 이후 부부는 함께 살게 된다. 비록 이렇게 해서 모든 것이 원래의 자리를 찾아간 듯했지만, 제인과 로세티의 관계가 완전히 정리된 것은 아니었다. 두 사람은 1882년 로세티 가 세상을 떠날 때까지 만남을 유지했다. 죽음만이 정리할 수 있는 질긴 인 연의 끈이었다.

로세티와 사별한 제인에게 새로운 사랑으로 다가온 남자는 시인 윌프레드 블런트였다. 1884년 그와 처음 만난 뒤 곧 연인 사이가 되어 1894년까지 열정적인 사랑을 이어갔다. 이후에도 두 사람은 가까운 친구로 남아 지속적으로 소통했다. 남편 윌리엄 모리스는 1896년 세상을 떠났다. 비록 사랑이 없는 결혼 생활을 유지했지만, 남편 사후 제인은 윌리엄 모리스 기념관을 짓고, 딸 메이가 편집한 윌리엄 모리스 작품집에 많은 도움을 주는 등남편을 기리는 일에 적극적으로 헌신했다.

로세티

Dante Gabriel Rossetti, 1858~1928

19세기 영국의 화가이자 시인인 단테 가브리엘 로세티는 여성 인물화를 중심으로 매우 몽상적이고 낭만적인 작품을 많이 제작해 명성을 얻었다. 1848년 밀레이, 홀먼 헌트 등과 더불어 아카데미의 규범을 거부하고 종교적, 중세적 주제를 중시한 라파엘전파를 만들고 이끌었다.

킹스 칼리지에서 중등교육과정을 마쳤으며 왕립 아카데미에 입학했다. 학창시절에 셰익스피어와 괴테, 바이런, 에드거 앨런 포 등 다양한 작가의 글들을 광범위하게 탐독했다. 이탈리아계인 로세티는 아버지 가브리엘레 로세티가 시문학, 특히 단테에 관심이 많아 일찍부터 그 영향을 많이 받았다. 맏아들인 그에게 단테라는 이름을 지어준 것도 아버지의 단테 애호와 밀접한 관련이 있다. 아버지는 정치적인 이유로 영국으로 망명하기 전, 나폴리에서 작곡가 로시니의 가극 작사가로 일하기도 했고, 미술관 큐레이터로 일하기도 했다. 이민 와서는 교사 생활 끝에 킹스 칼리지의 이탈리아 어문학부 교수가 되었다. 로세티의 재주가 다방면으로 꽃필 수 있는 수원지를 이렇듯 아버지의 다양한 직업 편력이 제공했던 것이다. 로세티는 학업에 별로 흥미를 느끼지 못하고 성취도도 낮았지만, 이런 지적인 가정 분위기와 남다른 독서열로 잠재력을 활짝 꽃피울 수 있었다. 로세티는 스무 살 무렵에 이미 상당수의 이탈리아 시를 영어로 번역했으며, 여러 편의 자작시를 썼다.

1850년은 그의 인생에서 중요한 전기가 된 시기인데, 그의 초기 작품 가운데 가장 유명한 「수태고지」를 제작했고, 제인 모리스와 더불어 그의 영원한 뮤즈로 꼽히는 엘리자베스 시달을 만났다. 「베아타 베아트릭스」 등 여러 걸작의 모델이 된 시달과는 1860년 결혼하나 2년 뒤 그녀의 자살로 파국을 맞는다. 시달이 죽은 뒤부터 로세티는 불면증에 시달리는 한편 약물 복용과 여러 가지 스캔들로 힘겨운 삶을 이어간다. 윌리엄 모리스의 아내 제인과의 사랑이 그에게 새로운 예술적 영감과 창조의 기회를 제공했다. 그의 말년 작품은 주로 아서 왕 이야기나 단테의 문학을 다루고 있다.

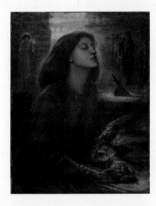

로세티, 「베아타 베아
트릭스」, 캔버스에 유
채, 86×66cm, 1872,
테이트 브리튼, 런던

로세티의 부인 엘리자베스 시달을 모델로 한
그림이다. '리치'란 애칭으로 불린 시달은 특별
히 로세티가 연모한 상대로 마침내 백년가약
을 맺기에 이른다. 그러나 불행히도 결혼 이태
만에 리치가 사망함으로써 로세티는 그 사랑
의 아픔과 기억을 이 작품으로 승화시켰다.
녹색과 갈색 톤이 두드러진 화면에 기도하듯
조용히 눈을 감은 여인, 리치다. 붉은 새 한 마
리가 다가와 죽음의 상징인 양귀비꽃을 그녀
의 손에 떨어뜨린다. 리치의 뒤쪽으로는 피렌

체 시가지의 모습이 어렴풋이 보이고, 오른편
으로 녹색 옷을 입은 남자가, 왼편으로 붉은
옷을 입은 여인이 보인다. 시인 단테와 그가
사모한 베아트리체다. 로세티가, 리치에 대한
자신의 사랑을 베아트리체에 대한 단테의 사
랑에 비유해 표현한 것이다. 참으로 슬프도록
아름다운 그림이다.
그러나 이 '사모곡'의 뒤를 파헤쳐보면 거기에
는 남모를 비극이 있다. 로세티는 리치와 일
찍 약혼을 해놓고는 결혼을 계속 미뤘다. 그사
이에 여러 여인들과 연애를 했는데, 동료 화가
홀먼 헌트의 약혼녀와 밀회를 가져 우정을 깨
뜨리는 일까지 있었다. 이런 일들로 인해 결혼
이 자꾸 미뤄지니 리치는 상당히 스트레스를
받았던 듯하다.
로세티가 리치와의 결혼을 결심한 것은, 건강
이 악화된 그녀가 그리 오래 살지 못하리라는
것을 직감한 1860년의 일로, 만난 지 11년째
되는 해였다. 결혼 이듬해 리치는 딸을 사산했
다. 이후 리치는 아편으로 만든 약물인 아편틴

크에 손을 대기 시작했는데, 1862년 남편과 외식을 한 후 아편틴크 과다 복용으로 숨졌다. 당시의 관행에 따라 '사고사'로 처리되었지만, 사실상 자살을 한 것이다.

왜 이렇게 스스로 목숨을 끊어야 했을까? 그 한이 무엇이었든 그것은 분명 로세티의 행실과 관련이 있었을 것이다.

윌리엄 모리스의 초상 사진, 1887

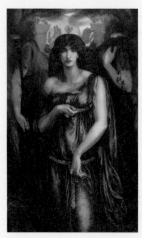

로세티, 「아스타르테 시리아카」, 캔버스에 유채, 183×106.7cm, 1875~77, 맨체스터 시립 미술관

제인 모리스는 키가 크고 늘씬할 뿐 아니라 매우 튼튼해 보였다. 머리카락은 색이 짙은 데다 숱이 많았고, 안색은 창백한 편이었으며, 표정은 침착하고 다소 음울한 분위기를 자아냈다. 이 그림이 보여주는 인상이 바로 그와 같다. 티치아노의 기법을 좇아 표면 광택을 살려줌으로써 그 인상을 보다 더 영롱하고 신비스럽게 승화시켰다.

윌리엄 모리스는 존 러스킨의 영향을 크게 받아 산업혁명에 기초한 기계화와 대량생산이 생활 속의 아름다움을 파괴할 것으로 보았다. 이에 따라 중세적인 장인정신에 바탕을 둔 전통적인 작업 형식을 되살리려고 미술공예운동을 일으켰고, 1861년 모리스 마샬 & 포크너 회사를 설립해(1875년부터는 모리스가 단독으로 경영하는 모리스 회사가 되었다) 벽지, 직물, 스테인드글라스, 가구, 금속공예 등 다양한 분야의 디자인을 다뤘다. 명실공히 현대 디자인의 선구가 된 회사라 할 수 있다. 모리스는 살아생전 시인으로 유명했으나 죽은 뒤에는 디자이너로서 더욱 유명해졌다.

모리스, 「아름다운 이
졸데」, 캔버스에 유채,
71.8×50.2cm, 1858,
테이트 브리튼, 런던

로세티, 「페르세포네」, 캔
버스에 유채, 127×61cm,
1874, 테이트 브리튼, 런던

모리스가 제인을 모델로 그린 그림이다. 주
제는 유럽 연애문학의 전형이 된 트리스탄과
이졸데 이야기에서 가져왔다. 이 이야기의 유
래는 켈트 족의 옛 전설로, 12세기 중엽에 프
랑스에서 시가로 엮였고, 이후 수많은 문학적
변주를 거쳐 전 유럽에 보급되었다. 그림의 장
면은, 침대에서 막 일어난 이졸데가 상념에 잠
겨 있는 모습을 그린 것이다. 머리에 기억을
상징하는 로즈메리 잔가지가 그려져 있는 것
으로 보아 트리스탄을 떠올리는 것 같다.

모리스는 성실한 붓놀림으로 제인의 특징을
고스란히 이졸데에 반영했다. 하지만 아무래
도 화가로서 아직 그리 능숙해 보이지 않는다.
특히 피부와, 그 아래의 뼈와 근육을 표현하는
데 다소 서툰 인상을 준다. 하지만 세세한 장
식이나 무늬를 그리는 데는 남다른 집중력과
재능을 보여주고 있다. 이로써 애당초 그가 화
가보다는 디자이너로서 성공할 가능성이 더
높았음을 알 수 있다.

장식적인 곡선미가 유난히 돋보이는 작품이
다. 어깨에서 팔 아래로 이어지는 천의 주름
은 풍성하고도 유려한 물결을 이루고 있고, 머
리카락의 자잘하면서도 풍성한 웨이브는 매우
풍요로운 인상을 준다. 머리 뒤쪽에서 나와 창
을 살짝 덮고 있는 아이비의 곡선이나 그림 왼
쪽 아래 향로의 연기가 자아내는 곡선 모두 페
르세포네의 곡선을 주위 공간으로 확산시키는
역할을 한다. 곡선의 유혹, 그 관능의 매력을
십분 느낄 수 있는 그림이다. 화면 오른쪽 상
단에 적은 글은 이탈리아어로 쓴 소네트인데,
제인에 대한 화가의 절절한 사랑과 고통을 토
로한 내용이다.

가 그녀의 신비를 북돋워주는 한편 배신감으로
차가워진 내면의 풍경 또한 생생히 전해준다.

로세티, 「마리아나」, 캔버스에 유채, 109.2×88.9cm, 1868~70, 애버딘
미술관

※ 그림의 장면은 셰익스피어의 희곡 『이척보척
measure for measure』에서 따온 것이라고 한다. 등
장인물 가운데 한 사람인 마리아나가 수예를
하고 있고, 배경에서 한 소년이 노래를 하고
있다. 비록 바늘과 실을 잡고 있으나 마리아나
의 생각은 딴 데 가 있다. 소년의 노래가 그녀
의 마음을 빼앗고 있는 것이다. 노랫말은 액자
에 새겨져 있는데, 사랑의 맹세를 저버린 이에
대한 원망이 주 내용이다. 마리아나는 지금 자
신과 결혼하겠다고 해놓고 약속을 저버린 안
젤로를 떠올리고 있다.

제인 특유의 음울한 분위기가 침울한 마리아
나의 모습에 잘 투영되어 있다. 푸른색 드레스

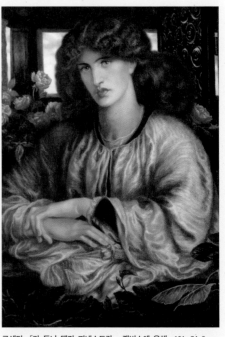

로세티, 「라 돈나 델라 피네스트라」, 캔버스에 유채, 101×74.3cm,
1879, 하버드대 포그 미술관, 케임브리지

※ 1879년 그림이지만, 1870년에 그려두었던
제인의 스케치를 토대로 그린 그림이다. 이탈
리아어 '라 돈나 델라 피네스트라La Donna Della
Finestra'는 영어로 'The Lady of Pity(동정의 여
인)'를 뜻한다. 그 이름에 걸맞게 제인은 지금
관자를 연민 어린 눈으로 바라보고 있다. 관
자의 위치가 곧 화가의 위치라는 점을 감안하

면, 제인의 눈길은 결국 로세티를 향한 것이다. 1876년 이후 비록 만남을 유지하고 있었다고는 해도 예전만큼 친밀한 관계를 유지하지 못하게 된 두 사람. 로세티는 제인의 동정 어린 눈길을 갈구할 만큼 예전의 그녀가 그리웠던 것일까.

라 돈나 델라 피네스트라는 단테의 『신생La Vita Nova』에 등장한다. 그녀는 베아트리체가 죽은 뒤 창밖으로 단테에게 동정 어린 시선을 보낸 여인이다. 로세티의 이름이 단테라는 사실을 염두에 두고 본다면, 그는 분명 제인에게서 이런 시선을 받고 싶었는지 모른다. 배경으로 창이 등장한 것은 『신생』의 내용을 염두에 둔 것이리라. 꽃이 여인의 뒤를 두르고 있고, 무화과 나뭇잎이 앞에 안정감 있게 장식돼 있다. 피부나 옷 처리에 있어 질감을 중시해 표현한 까닭에 로세티가 그림 속의 여인을 어루만지듯 그렸음을 알 수 있다.

로세티, 「백일몽」, 캔버스에 유채, 157.5×92.7cm, 1880, 빅토리아 앤드 앨버트 박물관, 런던

이 그림 역시 로세티가 예전에 그려둔 제인의 드로잉을 토대로 제작한 그림이다. 원본이 된 드로잉에서 로세티는 제인을 자연이 지닌 창조성의 화신으로 표현했다. 자연의 창조성이 가장 잘 드러나는 계절이 봄이니 결국 제인은 봄의 화신인 셈이다. 그림의 제인은 시커모어 나무에 앉아 인동덩굴을 손에 들고 있다. 빅토리아 여왕 시절 영국인들에게 인동덩

밀레이, 「오필리아」, 캔버스에
유채, 112×76cm, 1852, 테이
트 브리튼, 런던

굴은 사랑의 유대를 의미했다. 화가는 '떼려야 뗄 수 없는' 두 사람의 관계를 이 식물에 투영한 듯하다. 그러나 그림의 제목이 '백일몽'이다 보니, 그 '떼려야 뗄 수 없는 사랑'도 한갓 꿈이 아닐까 하는 생각을 하게 된다. 몸도 기력도 점점 쇠해가던 말년의 로세티에게는 지나온 모든 게 백일몽처럼 느껴졌을지도 모른다.

로세티의 「베아타 베아트릭스」와 함께 라파엘전파 화가들이 리치를 모델로 그린 가장 유명한 그림이자 런던의 테이트 브리튼을 찾는 관객들에게 가장 큰 사랑을 받는 작품이다. 화가 밀레이는 세익스피어의 비극 『햄릿』의 4막 7장을 소재로 이 그림을 그렸다. 연인 햄릿에게 아버지가 살해됨으로써 미쳐버린 오필리아가 지금 꺾은 꽃을 쥔 듯 띄운 듯, 물 위에 누운 채 이승을 떠나려 하고 있다. 오필리아의 가련하고 순결하며 창백한 표정은 리치라는 모델을 통해 가장 아름답게 표현될 수 있었다.

죽음 같은
사랑

번-존스 ǀ 마리아 잠바코

와츠, 「번-존스의 초상」, 1870

해서는 안 될 사랑을 하는 두 남녀가 있었다. 자신들의 처지에 절망한 여자는 동반자살을 결심한다. 여자는 런던의 켄싱턴 하이 스트리트에서 북쪽으로 난 길을 따라 남자를 쫓아가며 자신이 가져온 독극물을 먹고 함께 세상을 떠나자고 졸랐다. 그러나 남자는 이 제안을 거절했다. 그러자 여자는 리젠트 운하에 스스로 몸을 던지겠다고 협박했다. 두 사람이 방벽 위에서 엎치락뒤치락 뒹구는 사이에 경찰이 왔고 이 충동적인 동반자살 시도는 다행히도 비극적인 결말 없이 막을 내렸다. 두 사람이 떠나간 자리에는 광풍이 몰아친 뒤의 고요한 정적만이 남았다.

그리스 혈통의 '그리스 조각' 같은 미인

영국 빅토리아 시대의 화가 에드워드 번-존스는 우수에 찬, 아름답고 매혹적인 여인 그림으로 유명하다. 그의 이런 여인상을 위해 매우 중요하게 기

여한 모델 가운데 한 사람이 마리아 잠바코 Maria Zambaco, 1843~1914다. 그녀의 처녀 시절 이름은 마리아 테르프시테아 카사베티 Maria Terpsithea Casavetti였다. 런던의 부유한 그리스계 사업가의 딸로 태어나 역시 그리스계 의사 데메트리우스 잠바코와 결혼해 잠바코라는 성을 얻었다. 두 아이를 가졌으나 그녀의 결혼 생활은 순탄하지 않았다. 파리에 살던 잠바코는 1866년 남편과 헤어져 런던으로 돌아왔고, 곧 런던의 예술가들과 친교를 나누게 되었다.

미술을 애호하는 집안 출신이어서 어려서부터 예술적인 환경에서 자라난데다 어머니가 특히 라파엘전파 화가들을 좋아해서 그들과 쉽게 가까워질 수 있었다. 라파엘전파 화가인 번-존스와 알게 된 것도 어머니의 소개를 통해서였다.

번-존스는 이미 결혼한 몸이었지만, 잠바코의 매력에 금세 빠져들었다. 그리스와 로마의 미술을 동경해온데다 고대의 조각 같은 여인들을 자신의 예술적 이상으로 삼아온 그에게 이 그리스 혈통의 아리따운 아가씨(라파엘전파 화가들은 그녀를 '깜짝 놀라게 할 만한 미인'이란 뜻으로 통칭 '스터너 stunner'라고 불렀다)는 더없이 감미로운 유혹이었다. 물론 그 유혹은 엄청난 재난을 동반한 유혹이었다.

둘의 사랑은 번-존스의 아틀리에에서 호메로스와 베르길리우스의 시를 읽는 것으로 시작되었다. 그리고 마리아 잠바코가 저 지중해의 아름다운 섬으로 함께 달아나자고 제의하는 것으로 꽃피어났다. 두 사람 사이가 절정에 이를 무렵 잠바코의 어머니 역시 그 관계를 눈치 챘지만, 돈이 많은 그녀는 번-존스로 하여금 자신의 딸을 모델로 한 그림을 계속 그리도록 주문했다. 아마도 둘의 사랑을 묵인하고 싶었던 듯하다.

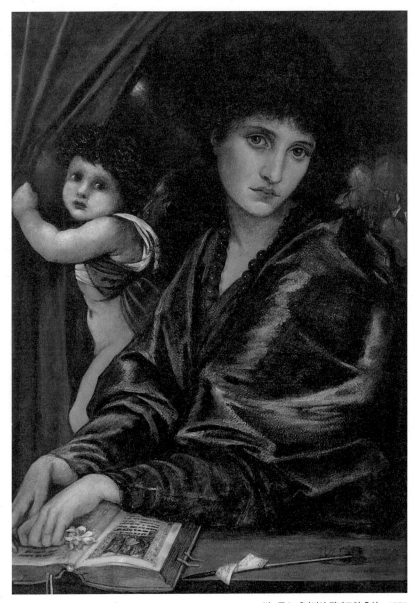

번-존스, 「마리아 잠바코의 초상」, 1870

번-존스, 「피그말리온과 조각상—영혼을 얻다」, 1868~78

그러나 번-존스에게는 사려 깊고 조신한 아내 조지아나가 있었다. 번-존스는 자신의 불륜을 결코 아내에게 알리고 싶지 않았다. 하지만 조지아나는 두 사람의 관계를 극적으로 알게 되는데, 이는 동료 화가인 로세티의 친구 찰스 하웰 덕이었다. 남을 곤란하게 하는 데 일가견이 있던 이 고약한 친구는 1869년 어느 날 번-존스가 집을 비운 사이에 잠바코가 그 집을 방문하도록 꾸몄다. 조지아나와 잠바코가 일 대 일로 대면하도록 의도한 것이었다. 하웰은 속으로 키득키득 웃었을지 모르나, 외출했다가 집으로 돌아온 번-존스는 거의 기절할 뻔했다. 아내와 정부가 한자리에서 자신을 맞는 모습을 본 번-존스는 쓰러져 벽난로에 머리를 찧기까지 했다고 한다. 앞에서 언급한, 잠바코가 리젠트 운하에 몸을 던지려 하고 번-존스가 이를 막으려 뒤엉켜 뒹굴었던 사건은 바로 이 일이 있고 난 후의 에피소드다. 번-존스의 다음과 같은 절규는 당시 그의 심사를 생생히 전해준다.

> 정욕은 나를 놀라게 하고 위협한다. 정욕은 한마디로 그럴 수 없는
> 절망이다. 모든 행복의 포기이며, 갈수록 퇴보된 상태에서 행복을
> 찾는 것이다.

이제 번-존스는 더 이상 자신의 상황을 통제할 수 없었다. 모든 것을 포기한 듯 그는 갑자기 로마로 가겠다며 런던을 떠났다. 그가 사라진 것을 안 마리아 잠바코는 그의 친구들 집을 들쑤셔 벌집을 만들어놓는 등 미친 듯이 그를 찾아 나섰다. 오죽하면 로세티는 그런 그녀를 "악을 쓰는 카산드라"(예언의 능력을 가졌으나 아무도 믿지 않는 운명을 가진 트로이의 여인)라고

번-존스, 「조지아나 번-존스와 자녀 마거릿, 필립」, 1883

묘사했을까.

하지만 번-존스는 멀리 가지 못했다. 영불 해협도 건너지 못하고 큰 병에 걸리고 만 것이다. 그는 결국 끝까지 인내하며 아내의 자리를 지키고 있던 조지아나의 품으로 돌아왔다. 조지아나는 그에게 관용을 베풀었지만, 두 사람의 삶은 더 이상 옛날 같지 않았다. 비록 계속 한 지붕 아래 생활하기로 했으나 각자 별개의 삶을 영위해나갔던 것이다. 현숙한 여인인 조지아나는 자선 활동과 봉사 활동에 자신의 모든 열정을 쏟았다.

1870년대 초에 이르면 번-존스와 잠바코의 관계는 찼던 달이 이울 듯 완연히 이운다. 번-존스가 끝내 조지아나를 떠나지 않을 것이라는 사실을 깨달은 잠바코가 1872년 파리로 떠나면서 두 사람은 확실한 종장을 맞

왔다.

　물론 그렇다고 번-존스와 잠바코의 사이가 두부 모 자르듯 깔끔하게 정리된 것은 아니었다. 이후 번-존스가 파리로 갔던 흔적이나 두 사람이 함께 이탈리아에 있었다는 전언, 또 1880년대 한때 마리아 잠바코가 번-존스의 작업실 이웃에 자신의 작업실을 낸 사실 등에서 두 사람이 여전히 서로를 향한 그리움을 완전히 거두지 못했음을 알 수 있다. 무엇보다 번-존스의 작품에 잠바코의 이미지가 계속 나타났다는 사실에서 그녀가 번-존스의 영원한 뮤즈였음을 알 수 있다.

파멸적인 사랑을 자서전적으로 고백한 그림

번-존스가 잠바코를 모델로 그린 그림 가운데 두 사람의 격정과 갈등, 고통을 선명한 이미지로 그려 특별히 눈길이 가는 작품이 몇 점 있다. 「멀린의 기만」과 「용서의 나무」가 그 대표적인 사례다.

　「멀린의 기만」은 아서 왕 이야기에 나오는 마법사 멀린을 소재로 한 작품이다. 그림은 산사나무에 몸을 누인 멀린과 그 앞에서 책을 들고 그를 바라보는 여인 니무에를 클로즈업해 그린 것이다. 니무에는, 멀린이 자신에게 마법을 가르쳐준다면 자신의 사랑을 주겠다고 약속한 여인이다. 그러나 그에게 마법을 배운 그녀는 언제 그런 약속을 했느냐는 듯 멀린에게 전수 받은 주문으로 멀린을 산사나무에 가두어버렸다. 그리고 종내 빠져나올 수 없는 탑 속에 집어넣어버렸다. 남성을 유혹해 파멸에 이르게 하는 전형적인 '팜파탈'이 아닐 수 없다. 바로 이 여인에게 번-존스는 잠바코의 이미지를 투사했다. 자신이 겪은 파멸적인 사랑을 자서전적으로 고백한 그림이다.

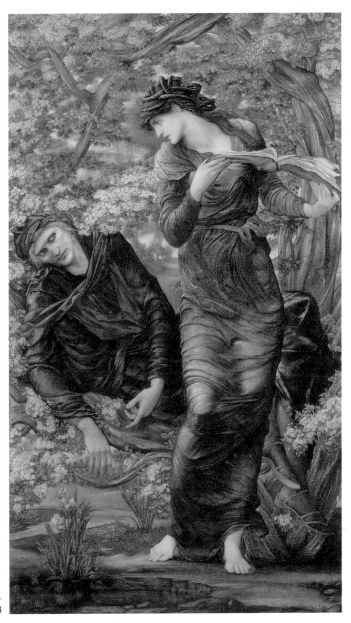

번－존스, 「멀린의 기만」,
1874

번-존스, 「용서의 나무」,
1881~82

그림 속의 여인은 아름답기 그지없다. 그녀의 뺨과 목, 손과 발은 맑고 깨끗하고 투명하다. 그녀의 매혹적인 관능은 주름진 옷 위로 어여쁘게 드리운 자태에서 그대로 나타난다. 그러나 그것은 재난의 전주곡이다. 파멸을 향한 유혹이다. 머리에 똬리를 틀고 앉은 뱀의 모습에서 그녀의 정체를 알 수 있다. 산사나무에 갇힌 가엾은 멀린은 번-존스의 친구인 미국인 저널리스트 윌리엄 스틸먼이 모델을 서주었다. 그러나 멀린의 외양은 스틸먼의 그것이라 할지라도 그 내면은 번-존스의 것임에 틀림없다.

잠바코를 이처럼 요부로 그렸으나, 따지고 보면 최소한 그 불륜 행위의 절반은 분명 번-존스가 책임져야 할 몫이다. 잠바코야 이미 전남편과 헤어진 몸이었다 하더라도, 아내가 있는 몸으로서 번-존스의 처신은 확실히 문제가 있는 것이었다. 아내를 포기하지도 못할 처지이면서 왜 사랑을 하겠다고 나섰는가 말이다. 이런 측면에서 번-존스는 잠바코에게 늘 미안할 수밖에 없었다. 그리고 죽는 날까지 그 미안함을 떨칠 수 없었다. 「용서의 나무」에는 그런 복잡한 심사가 담겨 있다.

이 그림의 주제는 그리스 로마 신화에 나오는 데모폰과 필리스의 사랑 이야기다. 목마 속에 들어가 트로이를 멸망시키는 데 혁혁한 공을 세운 그리스의 용사 데모폰은 트로이 전쟁이 끝난 뒤 아테네로 가는 길에 트라키아에 들렀다. 트라키아에는 필리스라는 아름다운 공주가 있었다. 둘은 사랑에 빠졌다. 어느 날 데모폰은 한 달 안에 돌아오겠다고 굳게 약속하고 트라키아의 궁전을 떠났는데, 그만 약속을 지키지 못했다. 이에 크게 낙담한 필리스는 스스로 목숨을 끊고 말았다. 남자가 배신한 것으로 생각했던 것이다. 이를 불쌍히 여긴 아테네 여신이 필리스를 아몬드 나무로 만들었다. 뒤늦게 트라키아에 돌아온 데모폰은 필리스가 죽었다는 소식에 망연자실했

다. 그녀가 변신한 나무에 다가가 꼭 껴안고 입맞춤을 하자 그때까지 잎이 없던 가지에 나뭇잎이 활짝 돋았다. 사랑이 모든 비극을 용서로 받아들인 것이다.

그림에서는 지금 아몬드 나무를 가르고 나온 필리스가 데모폰을 꼭 끌어안고 있다. 두 남녀의 머리 뒤로는 흰 꽃이 잔뜩 피어 회복된 두 사람의 사랑을 축복한다. 그러나 이 그림에서 데모폰의 자세가 왠지 어색하다. 방금까지 나무를 껴안고 키스를 하던 사람이 필리스 쪽에서 껴안으려 하자 이제는 달아나려는 듯한 포즈를 취하고 있는 것이다. 바로 잠바코와 번-존스의 영원히 맺어질 수 없는, 그렇다고 서로 영원히 남이 되기도 싫은, 복잡하고 미묘한 관계를 상징하는 그림이다.

로댕의 제자가 된 마리아 잠바코

둘 사이의 사랑의 결말이 어떻게 났든 잠바코는 번-존스의 영원한 우상이요 예술적 영감의 원천이었다. 그 이전이든 이후든 번-존스의 모델을 섰던 그 어떤 여성도 마리아 잠바코만큼 그에게 큰 영감을 주지는 못했다. 예술적 영감과 관련해서는 아내 조지아나도 마리아 잠바코와 비교될 수 없었다. 그만큼 마리아 잠바코는 그에게 큰 자취를 남겼다.

번-존스와 헤어진 이 뮤즈는 파리로 가서 조각을 공부했다. 모델에 그치지 않고 본격적으로 창조하는 일에 뛰어든 것이다. 그렇게 심기일전한 끝에 유명한 조각가 로댕의 제자가 된 그녀는 로댕과 매우 친밀한 관계가 되었고, 파리 예술가들 사이에서 널리 알려진 사교의 구심점이 되었다고 한다. 현재 영국 박물관에는 마리아 잠바코가 제작한 부조가 소장되어 있는데, 소녀의 얼굴을 프로필로 묘사한 이 작품에서는 그녀의 격정적이었던 인생과

잠바코, 「메달」, 1885년경

는 달리, 전반적으로 차분하고 아카데믹한 인상이 느껴진다.

번-존스

Edward Burne-Jones, 1833~98

로세티와 함께 라파엘전파를 이끈 영국의 대표적인 낭만주의 화가다. 장식미술, 디자인 분야에서도 많은 업적을 남겼다.

1859~62년 이탈리아를 방문해 르네상스 화가 보티첼리와 만테냐의 작품에서 큰 감화를 받았다. 번-존스 특유의, 가녀리고 선묘가 강조된 인물상은 보티첼리의 감수성을 현대적으로 되살려놓은 듯하다. 그리스 신화와 초서의 시, 맬러리의 산문에서 즐겨 주제를 따와 상징성과 문학성이 풍부한 그림을 그렸다. 그의 신비주의적이고 낭만적인 그림들은 19세기 산업화에서의 도피를 의미한다고 평가되기도 한다. 절제된 색채와 유려한 선묘는 선의 표현과 장식성을 중시하는 아르누보 미술에 일정한 영향을 끼쳤다.

화가로서도 뛰어났지만 디자이너로서도 뛰어났다. 윌리엄 모리스와 함께 모리스, 마샬, 포크너 & Co.를 함께 차렸을 뿐 아니라 영국에 스테인드글라스의 전통을 되살리는 등 당대 장식미술의 발달에 큰 영향을 끼쳤다. 타일과 보석, 태피스트리, 모자이크, 일러스트레이션 등 다방면에서 출중한 재능을 보여주었다.

스테인드글라스와 일러스트레이션 작업에도 힘을 기울였으며, 금속과 타일, 제소로 장식 부조물을 만들었다. 피아노와 오르간 장식, 태피스트리를 위한 카툰 제작에도 힘썼다. 번-존스가 죽은 뒤 순수미술 분야보다는 스테인드글라스를 비롯한 장식미술 분야에서 그의 영향이 더 두드러지게 나타난 것은 이처럼 그의 넓은 활동 반경에서 비롯된 것이다. 죽기 4년 전인 1894년 준남작 작위를 받았다.

천재적인 재능을 발휘하게 된다. 목사가 되기로 마음먹을 정도로 경건한 삶을 지향했지만 '운명의 여인' 마리아 잠바코를 만난 그는 곧 '전쟁 같은 사랑'에 휘말리게 된다.

와츠, 「번-존스의 초상」, 캔버스에 유채, 64.8×52.1cm, 1870, 버밍엄 미술관

번-존스는 애초에 목사가 되려고 했다. 와츠가 그린 그의 초상화에서 근엄함이 느껴지는 것은 그의 이런 성향과 관련이 있을 것이다. 옥스퍼드 대학교에서 신학을 공부하던 그가 예술가가 된 것은, 동창인 윌리엄 모리스와 시와 중세에 대한 관심을 함께 나누다가 라파엘전파 화가 로세티를 만나 그에게 지대한 영향을 받게 되었기 때문이다. 졸업 직전에 학교까지 관둔 그는 마침내 회화와 디자인 분야에서

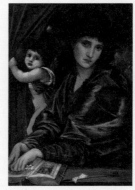

번-존스, 「마리아 잠바코의 초상」, 구아슈, 76.3×55cm, 1870, 클레멘스 젤스 미술관, 노이스

화가를 또렷이 바라보는 잠바코의 눈빛이 인상적이다. 번-존스가 사적인 정서를 담아 표현한 초상화라는 사실을 그 눈빛으로 알 수 있다. 그림 하단의 큐피드 화살에 달린 '스물여

섯 살의 마리아, 1870년 8월 7일 EBJ(에드워드 번-존스)가 그림'이라는 쪽지도 그린 이와 모델 사이의 사적인 친밀도를 전해주는 장치다.

어린 큐피드가 커튼을 열어젖히는 모습에서 잠바코가 비너스의 화신임을 알 수 있다. 서양 회화에서 큐피드는 이렇게 커튼을 젖혀 비너스의 아름다움을 자랑하곤 했다. 사랑의 여신답게 그녀가 펼친 책 또한 고대 브르타뉴의 노래인 「사랑의 아리아」을 담고 있다.

조지아나는 가까운 사람들에게 보통 '조지 Georgie'로 불렸다. 그녀는 감리교 목사의 딸로 태어나 현숙하게 성장했다. 그녀는 열다섯 살의 어린 나이에 번-존스와 약혼을 하게 되고 자연스레 번-존스와 로세티, 모리스의 예술 세계를 접하게 되면서 마치 신세계에 들어서는 듯한 충격을 맛보았는데, "새로운 종교를 맞이하는 듯한 느낌이 들었다"라고 고백할 정도였다.

두 사람이 결혼하게 된 것은 그로부터 4년 뒤인 1860년의 일이다. 조지아나가 19세, 번-존스가 27세 때였다. 두 사람의 신혼생활은 목가적이었다고 한다. 매우 행복했던 듯하다. 그러나 1864년 아들 필립이 성홍열에 걸려 임신 중이었던 조지아나도 감염되면서 아기를 조산했다. 사내아이는 태어나자마자 세상을 떠났다. 이 일은 조지아나에게 큰 상처를 남겼다.

그래도 부부 사이는 굳건했지만, 몇 년 뒤 마리아 잠바코가 나타나면서 엄청난 파열음이 났다. 남편의 외도에 대한 분노 탓이었을까, 조지아나는 남편의 친구 윌리엄 모리스와 급속히 가까워졌다(연인 사이가 된 것으로 보인다). 이 무렵 모리스의 아내 제인 또한 로세티와 연정을 불태우고 있었다. 모리스는 조지아나에게 남편을 버리라고 설득했던 것 같은데, 그녀는 그 제의를 끝내 받아들이지 않았다.

가까운 친구에게 쓴 편지에서 조지아나는 "내가 아는 한 가지 사실은, 나와 남편은 앞으로도 평생을 갈, 충분한 사랑을 주고받아왔다"라고 토로했고, 결국 번-존스가 죽을 때까지 두 사람은 30여 년을 함께 더 살았다. 또한 조지아나는 번-존스 사후 남편의 전기를 썼다. 그렇지만 조지아나는 모리스가 죽을 때까지 그에 대한 애착의 끈 또한 놓지 않았다.

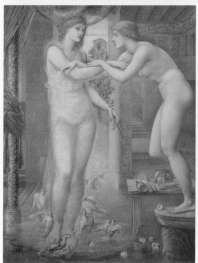

위 왼쪽 ： 번-존스, 「피그말리온과 조각상―마음이 원하다」, 캔
　　　　버스에 유채, 99.1×76.2cm, 1875～78, 버밍엄 미
　　　　술관

위 오른쪽 ： 번-존스, 「피그말리온과 조각상―손을 거두다」,
　　　　캔버스에 유채, 99.1×76.2cm, 1868년경, 버밍엄
　　　　미술관

아래 왼쪽 ： 번-존스, 「피그말리온과 조각상―신이 빛을 비추
　　　　다」, 캔버스에 유채, 99.1×76.2cm, 1875～78, 버
　　　　밍엄 미술관

아래 오른쪽 ： 번-존스, 「피그말리온과 조각상―영혼을 얻
　　　　다」, 캔버스에 유채, 99.1×76.2cm, 1868～78,
　　　　버밍엄 미술관

그림의 안과 밖

신화 이야기에 마리아 잠바코의 이미지를 등장시킨 그림이다. 이 '피그말리온과 조각상' 시리즈는 번-존스 필생의 야심작 가운데 하나다. 널리 알려져 있듯 피그말리온은 현실의 여성을 혐오해 상아로 여인상을 만들어놓고 사랑에 빠진 신화 속 인물이다. 자신이 만든 조각상이 인간이 되기를 기원한 끝에 그 꿈을 현실로 이룬 피그말리온. '살아 있는 작품'을 만들기 원하는 모든 예술가가 동경하는 대상이 아닐 수 없다. 번-존스 역시 피그말리온의 그런 능력을 동경했고 그만큼 이 주제에 남다른 정성을 쏟았다.

'피그말리온과 조각상' 시리즈는 4부작으로 이뤄져 있는데, 그 표제는 각각 '마음이 원하다' '손을 거두다' '신이 빛을 비추다' '영혼을 얻다'이다. 앞에서 언급했듯 이 시리즈가 진행되면서 점차 드러나는 여인의 이미지는 잠바코다. 조각상에 영혼이 깃들어 아리따운 인간으로 변하는 모습을 자신이 가장 사랑한 여인 이미지로 표현한 것은 지극히 자연스러운 일이다. 게다가 잠바코는 그가 이상형으로 생각해온, 그리스 조각 같은 미인이 아니던가. 무릎을 꿇은 채 여인의 손을 잡고 간절한 눈빛을 던지는 피그말리온은 그 사랑을 영원히 간직하고 싶었을 화가의 자화상이 아니고 무엇일까. 그러나 번-존스는 피그말리온의 이미지로 자신이 아니라 공예가이자 건축가인 W.A.S. 벤슨을 그려 넣음으로써 노골적인 표현을 피해 갔다.

번-존스, 「폐허 속의 사랑」, 캔버스에 유채, 95.3×160cm, 1894, 영국문화보호협회, 울버햄턴

무너져 내린 석재와 멋대로 피어난 장미와 잡초들이 스산한 분위기를 전한다. 하지만 그 가운데서도 사랑은 피어난다. 서로 껴안은 두 남녀가 영원한 사랑에 빠져들 듯하다. 번-존스의 인물들은 아름답기는 하지만 왠지 쓸쓸하고 무상한 분위기가 강한데, 이 그림은 특히 더하다. 마리아 잠바코와의 사랑이 지나치게 격렬했던 데 대한 반작용일까, 아니면 끝내 비극적으로 귀결된 사랑의 경험이 이런 무상함을 불러들인 것일까. 잠바코와 그 난리를 치고 헤어진 뒤에도 번-존스는 몇몇 여성과 사랑에 빠졌다. 그렇다고 그런 경험이 그에게 완전한 충족감을 가져다주지는 못했다. 그는 이렇게 토로한 적이 있다.

"내 안의 가장 가치 있는 것은 사랑이었다. 그러나 사랑은 언제나 나에게 가장 큰 고통을 안겨주었다."

번-존스는 어머니가 그를 낳은 지 6일 만에 돌아가신데다 누나도 일찍 사망해 매우 외롭

게 성장했다. 아버지는 늘 비애감에 차 있었기에 그의 외로움을 달래줄 여유가 없었다. 자연히 내향적인 성격으로 자란 그는 일찍부터 독서와 그림에 빠져들었고 특히 낭만적인 중세 문학에 깊이 심취했다. 이 그림이 보여주는 정서의 단초를 운명적으로 가지고 있었던 것이다.

이 그림은 1870~73년에 잠바코를 모델로 그린 같은 주제의 수채화를 훗날 유화로 다시 제작한 작품이다.

● 번-존스, 「멀린의 기만」, 캔버스에 유채, 186.2×110.5cm, 1874, 레이디 레버 아트 갤러리, 포트선라이트

잠바코와의 관계를 정리한 지 얼마 되지 않아 그린 그림이다. 한 지인에게 보낸 편지에서 번-존스는 이렇게 썼다.

"매년 산사나무에서 싹이 돋아날 때 그것은 이 세상에 다시 돌아와 무언가 말하려는 멀린의 영혼이다. 그는 너무나 많은 것을 말하지 못한 채 떠나갔으니까."

자신의 사랑에 관해 아직도 할 말이 많은 화가의 심사, 그 비애감이 역력히 느껴진다.

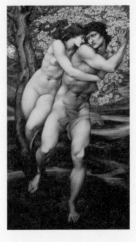

● 번-존스, 「용서의 나무」, 캔버스에 유채, 190.5×106.7cm, 1881~82, 레이디 레버 아트 갤러리, 포트선라이트

남녀의 나신이 부둥켜안고 있고 더구나 여자가 남자를 뒤쫓는 형국이어서 발표 당시 외설적이라고 비난을 받았던 그림이다. 잠바코와 번-존스의 관계를 아는 사람들은 그림의 선명한 자전적 요소에 거부감을 토로했다. 번-존스는 이 작품에 고대 로마 작가 오비디우스의 다음과 같은 글귀를 부침으로써 소용돌이쳤던 지난날을 회상했다.

"어리석게 사랑한 것 말고 내가 행한 것을 나에게 말해다오."

로세티, 「마리아 잠바코」, 종이에 초크, 45.3×34.9cm, 1870, 개인 소장

화가 로세티의 마리아 잠바코 초상화다. 로세티 특유의 아련함이 잘 살아 있는 작품이다. 그렇지만 워낙 주관이 뚜렷하고 개성적인 성격의 소유자답게 모델 마리아 잠바코의 인상이 드세 보인다. 한때 잠바코를 흠모했던 만화가 조르주 뒤 모리에는 그녀가 "무례하고 가까이 다가가기 힘들지만 재능이 뛰어나고 정말 아름다운 여인"이라고 회고했다.

번-존스, 「코페투아 왕과 거지 소녀」, 캔버스에 유채, 293.4×135.9cm, 1884, 테이트 브리튼, 런던

이 그림의 모델이 누구인가에 대해서는 몇 가지 설이 있다. 한때 번-존스가 좋아했던 프랜시스 그레이엄이라는 설도 있고, 얼굴 모양

으로 보아 아내 조지아나일 것이라는 주장도
있다. 만약 후자라면 이 그림은 자신과 조지아
나의 사랑이 그럴 수 없이 순수한 것이라는 생
각을 담은 그림이라 할 수 있다.

세로로 긴 그림에 소녀와 기사, 그리고 두 젊
은이가 그려져 있다. 그림의 소재는 엘리자베
스 1세 시절의 민요를 토대로 시인 테니슨이
쓴 「거지 소녀」다. 옛날 아프리카에 코페투아
라는 왕이 있었다. 그는 여자에게 전혀 관심
이 없는 사람이었다. 그러나 누구에게나 운명
의 순간은 있는 법, 어느 날 왕은 거리를 지나
가던 어여쁜 거지 소녀를 보게 되었다. 순수한
그녀의 아름다움에 매혹된 코페투아는 마침내
그녀와 결혼할 생각을 하게 된다. 거지 소녀
와 백년가약을 맺겠다는 왕으로 인해 궁궐에
는 엄청난 평지풍파가 밀려왔다. 그러나 사랑
은 모든 것을 이기는 법. 마침내 두 사람은 사
랑으로 하나가 된다.

영혼의 반려,
비운의 뮤즈

로댕 ┃ 카미유 클로델

아무것도 할 수 없어서 또 편지를 씁니다. …… 당신이 여기 있다
고 생각하고 싶어 아무것도 입지 않은 채 누워 있습니다. 하지만
눈을 뜨면 모든 것이 변해버립니다. 제발 부탁입니다. 더 이상 저
를 속이지 말아주세요.

카미유 클로델Camille Claudel, 1864~1943이 로댕에게 보낸 편지의 일부다. 예
술가 사이의 사랑을 가장 인상적인 이미지로 세인들의 뇌리에 새겨준 카미
유 클로델과 로댕. 조각가와 모델로서, 또 동료 예술가이자 연인으로서 두
사람이 불태운 열정은 지금도 그들의 작품에 남아 보는 이의 가슴을 뜨겁
게 달군다. 이 격정의 드라마는 과연 남달리 뜨거웠던 두 사람의 기질에서
비롯된 것이었을까, 두 천재의 재능을 시기한 운명의 장난이었을까?

로댕이 묘사한 클로델의 모습은 대체로 명상적이다. 그들의 격정과 사랑의 행로를 생각한다면 다소 뜻밖으로 여겨질지 모르나, 어쩌면 이런 명상적인 표정이 그 용광로와 같은 열정을 가장 잘 담을 수 있는 그릇이었는지 모른다. 「생각하는 사람」이 희로애락의 인생 드라마를 가장 압축적으로 표현한 작품으로 평가받는 것처럼 말이다.

　로댕은 클로델뿐 아니라 그의 곁에서 평생을 지켰던 로즈 뵈레, 그웬 존 등 여러 여인과 다양한 인연을 맺었다. 하지만 그가 평생 가장 뜨겁게 사랑했던 사람은 클로델이었다. 그것은 클로델도 마찬가지여서 로댕 이외의 그 어떤 남자도 로댕의 자리를 대신할 수 없었다. 천재적인 재능을 타고난데다 예술을 향한 불타는 열정을 지니고 있었던 두 사람은 사랑으로 묶이는 순간 서로에게 강렬히 빠져들었다. 그것은 기쁨의 시작이자 또 슬픔과 고통의 시작이었다.

　이 사랑은 로댕의 예술에서 좀 더 심층적인 성과 관능의 표현을 추동했다. 앞서의 편지에서 클로델은 로댕이 그리울 때 아예 옷을 벗고 누워 있다고 고백했다. 성에 대해 솔직했던 두 사람의 관계를 잘 보여주는 표현이다. 두 사람의 사랑이 깊어질수록 로댕은 인간의 성과 관능에 대한 탐구에 빠져들었다. 일례로 가랑이를 한껏 벌린 「이리스, 신들의 메신저」는 성과 관능의 본질에 대해 노골적으로 묻는 작품이다. 성과 관능이 쾌락의 차원을 넘어 세계와 창조의 중요한 에너지원임을 전해주는 조각이다. 그 신비로운 수원지를 파헤치며 로댕은 매우 감각적인 인상의 작품들을 제작했다. 특히 드로잉에서 자유로운 시도들이 나타나는데, 이후 로댕의 작품에서는 이 인상의 변주가 다양하게 이어지게 된다. 물론 성과 관능에 대한 탐구는 로댕

의 예술 행로에서 언젠가는 시도될 분야였지만, 그것이 클로델과의 만남을 계기로 강렬하게 분출한 것이다.

그러나 클로델과의 사랑에 영향을 받은 이런 작품들과 달리, 정작 클로델을 모델로 한 작품들은 깊은 우수와 상념, 고독을 드러내고 있다. 넘실대는 파도를 보다가 고요한 호수를 보는 느낌이라고나 할까, 같은 사랑이 추동한 작품임에도 클로델을 직접적으로 묘사할 때는 이렇게 정적인 작품이 나왔다. 다가올 사랑의 끝에 대한 예감이었을까, 인생이 허무한 것이라는 본질적인 깨달음에 이른 것일까, 로댕은 클로델을 묘사하며 깊은 명상에 잠겼다. 「사색」「오로라(새벽)」「작별」「챙이 없는 모자를 쓴 카미유 클로델」 「카미유 클로델의 얼굴과 피에르 드 위상의 왼손」 등 클로델의 이미지가 그

로댕, 「여성 누드」, 1900년 이후

대로 드러난 작품들은 오늘도 끝없는 사색의 물결을 일으킨다.

"내 인생의 꿈은 모두 악몽"

로댕이 클로델을 처음으로 만난 것은 1883년의 일이다. 친구인 조각가 알프레드 부셰가 로마로 떠나면서 자신이 지도하던 클로델을 로댕에게 맡긴 것이 그 인연의 시작이었다. 이때 클로델의 나이 열아홉 살. 그로부터 2년 뒤인 1885년 클로델은 로댕의 정식 조수로 채용되는데, 그것은 직업적인 '승격'의 의미를 넘어 본격적인 사랑의 전개를 알리는 신호였다. 등기소 소

로댕, 「사색」, 1886~89

로댕, 「아우로라(새벽)」, 1895∼97

장의 딸로 태어나 조신하게 자란 처녀가 "내 인생의 꿈은 모두 악몽"이라고
스스로 표현할 정도로 모진 사랑의 광풍에 빨려드는 순간이었다. 조각가가
되려는 그녀의 뜻에 심하게 반대했던 그녀의 어머니는 어쩌면 더 필사적으
로 반대했어야 했는지 모른다.

　하지만 그 모든 것은 결국 운명이었다. 클로델이 로댕의 조수가 된 지
3년이 지나도록 그녀의 부모는 딸의 애정행각을 알지 못했다. 그만큼 둘의
사랑은 은밀했고 또 간절했다. 당시 로댕이 클로델에게 쓴 편지에는 이 열
병의 표정이 잘 나타나 있다.

　　그대는 나에게 활활 타오르는 기쁨을 준다오. …… 내 인생이 구렁

작업실에서 작품 제작에 몰두해 있는 클로델, 1887

텅이로 빠질지라도 나는 아무것도 후회하지 않겠소. 슬픈 종말조
차 내게는 후회스럽지 않아요. ······ 당신의 그 손을 나의 얼굴에
놓아주오. 나의 살이 행복할 수 있도록, 나의 가슴이 신성한 사랑
을 느낄 수 있도록. 내가 당신과 함께 있을 때 나는 몽롱하게 취한
상태에 있다오.

생활의 반려와 영혼의 반려 사이에서

이처럼 클로델이 로댕에게 없어서는 안 될 존재로 부상했지만, 로댕 곁에는
늘 충성스럽게 그를 지키는 여자가 있었다. 침모 출신으로 죽을 때까지 무

려 53년간 로댕에게 헌신한 로즈 뵈레였다. 1864년, 그러니까 로즈 뵈레의 나이 스무 살, 로댕의 나이 스물네 살 때 만난 두 사람은 가장 어렵고 고달팠던 시기를 함께 보냈다. 하지만 그녀는 성공한 로댕의 사회적 지위에 어울리는 여자는 아니었다. 로댕의 출세와 그 흐름을 타고 변해가는 환경에 잘 적응하지 못했다. 로댕이 로즈와의 사이에서 낳은 아들을 자신의 호적에 올리지 않고 1866년, 그녀가 죽기 2주 전에야 비로소 합법적인 아내로 인정한 데서 로댕이 일생동안 그 관계에서 느꼈던 결핍감을 엿볼 수 있다. 물론 죽기 직전이나마 아내로 인정함으로써 일생에 걸친 그녀의 헌신에 감사를 표했지만 말이다.

그런 로즈 뵈레로서는 아름답고 똑똑한 클로델에게 경계심을 늦출 수 없었을 것이다. 로즈 뵈레 역시 아틀리에에서 로댕의 조수 역할을 하곤 했다. 로댕의 지시에 따라 점토에 물을 먹이고 기타 허드렛일을 하는 따위의 도움을 주었다. 그러나 그녀는 교육을 받지 못했고 예술 작품의 창조와 관련한 복잡한 지시를 이해할 능력이 없었다. 반면, 클로델은 천재적인 재능을 갖고 있는데다 매우 지적이고 명민했으며 조각가로서 로댕이 당면한 여러 가지 문제를 동등한 시각에서 끌어안고 고민할 줄 알았다. 로댕에게 곁에서 도움을 주는 클로델은 진정한 의미의 동반자로 다가왔다. 게다가 클로델은 모델로서도 로댕에게 깊은 매력을 지닌 인물이었다. 앞에서도 언급했듯 성과 관능의 표현에 대한 영감과 그것을 감싸는 우수의 이미지는 근원적으로 클로델에게서 온 것이다. 물론 로즈 뵈레도 젊은 시절 로댕을 위해 모델을 서곤 했다. 그러나 로즈 뵈레는 클로델의 저 강렬한 성적 매력과 신비스러운 호소력을 지니지 못했다.

「챙이 없는 모자를 쓴 카미유 클로델」은 작은 조각이지만, 클로델 특유

로댕, 「다나이드」, 1890

의 신비가 잘 표현된 작품이다. 작고 갸름한 얼굴 안에서 빛이 고요히 비쳐 나오는 듯하다. 그렇게 환하지도 않지만 그렇게 어둡지도 않은 빛, 그러나 클로델 외에는 그 어떤 사람도 자아낼 수 없는 빛이다. 그 빛은 로댕의 전 존재를 끌어안았던 빛이요, 클로델 자신을 온전히 태워 소진한 빛이다.

아름답지만 결코 소유할 수 없는 빛

1892년 원하지 않은 낙태를 한 뒤 클로델은 로댕과 더 이상 친밀한 관계를 유지하지 않기로 마음먹었다. 그 뒤로도 1898년까지 정기적으로 만났지만 두 사람은 다시 예전으로 돌아갈 수 없었다. 1886년 로댕은 22년간 살던 로 즈 뵈레와 헤어지고 클로델과 다른 나라로 나가 살겠다는 서약서 초안까 지 썼지만, 이 약속은 끝내 실현되지 않았다. 로댕 자신의 말마따나 '동물적

로댕, 「챙이 없는 모자를 쓴 카미유 클로델」, 1911

인 충성심'을 지닌 채, 평생 자신을 따른 로즈 뵈레를 버릴 수 없었기 때문이다. 로댕에게 클로델의 빛은 무척이나 아름답지만 결코 소유할 수 없는 빛이었다. 그 빛은 로댕에게 돌아선 클로델이 정신병원에 갇히면서 육신과 함께 천천히 사그라져갔다(클로델은 1905년 정신병적 징후를 보이기 시작해 1913년 정신병원에 수용되었다).

「카미유 클로델의 얼굴과 피에르 드 위상의 왼손」은 로댕 특유의 아상블라주 작품이다. 아상블라주란 여러 물체를 한데 모아 붙여 만드는 기법을

로댕, 「카미유 클로델의 얼굴과 피에르 드 위상의 왼손」, 1895?

말하는데, 이렇게 두상과 손을 멋대로 가져다 붙인 로댕이 그 시조다. 그런데 이 작품을 보노라면 왠지 로댕이 자신과 클로델의 관계에 대한 감정을 토로하는 듯한 인상을 받게 된다. 이별의 정서 같은 것이 묘하게 느껴지기 때문이다. 클로델은 특유의 응시하는 표정으로 정면을 바라보고 있고, 머리 왼쪽에 피에르 드 위상의 왼손이 붙어 있다. 피에르 드 위상은 로댕의 걸작 「칼레의 시민」 가운데 고개를 돌려 고뇌 어린 표정을 짓는 인물이다. 동포를 구하기 위해 용감히 자원해 적군의 희생제물이 되기로 했지만, 그의 마음속엔들 왜 죽음과 이별에 대한 두려움과 슬픔이 없었겠는가. 그 비통함이 얼굴뿐 아니라 손의 표정에도 그대로 담겨 있다. 클로델과 헤어질 당시 로댕의 심리 상태가 이와 비슷했으리라. 그 왼손을 클로델의 얼굴에 붙여 놓으니 이별의 비통함을 호소하는 것 같다. 그러나 클로델은 오로지 앞만 주시한다. 그녀는 그렇게 로댕을 떠나 자신의 길을 갈 것이고, 로댕에게는 덩그러니 빈손만 남을 것이다. 이제 현실이 된 이별을 조각가는 슬픈 음성으로 노래한다.

정신병원에서 보낸 30년 여생

로댕과 결별한 뒤 클로델은 한동안 열심히 작품 활동을 했다. 하지만 정신 질환이 발생하면서 그녀의 모든 활동은 갈수록 뒤틀려버렸다. 심지어 자신의 작품을 마구 부수기까지 했다.

1906년 사랑하는 남동생 폴 클로델(유명한 시인이자 극작가, 외교관이다)이 결혼해 중국으로 떠나자 클로델은 자신의 작업실로 침잠해 은둔자처럼 살았다. 1913년 그녀를 격려해주던 아버지가 사망했을 때는 남동생과 어머니가 그녀를 정신병원에 보내버렸다. 30년의 수용생활 중간 중간 의사들이

가족에게 클로델을 데려가도 좋다고 통보했지만 어머니도, 남동생도 그녀
를 받아들이려 하지 않았다. 그들은 클로델이 망각의 강 속으로 사라지기를
바랐던 것 같다. 1943년 10월 19일, 결국 클로델은 정신병원에서 쓸쓸히 생
을 마감했다. 그녀가 세상을 떠난 지 8년 뒤인 1951년에야 그녀의 첫 회고
전이 열렸고, 1980년대에 들어서야 비로소 그녀의 재능에 마땅한 미술사적
평가가 이뤄졌다.

로댕

Auguste Rodin, 1840~1917

로댕은 미켈란젤로 이후 서양의 가장 위대한 조각가로 평가된다. 특히 초상조각 분야에서는 「발자크」나 「빅토르 위고」 등의 작품이 보여주듯 역사상 가장 뛰어난 성취를 이뤄냈다는 칭송을 받기도 한다. 로댕의 「생각하는 사람」은 레오나르도 다 빈치의 「모나리자」, 밀레의 「만종」과 더불어 전 세계 대중에게 가장 널리 알려지고 사랑받아온 서양미술의 이미지다.

로댕은 가난한 경찰관의 아들로 태어났다. 열세 살 때 드로잉 학교에 입학해 조형의 기초를 닦은 뒤 명문 에콜 데 보자르에 지원했으나 세 번 모두 낙방했다. 생활을 위해 1882년까지 석조 장식 일을 하며 주경야독으로 초상조각들을 만들어 살롱에 출품했지만 역시 매번 낙선했다. 로댕의 위대함은 초기의 이런 시련뿐 아니라 명성을 얻은 뒤 잇따랐던 숱한 비판과 질시를 불굴의 의지로 극복했다는 점에 있다.

로댕의 첫 출세작 「청동시대」(1875~77)는 그 넘치는 생명감으로 산 사람을 주물로 뜬 것이라는 말도 안 되는 비난을 받았다. 결국 로댕은 자신의 작품이 '라이프 캐스팅'된 것이 아니라는 사실을 등신대보다 조금 크게 제작한 「세례 요한」(1878~80)을 통해 증명해 보이기까지 했다.

완숙기 로댕의 작품은 매우 강렬하고 표현적인 감정을 담고 있으며, 미켈란젤로의 영향을 받아 의도적으로 미완성 상태로 놔둔 부분이 많다. 또 터치의 변화가 뚜렷해 빛의 활발한 움직임을 유도하는 특성이 있다. 이는 당대의 인상주의가 추구한 '찰나의 미학'과도 밀접한 관계가 있는 것으로, 그런 과정을 통해 조형에 영원한 생명의 힘을 불어넣고 있다. 로댕의 최대 야심작 「지옥의 문」(1880~1917)이 끝내 미완성으로 남은 것도 이처럼 영원한 생명력을 꿈틀거리는 조형으로 표현하고자 했기 때문이었다.

카미유 클로델의 초상 사진, 1884

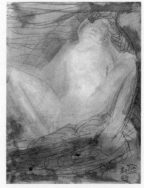

로댕, 「여성 누드」, 종이에 연필과 수채, 32.6×25cm, 1900년 이후, 로댕 미술관, 파리

　열아홉 살 때의 모습으로, 로댕을 처음 만난 해에 찍은 사진이다. 클로델은 어릴 때부터 돌과 흙을 좋아했다고 한다. 타고난 조각가였다. 하지만 당시 파리의 미술 명문학교 에콜 데 보자르는 여학생을 받지 않아 아카데미 콜라로시에 들어갔다. 앞에서도 소개했듯 이탈리아 조각가 콜라로시가 설립한 이 미술학교는 여학생에게도 문호를 개방해 클로델을 비롯해 모딜리아니의 부인 잔 에뷔테른, 스코틀랜드의 인상파화가 베시 맥니콜 등이 다녔다.

　인체를 누드로 표현하는 것이야 서양미술의 오랜 전통이고, 로댕 역시 미술학도 시절부터 누드를 형상화해왔지만, 클로델과 만나고부터 그의 작품에서 관능적인 성의 이미지가 더욱 뚜렷이 부각됐다. 특히 드로잉의 경우 매우 직설적이고 노골적인 그림이 많아 그가 이와 관련한 자신의 관심을 매우 자유롭게 표출했음을 알 수 있다. 하지만 당시에는 여성의 성기를 적나라하게 그린 드로잉을 일반에 공개하는 게 쉽지 않았다.

로댕이 그린 대부분의 드로잉도 전시용으로 작업한 것이 아니었다. 오늘날의 시각으로 보면 그다지 노골적으로 보이지 않는 그의 조각 「키스」조차 그때는 지나치게 관능적이라는 비판을 들었고, 심지어 「키스」의 브론즈 버전이 1893년 시카고 박람회에서 전시될 때는 작품을 독방에 따로 설치하고 신청자에 한해서만 관람을 허용하기도 했다.

리가 먼 곳이었다. 자주 비가 내렸고, 한 번 내리면 그칠 새가 없었다. 정열적이라고 할 수 있을 정도였다. 또 바람 역시 무서울 정도로 심하게 불었다. 지금도 그 바람 소리가 귀에 울리는 듯하다. 눈앞의 그 광대한 풍경에는 어떤 비극이 잠재돼 있었다. …… 이 풍경에는 협박과 예언, 오열과 깊은 사유가 흘러넘치고 있었다."

이 작품은 마치 태풍이 불기 전의 고요처럼 광기에 이르기 전 인생에 대한 깊은 사색에 잠긴 클로델의 모습을 보여주는 듯하다.

로댕, 「사색」, 대리석, 74.2×43.5×46.1cm, 1886~89, 오르세 미술관, 파리

로댕, 「아우로라(새벽)」, 대리석, 56×58×50cm, 1895~97, 로댕미술관, 파리

클로델은 예쁜 용모 아래 폭풍우 같은 기질이 있는 사람이었다. 그 묘한 불일치가 사람들의 마음을 사로잡았다. 어릴 적 클로델은 빌뇌브라는 곳에서 살았는데, 이 지방의 유별난 풍토가 그녀의 기질을 형성하는 데 큰 몫을 했다는 평가가 있다. 카미유의 동생 폴은 빌뇌브에 대해 이렇게 말했다.

"빌뇌브는 평화로움이라든가 부드러움과는 거

'아우로라'는 라틴어로 '새벽'을 뜻하며, 로마 신화에서 '여명의 여신'을 지칭한다(그리스 신화에서 여명의 여신은 '에오스'다).

먼 곳을 바라보는 듯한 클로델의 얼굴이 달처럼 부드럽고 은은한 빛을 발한다. 얼굴 주위로 거칠게 남은 대리석이 그와 대조를 이루며 구

름처럼 펼쳐진다. 먼동이 터올 때의 느낌, 여명이 밝아올 때의 느낌을 사람의 얼굴을 통해 이렇게 표현할 수 있다니 신기한 느낌이 들 정도다.

로댕, 「다나이드」, 대리석, 36×71×53cm, 1890, 로댕미술관, 파리

클로델은 「지옥의 문」 제작 당시 작품 제작을 도울 뿐 아니라 직접 「지옥의 문」에 등장하는 몇몇 여인상의 모델을 섰다. 1885년 「지옥의 문」의 일부로 제작되기 시작한 「다나이드」도 그렇게 카미유가 포즈를 취한 작품으로 전한다. 당시 로댕의 카미유에 대한 사랑이 감미로울 정도로 매끄러운, 또 관능적인 선에 담겨 있는 듯하다.

다나이드는 그리스 신화에 나오는 다나오스 왕의 딸들이다. 아르고스의 왕인 다나오스는 딸이 모두 50명이었는데, 아라비아와 이집트의 왕이자 쌍둥이 형 아이깁토스의 아들들과 혼례를 치르기로 되어 있었다. 그러나 이것

이 자신을 제거하고 나라를 가로채기 위한 아이깁토스의 음모라고 생각한 다나오스는 결혼식 날 딸들에게 단검 하나씩을 주어 사위들을 죽이게 했다. 이 가운데 딸 하나만 빼고 모두 아버지의 지시를 따라, 결국 아이깁토스 왕은 아들 50명 중 49명을 잃었다. 명을 따르지 않은 큰딸 휘페름네스트라로 인해 구사일생으로 살아난 륀케우스가 결국 다나오스 왕과 다른 다나이드를 죽여버리고 나라를 차지했다. 죽은 49명의 다나이드들은 남편을 죽인 죄로 지하 세계에서 밑 빠진 독에 물을 채우는 형벌을 받았다. 로댕의 작품은 바로 그 다나이드 가운데 하나에 초점을 맞춰 영원한 형벌의 고통을 표현했다.

로댕의 조각에서 여인은 무릎을 꿇은 채 엎드려 있다. 그녀 오른쪽에는 밑 빠진 항아리가 놓여 있고 그곳에서 물이 새어 나온다. 그 물은 내의 물과 섞여 여인의 머리카락을 적시며 아래로 흘러간다. 마치 태아처럼 웅크린 여인의 몸은 매우 가련해 보인다. 로댕은 이 작품에서 여성의 '상처받기 쉬움vulnerability'을 절절히 표현했다. 카미유가 모델을 설 때 그녀 역시 장차 이런 고통과 형벌을 받으리라 상상이나 했을까. 그녀 안에 이미 운명적으로 내재되어 있던 '상처받기 쉬움'이 로댕에게 이처럼 탁월한 표현을 하도록 이끈 게 아닐까.

로댕, 「챙이 없는 모자를 쓴 카미유 클로델」, 반죽유리, 25.7×15×17.7cm, 1911, 로댕미술관, 파리

내 사랑은 지극히 순결하오. 당신이 나에게 동정을 베푼다면 그대 자신도 보상을 받을 것이오."

로댕, 「카미유 클로델의 얼굴과 피에르 드 위상의 왼손」, 플래스터, 32.1×26.5×27.7cm, 1895(?), 로댕미술관, 파리

이 작품은 1884년경 제작된 테라코타를 시작으로 브론즈, 반죽유리 등 다양한 재료를 사용해 여러 버전으로 만들어졌다. 로댕이 클로델에게 매료될 때부터 관계가 파탄이 나 헤어진 이후까지, 재료를 바꿔가며 계속 제작된 작품이다. 작품마다 로댕이 클로델을 처음 보았을 때 느꼈던 그 매력을 여전히 발산하고 있다. 중요한 것은 클로델과 헤어진 지 오랜 세월이 지난 뒤에도 로댕이 이 작품을 계속 만들었다는 것이다. 클로델을 결코 잊을 수 없었던 로댕의 마음이 담겨 있는 작품이다.

클로델에게 쓴 편지에서 간절히 사랑을 갈구하던 로댕의 목소리가 다시 들려오는 듯하다. "나는 당신을 설득할 수 없고, 나의 말들은 무력하구려. 나의 고통을 당신은 믿지 않으니. 내가 물어도 당신은 그마저 의심하지요. 나는 오래전부터 더 이상 웃지 않으며, 더 이상 노래할 수도 없다오. …… 당신에 대한 불타는

비평가들은 로댕의 조각들이 표출하는 감정을 잘 읽기 위해서는 얼굴뿐 아니라 손도 주의 깊게 볼 필요가 있다고 말한다. 확실히 로댕 조각의 손들은 그 다양한 제스처로 인간의 온갖 감정을 표현한다. 특히 얼굴 표정으로 드러나지 않는 내면의 심층적인, 혹은 이율배반적인 감정을 표현할 때 그의 손 표현은 그야말로 압권이다.

이렇게 손을 중시하는 로댕이 「칼레의 시민」

을 제작할 당시 일부 손과 발의 원형 제작을 클로델에게 맡겼다. 물론 마케트(maquette, 조각품의 축소 모형·그림으로 치면 초벌 그림) 모델링과 작품의 최종 정리는 로댕이 했지만, 로댕은 재능 있는 조수들에게 작품의 중요한 부분을 맡기곤 했다. 어쩌면 이 손 또한 클로델이 만든 것일 수 있다. 만약 그렇다면 클로델이 이 작품을 봤을 때 심정은 매우 복잡해졌을 것이다. 로댕이 그것을 노리고 만든 것은 아닐까? 두 사람만이 아는 일종의 기호 같은 작품이 아니었을까?

카미유 클로델, 「중년」, 브론즈, 114×163×72cm, 1893～1903, 오르세 미술관, 파리

 스스로 탁월한 조각가였던 클로델의 이 작품은 그녀 자신과 로댕의 비극적인 관계를 표현한 것으로 해석된다. 무엇보다 클로델의 동생 폴이 그렇게 설명했다. 작품을 보면, 한 늙수그레한 남자가 나이 든 여인에게 이끌려 어디론

가 떠나고 있고, 그 뒤로 젊은 여인이 그를 향해 무릎을 꿇은 채 가지 말라고 애원하고 있다. 로댕이 젊고 아리따운 자신을 버리고 '늙고 욕심 많은' 동거녀 로즈 뵈레를 따라 떠나버렸음을 암시하는 조각이다. 물론 그런 자전적인 내용도 챙겨봐야겠지만, 그걸 넘어 사람은 나이가 들면 젊음과 사랑, 열정에서 멀어지고, 그것이 대부분의 인간의 운명이라는, 인생에 대한 다소 허무주의적인 통찰 또한 섬세하게 표현된 작품이다.

클로델과 로댕의 관계가 파탄이 나면서 생겨난 비극의 하나는, 클로델이 로댕에 대해 피해망상을 갖게 되었다는 것이다. 그녀는 로댕이 아이디어를 훔치고 심지어 자신을 죽이려는 음모를 꾸미고 있다고 믿게 되었다. 하지만 로댕은 정부에서 클로델의 작품을 구입하도록 애를 쓰는 등 오히려 그녀가 화단에서 성공할 수 있도록 최선을 다했다. 제삼자를 통해 은밀하게 금전적인 도움을 주기도 했다. 로댕은 나라에서 자신의 미술관을 세우면 그 가운데 전시실 하나에는 반드시 클로델의 작품을 설치해줄 것을 원했다. 그래서 파리의 국립 로댕 미술관은 그의 뜻을 받들어 '클로델의 방'을 따로 마련해 관람객을 맞고 있다.

위동의 저택 정원에서 로즈 뵈레와 포즈를 취한 로댕, 1916

클로델, 「로댕 흉상」, 브론즈, 40×25×28cm, 1892, 로댕미술관, 파리

두 사람 다 세상을 떠나기 한 해 전에 찍은 사진이다 (뵈레와 로댕 모두 1917년에 사망했다). 평생 로댕을 위해 헌신해온 로즈 뵈레의 손을 로댕이 따뜻하게 쥐고 있다. 서로 의지하는 마음도 느껴지고 인생의 무상함에 대한 헛헛함도 느껴지는 사진이다.

로댕이 형상화한 클로델을 보면 클로델을 향한 그의 개인적인 감정이 어떠했는지 금세 알 수 있다. 그만큼 자신의 내면을 솔직하게 드러냈다. 그러나 클로델이 만든 로댕의 초상 조각에는 그녀의 감정이 그리 노골적으로 담겨 있지 않다. 매우 절제되어 있는 인상이다. 위대한 스승을 표현한다는 점에서 사적인 정서를 드러내기보다는 로댕의 예술혼을 드러내는 데 더 관심을 쏟았던 듯하다. 차분하고 지적인 느낌이 인상적이다. 1888~89년에 제작된 테라코타를 토대로 1892년에 브론즈로 제작되었다.

요부
혹은
귀부인

클림트 ┃ 아델레 블로흐

「키스」의 화가 구스타프 클림트는 관능적인 여성 그림으로 유명하다. 클림트에게 모델의 역할은 그만큼 중요한 것일 수밖에 없었다. 모델들이 그에게 충분한 영감과 자극을 주지 못했다면 그는 자신이 추구하는 에로티시즘의 세계를 뜻대로 표현하기 어려웠을 것이다. 그런 점에서 그의 걸작들은 그의 예술적 재능과 노력뿐 아니라 그의 모델들이 준 영감과 자극에 힘입은 바 큰 것이었다.

여성에 대해 이분법적인 태도

클림트는 여성들에 대해 이분법적인 태도를 취한 것으로 유명하다. 먼저 직업 모델들. 이들은 클림트의 요구에 따라 매우 관능적이고 때로는 외설적이기까지 한 포즈를 취해주었다. 클림트는 이들 가운데 여러 여자와 육체적인 사랑을 나눴고 심지어 이들에게서 자식을 얻었다. 평생 독신이었던 클림트

가 죽었을 때 14건 이상의 유자녀 양육비 청구소송이 제기되어 이 가운데 네 건이 받아들여졌다는 기록이 있다. 이 점으로 보아 그가 모델들과 얼마나 자유분방한 관계를 맺었는가를 알 수 있다. 하지만 클림트가 이들과 주고받은 것은 대체로 육체적인 관계에 국한된 것이었고, 그는 결코 그 이상을 원하지도, 허락하지도 않았다.

클림트가 마음에서 우러나오는 사랑을 느끼고 이를 정신적인 관계로 구현한 상대는 신분적으로 보다 더 상위 계층의 여성들이었다. 그는 그들과 육체적인 관계를 맺지 않았다. '플라토닉 러브'를 추구했다. 이렇듯 사랑의 상대를 육체적인 여자와 정신적인 여자로 나누고 그에 따라 이분법적으로 대했다는 점에서 클림트는 분명히 분열적인 사람이었다.

그 분열적 사랑의 상대로 전자를 대표하는 이가 미치 치머만이라고 한다면, 후자를 대표하는 이가 에밀리 플뢰게였다. 클림트의 모델이었던 미치는 클림트의 아들을 둘씩이나 낳았고 이후 클림트는 그들을 자기 자식으로 인정했다. 반면 에밀리는 평생 클림트와 육체적 관계가 없었던 것으로 여겨지지만, 클림트에게 무려 400여 통의 편지를 받았고, 클림트의 임종 자리를 지켰다.

클림트의 이 같은 이분법적 태도를 이해하는 데는 정신분석학자 에리히 노이먼의 언급이 도움이 된다.

"(남성적 에고의 건전한 성장과 관련해) 드물지 않게 나타나는 실패의 다른 한 형태는, 여성을 하나의 전체로 경험하고 견디는 능력의 부족이다. 이 경우의 남자들은 (여성성에 대한) 공포가 너무 압도적이어서 결과적으로 여성을 고귀한 여성 higher femaleness과 저속한 여성 lower femaleness으로 분리해보고, 한 번에 오로지 한 쪽 여성과만 관계를 가질 수 있다. 그것은, 한 편으로

클림트, 「키스」, 1907~08

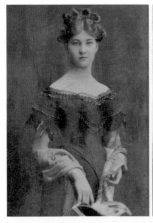

왼쪽 ː 미치 치머만의 초상 사진, 1910년경
오른쪽 ː 클림트, 「슈베르트」, 1899

는 여성을 경배해 지극히 고상한 우정의 관계를 획득하는 것으로 나타나고, 다른 한 편으로는 오로지 창녀나 사회적으로 열등한 신분의 여성들과 성관계를 갖는 것으로 나타난다. 이것 역시 '여성성의 공포', 혹은 '여성의 공포'의 문제로서, 분리되지 않은 전체로서의 여성을 만나는 것이 너무나 압도적인 공포로 경험되기 때문에, (자아가) 불완전하게 발달한 남성은 그 자신이 결코 온전한 전체로서의 여성에게 필적할 수 없다고 느낀다."

경계선상의 여인 아델레 블로흐-바우어

그런데, 클림트의 여성들 가운데 이 같은 이분법의 어느 한쪽으로 명쾌히 분류되지 않는 여성이 있다. 바로 아델레 블로흐-바우어Adele Bloch-Bauer, 1881~1925다. 그녀는 상류층 출신이면서도 클림트를 위해 매우 관능적인 모델이 되어주었다. 또 그와 정신적인 사랑뿐 아니라 육체적인 사랑도 나눴을

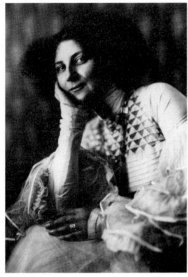

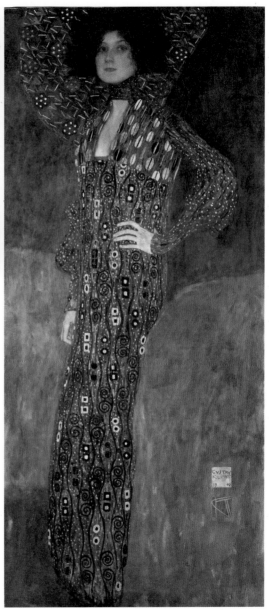

왼쪽 ❋ 마담 도라가 찍은 에밀리 플뢰게의 초상 사
진, 1909
오른쪽 ❋ 클림트, 「에밀리 플뢰게」, 1902

아델레 블로흐 – 바우어의 초상 사진

것으로 추정된다.

 아델레 블로흐-바우어는 1881년 오스트리아에서 부유한 유대계 금융
업자의 딸로 태어났다. 이른 나이에 자신보다 열여덟 살 많은, 역시 유대계
의 부유한 설탕 제조업자이자 금융업자인 페르디난트 블로흐와 결혼을 했
다. 상류층 자제로서 아델레는 가정에서 나름대로 깊이 있는 지식과 교양을
쌓았다. 사교계에 입문한 이후에는 살롱을 열어 문학인들과 예술인들, 정치
가들을 초대해 다양한 주제의 대화를 나눴다. 당시 그녀의 살롱에 드나들던
명사로는 프로이트의 영향을 받은 문인 슈테판 츠바이크, 유명 작곡가 구스
타프 말러, 후일 오스트리아공화국의 총리와 대통령을 역임한 정치가 카를
레너 등이 있었다.

 자식이 없었던 블로흐 부부는 남편 페르디난트의 사업 근거지인 프라하
근교와 빈에서 생활했다. 이들 부부는 당시 빈의 스타 화가로 떠오른 클림트

와 컬렉터와 화가로서 인연을 맺었고, 클림트에게서 아델레의 초상화 두 점과 풍경화 네 점 등 모두 여섯 점의 유화를 구입했다. 또 클림트의 드로잉도 다수 사들였다.

아델레와 클림트 사이에서 특별한 관계의 징후가 나타나기 시작한 것은 클림트가 그녀의 초상 주문을 맡은 1899년부터다. 그들은 화가와 모델로 만나면서 급속히 가까워졌다. 이때 아델레의 나이가 열여덟 살, 클림트의 나이는 서른일곱 살이었다.

당시 아델레는 나이가 어렸지만 그리 귀엽거나 예쁘장한 타입의 여성은 아니었던 것 같다. 한 평자는 그녀가 "매우 영리한 편이지만 그다지 매력적인 여성은 아니다"라고 기록하고 있다. 그러나 클림트의 그림에 그려진 그녀는 독특한 매력이 있어 보인다. 분명 클림트는 그녀에게서 다른 사람이 보지 못하는 매력을 발견했고 그것을 부각해 표현했다. 왜 이런 시각의 차이가 생겨난 것일까? 그 부분은 클림트가 그녀를 모델로 그린 「유디트」 연작을 꼼꼼히 살펴보면 웬만큼 의문이 풀린다.

아델레에게서 본 파멸적인 에로티시즘

「유디트 I」을 보자. 이 작품에서 주인공 유디트는 지금 몽롱한 눈빛으로 관객을 바라보고 있다. 유디트는 구약시대 이스라엘의 유명한 애국 여걸이다. 당시 유디트는 아시리아 군대가 쳐들어오자 이스라엘 백성을 구하기 위해 그 어떤 남자라도 호릴 만큼 매혹적으로 치장을 하고 적진에 위장 투항했다. 투항 뒤 아시리아의 장군 홀로페르네스에게 이스라엘인들을 쉽게 굴복시킬 수 있는 계책을 알려주겠다고 거짓말을 했다. 거짓에 들뜬 홀로페르네스가 주연을 베풀고 주위를 물리친 뒤 그녀를 껴안으려 하자 유디트는 기

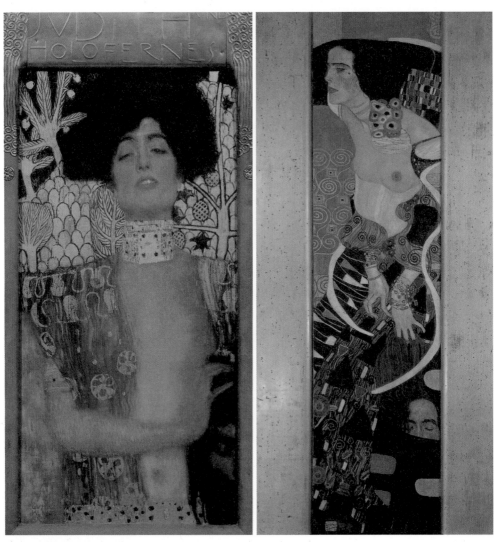

왼쪽 ✲ 클림트, 「유디트 I」, 1901
오른쪽 ✲ 클림트, 「유디트 II」, 1909

다렸다는 듯 술 취한 홀로페르네스의 칼을 뽑아 그의 목을 베어버렸다. 그 애국 여걸의 모습을 클림트는 지금 몽롱한 표정의 요부로 그려놓은 것이다.

클림트의 그림에서 유디트의 에로티시즘은 단지 그 표정뿐 아니라 풀어 헤친 젖가슴과 속이 비치는 옷, 그리고 죽은 적장의 머리를 애인 얼굴 쓰다 듬듯 어루만지는 제스처에서 뚜렷이 드러난다. 클림트는 유디트 이야기에 서 애국심보다는 남자를 유혹함으로써 파멸에 빠뜨릴 수 있는 여성의 성적 매력, 그 부정적인 마력에 주목했다. 그리고 그 모델로 아델레를 선택했다. 아델레에게서 그가 그림으로 표현하고자 했던 파괴적인 에로티시즘을 보 았음에 틀림없다.

사실 이런 종류의 에로티시즘은 부정적인 인상을 준다. 가시가 있는 장 미처럼 눈길이 가기는 하지만 경계심을 늦출 수 없게 하는 매력인 것이다. 물론 클림트가 아델레를 그리면서 이 같은 요소를 과장해서 표현했겠지만, 전혀 그런 요소와 관계가 없는 여인을 그림의 모델로 삼았다고 보기는 어 려울 것이다. 따라서 아델레를 부정적으로 평가했던 앞서의 평자는 그런 측 면을 특별히 유념해보았던 것 같다. 아델레에 대한 그의 거부감과 경계심은 다음과 같은 언급들에서도 계속 나타난다.

"그녀는 얼굴이 길고 매우 차가운 느낌을 주며 창백하다."

"모든 동물에 대해 알레르기가 있는 까닭에 집 안에는 단 한 마리의 동물 도 들이지 않는다."(이 말은 그녀가 상당히 무정한 사람이라는 인상을 준다.)

"그녀는 다소 부끄럼을 타는 편인데, 그럼에도 허영심이 강하고 젠체하 는 편이다."

어쨌든 「유디트 I」이 발표되자 눈썰미가 있는 빈의 사교계 인사들은 모 델이 된 여인이 낮은 계층 출신의 직업 모델이 아니라 빈의 상류층 여성일

것이고 추측했다. 어린이 소설 '밤비' 시리즈로 유명한 작가 펠릭스 잘텐은 「유디트 I」을 보고 모델이 클림트와 매우 가까운 상류층 여성일 것이라고 확신에 차서 말했다. 잘텐의 지적처럼 상류층 여성이 요조숙녀상도 아니고 이런 요부상을 위해 클림트의 모델이 되어준 일은 상당한 스캔들을 일으킬 수 있는 것이었다. 또 두 사람 사이가 보통 관계가 아님을 시사하는 것이었다. 모델은 지금 화가 앞에서 자신의 나체를 스스럼없이 드러내고 있지 않은가. 게다가 저 표정과 인상은 무엇을 의미하는가.

하지만 빈의 사교계 인사들은 모델의 사회적 지위를 나름대로 의심했지만, 그 여성이 정확히 누구인지는 몰랐던 것 같다. 미국의 정신과의사 샐러먼 그림버그에 따르면, 가십에 굶주린 당시의 빈의 풍토상 잘 믿기지 않지만, 아델레의 하녀와 주치의 등 극소수의 사람만 아델레와 클림트의 관계에 대해 정확히 알고 있었을 것이라고 한다. 어쨌든 이렇게 예술과 사랑으로 맺어진 두 사람의 관계는 12년가량 유지되었다.

아델레의 집에 세워진 클림트의 '성소'

「유디트 I」에 비해 아델레를 그녀의 모습 그대로 그린 초상화 「아델레 블로흐-바우어 I」은 그래도 점잖고 품위가 있어 보인다. 「유디트 I」에서도 볼 수 있는 깊고 우수에 찬 검은 눈동자와 검은머리가 여전히 고혹적이지만, 단정하고 반듯한 사교계 여성의 기품을 잃지 않고 있다. 화려한 황금빛 배경의 구성 덕분에 마치 비잔틴 이콘의 성모마리아인 듯, 혹은 다른 지고한 숭배의 대상인 듯 그림은 영원한 광채로 빛난다.

클림트는 이 그림을 1900년부터 그리기 시작했는데, 1907년에 이르러서야 비로소 완성을 했다. 왜 이렇게 많은 시간이 필요했을까? 작품 제작에

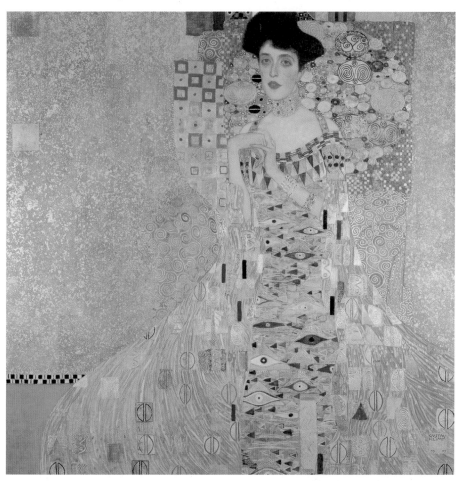

클림트, 「아델레 블로흐 – 바우어 I」, 1907

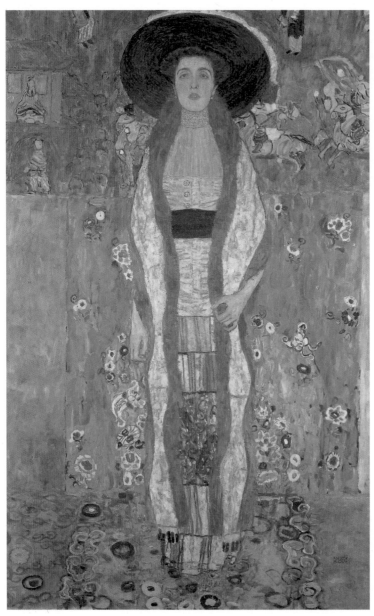

클림트, 「아델레 블로
흐-바우어 II」, 1912

어떤 어려움이 발생한 것일까, 아니면 서로의 관계를 유지하기 위한 두 사람의 '공감'에 의한 것이었을까? 1912년에 클림트는 아델레의 초상화를 한점 더 발표한다. 첫 작품만큼 유명하지는 않지만, 이 작품 또한 아델레의 매력을 잘 포착한 초상화다. 두 초상화가 풍기는, 설명하기 어려운 묘한 매력으로 보아 클림트는 아델레에게 푹 빠져 있었음이 분명하다.

아델레는 클림트가 죽은 이듬해(1919년) 자신의 집에 클림트를 기리는 방을 만들었다. 이 '클림트 홀'에는 클림트가 그린 그림들이 걸려 있었고, 탁자에는 클림트의 사진이 놓여 있었다. 이 '성소'를 만든 지 6년 뒤인 1925년, 아델레는 44세의 이른 나이에 뇌수막염으로 세상을 떠났다. 그녀의 죽음과 더불어 그 성소 또한 유족들의 손길로 그녀를 기리는 '아델레 홀'로 바뀌었다.

클림트

Gustav Klimt, 1862~1918

구스타프 클림트는 오스트리아 빈 교외의 바움가르텐에서 태어났다. 아버지 에른스트 클림트는 금 세공사였다. 일찍부터 미술에 재능을 보인 클림트는 열네 살 때인 1876년 빈 응용미술학교에 입학해 아카데미적인 회화교육뿐 아니라 수공예적인 장식교육을 받았다. 클림트가 장식적인 모티프를 중시하는 그림을 많이 그리고 오스트리아의 장식 미술에 지대한 영향을 끼치게 된 것은 바로 이때 받은 교육 덕이다.

1883년 응용미술학교를 졸업한 클림트는 동료 프란츠 마취, 동생 에른스트 클림트와 함께 미술가 그룹을 결성하고 공동 스튜디오를 열었다. 이 스튜디오를 통해 빈 국립극장 계단 장식 작업과 빈 미술사 미술관 계단 장식 작업 등 여러 건축 미술 공사를 수주했고, 이후 건축 장식 미술의 대가로 자리를 굳히게 된다. 그의 유명한 띠 벽화 '베토벤 프리즈'와 '스토클레 프리즈'는 이 분야의 대표적인 걸작이다.

클림트는 당시 유행하던 상징주의 미술, 아르누보와도 밀접한 관련을 맺었으며, 순수와 응용의 구분, 혹은 장르 간의 구분을 넘어 총체적인 예술을 지향한 '빈 분리파' 운동의 지도자로 활동하기도 했다. 관능적인 여성 모티프와 유려한 선, 화사한 색채가 특징인 그의 그림은 성과 사랑, 죽음에 대한 풍성하고도 수수께끼 같은 알레고리로 세계의 대중을 매혹시켰다. 물론 초기에는 외설 시비로 고생도 많이 했다. 에로틱한 나신들을 등장시킨 「철학」, 「의학」, 「법학」의 학부 회화 시리즈를 두고, 빈 대학 교수들과 정면충돌한 사건은 그 대표적인 사례다. 평생 독신으로 어머니와 함께 사는 등 일종의 '머더 콤플렉스' 징후를 보였으며, 1918년 심장발작으로 사망했다.

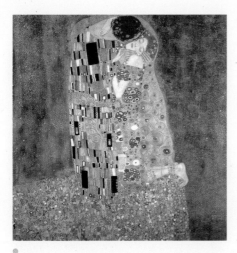

클림트, 「키스」, 캔버스에 유채, 180×180cm, 1907~08, 오스트리아 갤러리, 빈

이 작품은 클림트의 그림 가운데 대중적으로 가장 널리 알려져 있고 또 가장 많이 사랑받는 작품이다. 사랑의 한 표현으로서 키스 이미지가 무척이나 아름답게 표현된 작품임에 틀림없다.

이 작품의 진정한 모델이 누구인지는 확실하지 않다. 에밀리가 모델이라는 주장이 있는가 하면, 아델레가 모델이라는 주장도 있다. 전자는 이 작품이 제작된 지 10년쯤 뒤인 1917년, 클림트가 한 스케치에서 같은 주제를 반복해 그리면서 그림 왼편에 큰 글자로 '에밀리'라고 쓴 것을 그 근거로 든다. 후자는 여자의 얼굴 골상이나 표정이 아델레와 가깝다는 데서 그 정당성을 찾는다. 두 사람 가운데 누구인지 혹은 두 사람의 이미지가 한데 섞인 것인지 화가가 오래전에 영면에 든 이상 이제 확인할 방도는 없다. 분명한 것은 클림트의 개인적인 사랑의 경험이 이 그림에 매우 진하게 담겨 있다는 사실이다.

그림의 구성은 단순하다. 꽃이 잔뜩 핀 벼랑 위에 남녀가 서로 껴안고 있다. 남자는 여자의 뺨에 입맞춤을 하고 여자는 그 감흥에 몰입해 있다. 여자의 손가락이 말려들어 가는 모습에서 그 감흥의 정도를 짐작할 수 있다. 남녀 모두 금빛 찬란한 가운 같은 옷을 입었는데, 남자의 옷은 직사각형의 패턴으로 남성성을,

여자의 옷은 원형의 패턴으로 여성성을 각각 부각시키고 있다. 금장식은 남녀의 옷에 그치지 않고 여자의 발뒤꿈치에서 남자의 어깨 부분까지 일종의 후광 같은 것을 형성하며 밝게 빛나고 있다. 남성성과 여성성의 찬란한 화해가 보이는 듯하다.

미치 치머만의 초상 사진, 1910년경

미치 치머만은 클림트에게 두 아들 구스타프와 오토를 낳아주었다. 안타깝게도 오토는 태어난 해에 세상을 떠났다. 클림트는 죽은 아들의 모습을 드로잉으로 남기기도 했다. 이들 외에 공식적으로 알려진 클림트의 아들로는 프라하 출신의 마리아 우치키가 낳은 영화감독 구스타프 우치키가 있다.

자식이 생긴 이후 미치는 클림트가 아틀리에를 옮기면 그 근처로 집을 옮기는 등 클림트가 죽을 때까지 관계의 끈을 이어갔다. 그녀가 클림트의 아이를 임신한 사실을 처음 어머니에게 말했을 때 그녀의 계부는 그녀를 집 밖으로 집어던졌다고 한다. 이후 그녀는 집을 나와 클림트에게 의존해 살았다. 그러나 클림트가 세상을 떠날 때 에밀리처럼 클림트의 곁을 지킬 수는 없었다. 클림트의 사망 이후 미치는 전차 차장, 침모 등의 일을 하며 어렵게 생활비를 벌었다.

클림트, 「슈베르트」, 캔버스에 유채, 1899, 작품 망실

이 작품은 1898년 그리스 출신의 실업가 니콜라우스 둠바의 요청에 따라 클림트가 한스 마카르트, 프란츠 마취와 함께 둠바의 고급 아파트를 장식할 때 제작한 것이다. 슈베르트를 그린 것은 이 그림이 걸릴 곳이 음악실이었기 때문인데, 슈베르트는 클림트가 매우 좋아한 작곡가로 알려져 있다. 그림에서 정면을 바라보는, 슈베르트 원편의 여자가 미치다.

전반적으로 어둠이 덮인 가운데 촛불이 밝게

빛나고 그 빛을 받는 미치와 다른 여인들의 모습이 마치 님프처럼 아련하다. 1945년 퇴각하던 나치가 당시 이 작품이 있던 임멘도르프 성에 불을 놓아 안타깝게도 작품이 완전히 소실되었다.

에밀리와 언니 헬레네는 생계를 위해 1890년대 말부터 양재사로 함께 일했다. 열심히 일한 결과 자매들은 고객들에게 좋은 평판을 들으며 경제적으로 빨리 자리를 잡았다. 빈의 패션을 주도하겠다는 야심을 갖게 된 플뢰게 자매는 1904년 '플뢰게 패션 하우스'라는 패션 매장을 열었고 이후 사업은 줄곧 번창했다.

마담 도라가 찍은 에밀리 플뢰게의 초상 사진, 1909

1918년 1월 11일 치명적인 심장발작이 왔을 때 클림트가 다급히 찾은 여인이 에밀리였다. 에밀리는 1874년 8월 30일 빈에서 태어났다. 클림트와 에밀리가 서로 알게 된 것은 클림트의 동생 에른스트가 에밀리의 언니 헬레네 플뢰게와 결혼하게 되면서부터다. 이때 클림트의 나이 스물아홉 살, 에밀리의 나이 열일곱 살이었다. 에른스트가 1892년 갑자기 사망하고 클림트가 어린 조카의 후견인이 되면서 아픔을 공유하게 된 두 사람은 급속히 가까운 사이가 되었다.

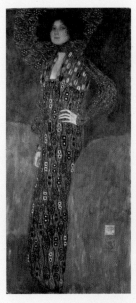

클림트, 「에밀리 플뢰게」, 캔버스에 유채, 181×84cm, 1902, 빈 박물관

클림트 전기를 쓴 볼프강 게오르크 피셔는 에밀리와 클림트의 관계에 대해 이렇게 밝혔다. "에밀리와 구스타프, 그들은 결코 실제 커플이 아니었다. 그들은 관계를 가진 적이 없었다. 결코! 그것이 왜 에밀리가 평생 동안 신경과민증

에 시달렸는가에 대한 유일한 설명이다."
클림트와 평생 육체적인 관계를 가진 바도 없고, 법적인 혼인관계를 맺은 적도 없지만, 에밀리는 늘 클림트의 곁에서 모든 행동을 이해하고 지지하며 조용히 바라보는 여인으로 남았다. 클림트는 세상을 떠날 때 자기 재산의 절반을 에밀리에게, 나머지 절반을 가족에게 남겼다. 그림 속에서 청보랏빛 드레스를 입은 에밀리는 젊고 지적이고 세련되어 보인다.

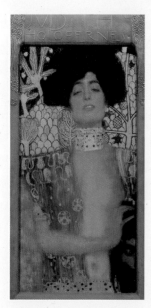

클림트, 「유디트 I」, 캔버스에 유채와 금, 84×42cm, 1901, 오스트리아 갤러리, 빈

유디트가 목에 두른 넓적한 황금빛 초커(목을 꼭 죄는 목걸이)는 「아델레 블로흐-바우어 I」의 초커와 같은 것이다. 유디트 초상에서는 이 초커가 보다 더 딱딱하고 거칠게 표현되어 있지만, 자세히 살펴보면 같은 종류의 것임을 알 수 있다. 이 초커만 보더라도 유디트의 모델이 누구인지 금세 확인할 수 있다.
재미있는 것은, 이 초커가 아델레의 남편 페르디난트가 그녀에게 선물한 것이라는 사실이다. 페르디난트도 이 그림이 처음 전시되었을 때 전시장을 찾은 바 있으니, 아내를 닮은 여인이 자신이 선물한 것과 유사한 초커를 두른 것을 보고 아내가 그림의 모델이라는 사실을 알아차렸을까? 이로 인해 두 사람 사이에 불화가 있었다는 기록이 없는 것을 보면, 그가 몰랐거나 혹은 알아챘어도 짐짓 모르는 체했던 것 같다. 페르디난트는 아내를 방기하는 스타일이었다. 클림트는 아델레의 얼굴을 토대로 유디트를 그리면서도 완전히 닮게 그리지는 않고 주제에 맞게 드라마틱하게 변형했다.

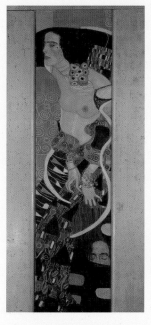

클림트, 「유디트 II」, 캔버스에 유채와 금, 178×46cm, 1909, 베네치아 현대미술관

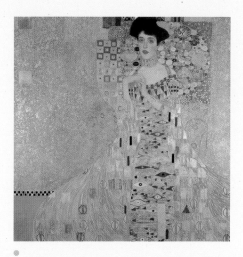

클림트, 「아델레 블로흐–바우어 I」, 캔버스에 유채와 금, 138×138cm, 1907, 오스트리아 갤러리, 빈

역시 요부의 이미지가 강조된, 유디트를 주제로 한 그림이다. 하지만 이 그림의 유디트는 「유디트 I」의 유디트와 달리 성적 엑스터시보다 살인 행위에 더 몰입해 있는 느낌이다. 남자의 머리가 담긴 주머니와 치마를 부여잡고 어디론가 황급히 가는 모습에서 그런 행위자의 인상을 강하게 받는다. 그녀의 시선은 관자를 피하고 있다. 자신이 나가는 방향을 바라보기에 급급하다.

옆으로 그려진 여인의 얼굴만 봐서는 이 그림의 모델이 아델레인지 확인하기 어렵다. 행위자의 이미지가 강조되다 보니 인상이 날카롭고 표정이 결연하다. 다소 병약한 듯 몽롱한

황금의 연못에서 아델레가 수련처럼 피어오르는 것 같다. 그만큼 화가는 모델을 강렬한 매력을 지닌 존재로 표현했다. 그림에서 사실적으로 그려진 부분은 아델레의 얼굴과 손, 어깨 부분이 전부다. 그림의 면적으로 따지자면 전체의 12분의 1이 채 못 된다. 이렇게 작은 부분만 사실적으로 표현하고 나머지는 장식적인 무늬와 패턴으로 처리해 매우 강렬한 인상을 남겼다.

사실적인 처리가 극소화되었지만, 그래도 클림트는 그림에서 아델레의 개성적인 면모를 표현하는 데 꽤 신경을 썼다. 섬세하면서도 여

린 인상과 강한 자존심이 돋보이는 표정이 그렇다. 손의 처리도 매우 신경을 쓴 부분이다. 아델레는 지금 왼손으로 오른손을 감싸고 있다. 그녀가 이런 포즈를 취한 것은 자신의 오른손에 장애가 있어 이를 감추기 위한 것이었다. 아델레는 어릴 적 사고로 오른손 가운뎃손가락을 크게 다쳤다. 남들의 부러움 어린 시선을 받아온 그녀지만, 이처럼 숨기고 싶은 아픔을 지니고 있었다. 클림트는 거기에 자신의 따뜻한 시선을 얹어 매끄럽게 표현했다. 그만큼 모델을 향한 화가의 애정이 드러나는 그림이다. 2006년 에스티 로더 창업자의 아들 로널드 로더에게 1,350만 달러에 팔려 역사상 가장 비싼 값에 거래된 그림 중 하나가 되었다.

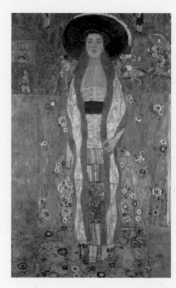

클림트, 「아델레 블로흐-바우어 II」, 캔버스에 유채, 190×120cm, 1912, 오스트리아 갤러리, 빈

역시 장식적인 배경이 돋보이는 그림이다. 물론 아델레의 이미지가 중요한 축을 이루고 있고, 그 장식성도 첫 초상화보다는 많이 덜한 느낌이다. 배경 맨 위쪽에는 말을 타고 달리는 사무라이들이 보인다. 그 밑으로 보이는 초록색 꽃밭은 윗부분과 이어볼 경우 순수한 꽃밭이 아니라 일종의 벽지임을 알 수 있다. 여인의 얼굴은 클림트의 걸작 「유디트 I」의 요부 얼굴과 매우 유사한 형태와 표정을 띠고 있다. 하지만 성적 유혹은 그보다는 약해 보인다. 몽환적인 관능성에 풋풋한 소녀의 이미지가 묘하게 어우러진 그림이다.

클림트, 「팔라스 아테나」, 캔버스에 유채,
75×75cm, 1898, 빈 미술사 박물관

분리파를 이끌었던 클림트는 '팔라스 아테나'(팔라스는 아테나 여신을 부를 때 쓰는 별칭으로 아테나는 통상 팔라스 아테나로 불린다)를 이 운동의 상징으로 삼았다. 분리파는 관학적이고 보수적인 당대의 화단에서 벗어나 새롭고 근대적인 미술운동을 펼치려 한 오스트리아의 미술운동이다. 클림트가 보기에 지혜롭고 정의로운 아테나 여신은 그 운동을 상징하는 기수로 안성맞춤이었다.

그런데 아테나의 인상이 독특하다. 투구와 흉갑, 메두사의 머리 등 소재는 도상학적 전통을 그대로 따르고 있지만, 아테나가 보여주는 표정과 분위기는 매우 낯설고 이채롭다. 턱을 살짝 든 듯한 자세와 현실 너머를 바라보는 듯한 시선이 「유디트 I」을 떠올리게 한다. 아테나에게 요부의 요소가 더해진 것이다. 이 그림이 제작된 시점이 아직 아델레 블로흐-바우어와 긴밀해지기 전이니, 아델레를 모델로 그렸다고 하기는 어렵다. 하지만 아델레의 표정과 인상을 표현하기 전부터 클림트는 이미 이런 인상과 표정에 잠재적으로 깊이 경도되어 있었음을 알 수 있다.

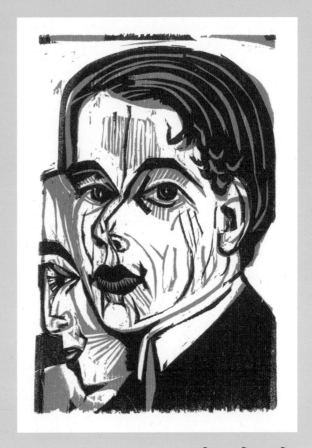

원시적
아름다움을
간직한 여인

키르히너 | 도리스 그로세

키르히너, 「남자의 머리—자화상」, 1926

키르히너는 기다란 화포 앞에서 고개를 돌려 모델을 바라보았다. 그의 시선
이 머문 곳에는 그가 아름다움의 이상으로 삼은 모델 도리스 그로세가 서
있었다. 벌거벗은 그녀는 전혀 수줍어하는 기색이 없었다. 오히려 고양이
눈 같은 눈을 치켜뜬 채 자신만만하게 그를 주시했다. 그가 화포 위에 그녀
를 그리고 있다면, 그녀는 자신의 눈 속에 그를 그리고 있는 것 같았다. 그
녀의 저 자신감은 어디서 오는 것일까? 확실히 그녀의 포즈도, 그녀의 꾸밈
새도 전통적인 모델의 다소곳한 자태와는 거리가 멀었다. 벌거벗은 몸인
데도 챙이 넓은, 멋진 모자와 목걸이로 치장한 도리스. 귀걸이와 팔찌도
빼놓지 않았으며, 그녀의 빨간 신발은 이 모든 부조화의 극치를 선명하게
드러내 보이고 있다. 키르히너는 이런 그녀의 모습이 그럴 수 없이 보기 좋
았고, 그 모습을 생생하게 담은 자신의 그림이 그럴 수 없이 마음에 들었다.

드레스덴에서 지낼 때의
도리스 그로세와 키르히
너, 1911년경

독일표현주의의 선구자인 에른스트 루트비히 키르히너. 그의 대표작 가운
데 하나로 꼽히는 「모자를 쓴, 서 있는 누드」를 보노라면, 그림을 그릴 당
시 화가와 모델의 모습이 어땠을지 선명히 떠오른다. 그 어떤 사실적인 그
림이나 심지어 사진보다도 더 생생하게 그림이 그려질 당시의 정황을 되살
리는 그림인 것이다.

키르히너는 기존의 모든 관습과 규범에서 벗어나 마음껏 자유를 누리고
자 했던 일종의 반항아였다. 그런 그의 예술 역시 광범위한 표현의 자유를
추구했다. 「모자를 쓴, 서 있는 누드」 같은 독특한 그림이 나온 것도 이런
추구에 힘입은 것이었다. 자유에 대한 그의 열망은 무엇보다 당시 네이처
리즘 풍조에 그가 적극적으로 동조한 데서 잘 나타난다. 누디즘Nudism, 나체
주의으로도 불리는 네이처리즘Naturism은 문명의 더께를 털어버리듯 거추장
스러운 의복을 훌훌 벗어버리고, 벌거벗은 채 어머니 자연의 품에 안기자는

키르히너, 「모자를 쓴, 서 있는 누드」, 1910

왼쪽 ✳ 크라나흐, 「비너스」, 1529
오른쪽 ✳ 키르히너, 「여성 누드(도도)」, 1909

주장이었다. 키르히너는 자신의 친구들, 모델들과 어울려 드레스덴의 휴양림에서 이 야성의 즐거움을 만끽했다. 그 자리에 그의 연인이자 모델인 도리스 그로세Doris Grosse, 1884~?가 늘 함께했음은 물론이다. 그들에게 벌거벗는다는 것은 순수를 되찾는 일이었고, 잃어버린 본성을 회복하는 일이었다.

그림을 다시 보자. 배경이 온통 원색으로 물결친다. 그 원시와 야만의 색은 그러나 벌거벗은 도리스의 몸보다 강렬한 인상을 남기지 않는다. 도리스의 누드가 고전미술의 누드처럼 얌전하지 않을 뿐 아니라, 그 어떤 것으로도 억누를 수 없는 도발성을 지니고 있기 때문이다. 앞서 언급한 요소들 때

문만은 아니다. 그녀의 가랑이 사이에 눈길을 주어보자. 그녀의 체모는 매우 모양이 특이한데 자연스러운 상태가 아니라 일부분만을 역삼각형 꼴로 남기고 나머지는 공들여 제모한 것이다. 자신의 체모를 이런 식으로 가꾼다는 것은 여염집 숙녀에게서는 기대할 수 없는 일이다. 게다가 그녀의 몸매는 진정 조화롭지 못하다. 힘없이 처진 아랫배나 지나치게 튀어나온 대퇴부 상부 탓에 생김새는 그 자체로 우스꽝스럽다.

원래 도리스의 몸매가 이랬는지는 정확히 알 수 없지만, 이런 스타일로 그려진 도리스의 몸매는 키르히너가 숭배하던 16세기의 독일 화가 크라나흐가 그린 비너스를 연상시킨다. "성형수술을 받는다 하더라도 어디서부터 손을 대야 할지 모른다"라는 소리를 듣는 크라나흐의 비너스는, 그러나 그 중세 고딕적 순수함으로 문명에 오염되지 않은 깨끗하고 원시적인 미를 자랑한다. 키르히너가 도리스를 미의 이상으로 본 것도 이런 중세적 소박미가 문명에서 벗어나려는 그의 열정을 사로잡았기 때문일 것이다. 그에게 도리스는 진정 아름다움의 근원이자 그 이상적인 발현이었다. 키르히너는 1919년 7월 5일 일기에 이렇게 썼다.

> 당신의 사랑, 그 멋지고도 자유로운 기쁨, 내 운명을 걸고 당신과 함께 그 모든 것을 겪었지. 가장 순수한 여성의 이미지로 아름다움을 표현할 수 있도록 당신은 나에게 힘을 주었어.

특이하게 손질한 체모는 '아이덴티티 패션'

키르히너가 종종 '도도'라는 애칭으로 불렀던 도리스는 1884년 드레스덴 근처 뒤로르스도르프에서 11남매의 아홉 번째로 태어났다. 그녀의 아버지

키르히너, 「해바라기와
여인의 얼굴」, 1906

프리드리히 아우구스트 그로세는 작센 장관의 시종이었는데, 시종을 그만
둔 뒤에는 연회에 식음료를 조달하는 일에 종사했다. 도리스는 1901년 드
레스덴으로 이사 왔다. 이곳의 주민 명부에는 당시 그녀가 상점 보조원이었
던 것으로 기록되어 있다. 그로부터 한 세대 뒤인 1935년의 주민 명부에도
여성 모자 상인으로 기록되어 있는 것으로 보아 그녀는 하층 여성의 직업
을 전전했던 것 같다.

「모자를 쓴, 서 있는 누드」에서도 그렇지만, 그녀를 그린 키르히너의 그림들에는 인상적인 모자를 쓴 모습이 많다. 여성모자 상인으로서 그녀의 직업과 아름다운 모자에 대한 그녀의 애착 사이에는 분명한 상관관계가 있었을 것이다.

도리스는 무대에서 춤을 추는 무희이기도 했을까? 풍속사적 기록에 따르면 특이하게 손질된 그녀의 체모는 당시 무희들 사이에서 유행하던 스타일이라고 한다. 당시 유흥가의 무희에 대한 사회적 평판은 거의 창부를 바라보는 시선과 같은 수준이었으므로, 이런 '기발한' 몸 가꾸기는 무희들 사이에서 일종의 '아이덴티티 패션'이었을 것이다.

키르히너와 그의 동료들인 다리파 화가들은 이 같은 무희들과 창부들, 기타 '성적으로 분방한' 여성들과 적극적으로 관계하면서도 그것을 단순한 사적 욕망의 분출로만 보지 않았다. 그들은 이런 행위를 사회의 고리타분한 편견과 악습, 규범에 대한 도전으로 의식했고, 바로 그 도전에 기초해 이를 나름대로 근대성 혹은 근대적 정체성을 획득하는 한 방법으로 인식했다. 그런 점에서 도리스는 이런 '해방 투쟁'의 돋보이는 상징이자 무기였다.

키르히너를 확실하게 장악한 도리스

니체의 『차라투스트라는 이렇게 말했다』 속 한 구절, "인간이 위대한 점은 그가 다리이지 목적이 아니라는 데 있다"에서 그 이름을 따온 데서 알 수 있듯, 니체에 심취한 다리파 화가들은 '반문명'과 '원시 지향'을 화두로 당대의 서구 문명을 뒤엎기를 원했다. 키르히너에게 있어 도리스는 바로 그런 '야만을 향한 열정' 위에 핀 아름다운 꽃이었다. 그러나 격정적인 키르히너에 비해 도리스는 기질적으로 그렇게 외향적이었던 것 같지는 않다. 단지

그녀는 키르히너의 뜨거운 영혼만 확실하게 소유하고 있으면 그것으로 족했다. 키르히너의 동료 화가 프리츠 블라일은 둘 사이의 이런 관계에 대해 다음과 같이 썼다.

> 성격이 격렬한 키르히너와 달리 그녀는 부드럽고 섬세하며 상냥한 사람이었다. 하지만 그녀는 키르히너를 확실하게 장악하고 있었다.

물론 그 이전에도 간간이 작품에 등장했지만 도리스가 키르히너의 작품에 본격적으로 모습을 드러내기 시작한 것은 1910~11년 무렵이었다. 키르히너의 모델로 활동하면서 다른 다리파 화가들과도 친하게 지내게 되었고, 가끔 그들의 그림에 모델을 서주기도 했다. 당시 전위적인 예술가들은 그림으로 생계를 이어가기 어려운 시절이었으므로 도리스와 그녀의 자매들은 경제적으로 키르히너를 도와주기까지 했다. 그러니까 도리스는 키르히너의 미적 이상일 뿐 아니라 종종 '만나'도 내려주는 소중한 보호자였던 것이다.

자살로 생을 마감한 키르히너

「모자를 쓴 여성 누드」는 모자와 더불어 도리스의 가슴이 강조돼 있는 상반신 누드화다. 처진데다가 젖꼭지가 아래에 달린 도리스의 가슴은 원시의 여인들에게서 발견되는 순수미와 자연미가 반영된 이미지이지만, 무엇보다 수유기관으로서 모성을 강조하는 이미지이기도 하다. 키르히너가 도리스에게서 얻은 도움과 예술적 자극이 이 젖가슴 하나에 모두 표현되어 있다 해도 과언이 아니다.

키르히너, 「모자를 쓴 여성 누드」, 1911

키르히너, 「군인으로서의 자화상」, 1915

키르히너가 도리스와 헤어지게 된 이유는 처음 만나게 된 사연처럼 분명하게 알려져 있지 않다. 하지만 더 이상 그녀의 '수유'를 바랄 수 없게 된 화가의 상황과 밀접한 관련이 있는 것 같다. 그는 자신이 1911년 드레스덴을 떠나 베를린으로 간 것이 "더 이상 오랜 나의 연인과 그녀의 자매들의 동지애에 의지해 살 수는 없었기 때문"이라고 고백한 바 있다. 키르히너는 1938년 자살로 생을 마감했고, 도리스는 언제 어떻게 죽었는지 알려져 있지 않다.

키르히너

Ernst Ludwig Kirchner, 1880~1938

20세기 독일표현주의의 선구인 키르히너는 애초에 드레스덴에서 건축을 공부했다. 키르히너는 이 때 헤켈과 슈미트 로틀루프를 만나 이들과 함께 1905년 최초의 표현주의 그룹인 다리파 Die Brücke를 결성했다. 이들은 고갱과 뭉크, 반 고흐, 그리고 아프리카와 오세아니아 원시미술의 영향을 받아 매우 거칠고 원색적인 화면을 만들어냈다. 특히 키르히너는 미술을 내적 갈등의 즉각적이고 폭력적인 시각 표현으로 보고 강렬한 회화적 분출을 추구했다.

키르히너의 색채는 원색을 병치하는 등 외견상 마티스가 이끈 야수파와 비슷해 보인다. 하지만 그의 톱니 같은 선묘나 긴장된 얼굴의 표현은 야수파와는 달리 뭔가 위협적이고 불길하다는 인상을 준다. 또 회화의 바탕에 일종의 증오감 같은 것이 배어 있는데다 당시의 기준으로는 에로티시즘이 너무 노골적으로 표현돼 관객들을 불편하게 했다. 그의 목판화에서도 이런 느낌은 유사하게 나타난다. 특유의 거칠고 단순해 보이는 목판화 선은 옛 독일 미술의 원시적인 소박함과 잇닿아 있다. 하지만 보다 더 과장되고 왜곡되게 표현함으로써 현대적인 저항의 이미지를 더했다. 이런 면모를 고려할 때 키르히너가 니체의 사상을 적극 흡수하고 이탈리아의 미래파 화가들처럼 세계의 전면적인 개조를 꿈꾼 것은 지극히 당연해 보인다.

1911년 다른 다리파 동료들과 함께 베를린으로 간 뒤 그림의 선은 더욱 신경질적이고 날카로워졌고 색채는 어둡고 침울해졌다. 제1차 세계대전 때 군에 자원입대했으나 신경쇠약에 걸려 제대했다. 이후 스위스에서 머물며 자연과의 조화를 꿈꾸었으나 오랜 기간 우울증을 겪다가 1937년 나치에게 자신의 작품이 '퇴폐 예술'로 낙인찍히자 이듬해 자살했다.

순수한 세계에 대한 그리움을 드러내는 것이
다. 키르히너는 도리스의 독특한 자세를 표현
하기 위해 아프리카와 오세아니아 지역의 조
각상을 참조하기도 했다.

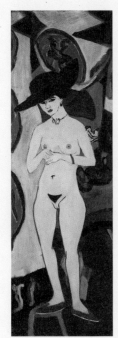

키르히너, 「모자를 쓴, 서 있는 누
드」, 캔버스에 유채, 195×69cm,
1910, 프랑크푸르트 시립미술관

크라나흐, 「비너스」, 나
무에 유채, 38×25cm,
1529, 루브르 박물관,
파리

원시적인 느낌과 강렬한 장식에 대한 선호
등이 두루 나타나 있는 그림이다. 키르히너에
게 이 모든 표현 방식은 결국 '탈문명화'되고

크라나흐는 16세기 독일에서 큰 인기를 누
렸던 화가이자 판화가다. 루터의 친구로서 루

터의 초상화를 그리고 또 프로테스탄트 정신을 선양하는 판화를 그리기도 했다. 지방 귀족인 융커들을 위해 누드 비너스를 여러 점 그렸는데, 이 그림 역시 그 가운데 하나다. 그의 비너스는 대체로 어색한 모양새에 다소 수줍어하는 인상을 준다. 해부학적으로 완벽한데다 이상적인 미를 과시하는 이탈리아의 비너스에 비해 매우 촌스러운 느낌을 주지만, 바로 그 촌스러움으로 건강함과 순수함을 과시한다.

이 눈 같았다고 하는데, 그녀의 그런 특징이 잘 살아 있는 그림이다. 바닥에 깔린 것은 카펫 혹은 러그로 보이는데, 강렬한 붉은색과 하늘색을 품은 카펫이 노란색 위주로 칠해진 도리스의 몸을 삼원색 대비로 강렬하게 드러낸다.

● 키르히너, 「해바라기와 여인의 얼굴」, 하드보드에 유채, 70×50cm, 1906, 부르다 컬렉션, 오펜부르크

도리스는 키르히너에게 '프리 러브 free love'의 이상이었다. 그는 그녀와 제도나 관습에 매이지 않고 자유롭게 사랑을 나눴다. 네이처리즘의 시류에 더해 이런 자유로운 사랑에 대한 추구가 키르히너로 하여금 도리스의 누드를 많이 그리게 했다. 이 그림도 그중의 하나다. 도리스는 얼굴이 하트 모양이었고, 눈은 고양

이 그림이 1906년에 제작된 것으로 추정되는 것은, 일단 키르히너의 초기 스타일을 보여준다는 점과 그가 도리스와 처음 만난 해가 바로 그 해라는 사실 때문이다. 이 시기 키르히너는 물감을 뚝뚝 찍어 바르는 듯한 반 고흐의 작업 방식에 깊이 매료되어 있었다. 그래서 이 그림에도 반 고흐의 기법을 그대로 시도해본 흔적이 뚜렷이 나타난다. 창가에 해바라기 화병이 놓여 있는 것은 반 고흐에게 경의를 표한 것이라고 할 수 있다. 해바라기의 윤곽이 빨갛고 두터운 선으로 표시되어 있는데, 그 빨간

● 키르히너, 「여성 누드(도도)」, 캔버스에 유채, 75.5×67.6cm, 1909, 알베르티나 미술관, 빈

선이 도리스의 뒤통수와 얼굴 앞면을 따라 흐르고 있어, 지금 해바라기와 도리스는 서로 일체가 된 것 같다. 해바라기는 반 고흐를 상징하는 꽃이자 키르히너 자신을 상징하는 꽃이다. 그런 점에서 이는 그와 도리스가 하나임을 표시하는 것이다.

해바라기 앞에서 조용히 머리를 수그리고 있는 도리스는 그 자세로 내향적인 성격을 잘 드러내 보여준다. 해바라기가 이 여인의 세심한 손길로 활짝 피어 있을 수 있듯, 키르히너는 도리스의 은은한 사랑과 지지를 받아 드레스덴에서 열정적으로 다리파를 이끌 수 있었을 것이다.

로 흘러내린 옷이 만들어내는 곡선이 서로 평행하다. 얼굴은 모자에 부분적으로 가려져 있고 가슴 아래는 옷으로 가려져 있다. 자연히 모든 시선의 초점이 풍만한 젖가슴으로 향한다. 생명과 원시와 순수의 상징으로 이 하얀 젖가슴을 부각했다.

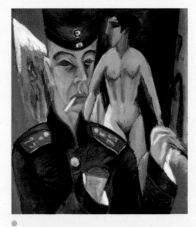

키르히너, 「군인으로서의 자화상」, 캔버스에 유채, 69.2×61cm, 1915, 앨런 메모리얼 미술관, 오벌린

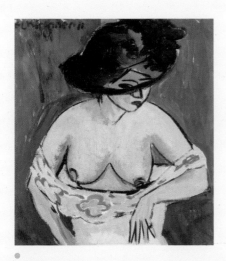

키르히너, 「모자를 쓴 여성 누드」, 캔버스에 유채, 76×70cm, 1911, 루트비히 미술관, 쾰른

⋮ 모자의 챙이 만들어내는 곡선이나 가슴 아래

⋮ 키르히너는 제1차 세계대전이 발발하자 군에 입대했다. 당시 다리파를 비롯한 독일표현주의 화가들은, 전쟁이 고루한 왕정과 부르주아지의 물신주의 등 유럽 문명의 적폐를 청산해줄 것으로 확신해 다투어 입대했다. 그러나 참전 화가들은 지금껏 경험해보지 못한 엄청난 참극을 목격하면서 전쟁 자체가 더 무서운 인류의 적임을 깨달았다. 전쟁이 얼마나 공포

스러웠는지 키르히너는 참전 이듬해 신경쇠약으로 황망히 전역하게 된다.

「군인으로서의 자화상」은 전쟁으로 황폐해진 자신의 모습을 생생히 묘사한 걸작이다. 75포병연대의 군복을 입은 키르히너는 푸른 눈에 오른손 손목이 잘린 모습이다. 실제로 손이 잘린 것은 아니지만, 화가로서 더 이상 그림을 그려나갈 수 있을지 두려워하는 심정이 생생히 반영되어 있다. 눈동자 없이 전체적으로 푸른 눈 또한 그의 내적 불안을 상징한다. 자살 기미가 느껴지는 그림이다.

에 앉아 편안히 휴식을 취하는 도리스는 여유로운 유한계층의 면모를 보여준다. 하지만 그녀는 넉넉한 삶을 살아본 적이 없었다. 열 살 때 아버지가 돌아가셔서 어머니가 생계를 책임져야 했는데, 11남매가 복닥거리는 집안이었으니 유복한 성장 환경은 생각조차 할 수 없었다. 그림으로나마 이렇게 여유로운 모습으로 그려지는 게 그녀에게는 매우 기쁘고 행복한 일이었을 것이다. 그래서 그녀는 키르히너의 모델을 설 때마다 웬만해서는 반드시 예쁜 모자를 썼다. 심지어 누드를 그릴 때도 곧잘 모자를 쓰는 자신의 취향을 그대로 드러냈다.

키르히너, 「앉아 있는 숙녀(도도)」, 캔버스에 유채, 1907, 피나코테크 데어 모데르네, 뮌헨

직업 때문이었는지 도리스는 모자를 쓴 모습으로 자주 그려졌다. 근사한 모자를 쓰고 소파

키르히너, 「모리츠부르크의 목욕하는 사람들」, 유화, 151×199cm, 1909, 테이트 모던, 런던

시원한 물과 숲을 배경으로 일군의 젊은 남녀가 벌거벗은 채 어우러져 있다. 피부가 죄다 녹색으로 물들어 있는 데서 이들이 자연과 온전히 하나가 되어 있음을 느낄 수 있다. 전통과 규범, 규칙을 훌훌 털어버리고 격의 없이 삶을 즐기는 모습이 신선하다.

키르히너를 비롯해 표현주의 화가들이 네이처리즘 주제를 즐겨 그린 시기는 1910년 전후였다. 특히 여름철이면 드레스덴 북쪽의 모리츠부르크 호수에 가서 벗은 채 놀며 그림을 그렸다. 당시 드레스덴은 요양원과 헬스 리조트가 많기로 유명했는데, 이 시설들은 자연 치료와 누드 요법 같은 대안 치료를 중시했다. 자연스레 네이처리즘의 중심지가 되었다. 다리파 화가들이 네이처리즘 주제를 많이 그리게 된 데는 이런 지리적 배경 또한 적지 않은 영향을 미쳤다.

키르히너, 「검은 모자를 쓴 누드」, 목판화, 66×21.5cm, 1912, 개인 소장

이 작품은 「모자를 쓴, 서 있는 누드」를 목판화로 재제작한 것이다. 그러다 보니 좌우 반전이 일어나 도리스가 바라보는 방향이 반대가 되었다. 공판화인 실크스크린 말고는 볼록판화인 목판화, 오목판화인 에칭, 평판화인 석판화를 제작할 때는 원래 그림을 보고 그대로 따라 그리면 판을 찍을 때 종이에 좌우가 바뀌어 나타난다. 그래서 목판화인 이 그림도 좌우 반전이 일어났다.

유화가 지닌 화사한 배경 색채를 흑백으로는 잘 살리기 어렵다고 판단한 키르히너는 다양한 판각 기법을 사용해 풍성하고 밀도 높은 화면 효과를 창출해냈다. 그로 인해 모델이 중심에서 잘 부각된다. 도리스의 독특한 체모 또한 또렷이 부각되고 있어, 이 부분이 화가가 중요하게 묘사한 포인트임을 알 수 있다. 사회가 폄하하거나 경멸하는 부분을 보란 듯이 드러냄으로써 오히려 자유와 해방의 상징임을 강조하는 것이다.

르네상스 시대
최고의 미녀

보티첼리 | 시모네타 베스푸치

보티첼리, 「동방박사의 경배」 부분, 1475년경

이탈리아 르네상스 시대의 화가 산드로 보티첼리는 평생 결혼을 하지 않았다. 그래서일까, 그가 그린 여성들은 하나같이 초월적인 아름다움을 지니고 있다. 독신으로서 여성에게 품었던 높은 기대가 그런 여인상을 형상화하도록 하지 않았나 추측해본다. 그러나 보티첼리의 이런 미의식이 꼭 그의 개인적인 취향에 기인하는 것만은 아니다. 그가 그린 여성들은 무엇보다 르네상스 휴머니즘 미학을 선명히 반영하고 있는 존재들이다. 당대의 보편적인 이상적인 미를 갖춘 여인들인 것이다. 보티첼리뿐 아니라 다른 많은 예술가들과 문인들도 그와 같은 여인상을 선호했다. 보티첼리 미인상의 핵심적인 기원이 시모네타 베스푸치 Simonetta Vespucci, 1454~76였다는 사실이 이를 잘 말해준다.

시모네타는 피렌체의 여러 예술가들과 인문주의자들이 한목소리로 찬미했던 미인이다. 그녀는 르네상스 피렌체의 미적 총화이자 영광과 자부심의 상징이었다. 시모네타를 칭송하지 않은 피렌체인은 진정한 피렌체인이 아니라고 할 정도였다. 이런 시모네타를 이상으로 해서 그린 보티첼리의 그림으로는 「프리마베라(봄)」(1481년경), 「팔라스와 켄타우로스」(1482년경) 「비너스의 탄생」(1485년경), 「마르스와 비너스」(1485년경), 「석류의 마돈나」(1487) 등이 있다. 한결같이 그의 대표작으로 꼽히는 작품들이다. 이 점으로 보아 보티첼리에게 미친 시모네타의 영향이 얼마나 컸는지 알 수 있다. 사실 여인들을 그린 보티첼리의 모든 그림이 다 시모네타의 그림자 아래 있다고 할 정도로 시모네타는 보티첼리에게 영원한 미의 수원지이자 뮤즈였다.

그런데, 이렇게 중요한 여인을 보티첼리는 그녀의 사후에 비로소 미적 근원으로 삼기 시작했다. 사실 시모네타는 스물두 살이라는 매우 이른 나이에 죽었다. 미인이었다고는 하지만 화가들을 위해 포즈를 취해준 적이 드물었고 요절했기에 그녀의 생전 모습을 그린 그림은 많지 않다. 현존하는 그림 가운데 미켈란젤로의 스승 기를란다요가 그린 「베스푸치 가문과 함께한 마돈나」 정도가 그런 그림으로 추정될 뿐이다. 이 그림(344쪽)에서는 성모 마리아 오른쪽에 베일을 쓰지 않은 금발머리 연인이 시모네타를 모델로 한 인물로 추정된다.

그렇지만 그녀의 사후 이처럼 아름다운 여인이 그토록 일찍 사라졌다는 사실에 자극을 받은 화가들과 문인들은 그 이미지를 다투어 작품으로 기렸다. 이 무렵 시댁인 베스푸치가와 친정인 카타네오가, 그리고 메디치가 등에서 그녀의 초상 주문을 많이 한 것도 '시모네타 바람'의 한 원인을 제

보티첼리, 「마르스와 비너스」, 1485년경

기를란다요, 「베스푸치 가문과 함께한 마돈나」(왼쪽)와 그 부분(오른쪽), 1472년경

공했다.

보티첼리는 이들 가운데 대표적인 '시모네타의 화가'가 되었다. 전설에 따르면, 생전에 시모네타는 화가 보티첼리에게 매우 우호적이었으며 대담하게도 "나는 당신의 비너스가 될 것"이라고 말했다고 하는데, 그녀의 예언은 어김없이 이뤄졌다. 시모네타의 사후 보티첼리는 그 '신탁'을 하나의 특권으로 받아들이고, 생전의 예언처럼 열심히 '여신'을 그리워하는 그림을 그렸다.

매너 좋고 상냥한 매력적인 여인

시모네타는 제노아의 부유하고 유력한 카타네오 집안에서 태어났다. 열다섯 살에 베스푸치 집안의 마르코와 결혼하기 위해 피렌체로 왔다. 베스푸치 집안은 피렌체의 최고 명문가 메디치 가문이 마음을 터놓고 이야기할

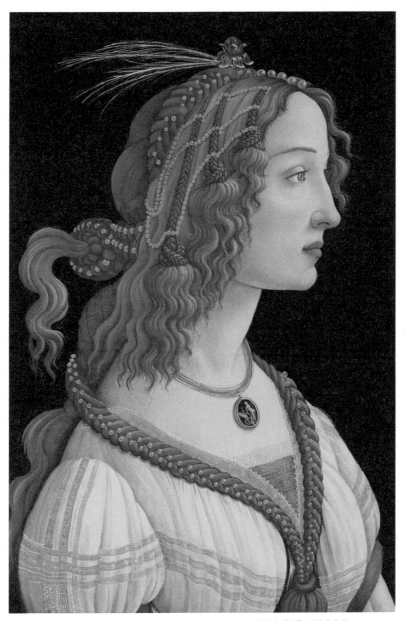

보티첼리, 「젊은 여인의 초상」, 1480~85

수 있는 몇 안 되는 유력한 집안의 하나였다. 신대륙 아메리카에 자신의 이름을 선사한 아메리고 베스푸치가 시모네타의 남편 마르코와 친척지간이었다는 사실에서 알 수 있듯, 베스푸치 집안은 나름대로 활발한 경제활동을 펼쳤고 그 부를 바탕으로 여러 예술가들을 후원했다. 보티첼리는 그들이 가장 선호했던 후원 대상 가운데 한 사람이었다. 보티첼리가 메디치가 사람들의 후원을 얻는 데도 베스푸치 집안의 추천이 큰 도움이 됐다. 이렇듯 베스푸치 집안의 후원을 받고 있었던데다 새로 온 '아씨 마님'이 앞서 언급한 대로 그의 비너스가 되어주겠다는 등 적극적인 지지를 보내는 판이었으니, 그녀에 대한 보티첼리의 경모심은 꽤 컸으리라. 게다가 그녀는 용모뿐 아니라 성격도 매우 좋았다. 시인이자 인문주의자였던 안젤로 폴리치아노Angelo Poliziano, 1454~94는 이렇게 기록했다.

"여러 훌륭한 장점이 많았지만, 시모네타는 그 가운데서도 매너가 그럴 수 없이 좋았다. 무척이나 상냥하고 매력적이었다. 그런 까닭에 그녀와 우정을 주고받은 사람들은 저마다 자기가 그녀의 사랑을 받고 있다고 생각했다."

결혼 선물로 추정되는 '봄 동산'

보티첼리는 시모네타를 그림에 어떻게 녹여 그렸을까? 「프리마베라」를 보자. 이 그림의 계절은 제목이 시사하는 대로 봄이다. 봄은 모든 계절의 여왕, 비너스의 계절이다. 그림 한가운데 있는 비너스는 그래서 이 봄 동산의 아름다운 주재자이다. 하지만 이야기는 그녀부터 시작하지 않는다. 부드러운 음악적 리듬을 타고 맨 오른쪽에서부터 전개된다.

푸른 옷을 입고 나타난 오른쪽의 남자는 서풍 제피로스다. 그의 입이 잔

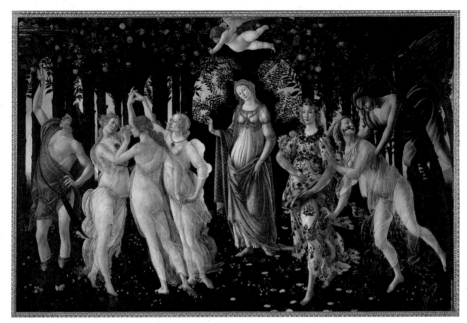

보티첼리, 「프리마베라」, 1481년경

뜩 부푼 것은 그의 입에 바람이 가득 들어 있기 때문이다. 유럽에서 서풍은 봄바람이다. 겨울에서 봄으로 계절이 바뀔 때 바람은 바다에서 육지 쪽으로 분다. 동쪽에 또 다른 대륙 아시아와 붙어 있는 유럽의 봄은 그래서 저 대서양에서 다가온다. 이 봄바람의 신이 잡아챈 여인은 그리스의 꽃의 님프 클로리스다. 봄바람이 닿으니 클로리스의 입에서는 꽃이 쏟아져 나온다. 그러고는 플로라로 변신한다. 성적 제스처의 느낌이 없지 않다. 클로리스 옆의 꽃무늬 옷을 입은 여인이 플로라다. 플로라는 고대 이탈리아의 꽃의 여신. 결국 클로리스와 같은 존재다. 서풍과 결합한 플로라는 바람의 자취를 좇아 꽃을 뿌린다.

봄의 여신 비너스는 봄 동산에 꽃이 만개한 것을 흐뭇한 눈으로 바라본

다. 그런 한편 봄의 지휘자로서 혹시 한구석이라도 소홀한 곳은 없는지 꼼꼼히 살핀다. 부드러운 금발과 다소 창백한 듯한 낯빛, 우아한 몸동작, 가느다란 팔과 다리에서 전형적인 시모네타의 이미지를 엿볼 수 있다. 르네상스 휴머니즘은 이처럼 중세적, 종교적 경직성을 깨고 인간의 존엄을 그 영적, 육체적 아름다움을 재생해 당당히 드러내 보인다.

비너스 옆, 속살이 비치는 옷을 입은 세 여인은 미의 세 여신이다. 비너스가 있는 곳이면 어디든 따라가는 수행원들이다. 이들은 사랑의 세 국면인 아름다움과 열망, 성취를 의미하기도 하고, 정숙과 아름다움, 사랑을 의미하기도 한다. 관능적인 옷을 입고 춤을 추는 이들의 우아한 춤동작은 이 그림의 클라이맥스다. 이들의 춤은 봄이 행복과 기쁨으로 이제 절정에 이르렀음을 나타낸다. 메르쿠리우스 신(로마 신화에 나오는 상업의 신. 그리스 신화의 헤르메스에 해당한다)이 맨 왼쪽에서 이 아름다운 동산에, 이 아름다운 순간에, 액운이 끼지 못하도록 다가오는 구름을 평화의 지팡이로 쫓고 있다. 그러나 그의 이런 노력도 비너스 위를 나는 에로스가 세 여신 중 하나에게 화살을 쏘는 즉시 물거품이 될 것이다. 봄 동산에 엄청난 사랑의 광풍이 몰아칠 것이기 때문이다.

이 그림은 메디치가의 한 침실에 걸려 있었다. 그림이 그려진 시기가 당시 메디치가에 혼례 행사가 있었던 때와 겹치는 까닭에 이 그림은 신혼부부를 위해 그려진 일종의 '결혼 선물'로 추정된다. 하지만 시모네타를 염두에 두고 그린 그림이라는 점에 주목한다면, 이 그림의 주제는 시모네타의 이른 죽음에 대한 깊은 애도와 그녀의 이상화가 아니었을까? 비록 목적이 다른 주문 제작이었다 할지라도, 비너스를 그리는 이상 보티첼리는 그림에 자신의 가장 소중한 이미지를 투사하지 않을 수 없었을 것이다.

보티첼리, 「비너스의 탄생」, 1485년경

시모네타는 4월에 죽었다. 시기적으로 피렌체에서는 대대적인 봄 축제가 열릴 무렵이다. 「프리마베라」에 즐거움과 쓸쓸함, 우울함과 화사함의 정서가 묘하게 공존하는 느낌을 주는 것은 봄과 시모네타, 피렌체가 하나로 만날 때 피렌체인들이 느끼는 가장 일반적인 정서가 이런 것이었기 때문이리라.

「비너스의 탄생」에서도 시모네타와 피렌체가 서로 하나로 합체된 모습을 볼 수 있다. 꽃바람 속에 탄생한 비너스. 꽃은 곧 피렌체라틴어 Florentia, 영어 Florence를 의미한다. 그런 까닭에 이 그림 역시 단순히 신화적 주제를 표현하기 위한 것이 아니라, 르네상스 피렌체의 개화, 나아가 인문주의와 고전적 아름다움의 재생(널리 알려져 있듯 '르네상스'란 말은 재생을 의미한다)을 표현하기 위해 시모네타를 모델로 그린 그림이라 하겠다.

보티첼리 외에도 피에로 디 코시모 등 시모네타를 그린 예술가와 그녀에 대해 글을 쓴 시인, 인문학자들은 대부분 그녀를 인간과 여신 사이의 중간적 존재로 묘사했다. 그녀의 매력이 얼마나 컸는가를 잘 알 수 있게 해주는 이야기다. 일종의 숭배의식이라고나 할까. 이와 관련해 재미있는 일화가 하나 전해온다.

줄리아노 데 메디치가 1475년 산 크로체 광장에서 열린 마상 창 시합 토너먼트 경기에 출전했을 때다. 그는 보티첼리에게 자기 배너에 시모네타를 모델로 팔라스 아테나를 그려 넣도록 했다고 한다. 도전자를 다 물리친 다음 공개적으로 시모네타에 대한 애모의 마음을 선포했다고 하는데, 경기를 현장에서 죽 지켜보았을 시모네타가 그 고백을 들었을 때 얼마나 황홀했을까. 메디치가의 늠름하고 촉망받는 젊은이가 승리의 영광을 자신에게 헌사했으니. 물론 이후 두 사람이 연인 사이가 되었는지 여부는 알려져 있지 않

보티첼리, 「줄리아노 데 메디치」, 1478~80

다. 유부녀의 몸으로서 그런 고백을 받은 것 자체가 매우 몸이 사려지는 일이었을 것이다. 어쨌든 이 사건은 피렌체의 젊은이들 사이에서 기사적 사랑의 아름다운 전형으로 두고두고 회자되었다.

이렇게 숱한 찬미와 동경의 대상이 되었던 시모네타도 미인들을 향한 운명의 시기 앞에서는 어쩔 수 없었다. 줄리아노의 고백을 들은 이듬해 스물두 살에 결핵에 걸려 몇 달 동안 사경을 헤매다가 끝내 숨지고 말았다. (불행히도 줄리아노 또한 그 이태 뒤 파치가 사람들의 음모로 암살되었다.) 그녀의 장례 때 사람들은 그녀의 얼굴을 천으로 가리지 않았다고 한다. 모든 사람이 그녀의 아름다움을 볼 수 있게 하기 위해서였다. 그때 그녀는 살아 있을 때보다 더 아름다웠다고 한다.

보티첼리

Sandro Botticelli, 1445~1510

보티첼리의 실제 이름은 알레산드로 디 마리아노 디 반니 필리페피Alessandro di Mariano di Vanni Filipepi다. 가죽 가공업에 종사하는 마리아노 디 반니의 아들로 태어났다. 보티첼리라는 이름을 얻게 된 것은 살이 포동포동하게 찐 그의 큰형이 보티첼리('작은 술통'이라는 뜻)라는 별명을 얻게 되면서부터다. 형으로 인해 형제들이 모두 보티첼리로 불렸다. 피렌체에서 태어나 잠깐씩 로마 등 다른 도시를 방문한 것을 빼면 줄곧 고향에서 활동했다. 금 세공 일을 배웠다가 회화로 전향했으며, 프라 필리포 리피에게서 그림을 배웠다. 폴라이우올로 형제와 베로키오에게도 영향을 받아 당시 인문주의의 꽃을 활짝 피우던 피렌체 예술의 정수를 고스란히 흡수했다.

보티첼리는 이전 선배 화가들과 달리 신화적 주제를 많이 그리는 한편, 시적이고 인문주의적인 표현에 뛰어나 르네상스 정신의 전형을 보여준 화가로 평가받는다. 특히 그의 비너스는 '베누스 후마니타스', 곧 르네상스 휴머니즘 미학의 아름다운 성취로 높이 칭송된다. 이런 성취는 보티첼리 자신만의 지향과 재능 덕분이기도 하지만, 로렌초 데 메디치 등 그의 패트런들과 그 주변의 인문학자들이 지녔던 고전 취미와 인문정신에 빚진 바 크다. 한때 광신적인 사보나롤라의 종교운동에 참여해 붓을 꺾는 등 격동하는 시대의 파고에 휩쓸렸으나 대체로 평탄한 삶을 살았다. 단테의 글에 맞춘 일러스트레이션을 제작해 뛰어난 소묘력을 보여주었으며, 로마 시스티나 예배당에 당대 최고의 화가들과 함께 벽화를 그렸다. 피렌체의 주요 교회 건물마다 그림을 그려넣었고 매우 큰 공방을 운영했다. 레오나르도 다 빈치, 미켈란젤로 등 후배 화가들의 좀 더 사실적이고 박진감 넘치는 표현에 밀려 한동안 인기가 쇠퇴했으나 19세기 라파엘전파 화가들과 러스킨 등 비평가들이 르네상스 미술의 진정한 구현자로 새롭게 주목했다.

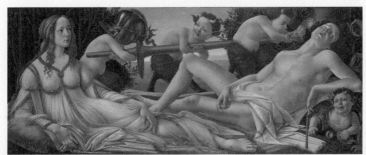

보티첼리, 「마르스와 비
너스」, 나무에 템페라,
69×173.5cm, 1485년경,
런던 내셔널 갤러리

위 그림의 부분, 베스푸치가의 상징인 벌집

전쟁의 신 마르스가 비너스와 사랑을 나누고
난 뒤 잠에 곯아떨어졌다. 그의 무기를 가지
고 어린 사티로스들이 장난을 치고 있다. 완전
한 무장해제다. 반면 비너스는 초롱초롱한 눈
으로 마르스를 바라본다. 제아무리 전쟁의 신
이라고 하더라도 사랑 앞에서는 이렇게 무기
력하게 무너져 내린다. '사랑은 모든 것을 이긴
다'라는 고래의 격언을 주제로 한 그림이다. 그
림 오른쪽 상단 구석의 벌집은 베스푸치 가문
을 상징한다.

기를란다요, 「베스푸치 가문과 함께한 마돈나」, 프레스코, 1472년경, 오니산티 교회, 피렌체

오니산티 교회의 베스푸치가 예배당을 장식하고 있는 벽화다. 성모 바로 왼쪽의, 핑크빛 옷을 입은 인물이 아메리고 베스푸치의 소년 시절 모습으로 추정된다.

코포 델 셀라이오의 작품이라는 주장도 있다. 젊고 아리따운 여인의 모습을 '프로필'로 그렸다. 흥미로운 것은 얼굴은 프로필인데, 가슴은 '스리쿼터 뷰 three-quarter view, 3/4 측면상'여서 여인이 살짝 몸통을 튼 인상을 준다는 것이다. 이런 작은 변화가 그림에 생동감과 매력을 더한다.

티 없이 단정한 표정과 아름다운 인상이 님프나 여신을 표현한 듯하다. 현실의 여인이라기보다는 이상화된 존재처럼 보인다. 이상적인 아름다움에 대한 화가의 순수한 동경이 생생히 느껴지는 작품이다. 그만큼 맑고 고즈넉해 보이기까지 한다. 독일의 미술사학자 아비 바르부르크는 이 이상화된 여인의 모델이 시모네타일 것이라고 보았다.

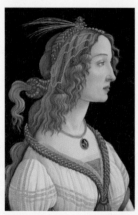

보티첼리, 「젊은 여인의 초상」, 나무에 템페라, 82×54cm, 1480~85, 슈테델 미술관, 프랑크푸르트

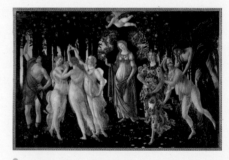

보티첼리, 「프리마베라」, 나무에 템페라, 203×314cm, 1481년경, 우피치 갤러리, 피렌체

보티첼리가 그린 것으로 추정되지만, 보티첼리와 함께 스승 프라 필리포 리피에게 배운 야

이 그림의 제작 배경에 대해서는 여러 설이 있다. 가장 많이 회자되는 설은 로렌초 데 메

디치가 그의 육촌동생인 로렌초 디 피에르프란체스코 데 메디치의 결혼 선물로 주려고 보티첼리에게 주문했다는 것이다. 그래서 그림에 신랑 신부를 그려 넣었는데, 메르쿠리우스 신이 신랑 로렌초 피에르프란체스코이고, 플로라가 신부 세미란데라고 전해온다.

세미란데가 플로라가 아니라 비너스로 그려졌다는 주장도 있다. 만약 세미란데가 비너스라면 시모네타의 모습을 비너스에서 찾을 수 없을 것이다. 그러나 일반적으로 비너스의 이미지는 시모네타에게서 왔다고 여겨진다. 비너스를 시모네타로 보는 사람들은 화면의 메르쿠리우스 신도 로렌초 피에르프란체스코가 아니라 시모네타에게 사랑을 고백한 로렌초의 동생 줄리아노로 보기도 한다.

이는 「프리마베라」에서도 등장하는 서풍 제피로스다. 그의 바람을 따라 꽃이 춤을 춘다. 봄이 오고 있음을 알려주는 표지다. 제피로스 곁에서는 미풍 아우라가 제피로스를 꼭 껴안고 있다. 오른쪽에서는 계절의 여신이 비너스를 맞고 있다. 그녀는 지금 비너스에게 장식이 풍성한 가운을 입혀주려 한다. 비너스와 같이 지고한 아름다움은 함부로 내보일 수 없는 것이다. 이렇게 신과 자연의 축복 속에서 탄생한 비너스는 그 늘씬하면서도 순수하고 청초한 아름다움을 별빛처럼 뿜어내고 있다. 이 그림이 그려질 무렵 더는 이 세상 사람이 아니었기에 시모네타의 아름다움은 이런 초월적인 아름다움의 수원지가 될 수 있었을 것이다.

보티첼리, 「비너스의 탄생」, 캔버스에 템페라, 172.5×278.5cm, 1485년경, 우피치 갤러리, 피렌체

보티첼리, 「줄리아노 데 메디치」, 나무에 템페라, 75.5×52.5cm, 1478~80년경, 국립미술관, 워싱턴

바다에서 탄생한 비너스가 조개를 타고 뭍으로 다가오고 있다. 왼편에서 바람을 불어주는

줄리아노는 형인 로렌초와 함께 피렌체를 공동 통치했다. 로렌초가 예술가들을 적극 후원

해 메디치가가 패트런의 대명사로 자리매김하는 데 큰 기여를 했다면, 동생 줄리아노는 잘생긴데다가 스포츠에 뛰어나서 요즘으로 치자면 아이돌 스타 같은 인기를 누렸다. 그 성격이나 역할 면에서 형제는 서로가 서로에게 보완이 되는 존재였으나, 동생 줄리아노가 1478년 피렌체 두오모 성당에서 살해되면서 두 사람은 이승과 저승으로 헤어졌다. 당시 로렌초는 부상을 입고 가까스로 도망쳤지만, 줄리아노는 머리를 비롯해 스물세 군데나 칼에 찔려 현장에서 절명했다. 그러나 메디치가를 쫓아내려 암살을 기도한 파치 일가는 권력을 잡는 데 실패했다. 오히려 이 사건을 계기로 메디치가의 피렌체 지배는 더욱 공고해졌다.

그림의 줄리아노는 생각에 잠긴 듯 눈을 아래로 내리깔고 있다. 주검 혹은 데스마스크를 모델로 스케치한 탓에 이런 표정을 그리게 된 게 아닌가 싶다. 그럼에도 매우 남자답고, 활동적인 인물이라는 인상을 준다. 보티첼리의 섬세한 붓이 모델의 강인한 내면을 차분히 전해주는 것 같다.

줄리아노 암살 사건은 당시 피렌체 시민들에게 엄청난 충격을 주었다. 공공장소에 내걸 목적으로 추모 초상화가 다량으로 주문되었는데, 이콘에 나오는 성인처럼 줄리아노를 그린 보티첼리의 초상화가 그 원형이 된 듯하다.

피에로 디 코시모, 「샹티이 시모네타」, 1485~90년경, 콩데 미술관, 샹티이

시모네타를 그린 것으로 알려진 이 그림은, 사실은 시모네타가 아니라 클레오파트라를 그린 것으로 추정된다. 그림 아래 붙어 있는 시모네타라는 명문이 그림이 완성된 지 100년쯤 지나 누군가가 덧붙인 것이라는 사실이 확인됐기 때문이다.

피에로 디 코시모는 과연 시모네타를 그리려 한 것일까, 클레오파트라를 그리려 한 것일까? 어쨌거나 세월이 흐른 뒤에도 굳이 시모네타의 이름을 적어 넣는 등 그녀를 기리고 싶어하는 이들이 여전히 존재했다는 사실에서 그 대단한 명성을 짐작할 수 있다.

이 여인이 시모네타라면 순환고리의 형태를 이룬 뱀은 그녀의 아름다움이 지닌 영원성을 상징하는 것일 터이다. 클레오파트라라면 독사가 물게 해 자살했다는 통설을 표현한 것이겠다. 시모네타나 클레오파트라나 죽음과 세월을 넘어서는 영원한 아름다움의 상징이다. 이 그림은 그 아름다움에 대한 숭배를 담고 있다.

의 구원자로서 자신의 운명을 또렷이 의식하고 있는 것이다.

성모는 비너스에 드러난 시모네타의 이미지를 그대로 담고 있다. 시모네타를 연결고리로 비너스와 성모는 이렇게 하나가 된다. 시모네타에게는 이렇듯 세속적인 욕망으로서의 사랑과 신을 향한 영적인 갈구로서의 사랑이 함께 녹아들어 있다. 보티첼리가 그녀를 그리운 연인처럼 형상화하면서도, 영원히 다가설 수 없는 여신으로 표현한 이유가 여기에 있지 않을까.

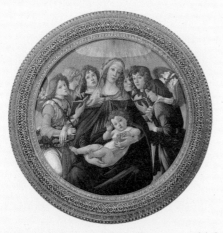

보티첼리, 「석류의 마돈나」, 나무에 템페라, 지름 143.5cm, 1485년경, 우피치 갤러리, 피렌체

성모자 주위를 여섯 명의 천사들이 둘러싸고 있다. 그녀들의 손에는 성모를 상징하는 백합과 장미가 들렸다. 아기 예수와 성모는 석류를 들고 있는데, 석류는 그 신맛으로 예수의 수난을 상징한다. 또 그리스 신화의 페르세포네 이야기와 연관되어 부활을 상징하기도 한다. 비록 아기이지만, 석류를 들고 있는 예수는 인류

로렌초 디 피에르프란체스코 데 메디치의 궁전에 「프리마베라」와 함께 내걸렸던 그림이다. 왼편에 활을 든 반인반마 형상의 켄타우로스가 서 있고, 오른편에 무기를 든 아테나 여신이 서 있다.

아테나 여신의 소지물인 창이 15~16세기에 유행했던 미늘창(창과 도끼의 기능을 동시에 가지고 있는 무기)으로 그려진 게 이채롭다. 아테나 여신은 지혜의 여신으로 널리 알려져 있지만, 전쟁의 신이기도 하다.

허리부터 가슴과 팔, 머리까지 휘감은 올리브나무 가지는 그녀의 상징이다. 아테나는 아테네 시를 놓고 포세이돈과 겨룰 때 아테네 시민들에게 올리브를 선물함으로써 그들의 환심을 샀다.

야만적인 켄타우로스를 지혜의 여신인 아테나가 장악한 그림의 내용으로 보아 그림의 주제는 '야만과 어리석음에 대한 지혜와 이성의 승리'로 요약될 수 있겠다. 이는 곧 르네상스의 승리, 피렌체의 승리를 의미한다.

아테나가 처녀 신이고 켄타우로스는 호색한이라는 점에서 이 그림의 주제를 욕정에 대한 순결의 승리로 보기도 한다. 아테나의 옷에 메디치가의 상징인 서로 연결된 세 개의 고리가 그려져 있어 애초부터 메디치가를 위해 그려진 그림임을 알 수 있다. 아테나 여신의 모습에서 시모네타의 모습이 어른거린다.

위 : 보티첼리, 「팔라스와 켄타우로스」, 캔버스에 템페라와 유채, 207×148cm, 1482년경, 우피치 갤러리, 피렌체
아래 : 위 그림의 부분, 메디치가의 상징인 세 개의 고리

몽마르트르
무희의
빛과 그림자

로트레크 ┃ 제인 아브릴

1892년 32세 때의 로트레크

가끔 로트레크는 며칠씩 모습을 감춘 채 몽마르트르 밖으로 진출했다. 친구들은 곧 이 비밀을 알게 되었다. 물랭 가, 앙부아즈 가, 주메르 가 등에 위치한 매음굴이 그의 본부가 된 것이다. 그곳에서 로트레크는 누드모델을 보았다. 움직이는 누드모델 말이다. …… 전문적인 모델은 얼마든지 구할 수 있었다. 그러나 그는 좀 더 자연스러운 걸 원했다.

친구 모리스 주아양이 쓴 이 글에서 우리는 몽마르트르의 화가 로트레크가 모델과 관련해 어떤 취향을 갖고 있었는지 분명히 알 수 있다. 로트레크는 늘 자신이 낙원으로 생각한 몽마르트르의 카페-콩세르나 카바레, 사창가의 생생한 정경을 형상화했지만, 이를 그리는 데 굳이 직업 모델을 고용해야 할 필요를 느끼지 못했다. 그는 현장의 댄서나 창부들이 춤추고 움직이

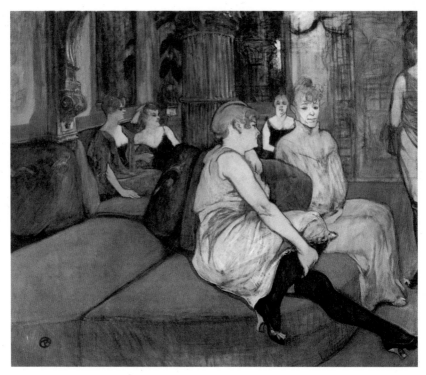

로트레크, 「물랭 가의 살롱에서(사창가의 응접실)」, 1894

는 모습을 재빨리 스케치했다. 유명한 화상 폴 뒤랑 뤼엘이 그의 작품을 취급해보려고 아틀리에로 안내해달라고 했을 때 로트레크가 데리고 간 곳도 사창가였다. 작품 「물랭 가의 살롱에서(사창가의 응접실)」도 그런 작품 중 하나인데 이 작품은 흥미롭게도 작업실의 로트레크와 그의 모델, 미레이유를 찍은 사진 속에도 등장한다.

별명이 '다이너마이트'였던 제인 아브릴

유흥가의 여인들을 모델 삼아 그렸다지만, 그렇다고 로트레크가 이 사람 저

사람 스쳐가듯 그린 것만은 아니었다. 로트레크가 흥미를 갖고 집중적으로 그려 미술사의 한 페이지를 장식하는 중요한 인물이 된 경우도 있었다. 라 굴뤼, 이베트 길베르, 제인 아브릴 등이 그 대표적인 인물이다. 이 가운데서 도 댄서 제인 아브릴 Jane Avril, 본명 잔 보동 Jeanne Beaudon, 1868 ~1943 은 로트레크 에게 '제인 아브릴의 화가'라는 별명이 따라붙을 정도로 회화의 백미를 이 룬 모델이자 뮤즈였다.

「춤추는 제인 아브릴」은 제인의 이미지를 가장 잘 형상화한 작품의 하나 로 꼽힌다. 캉캉 춤의 대가로, 스커트 사이로 빼든 왼쪽 다리를 정신없이 흔

왼쪽 ＊ 로트레크, 「물랭루즈—라 굴뤼」, 1891
오른쪽 ＊ 로트레크, 「이베트 길베르」, 1894

들며 춤추는 제인의 이미지는 그림을 보는 관객에게 그 흥겨운 리듬을 생
생히 전해준다. 로트레크의 붓질을 따라 시선을 옮기노라면 괜히 어깨가 들
썩이는 경험을 하게 되는 것이다. 제인의 춤과 관련해 당시의 한 관자는 다
음과 같은 기록을 남기고 있다.

관중 한가운데서 환호성이 터져 나왔다. 통로가 만들어지고 제인
아브릴이 춤을 추었다. 다소 창백하고 마른, 그러나 멋진 그녀는
우아하게 그리고 가볍게 빙빙 돌았다. …… 기어오르는 식물처럼,

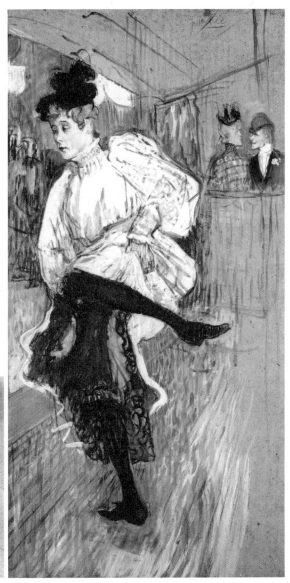

왼쪽 ✳ 제인 아브릴의 사진, 1900년경
오른쪽 ✳ 로트레크, 「춤추는 제인 아브릴」, 1892

몸무게도 없는 양, 앞뒤로 교묘히 누비듯 나아갔다. 로트레크가 그
녀에게 갈채를 보냈다.

　제인은 몸이 상당히 유연했던 것 같다. 그녀는 다리를 좍 벌리거나 뻗어
올리기를 잘 했다. 특히 그림에서처럼 한 발을 치켜들고 앞뒤로 흔드는 게
장기였다. 그런 그녀의 춤동작은 "광란하는 난 잎사귀" "영감으로 충만한
다리" 같은 평가를 이끌어냈다. 워낙 역동적으로 춤을 추었던 까닭에 '라 멜
리니트(다이너마이트)'라는 별명이 붙기도 했다.
　「춤추는 제인 아브릴」에는 그 특징이 고스란히 살아 있다. 제인의 동작
이 워낙 열정적이다 보니 주위의 공간마저 녹색 터치와 노란색 터치로 거
칠게 흔들린다. 이런 제인의 모습과 달리 서로를 쳐다보는 배경의 두 남녀
는 정적인 프로필로 그려져 있어 코믹한 인상을 준다. 원근법상의 소실점
부근에 있는 그들의 그 부자연스러운 이미지와, 점점 더 앞으로 확대되어
나오는 듯한 제인의 사실적인 이미지는 모든 면에서 대비를 이룬다. 제인의
에너지를 강조하기 위한 로트레크의 교묘한 장치다.

병을 치료하려다가 댄서가 되다

이렇듯 춤으로 유명해진 제인이었지만, 그녀가 춤을 추게 된 계기는 의외
다. 그녀는 10대 때 병을 앓게 되었는데, 이를 치료하고자 하는 절박감 때문
에 춤을 추기 시작했다고 한다. 그 병이 정확히 무엇인지는 알려져 있지 않
다. 다만 틱 장애와 팔다리를 히스테리컬하게 흔들어대는 증상이 있었다는
것으로 보아 일종의 신경성 질병인 무도증이었던 것으로 추정된다. 이 질병
의 치료법으로 의사가 권한 것이 춤이었으며, 병을 고치기 위해 춤을 배우

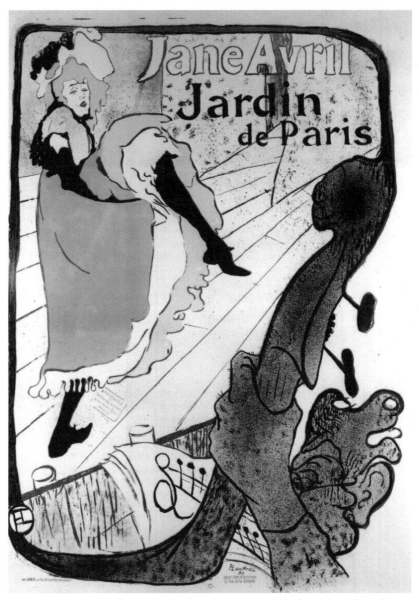

로트레크, 「자르댕 드 파리—제인 아브릴」, 1893

는 동안 그녀는 엄청난 해방감과 즐거움을 느끼게 되었다. 그녀의 신경증이 춤을 통해 모두 사라졌다고 고백할 정도로 그녀는 춤 덕분에 인생의 큰 짐을 하나 덜 수 있었다. 게다가 비록 유흥가의 꽃이긴 하지만 나름의 명성과 인기까지 얻었다.

로트레크가 그녀에게 매료된 것은 물론 춤 때문만은 아니었다. 처음에는 단순히 춤에 반했지만, 그녀가 미술과 문학에도 남다른 흥미를 갖고 있고 꽤 지성적이라는 사실을 알게 되면서 인간적으로 그녀를 매우 좋아하게 되었다. 두 사람이 친밀한 사이가 되자 주변에 연인이라는 소문이 번지기 시작했다. 그게 1890년 무렵이다. 하지만 두 사람은 서로에 대한 정이 도타웠고 또 제인이 로트레크의 중요한 뮤즈였음에도 연인 사이는 아니었던 것 같다.

어쨌거나 이때부터 제인의 주위에 모인 로트레크의 명망가 친구들 그룹—말라르메와 베를렌, 보나르, 오스카 와일드 등—은 그녀를 예찬했다. 이렇듯 미술과 문학을 깊이 이해하고 또 그 대표적인 인물들과 교유할 수 있었다는 점에서 제인은 이 무렵의 다른 무희나 유흥가 여인들과는 선명히 구별되었다. 동료 댄서들이 그런 그녀를 '왕따'시키곤 했다지만, 지식인들과 예술가들은 갈수록 그녀의 매력에 빠져들었다.

워낙 그림을 사랑하는데다 자신의 그림에 특별히 남다른 관심을 갖는 제인에게 로트레크는 그림을 많이 선물했다고 한다. 화가로서 자신의 예술을 제대로 알아보는 사람에게 그림을 주는 것이니 결코 아깝지 않았던 것 같다. 그러나 이 모든 그림 선물보다 그녀가 가장 고마워한 것은, 로트레크가 자신을 사람들이 영원히 잊을 수 없는 이미지로 형상화했다는 것이다. 그녀는 자신을 그린 로트레크의 그림과 관련해 이런 말을 남겼다.

의심할 바 없이, 로트레크가 나를 그린 첫 포스터가 나온 이래 내
가 누린 명성은 그에게 빚진 것이다.

제인의 평탄치 않은 삶

제인은 1868년 이탈리아의 귀족인 마르케세 루이지 데 폰트와 '라 벨 엘리
스'라고 알려진 '그랑드 오리종탈' Grande Horizontale (직역하면 '위대한 지평선'
으로, 바닥에 누운 여신 같은 존재, 곧 고급 매춘부를 뜻한다) 사이에서 사생아
로 태어났다. 아버지는 일찍 어머니를 떠나버렸고, 유년기에 외조부모의 손
에 맡겨진 그녀는 외조부모가 곧 별세함으로써 고아 아닌 고아가 되었다.
외조부모의 뜻에 따라 수녀원에 보내진 그녀는 한동안 양질의 교육을 받으

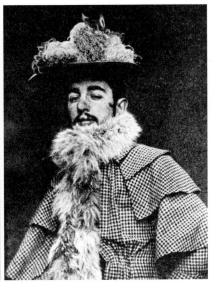

왼쪽 ☀ 제인 아브릴, 1899년경
오른쪽 ☀ 제인 아브릴처럼 '코스프레'한 로트레크, 1892

며 나름대로 행복하게 자랐다. 그러나 아홉 살 되던 해 어머니가 그녀가 있는 곳을 수소문해 찾아옴으로써 그녀의 인생은 지옥으로 변했다.

그녀에게 무관심하고 정신적으로도 이상이 있던 어머니는 괴물 같다는 소리를 들을 정도로 무서운 여자였다. 어린 그녀를 노예처럼 부려먹었고, 무수히 때리고 학대했다. 도저히 더 버틸 수 없었던 제인은 열세 살의 어린 나이에 가출했다가 우여곡절 끝에 파리의 살페트리에르 병원에 입원한다. 이 무렵부터 나타난 무도증을 살페트리에르 병원에서 다양한 방식으로 치료받게 되었는데, 앞에서 언급한 대로 이 증세에는 춤이 치료에 효험을 보였다. 이후 춤에 푹 빠진 그녀는 마침내 직업 댄서가 되어 몽마르트르에 입성하기에 이른다. 물론 그 사이에 어머니가 병원에서 다시 그녀를 빼내 가고 거리에서 몸을 팔라고 강요하는 등 불행이 찰거머리같이 떨어지지 않았지만, 제인은 마침내 어머니의 손에서 완전히 도망쳐 살길을 스스로 개척했다.

몽마르트르에서 그녀의 전성기는 1890~94년 무렵이다. 몽마르트르에서의 스타트는 물랭루즈에서 끊었지만, 자르댕 드 파리에서 일하던 시절에 가장 이름이 높았다. 이밖에도 르 디방 자포네, 르 카지노 드 파리 등의 무대에서 춤을 췄으며, 1900년 이후에는 프랑스 여러 지역과 미국으로 투어 공연을 나가 상당한 갈채를 받았다. 영화 「물랑루즈」(바즈 루어만 감독)에서 니콜 키드먼이 연기한 뮤지컬 가수 샤틴은 제인 아브릴을 모델로 한 캐릭터다. 제인이 이 시기 파리의 유흥 문화를 대변하는 가장 대표적인 인물이었다는 사실을 이런 설정에서 확인할 수 있다.

1901년 로트레크가 죽은 뒤에는 연극 무대에 뛰어들어 배우로서 커리어를 쌓았다. 1905년 저널리스트이자 화가인 모리스 비에와 결혼하면서 부르

로트레크, 「물랭루즈를 떠나는 제인 아브릴」, 1893

주아의 안락한 삶에 접어드는 듯했으나 불성실하고 무책임한 남편 탓에 결혼 생활이 그리 순탄하지는 않았다. 1926년 남편이 세상을 떠난 이후 경제적으로 어려운 상황이 이어졌다. 워낙 박복한 탓이었는지, 제2차 세계대전이 터지자 나치 치하의 파리에서 추위와 영양부족으로 고생하다가 1943년 1월 16일 쓸쓸히 세상을 떠났다. 말년에 협심증으로 말을 제대로 못하게 되었을 때 그녀가 마지막으로 종이에 쓴 글귀는 "나는 히틀러가 싫어"였다.

안개처럼 사라지다

「물랭루즈를 떠나는 제인 아브릴」은 제인이 밤무대 일을 마치고 집으로 향하는 모습을 그린 그림이다. 제인은 이처럼 로트레크가 무대 밖의 모습을 사사로운 시선으로 그린 몽마르트르의 유일한 댄서다. 두 사람 사이의 친밀도를 짐작하게 하는 작품인데, 이 그림에 나타난 제인의 모습은 왠지 쓸쓸하고 측은해 보인다. 그리고 나이도 실제보다 더 들어 보인다. 파리의 정열과 환락을 태운 뒤 그 심지가 되었던 당사자는 밤이 지나면 이렇게 현실의 거리로 나와 쓸쓸하고 초라하게 산화해야 했다. 그것이 몽마르트르 무희의 운명이었다.

그녀의 밝고 어두운 양면을 늘 곁에서 지켜봐야 했던 로트레크는 그 소외감을 안아주는 마음으로 이 그림을 그린 것 같다. 로트레크가 그린 그녀의 이미지들은 이른바 '벨에포크'라고 불리는 파리의 가장 화려했던 시절을 상징하는 이미지가 되었다. 그 영광스러운 이미지를 꽃피우고 안개처럼 사라져간 제인. 그렇게 한 시대를 기억하게 하기 위해 제인은 그토록 열정적으로 춤을 추었나 보다.

로트레크, 「물랭루즈로 들어서는 제
인 아브릴」, 1892

툴루즈-로트레크

Henri de Toulouse-Lautrec, 1864~1901

로트레크는 1864년 프랑스 알비의 한 유서 깊은 귀족 가문에서 태어났다. 어릴 적부터 병약했던 그는 1878과 1879년 연이어 두 다리가 부러져 장애인이 되었는데, 이런 불행이 없었다면 그는 귀족의 후예답게 프랑스 상류사회의 고급문화에 자연스레 동화되었을 것이다. 하지만 자신의 불행을 통해 소외와 낙오가 무엇인지 뼈저리게 배운 그는 몽마르트르의 퇴폐와 희비극을 진정으로 이해할 뿐 아니라 사랑하게 됐고 그 서민적 체취를 영원한 이미지로 기록하게 되었다.

로트레크는 보나르와 코르몽 밑에서 공부했다. 인상파에 대해 잘 알고 있었으나 인상파 화풍보다는 내면의 미적 욕구를 좇는 데 더 관심을 두었다. 드가처럼 음악홀이나 무도장, 카바레 등 당대인이 살아가는 현실에 관심을 가졌으며, 나비파 화가들과 마찬가지로 일본 미술의 표현언어에 흥미를 느껴 평면적인 실루엣과 유려한 선 처리를 구사했다.

로트레크가 몽마르트르에서 보헤미안적인 삶을 살며 이를 화폭에 기록하기 시작한 것은 1880년대 중반부터다. 가수이자 카바레 주인인 아리스티드 브뤼앙이 자신의 카바레(미를리통)를 위한 석판화 포스터를 주문한 것을 계기로 여러 카바레와 나이트클럽에서 로트레크에게 포스터 제작을 의뢰했으며, 이렇게 제작된 판화 포스터는 선풍적인 인기를 끌었다. 특히 창부나 가수, 무희, 서커스 단원, 술꾼 등 몽마르트르 주위의 다양한 인간 군상을 날카로운 심리적 통찰로 표현한 작품들은 19세기 말의 가장 인상적인 파리 표정으로 기억되고 있다.

왕성한 창작자였으나 1896년경부터 건강이 악화되어 작품 제작 수가 점차 줄어들었다. 심한 마비 증세로 고생하다가 1901년 9월, 늘 그의 지지자였던 어머니가 지켜보는 가운데 영면했다. 한편으로는 활기차고 한편으로는 음울한 그의 회화 세계는 루오와 쇠라, 반 고흐 등에게 영향을 미쳤으며, 특히 초기의 피카소에게 그 세기말적인 강렬함과 이국적 정서의 매력을 유산으로 물려주었다.

그림에서는 미레이유를 비롯한 창부들이 포주의 메마른 시선을 받으며 무료한 시간을 보내고 있다. 미레이유 오른편에 반듯하게 앉아서 보는 이를 응시하는 이가 포주다. 1892~95년 로트레크가 그린 사창가 그림은 회화만 50점이 넘고, 드로잉은 100여 점에 이른다. 이 그림처럼 손님을 기다리는 주제 외에 아랫도리를 벗고 위생검진을 받는 창부들, 동성애를 하는 창부들 등 다양한 모습이 그려졌다.

로트레크, 「물랭 가의 살롱에서(사창가의 응접실)」, 캔버스에 유채, 111.5×132.5cm, 1894, 툴루즈 로트레크 미술관, 알비

제목은 「물랭 가의 살롱에서」로 알려져 있지만, 엄밀하게 이야기하면 그림의 무대가 된 곳은 물랭 가의 사창가가 아니라 앙부아즈의 사창가다. 왜냐하면 미레이유가 이 시기 앙부아즈의 사창가에서 일하고 있었기 때문이다. 미레이유가 아르헨티나로 떠나고 난 뒤 로트레크는 앙부아즈 가를 벗어나 물랭 가의 사창가를 자주 찾았다.

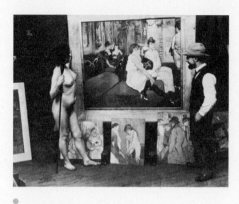

작업실의 로트레크와 그의 모델, 1894

로트레크, 「물랭루즈—라 굴뤼」, 다색석판화(포스터), 191×117cm, 1891, 개인 소장

로트레크의 그림들을 사이에 두고 양옆으로 로트레크와 그의 모델이 서 있다. 가운데 위쪽에 자리한 큰 그림은 「물랭 가의 살롱에서(사창가의 응접실)」다. 홍등가의 여인들이 소파에 앉거나 서서 손님을 기다리는 장면을 담았다. 사진 왼편의 벌거벗은 여인이 그림 전면에 몸을 튼 창부의 모델을 선 미레이유다. 미레이유는 로트레크가 가장 좋아했던 창부다.

라 굴뤼는 당시 가장 인기가 있고 또 보수도 가장 많이 받았던 파리의 댄서였다. 캉캉 춤과 라 굴뤼는 이음동의어였다. '먹보'를 뜻하는 라 굴뤼는, 그녀가 손님 술을 자꾸 마셔버리는 버릇 때문에 생긴 별명이었다. 알자스 출신인 그녀의 본명은 루이즈 베버Louise Weber였다. 「물랭루즈—라 굴뤼」 가운데 춤추는 금발머리의 댄서가 라 굴뤼다.

로트레크는 그녀를 제외한 모든 사람을 잿빛과 검은색 실루엣으로 표현했다. 이들 중 맨 앞의, 실크해트를 쓴 실루엣의 남자가 발랭탱 르 데조세다. 그는 라 굴뤼가 캉캉을 출 때 파트너가 되어주었던 사람으로, 별명이 '뼈 없는 발랭탱'이었다.

이 석판화 포스터 「물랭루즈—라 굴뤼」는 당시 수집가들이 카바레 벽에서 떼 가려고 안달할 정도로 포스터의 가치에 대해 새로운 인식을 심어준 걸작이다. 오늘날 우리에게는 이런

디자인이 익숙해 그 아름다움을 잊기 쉽지만, 당시에는 매우 충격적으로 다가와 사람들의 시선을 단숨에 사로잡았다.

제인 아브릴의 사진, 1900년경

로트레크, 「이베트 길베르」, 카드보드지에 유채, 57×42cm, 1894, 푸시킨 미술관, 모스크바

이베트 길베르Yvette Guilbert는 당대 최고의 카바레 가수이자 배우, 재담꾼이었다. 그녀의 노래와 낭송 시는 파리 서민들의 애환을 절절히 담고 있었고, 퇴폐적이고 음탕한 시대의 기운도 듬뿍 보듬고 있었다. 그래서 한 평자는 그녀의 노래가 "외설스러운 저녁기도" 같다고 했다. 로트레크는 그녀의 모습을 매우 생생하고 재치 있는 이미지로 잡아냈다. 그가 그린 이베트 길베르의 그림들을 보노라면 그녀가 당시 무대 위에서 어떻게 행동했을지 눈앞에 선명히 떠오른다. 이 그림이 보여주듯 이베트 길베르의 트레이드마크는 팔꿈치까지 덮는 길고 까만 장갑이었다.

제인 아브릴이라는 예명은 한때 제인의 애인이었던 영국인 로버트 셔라드가 지어준 것이다. 셔라드는 윌리엄 워즈워스의 증손자로, 그 피를 이어받아 문재가 뛰어나 저널리스트이자 전기 작가, 소설가로 활발히 활동했다. 그는 오스카 와일드의 전기를 최초로 쓴 사람이기도 하다.

그가 젊은 시절 잔 보동을 만나서는 잔을 영국식으로 제인이라 불렀고, 프랑스어로 4월을 뜻하는 아브릴을 더해 제인 아브릴이라 예명을 지어주었다. 파리의 봄에 꽃처럼 핀 여인, 그녀가 제인이라는 것이다. 셔라드 어머니의 이름 또한 제인이었다.

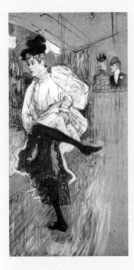

로트레크, 「춤추는 제
인 아브릴」, 판지에 유채,
85.5×45cm, 1892, 오르세 미
술관, 파리

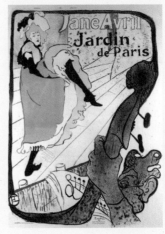

로트레크, 「자르
댕 드 파리—제
인 아브릴」, 다색
석판화(포스터),
124×91.5cm,
1893, 국립도서관,
파리

출렁출렁하는 흰 치마가 인상적이다. 검은
스타킹이 흰 천과 뚜렷한 대비를 이룬다. 제인
은 춤을 출 때마다 트레이드마크처럼 늘 비슷
비슷한 옷을 입었다고 한다. 모슬린 천으로 만
든 흰 '풀 스커트 드레스'를 즐겨 입었고, 목을
조이는 장식 칼라를 좋아했다. 소매는 반대로
넓게 퍼지는 스타일을 선호했다. 이 옷을 입고
특유의 '다리 춤'을 추면 흰 스커트의 드레스
가 흔들리며 가녀린 몸의 윤곽선이 뒤섞여 독
특한 분위기를 자아냈다고 한다. 이로 인해 제
인은 "야생으로 돌아간 보티첼리의 여인들을
보는 것 같다"라는 평을 듣곤 했다.

이 그림은 자르댕 드 파리의 홍보 포스터다.
로트레크가 제인 아브릴의 사진을 보고 영감
을 얻어 제작한 것으로, 제인의 춤 자세를 사
진에서 본 자세와 똑같이 재현했다. 일본 목판
화 우키요에의 구성과 색채에 영향을 많이 받았
음을 알 수 있다. 전경에 악사의 손이 크게 강
조된 것이나 평면성이 두드러진 것, 색면 처리
가 부각된 것이 그렇다.

로트레크가 제인을 모델로 해서 그린 그림은,
유화가 20점, 드로잉이 15점, 석판화가 한 점,
판화 포스터가 두 점이다. 다른 모델들은 특정
시기에 집중해 그렸으나 제인만큼은 시간이
흘러도 다시 그려 로트레크의 그림에 반복되
는 주제였다. 그만큼 제인은 그에게 끝없는 매
력으로 다가온 뮤즈였다.

제인 아브릴, 1899년경

제인 아브릴처럼 '코스프레'한 로트레크, 1892

제인은 매우 지성적이었다. 어릴 적 어머니에게 매를 맞고 거리에서 노래를 불러 푼돈을 벌어오면서도 학교에서는 늘 1등을 해 선생님들의 귀여움을 독차지했다. 16세 때 어머니에게서 완전히 도망쳐 나와 첫사랑 쥘리앙과 동거할 때는 그의 책들을 독파하느라 시간 가는 줄 몰랐다. 소설, 희곡, 시뿐 아니라 고전들을 읽었고, 심지어는 독학으로 라틴어 공부를 하기도 했다. 이후 셔라드 같은 문인, 로트레크와 같은 예술가 및 그들 주위의 지성인들과 어울리면서 제인은 그들과의 대화에서 갖가지 지식을 스펀지처럼 흡수했다. 당연히 지식인들은 똑똑하고 총명한 그녀와 이야기 나누는 것을 좋아했다.

로트레크가 제인의 옷을 입고 카메라 앞에서 포즈를 취했다. 로트레크가 이처럼 여장을 한 것은 주간지 『쿠리에 프랑세』가 주최한 여성 무도회에 참석하기 위해서였다. 제인과 로트레크와의 친밀도 및 로트레크의 유머를 확인할 수 있는 사진이다.

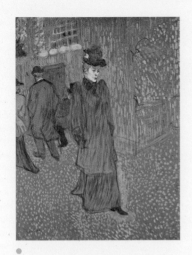

로트레크, 「물랭루즈를 떠나는 제인 아브릴」, 판지에 유채와 구아슈, 84.3×63.4cm, 1893, 워즈워스 아테네움, 하트퍼드

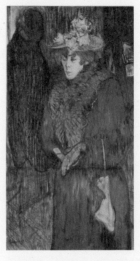

로트레크, 「물랭루즈로 들어서는 제인 아브릴」, 판지에 유채, 102×55cm, 1892, 코톨드 인스티튜트 갤러리, 런던

노란색의 배경과 제인의 보랏빛 외투가 보색 대비를 이룬다. 마치 황금비가 쏟아지는 듯한 배경은 그만큼 활기를 띠고 있으나 제인의 어두운 옷 색깔은 침침한 그림자를 연상시킨다. 그림자처럼 세상의 뒤켠으로 사라지는 그녀의 모습이 안쓰럽다. 이렇게 자신의 실존을 날카롭게 포착해낸 로트레크에 대해 제인은 "천재적인 장애인"이라고 불렀다.

꽃으로 장식한 모자와 고급스러운 모피 목도리를 두르고 다시 물랭루즈에 들어서는 제인의 모습. 점잖은 귀부인의 인상을 준다.

「물랭루즈를 떠나는 제인 아브릴」과 마찬가지로 이 그림에서도 광적이고 격정적인 춤꾼의 이미지를 찾기 어렵다. 명상적인 고요함마저 느껴지는 그녀의 모습을 보고 한 비평가는 로트레크 세대 전체의 우울을 상징한다고 평했다. 이로 인해 그녀가 얻은 별명이 '에트랑제(이방인)'이다. "광란하는 난 잎사귀"와 대비되는 이름이라 하지 않을 수 없다.

로트레크, 「디방 자포네」, 다색석판화(포스터), 78.8×59.5cm, 1893, 국립
도서관, 파리

디방 자포네라고 불리는 카페 콩세르의 무대
앞에 제인이 앉아 있다. 무대 위의 댄서가 아
니라 공연을 바라보는 관객처럼 그려져 있다.
무대 위에는 검고 긴 장갑을 낀 가수가 노래하
고 있다. 얼굴은 보이지 않지만 이베트 길베르
다. 그림에서 제인 옆에 앉아 있는 늙은 남자
는 평론가 에두아르 뒤자르댕이다. 두 사람의
이미지뿐 아니라 그 앞의 음악 연주 풍경, 이베트
길베르의 공연 모습 모두 리드미컬한 선묘로 묘
사되어 있어 경쾌하고 음악적인 분위기를 자아
낸다. 예의 일본풍 색면 처리가 그 리듬에 활
기를 더한다.

그리다, 너를
화가가 사랑한 모델

© 이주헌 2015

1판 1쇄 2015년 10월 23일
1판 3쇄 2019년 3월 18일

지은이 | 이주헌
펴낸이 | 정민영
책임편집 | 임윤정
편집 | 권한라
디자인 | 엄자영
마케팅 | 정민호 이숙재 양서연 안남영
제작처 | 미광원색사(인쇄) 중앙제책(제본)

펴낸곳 | (주)아트북스
출판등록 | 2001년 5월 18일 제406-2003-057호
주소 | 10881 경기도 파주시 회동길 210
대표전화 | 031-955-8888
문의전화 | 031-955-7977(편집부) 031-955-3578(마케팅)
팩스 | 031-955-8855
전자우편 | artbooks21@naver.com
트위터 | @artbooks21
페이스북 | www.facebook.com/artbooks.pub

ISBN | 978-89-6196-250-6 03600

책값은 뒤표지에 있습니다.
잘못된 책은 구입하신 서점에서 교환해 드립니다.

이 도서의 국립중앙도서관 출판예정도서목록(CIP)은 서지정보유통지원시스템 홈페이지(http://seoji.nl.go.kr)와 국가자료
공동목록시스템(http://www.nl.go.kr/kolisnet)에서 이용하실 수 있습니다. (CIP제어번호 : CIP2015026871)